U0046369

運動休閒餐旅產業概述

郭秀娟 著

臺灣商務印書館 發行

屏東・東源溼地

台東・大武　遠眺太平洋

北橫公路・巴陵

台東・花東縱谷

屏東・旭海大草原

台南・白河賞蓮

台北・淡水夕陽

新竹・南寮港夜景

北橫公路・棲蘭山

高雄・草山月世界

三峽・滿月圓山

三峽・瀑布

眺望龜山島

宜蘭・蘇澳港

綠島海濱

宜蘭・蘭陽平原

草嶺古道　漫天飛舞的芒草
從台北縣的貢寮，到宜蘭的大里這條路線
是先民往來台北宜蘭的路徑……

東北角海岸·南雅海邊

桃園・石門水庫

桃園・復興鄉大漢溪上的羅浮橋

貢寮‧海洋音樂祭

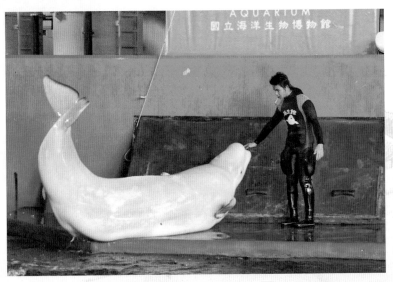

屏東海生館‧小白鯨

台南・新化老街

台南・運河

台北・松山饒河夜市

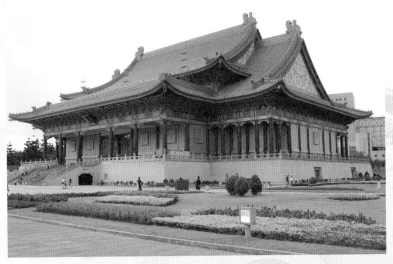

台北・國家音樂廳

自序

　　本書是以各個不同層面來分別探討，配合學識之緊密度環環相扣，以收研究論著之實質功能，並著重於知識與學理之相互應用，學理與社會之融貫合一，在研究學識領域上具有獨特面之表現。

　　基於寫作毅力及忍耐力，克服許多困難，也奔跑各界產業，在此特為協助提供資訊之產業界致上萬分謝意。

　　由於知識日新月異，社會學識之需求性更改，本書亦兼顧到休閒旅遊業之需求，故增加國外旅遊及社區性、本國地方性之旅遊規劃與評估，使觀光理念結合餐旅業以拓展觀光休閒之學識範疇。

　　本書乃見於一般知識及研究成果不宜置諸於高閣

或象牙塔，因而失去其對社會之貢獻性及普遍性教化，盼能將平生所學之學術及對產業社會性應用的技能發表出來；故而本書在管理理念及應用上亦獨具一格，在全球產經企業蓬勃發展之際，盼能培育出具國際化及實用化之企管人才，拓展財經之發展，改善民生以達運動、休閒、餐旅產業教育性的、企業性的最高目標；又鑑於拓展醫療觀光與文化觀光之新趨勢，特將此書作為觀光、運動、休旅領域而耕耘的學識教材，附錄中並將近二年來導遊考試之試題收集整理，以供考用讀本。

最後，感謝我夫君劉作揖先生，帶我四處去旅遊，又給我一個溫暖的家好寫作；感謝我的兒子劉思恒先生提供旅遊攝影圖片，成為本書之攝影圖集；並感謝我的學生陳家褕校友協助打字製成光碟電腦文字檔方便投稿，追尋書稿之出版，寫作過程中師生相隨已成追憶，特此留言致謝，辛苦皆在字句中，也感謝我自己如此辛勞與勤奮在成就知識與傳薪，更感謝臺灣商務印書館對本書之肯定，協助出版。

還請各位先進不吝指教，謝謝！

郭秀娟 謹識 二〇〇九·春

目錄
Contents

台灣風光及人群休閒活動

自序

第一篇 運動休閒餐旅與
社會人群

第一章　運動與休閒理論之詮釋 ·················· 3

第二章　社區運動休閒與健康 ·················· 20

第三章　地方觀光資源之發展
—以台南縣柳營鄉德元埤、尖山埤為例 ······ 35

第二篇 運動休閒餐旅產業
之探討

第一章　領導人力的培養 ···················· 45

第二章　運動休閒餐旅產業之經營 ·············· 56

第三章　運動休閒餐旅產業之經營策略 ·········· 70

第四章　運動休閒產業之評估
—以耐吉 (NIKE) 公司為例·············· 80

第三篇 文化觀光與旅遊
—以台南市為例

第一章　台南府城休憩觀光
—台南公園之導遊與評估 ·············· 93

第二章　宗教文化觀光休閒
　　　　—媽祖文化·安平天后宮導遊 ······· 99

第三章　歷史景點旅遊（明朝寧靖王府）
　　　　—台南大天后宮媽祖文化導遊 ······· 109

第四章　台南孔子廟導遊 ······· 129

第五章　西來庵噍吧哖事件概述 ······· 133

第四篇　觀光餐旅產業
　　　　之經營

第一章　綜合性觀光產業之發展與介紹
　　　　—以麗緻團隊為例 ······· 159

第二章　跨國旅遊主題探討 ······· 171

第三章　運動休閒與餐旅產業之評估
　　　　—以台南市立運動公園為例 ······· 202

附錄一、參考文獻

附錄二、96-97年導遊人員、領隊人員考試試題

第一篇　運動休閒餐旅與社會人群

第一章
運動與休閒理論之詮釋

運 動

運動是體育之主要內容，包括身體之活動、技藝活動、武術活動、體能活動；體育則是運動具有社會性、規則性、教育性，可培養一個人之生活能量。

運動若失去其教育性，則運動僅止於運動而非體育。體育 (Physical Education) 帶有教育之涵義。隨著時代之進步，民眾知識之普遍提升，人們把一般運動之內容更加以提升，於是體育與運動即畫上等號。

英人麥拉倫 Archibald Maclaren (1820-1884) 曾建立私人健身房①開啓了健身房之運動項目集中化。麥拉倫有許多理念：身體活動可降低人之心理壓力、身體活動可促進生長，身體訓練與心智訓練同般重要，個人身體狀況與活動量要能適合，而英國當時也正流行競技運動 (Sports)；基於個人對遊戲具有一定之比賽規則我們稱之爲競賽②，「運動若具有大肌肉活動、種族活動、表達活動、比賽活動、

① 見江良規著 1969 年《體育學原理新論》臺灣商務印書館出版，p8.
② 見註 1.p13.

團體活動等特質，方稱爲體育。」這是江良規博士對體育與運動之關係所下之最好結論。

在運動世界裏也帶有興趣，非職業性，故而運動之範圍十分廣闊，運動學則闡明了運動是具有知識、技能、人格之綜合意義，我們稱之爲體育運動。

常見運動內容有球類運動：手球、足球、棒球、木球、羽毛球、網球、橄欖球、乒乓球、躲避球；跳高、跳遠、鐵餅、鉛球、撐高跳、木箱跳、越野車、越野競賽跑；溜冰、滑雪、冰上曲棍球；水上活動、拖曳傘、滑水、衝浪板、獨木舟、競舟、民族民俗運動如太極、瑜珈、元極舞；有氧舞蹈、水中芭蕾、射擊，武術跆拳、柔道、相撲、拳擊、舞劍。

運動之主要題材如體適能。所謂體適能即是培養個人之體耐能 (Endurance)，由於體耐能使我們發揮出體潛能，和個人人格之風範如具運動精神、具有養生、平等、公正、樂觀、自信等此皆爲運動員之美德。

當運動與社區及人群結合時便產生了以下之課題──㈠殘障族群之運動㈡社區觀光運動㈢休閒與運動。而所謂運動社會學即是關懷這三個領域，並針對此來探討社會福利。

運動與生活相結合，與健康關係如下：

一、生活中之習性：如抽煙、喝酒對運動之影響。如大家皆知煙中含有尼古丁、一氧化碳的成份，皆會影響血中之帶氧量，造成血壓上升、呼吸急促，影響運動。酒精會影響運動員之協調、平衡能力，引起運動事故之發生，

長期飲酒並會對肝臟、心臟、大腦、肌肉造成傷害。

二、運動傷害與處理：運動之前要有暖身運動，要考量個人之體適能、健康狀況、運動場地之安全、個人衣著及情緒。個人健康狀況包括疾病、畸形，手、足、關節、脊椎之正常性，運動量之合宜性，及運動時注意力是否集中等。

㈠運動傷害之預防：

運動之前先要有暖身運動，了解個人之體適能及健康狀況，選擇合宜之運動項目，並注意運動場地之安全，時時注意維修。運動前對自己穿著有番注意，游泳則穿泳衣、慢跑則穿慢跑鞋，爬山越野之穿著合宜，球鞋之選擇，服裝休閒度皆要適合。

此外，對自我身心狀況的了解，也是非常重要的，了解自身之健康是否有心臟病、糖尿病，運動量之合適，注意藥物之控制，與運動保健相互配合，不但可以培養肌肉能力養成長期之運動習慣，甚至其對營養如蛋白質、礦物質、鈣之攝取，陽光之適量照射，避免骨質疏鬆，多有幫助，使吾人更具有健康之運動本能。

㈡常見之運動傷害：

骨折、扭傷、挫傷、脫臼、肌炎、關節炎。

㈢對於運動傷害之處理原則：

若在運動意外造成骨折，則採骨折之處理先行固定，傷口之處理應同時進行，而止血則是最爲迫切的，適時應機行事；事後應附加以全身之檢視，並要特別留意意識狀況之判斷。如紅腫、疼痛，肢體長短改變皆是骨折之判斷

要點，此時千萬別亂搬動病患，將造成二度傷害。

此外一般所謂PRICE之處理順序，亦可以參照——即P (Protect)、R休息 (Rest)、I冰敷 (Ice)、C壓迫 (Compress)、E抬高 (Elevation)。

遇有急性運動傷害則先保護患者受傷之部位，採用冰敷來減輕疼痛與腫脹，再加以局部壓迫並抬高患處。

此外一般常見運動傷害續發性症狀有發炎、疼痛、腫脹、酸抽痛、動則有異狀、活動時產生不適，及僵硬。可依狀況冷敷、熱敷、水衝療、復建運動，另消炎藥物、中藥之利血脈、活骨、活筋藥湯之服用，皆可作為輔助使用。

平時於運動後產生肌肉酸痛時應休息，或熱敷、或冰敷，亦可輪流施行，並補充維生素C，及其他綜合維他命，運動不宜過度以免造成運動後肌肉酸痛。肌肉有時會在運動過度後抽筋，若有此現象，宜停止運動，施行按摩，並補充水分、礦泉水、礦物質、電解質，即能有效地改善抽筋，平日運動精神放鬆勿太緊張。

冷療之原則：急性傷害後一小時內可進行冷療，且時間不宜超過12～15分，其間要有間隔，冷療又加壓則時間宜減，糖尿病、心血管疾病、對冷敏感者、體衰老弱、雷諾氏症者不宜冷療。

補充水分之原則：運動前15分鐘攝取300～500c.c 水分、運動中每15～30分至少攝取250c.c 水分、運動後解除口渴外加多喝500c.c 之水分。

三、運動與疾病之關係：高血壓、糖尿病、骨質疏鬆、癌症，皆屬高老年之疾病。患有此五大疾病之運動

者，需比一般人格外留意。

㈠高血壓病患運動時應注意：

運動前之暖身運動，不宜太急、不宜過量、保持心平氣和，並注意天氣之變化，注意保暖。游泳、步行、復健、慢步皆宜，勿在飯前、飯後運動。勿在服食降血壓藥物後運動，運動前、中、後飲水要適量，要足夠；勿在清晨起床時，或一下床即外出運動，運動前宜飲用流質飲料、食物，以增加體力，但宜適量，不可太多。可養成每天定在同一時間外出步行，步行有利降血壓、健身。

㈡糖尿病病患在運動時應注意之事項：

糖尿病在平日接受胰島素治療再加上食物控制，若加上運動、發汗降低體重來治療糖尿病時，則胰島素之用量應減少使用。由於運動時需要能量，為避免運動眩暈，運動時應注意運動量，且需配合碳水化合物之使用。又糖尿病患者受傷不易痊復，末梢感覺也較遲鈍，所以，糖尿病患者在運動時應小心，切勿受傷，而較佳之運動如舉啞鈴、健走都是不錯之選擇。

㈢骨質疏鬆症一則原因是缺乏運動，故運動是有改善骨質疏鬆症之作用，並接受適當之日晒，補充 Vit D3、鈣。由於骨質疏鬆病人也易造成骨折或關節受傷，平日活動勿突然加多，要有一定的規律。

㈣癌症病人依其能動性，可有計劃地規畫活動，此活動即癌症病人之運動，一則增加信心，二來增進活力，能活動則表示人因動而繼續活，也因活而必須動。

所謂 Health-related physical fitness 指的即是健康體適

能，包括：心肺功能、肌肉功能、身體柔軟度及身體之組成。所謂心肺功能是指心肺適能，也就是心肺血液循環、內外呼吸所產生細胞對氧氣之吸收與應用。③

心肺功能好則人體不易疲勞，可以從事持久運力之工作，平時可應用快走，騎腳踏車、爬樓梯、游泳、有氧舞蹈來增進心肺功能，運動之頻率最好每周三至五次，一次20～30分，實施快走、參加登山活動，則會有較佳之心肺功能。

肌肉功能之訓練，可應用在局部肌肉群：如大腿及臀、胸及上臂、背及大腿後部、小腿及踝、肩及上臂後側、腹、上臂前側④。

肌肉之訓練可逐步實施，採全身性；訓練前要注意暖身運動、舉重及器材如啞鈴之使用，配合呼吸運力時吐氣，復原時吸氣。

身體之柔軟度乃各關節功能活動之最大範圍，也與身體之曲、轉、彎、扭程度有關⑤，有良好之柔軟度，姿勢美好，便能免受肌肉僵直之苦，下背不會無理地疼痛，柔軟度與伸展運動可充分地配合，故而平日身體之伸展運動實不可缺。

③ 見王順正編著 1998 年《運動與健康》臺北市浩圓文化出版 p193.
④ 見註 3.p231.
⑤ 見註 3.p99~102.

休　閒

　　由於人類歷經苦難之體驗，認定了生命之價值，覺悟到休閒之重要，有多年歷史的休閒活動終於展露出其面貌。貧窮、災難是一種痛苦之經驗，休閒可調整人生之腳步，社會之結構，休閒資源來自社會，可提供社會大眾在自由之理念下，解除內心之憂慮。休閒事業與休閒服務在當今之社會是不可缺少的，它提供人們休閒資源，也豐富了人心靈上的需求，不分地區遍整了全社會；具有十分休閒性質之活動，如休閒性之旅遊、有活力之健身運動課程、及職業性之活動、有意義之消遣等。

　　休閒之益處是在人類之身體與心靈上獲得舒解，由於休閒是具有對象之特色，所以，並非所有之休閒項目都會對任何人有益處，必須要看對象如何，才能有正確之適用性。

　　針對不同之對象，休閒項目及設備、休閒地點及名稱也不同。例如公園設置遊樂場、社區運動場、校園的運動設備、以及社會上之運動設備場地及單位，機構大多屬於社會大眾如年輕人、成年人，具有家族性。至於運動俱樂部則偏向中、高收入之黃金貴族，至於醫院附設之復健設備，則偏向老人或成人復健，具有醫療特色。

　　人生活在大自然之環境下，必須要好好愛護外界之環境，如森林、河川、百岳都是人類最原始之休閒場所，致

於另一種可發揮個人才藝、具有個人才藝興趣之休閒項目如插花、歌唱、繪畫都具有個人休閒選擇的價值觀。休閒是個人的自由選擇，休閒事業是個人、團體及整個國家社會在制度上必須重視的一種政策及社會福利。

休閒具有個人觀、價值觀，更需國家來配合發展。休閒可帶給人們向前的勇氣，是個人活動及運動實施之起步，也是一種帶有社會性之活動。「有意義之遊戲如旅遊、文化嗜好、文化實踐、休閒俱樂部，人們因為活動而產生人際關係與自然之結合，像露營、打獵、釣魚，以及其他健身活動」[6]。

休閒娛樂之促銷可藉大眾傳播媒體、電視、電影、其餘可隨個人及群眾之需求與興趣，協助其廣收資源。

時代不斷地在進步，社會也隨之更換不同之形式，社會之改變與進步，隨之受影響的是休閒娛樂型態之改變，由於社會之進步，牽動了社會結構之改觀，親子之間之關係及人際關係也隨之變得更加複雜，社會文化、藝術內涵也隨之有了多樣性之變化，各種具有娛樂性質之休閒活動也蓬勃發展而出，而重要的是，各項休閒娛樂節目要應合大眾之需求與興趣，如此才有較佳之發展及不斷營運之效果，又如往常之例子，依據歷史之發展，休閒產業之範圍起發於小型公園，戶外之活動所有之活動需依賴公園內之設備，在台灣地區目前十分重視社區發展，公園之設置則能應休閒娛樂群眾之需求，然在管理上有待加強，民眾之

[6] 參考 Richard Kraus 1998 *RECREATION & LEISURE* Jones & Bartlett Publishers Inc. p3.

公德心也需強調，台灣是個美麗之寶島，依據休閒歷史之顯示，所有各地區之山川、戶外大自然之資產都是休閒娛樂必須依賴且不可缺少之條件。

由於社會力量使得休閒娛樂有些改變，當然文化之發展也啟發了心靈之活動，人們對文化之需求也等於是告明了對休閒娛樂之需求。

每個人之生長與發育，從幼兒直到老年、從男到女、從亞洲民族到歐美、非洲等民族，對休閒娛樂之需求是一致的，不論健康或殘障，也都不分型態地對其適合之休閒與運動有了追求之目標與活動。

婦權之上升，婦女運動健身、美容休閒活動也因應而生，社會福利對老年人之關照，殘障人士在精神上之需求，更加演發出十足豐盛之休閒、娛樂世界。

教育教學原理應用在休閒課程之教導，依據不同之年齡層有了不同之教學方法，其間應用之原理在嬰幼兒一定要配合興趣之原則、安全之原則、團隊之原則，更重要之概念是運動與休閒之活動要符合其發展與生長之程度，對老年人則應用其晶質智力來代替其流質智力，所謂晶質智力即結合其人生經歷之智慧功能所發展出來之智力，而流質智力則重記憶能力之功能。所以，由於教育之發展，人們對休閒運動、娛樂活動也產生了新之概念與認識。

休閒運動產業與科技之結合，網際網路之應用，休閒方式對划船、打獵、釣魚、溜冰、游泳、滑雪之心得交換，知識之分享有利全球對休閒運動之推廣。此外，家庭之架構及社會之價值，共同支持休閒運動之推廣。

在人力資源方面，全球休閒運動產業之推廣，導致對休閒運動專家、領導人物及職業人員有所需求，以利對日益拓展之休閒運動產業，提供服務與協助管理及教導。

在休閒領域中有幾個術語先要釐清，那是玩樂、遊戲，即 play，「play 乃人類動物性模式出於人之意願、內在目的，也出於對幽默及問題之解決，傾向於一般性之消遣」[7]，也是一種十分自然之模式，人從出生以來至死亡期間，有許多之玩樂與遊戲——「有著自由市場，但缺乏結構，不過有包括活動之規則有如一般運動及競賽」[8]。

休閒 (Leisure) 之特色為：其休閒之觀念是由人群之興趣傾向所形成，休閒有其社會階層所呈現出不同之理念，休閒之實現是需要耗費光陰為代價，由於休閒之過程可讓人們感到自由，休閒是應各不同之自由市場而呈現其不同之價值，具有個人不同之價值觀，及群體大眾不同之評價，休閒可引導人群中之每個人都得到精神上之紓解，其紓解是具有效力性及經驗性質的，可繼續引導個人獲得更長期之休閒選擇與活動之應用，且趨向自然化。

休閒 (Leisure) 是一種活動，其活動以文化為基礎，是人類生活上之美滿資源，需藉著個人對休閒所存之價值觀才得以持久拓展，因之教育可應用在對人類選擇多向休閒之指導，有些人具有工作狂熱而忽略了休閒，失去了休閒之期望與行動，實在可惜，因為休閒可促使人更加歡暢與舒適，如此更能增加工作之效力。

⑦ 同註 6.p37.
⑧ 同註 7.

在進步之社會中，休閒之概念是必須普及，因為，休閒是人從事職業工作之餘，十分重要之活動，也是一種生活方式，休閒可使人工作更加有勁。

休閒之表現有如社會之層次，一般高薪階級之高層人員在下班之餘會到具有會員制、帶有社交之性質的休閒場所，當然，健身是主要之訴求，在中層階級或許會偏向家族性之活動，較具均衡，其對休閒之價值觀在於家庭與社會兩者之間，取得一平衡點，較少把休閒當成一件正經事，不會慎重其事去考量，往往以旅遊、家庭聚會為主題，其間也配合婚姻之關係來安排活動之內容，至於，較一般性平階層民眾，則偏重民間性之活動與娛樂，或成一群體，而構成社區之另一種休閒力量。

依據奧林匹克之精神，更快、更高、更強之訴求，我國發展國民體育之際，期盼國人把休閒當成必要之活動，具有普遍性之推廣，休閒也可定義為人在正常之生活如吃飯、睡覺，工作之外，所從事對人生有價值之活動，包括藝文活動，而休閒也是一種安適之狀況。

休閒之參與可藉由學習而使其表現出個人之才幹特徵，是個人一生中之發展以及經驗之累積。

休閒是屬外在之自由生活，但也受限於外在文化之力量，是個人認定有益的、有價值之休閒方式，休閒還具有涵意，表露出一個人行為之解放與舒適、歡樂，脫去了工作之束縛而感到自由舒暢，休閒有時採自然要比人工方式來得恰當，人們可以認為他們是正渡假，不一定要睡在華麗之床上，休閒是一種精神之體驗。

有關休閒之促銷，由於休閒具有個人之獨特性、也具有伙伴性，故而休閒也可以脫除個人之規則而去從事與伙伴一致性之活動，如此，將可提供更多之休閒機會，至於個人獨特喜愛之休閒活動則可在工作之餘，精神十分疲勞之時，獲尋休閒活動來治療疲勞，但個人也會因為對某項休閒活動覺得不適應而失去參與，故而休閒之促銷一定要注意符合興趣之原則，伙伴同事參與也是一種不錯之選擇方式。

　　有關休閒 (Leisure)，我們如何來定義之？休閒 (Leisure) 是可以增進個人工作時之專注性，使人更能盡心職責，維持個人生活上之自我肯定，休閒是一種自由之狀況，也是符合個人多樣選擇之原則，可獲得自我精神之釋放，獲得喜悅，特別包括個人志願參與之各項活動，也是一種休息狀況及個人精神舒適之經驗。

　　而 Recreation 也稱為休閒，此種休閒亦包括在 Leisure 之內，休閒 (Recreation) 可定義成為較具形式與規則及教育、組織性之休閒，較具專業性之休閒，處於玩耍遊戲 (play) 以及廣義性之休閒 (Leisure) 之中間性質。

　　Recreation 可意涵著狹義之休閒，是使人從工作中獲得休息，包括休閒是具有明確之狀況與明確之動機、具有實施節目之觀點與狀況，休閒之發生是處於個人從事某種活動，但具有整套之規則，「Recreation 之特色在於具有社會之機構組織、個人之休閒知識，以及職業之領域，Recreation 是活動與經驗」[9]。

[9] 見註 6.p47.

休閒 (Recreation) 是具有休憩性、有寬闊之活動範圍，對個人身心社會及情緒具有完全之休息性質。

　　休閒 (Recreation) 也可具有遠大之活動範圍，係運動遊戲、職業性之藝術、有趣之藝術及音樂、戲劇、旅行、嗜好，以及社會活動，可以致力於個人或團體，也可以單獨的狀況，或小段插曲式之休憩，其參加之時間可能是終生的。休閒 (Recreation) 比較致力於一個人之滿足甚於外在目標與獎賞。是靠內心存在之態度，比較沒有理由化，是基於個人之感覺來從事休閒。

　　要促使休閒 (Recreation) 之發展，是配合個人之喜愛外也可有需要使與個體及社會之合一。

　　休閒 (Recreation) 具有情緒之狀況，基於個人之滿足，符合個性之調合，而其活動與娛樂是受社會所接受的。

　　休閒 (Recreation) 也可以社會機構之狀況存在，故而休閒 (Recreation) 之定義為：「包括人類之動作活動經驗，休閒時間通常包括興趣目標，是個人喜愛的活動，也是具有計劃與危機之可能，是一種情緒之狀況，在參與時或許是一種社會機構之結構，或職業之事業領域，或是一種有組織之商業性、社會性活動，具有節目、課程且具有多元化之社會價值」⑩。

　　休閒 (Leisure) 即廣義之休閒同時有包括玩耍遊戲 (play) 及休閒 (Recreation) 之範疇，在現代之社會中，許多人有許多之時間，可參與休閒 (Recreation)，而休閒 (Leisure) 有可能包含許多之活動如：再教育、宗教參與、或社會服務，

⑩ 見註 6.p54.

此方面則與休閒 (Recreation) 略有不同。

　　玩耍遊戲 (play) 包含之行為量較少，可發生工作或休閒 (Leisure) 之中，而休閒 (Recreation) 也可以用休閒 (Leisure) 來代替，休閒 (Recreation) 是一種正向及樂觀之知覺，休閒 (Leisure) 則傾向於下類之休閒 (Recreation)，例如提供機會有關促進自身之喜愛與進步。

　　由於時代之進步，則玩耍遊戲 (play)、狹義休閒 (Recreation) 及廣義休閒 (Leisure) 是一種各種學科會去探討之學門，像：哲學、心理學、歷史、教育、社會學。其中玩耍遊戲 (play) 是基於從事了解之活動型式或行為，一般傾向沒有目的、不在乎或不存心於嚴肅之結果問題，玩遊戲對幼兒發展有益，有益於其人格發展及社會功能之學習，休閒 (Recreation) 由於與社會之結構相密合，故而在經濟上也常討論到，休閒 (Recreation) 之管理上也需應用經濟學之原理來實現。

　　以上休閒原理原則及學理定義，研究心得來自個人在研究所所得之基本學域概念。

休閒與教育

一、在實施原則方面

　　㈠傳播休閒教育之終身教育觀。

　　㈡結合社會資源發展教育性、藝術性、休閒性活動。

　　㈢結合多媒體，生動地實施各項活動使具興趣化。

二、實施方式

㈠利用電視、廣播、開設連線課程，透過座談、講座、採訪、戲劇演出節目之形式播出。

㈡聯合各級學校、社會教育機構、社教單位及有關團體辦理關於知識性、成長性、休閒性、研究性等各類型之學習活動。

㈢依不同年齡層、不同教育背景、不同職場、行業，採不同教育方法與各學校、機關提供不同之教育內容。

三、教育之內容

㈠生活與藝術結合。

㈡社會與政治面向概括現代人之消費知識、環保、都市生活適應、社會服務、成功人物、社交及人際關係。

台灣人群之休閒

近年來由於失業率之居高不下，亦影響到人群之休閒趨勢，高收入者與低收入者有著天壤之別。響應休閒之風氣，主張低收入戶可採經濟節省、不必花費之休閒活動，此小節將列舉可令人選擇適合之休閒方式，只要是有休閒，同樣可收健身之效。當然，千萬別在休閒之中受到運動之傷害，凡事量力而為、適可而止最宜。

一、健走：健走十分容易實施，適合20～65歲之人

群，最好每週2～3次，每次30分。心臟病、糖尿病，依醫生之指示實施，最好走在花前、月下、空氣新鮮之處及曠野森林區，接受日光浴，或到公園或超市散步也不錯。

二、走樓梯：是上班族方便之運動，適合20～65歲之人，注意不要走得太急，心要放輕鬆地走。

三、慢跑：適宜20～50歲左右之人，天冷或心血管病患可免之，慢跑前記得先暖身。

四、游泳：是全身性之活動，有人十分愛游泳，是以興趣為準，幼兒年齡至年老皆可，但年紀大者，需視身體狀況，不可勉強。

五、跳舞：中年人適合，年輕人更適合，可依興趣實施各種舞蹈。

六、散步：是老人最適合之運動，每日飯後半小時才可散步，一次30分左右，心情保持愉快，在空氣新鮮之處散步。

七、登山：是種具有鍛鍊身心之不必花費之運動，依個人體力，人人皆適宜，但氣喘病患以登低山為宜，每週一至二次、一次1～2小時。

八、體操：也是不必花費用之運動方式，具有柔軟身體肌肉之作用，健身操也收到有氧運動之效應，高年者避免扭動過度。

九、健身器材：有些人不願外出，那麼買部健身車在家中實行有氧運動，每週3次，每次15分或每天一次，一次10分，慢慢加速，自行自得。

十、出外旅遊划船，以個人興趣為主，但要注意安

全，船上重心之平穩，勿在船上戲笑失去平衡而發生意外，每週一次，週日實施，也是不錯的假日活動。

十一、太極拳：近年來太極拳已爲西方人喜愛，而太極拳有調氣養身之效，練太極拳要有正式之拳師來指導，勿自行亂運氣，因爲一舉一動、一屛一息都有健身之意義，氣運到丹田，使用心念、輕鬆和緩地實施以收實效。

十二、外丹功：爲一般民眾喜愛，手腳動作頗多，氣要調和，也要有專人指導，不可胡亂實之，每日清晨最宜，天冷勿練，可依天氣狀況來配合，是一種保身健體的運動。

十三、瑜珈：此種運動乃自古印度傳至世界各地，在作瑜珈之過程中有扭身轉體之動作，肌肉要放鬆、氣要調勻、心情更要平靜，也要由專人來指導，使身心合一，達天人合一之境，也是一種宗教性之養身法，一般頗受年輕人之喜愛，老年人練瑜珈要防運動傷害，量力而爲。

十四、靜坐：十分適合氣躁之青年們或需靜心之中年人，也適合老年人達修心養氣之舉，靜坐與冥想相同並行，更能收效，由靜坐而入空之境界，也是一種宗教性之修心養氣方式，值得推廣，也正受一般人群之喜愛與接受，記得靜坐之環境必須安靜，才更能收效。

第二章
社區運動休閒與健康

社區運動休閒與健康

著重全民運動推廣，在健康體能以及健康行爲方面包括運動體能、休閒體能，更配合社區健康促進，達國民健康行爲之呈現。

一、體能檢測項目有心肺適能可以登階及跑步來測試；腹肌適能可用仰臥起坐爲主測；背肌適能採俯臥仰體；上肢肌肉適能則測其握力；下肢肌肉適能以蹲及伸直來測，柔軟度採坐姿或立姿、身體向前彎曲；身體組成則以身高、體重、腰臀圍比、皮脂厚度、體脂肪百分比；平衡能力則採閉眼、採平地單足立來測試。健康體能之檢測是屬預防醫學之範圍，需與健康機構相配合，促使國民對健康具有預防疾病促使健康之概念。

二、社會化之運動休閒較接納一般社會民眾之需求，並非以訓練選手爲目的，而是以國民健康爲主要訴求。民眾以鄰里或鄉鎮爲單位，定時間舉辦各項運動休閒活動，也可促使民眾養成運動休閒之習慣；可依性別、區域或年齡層爲單位，設置適合的運動休閒場地與活動，在場地與設備上可結合現有公共造產或學校機關，開放校園提供民

眾使用，期間所需之人員，可採義工制或專業人員之合作來實施社區運動休閒管理及運動健康諮詢。

三、國民能養成定期之運動習慣則促進健康體能、減少疾病之發生、促進心理健康、減少精神病患之發生、也降低自殺率。

有計劃之社區健康促進，必須要有健康主題之提供，使社區民眾達到健康之共識，配合健康之主題，協助建立合宜之運動休閒課程與項目、在社區發展上應用資源來協助運動休閒之實施。

四、由於國民生活習性深深地影響到國民之健康，也是造成疾病之主要因素，所以，國民生活中有害健康之因子如：抽煙、嚼檳榔、酗酒、吸毒、缺乏運動、賭博、熬夜都是在社區健康促進中必須給予民眾之教導項目。此外，對社區老人之照護、老人運動休閒之提倡與重視，更是老齡化社區之主題。

在社區型運動健康休閒中心，應以民眾休閒為主題，由於城市生活忙碌，人們有趨向鄉村求發展之趨勢，接近大自然，故而鄉村社區發展日益重要。除從事爬山玩水之休閒旅遊外，亦需發展鄉村休閒中心，可結合原有之鄉村資源、山水地利外加設健身運動中心，來推廣運動休閒活動①。

① 「有關台灣俱樂部之發展，最初由美軍顧問團而來，成立俱樂部，1980年來來大飯店俱樂部、美商克拉克健身俱樂部，1986年有氧運動推動者－姜慧嵐女士創立中興健身俱樂部、1991年唐雅君女士以社區家庭為運動休閒市場，更擴大及台灣各地成立亞力山大健康休閒俱樂部」。（參考陳坤寧、黃任閔2004年「鄉村型社區運動健康休閒中心之設立與推廣」《國民體育》142期 p27。）

五、WHO 在1986年提出健康城市 (healthy cities) 之理念，國內推動社區健康營造計劃，以期全國民眾有健康之身體。實施狀況如1997年衛生署刊印「促進國民健康體適能指引」，2001年推動學生體適能檢測活動。

資訊網之成立亦促成點、線、面的結合，國內結合學校體育、民間休閒企業團體、衛生單位、建設單位、社會資源及都市計劃處、文化部門建立全國性的、全面性的、社區性資訊網，此爲社區運動休閒行銷之不可或缺之策略。

六、輕而易舉之活動諸如健走、爬樓梯，也是社區活動中不可缺的項目。在健康方面，社區可設立健康步道、適當的交通管制、規劃活動的安全性，各遊樂觀光步道及階梯之設立，有益於全身伸展、肌肉力之鍛鍊，心肺功能之促進。諸如安全健行步道可利用爲運動場所，景觀步道上中途設置休息站、醫療區、飲食區，在步道上標示指標，步道也要經常維修，注意安全。

身障者之運動休閒

一、休閒之價值在於人類每個人成長過程中有活動之需求

由於角色之不同也形成各不同之休閒需求，運動與休閒結合較適用於青壯年之方式，至於中年、老年，則由於時代保健觀念之進步與青壯年同步，不過老年人若身體病弱則屬運動休閒之弱勢族群，需克服困難採用合宜之方式，婦女中之孕婦在運動與休閒方面則因孕婦身體狀況之

受限，可使用較輕緩之運動以及產前運動，但需經產科醫師所指示，幼兒隨著幼兒教育之進步，亦有專屬之遊戲運動設備並實施正課及課餘之遊戲活動，因而從遊戲活動中獲得學習，但要注意所從事的活動要配合幼兒之發育成長，身體功能之協調來從事。

國人缺少活動的因素例如個案體弱、身體患有疾病無法從事運動，或者因為工作忙碌抽不出時間來運動；沒有良好之健身概念、沒有運動知識與技能、畏於從事運動，婦女忙於家事等。改良之方法可針對疾病之治療，工作時間管理，多加攝取健身與運動方面之知識，婦女則可與嬰、幼兒一起從事親職活動，利用做家事或辦公時採擇室內或工作場所實施規律性、短暫性、隨機性之活動。

二、社區中身心障礙者之健身與休閒之促進

身心障礙大略包含智力、聽力、視力、以及身體之殘缺、心理之不正常等之障礙現象。社區中對健身設備需設置無障礙空間、使用運動輔助器、協助使用活動輪椅、使用義肢、成立義工服務隊，學校方面輔導肢障同學使用合宜之運動方式，接受不同課程，身心障礙之民眾若能多參與社區活動，就能有更多機會融入社會脈動，不論在心理上身體上都有不錯之效果，心理上可增加生存之意志力，身體方面亦可增強其心肺功能促進健康。

社區機構要主動去規劃各項特殊之運動休閒活動如籃球、壘球、田徑皆是可行，此外，治療性遊戲、由特殊體育輔導員來協助。

身心障礙之特殊教育，一般可接納身心障礙者之學習，例如啓智、啓聰、啓明學校之設立。此外要有計劃地從國小到大學在殘障教育歷程方面有所聯貫，而大學中有身心障礙之青年學生則由學校班導師及輔導室共同協助，各科任及體育教練都需付出關心與協助，可成立讀書會、藝文活動會、舉辦障友們之慶生及其他各項工作坊來輔導其獨立能力及社會相處之能力，依據人性化之原理來實施②。對心智障礙者可以社團之方式，輔導其參加各項休閒活動，重視其心智上之發展。

　　聽障者之運動障礙較少，但凡是應用聽覺來啓示活動之項目則較有問題，其補救之方法，可應用電子視覺來發現其犯規，並以得分顯示系統來配合，以利運動，特別是具有比賽性質之活動。我國於1991年以中華・台北之名加入國際聽障體育總會，1997年中華民國聽障者體育運動協會成立，我們也首次主辦過2000年台北第六屆亞太聽障者運動會。③

　　啓聰學童在健身之運動場所，因聽力障礙，防礙到社交之能力，因而不易與人溝通，特別是在各式學校中之附設啓聰班，更是較難輔導，若處於全校性之啓聰學校，又礙於經費問題，無法充實其應有之特殊運動器材及設備。

② 「成立特殊體育課程，如特殊籃球、壘球、戶外保齡球、撞球、室內網球、乒乓球、排練舞、迷你高爾夫、飛盤高爾夫」。（參見林純眞，民93年，心智障礙者之休閒運動，140期p14.）

③ 「一般在協會中之運動項目有田徑、游泳、籃球、羽球、桌球、保齡球、武術、拔河、慢速壘球、軟式棒球、登山、健行、自行車、慢跑、散步、釣魚等」。（參見趙玉平，民93年，視障者休閒運動之需求現況困難及可行之推廣策略.《國民體育》140期p25.）

家庭中若有失聰老人，將突顯社交能力之缺乏，家人應鼓勵帶動失聰老人，由於聽力之喪失與一般殘障性或先天性失聰不同，所以在自己適應上比較困難，有著時不予我之感覺，應鼓勵從事社區內已有之休閒資源，先以休閒活動做為引導，可充實其視覺之感受，提升其社會之能力與人相處共樂。

幼兒失聰者有時因內耳之病變引發平衡機能失常，因此在動作上有些困難，故在一般活動中常被孤立，其餘有些少年及成年失聰者，由於受了教育之影響有了參與藝文活動能力，如：音樂、歡唱、舞蹈、散步，皆屬合適之休閒，為滿足失聰者之休閒所需，社會福利方面應多加協助其休閒之需求。而各界幼兒教育之專業人員亦需協同福利機構，共同設置合適幼兒失聰者之教育方案或在社區舉辦媽媽教室，協助失聰幼兒之媽媽們在幼兒及教養方面，休閒活動方面，共同一起實施親職性、安全性之活動。

三、社區中心理障礙自閉症者之運動與休閒之促進

自閉症者之運動與休閒就以一般性活動來代替，如看電視、購物、散步、錄影帶欣賞，自閉症者常發呆，因為活動欲不足，很少活動，自閉症者不愛與人溝通，而形成孤立之特性，這成為阻礙其參與運動休閒之主要因素，可使用漸進式之活動，結合學校舉辦研習營，利用週末及休假日來施行各項活動，如體能訓練，簡單球類運動如投球、擲球、接球等動作，增加其社會適應功能，減少其自閉行為。簡單球類之運動器材之使用，並註明其使用方法

或用文字，或用圖示，文字及圖示要鮮明、顯目，引起注意力，或聯合志工，訓練培養帶動教學人員，配合特殊教育機構、學校、特殊教育事業人員來共同協助④。

　　球類輔助輪椅與一般病人使用之輪椅不同，重要在於省力、靈活，不會阻礙上身之活動、降低輪椅之重心，有待復健專業人員與醫療器材人員共同協力設計出優良適用之輪椅，由於肢體殘障者之活動重在安全性之維持，但一般田徑、游泳、足球等活動、如釣魚、槌球、溜冰、飛盤、跳舞等皆可以特殊之輔助協助完成參與。發展身心障礙之運動休閒原則上先要社會福利對身心障礙人士有妥善之生活關照，方有經濟能力，有了經濟能力生活無缺乏，才有心思與餘力從事休閒活動，目前若在就業職場能雇用身心殘障人士，且附帶在其職場上設有運動休閒之關照，那是最為理想。

　　為提升社會福利對身心障礙者之照料，設有師資之培養教學之設施，辦理活動營，設立專屬身心殘障者之運動休閒中心，結合企業界與醫療機構成立身心殘障者運動休閒聯絡網。

　　所謂適應體育即因應身心障礙者而特別設立之體育課程，且注意到個人身體健康，提供終身可應用之運動休閒教學指導社會交往能力，在整體之教學過程應重技術之指導，課程之內容應具生活化、社會化，在教育之團體上具

④ 「至於肢體障礙方面有分如：腦部神經受損、腦性麻痺、腦傷、腦中風、脊椎神經受損、小兒麻痺、骨骼截肢、肌肉萎縮、先天性疾病、後天性疾病」。（參見黃慶鑽，民93年，「肢體障礙者的休閒運動」。《國民體育》140期 p32.)

有醫療成組人員、教育人員、特殊教育人員、社會學家及
健康儀器製造顧問。

　　視障者由於視力不良，往往畏於運動，特別運動場設
備不良，陷阱處處，地面不平且危機重重，使視障者對運
動之怯步，所以，視障者更需要有志工之引導，利用觸
覺、聽覺來加深對外界之感應性，可利用聲音之引導[⑤]。

　　路跑、馬拉松，都是不錯之活動但要注意路途中無障
礙空間之設置。身心障礙與運動休閒之關係要以促使興趣
原則、安全原則、在功能上以促使身體健康、增加心理健
康、減少疾病，提升社會功能，這是整體化社區運動休閒
之發展。

老年人之運動休閒及居家護理

　　有關中年之定義，1970年是從27.9歲開始，到了1990
年則定義為32.9歲[⑥]，而老年之定義則是在成年之後，在
第二次世界大戰後，帶來了世界嬰兒潮，而當今之老年人
則是當年之嬰兒潮長大變老了，因而現在世界上好多國家
幾乎邁入老年人國家，這樣的一個世界，老年人之福利是

⑤　「而國際視障組織推動之競賽項目有越野滑雪、田徑、足球、門球、柔道、健
　　力、游泳、自行車、保齡球、射擊、桌球，在國內則有健行、路跑、舞蹈、盲
　　人棒球、游泳、保齡球、柔道、直排輪、球類，可配合聲言協助實際活動，如
　　在球內置鈴鐺，棒頭內裝蜂鳴器，桌球內裝鈴鐺」。（參見葉昭伶，民93年，
　　改變看法豐富生命.《國民體育》140期 p55.）
⑥　參考 Irene Burnside & Mary Gwynn Schmidt, 1997, *Working With Older Adults*
　　Jones and Bartlett publishes.Ine.

十分需要去注意，且老年人之運動與休閒更是重要課題。

　　自1985年護理之家興起，造成醫院中之老年病患出院而住在護理之家，當需要醫藥治療或復健運動時才返回醫院門診，但是身為護理之家的工作醫療人員必須明瞭老年人之身體變化，特別是對老年人之失去朋友及面臨生命之尾音所抱持之悲觀，必須給與精神上之安慰及照料，以避免疾病之產生。

　　在相關課程之設計可採多方位之設計，針對老年人之團體工作目標來做分析：

　　一、一般護理居家中心有些機構上屬於成人、老年人白天健康照顧中心，有非正式而簡便的健康諮詢中心，有具有專業休閒健康照護的年長者中心，也有屬社會福利的日間照顧中心，又有類似醫療特別照顧的單位。

　　由於高消費之醫院治療以及缺乏對個人照料之原故，加之病房床位不足，更缺乏對老年人之心理照料，故而這群高年的病人轉住以上列舉之單位。

　　老年人在沒有記憶之支持，無法引發內在的力量，使自己有了新的開始，內在世界是一個支持，而外在之世界則需家人及社會給老年人一個強而有力之環境，凡人在早期自信心是架構在一個人他背後所受之支持，而後靠自己之努力以期獲得成功，缺少社會之支持，將使生命變得無能，所以，對老年人給與社會之支持，提供其對社會之需要、個人生命價值才得以增進。

　　二、在照料老年人之工作成組人員以5人為一組、照料10位老年人為宜，在成組中若有人死亡則採累進合併，

千萬別讓這10人中一次次因爲死亡而人數銳減，會叫老年人神傷。又一組的人數太多則易疏忽照料，會讓老年人之家人埋怨，若人數太少則作單一性之照料，則無法收社會架構之功效。

三、一位身爲老年人工作機構之大、小各領導人員或工作人員，一定要記得，對老年人之照顧及身體之需求外，也需以加強社會功能及文化架構爲主題，可以社會性之治療爲目標，而社會性之治療則離不開老年人有團體活動與精神休閒之需求。

四、在一個團體中領導活動課程人員需事先了解老年人之身體狀況，像失聰，其實也很容易去發現，若此老年人很少講話，特別在群體中表現特別沈默，我們可以打招呼來表達，每位老年人互相打招呼也是促進團隊感覺之一種有益方法，我們可以稱呼名字，當一個團體在進行活動遊戲時，找出帶頭之主角做爲團員老人之橋樑。

我們也可採眼神之交集、身體之接近、肢體動作來表達關懷，好讓老年人有被照料及團隊之感覺，如此也可減少老年人之畏縮及害羞、喪志的憂慮。

所以不只是一個團體，在團體與團體間也要有定期之大團體活動，才能激發老年人之精神活力，這可稱之爲激盪式之活動。

在進行激盪活動以前，需先評估老年人以下之生理狀況：

㈠老年人能做出身體常表現出之姿勢嗎？

如：躺、跪、坐、站、走。

㈡老年人身體之重要部位功能完整嗎？

　　如：手臂、手、頭、腿、足、頸、上身、下身。

㈢老年人之運動功能好嗎？

　　如：彎身、伸展、站、走、拿、抓、打、抱、丟、滑、跳、跑。

㈣老年人之身體合作運動度夠嗎？

　　非常具有活動性，或很少具有活動度。

㈤感官功能如何？

　　眼－視、耳－聽、鼻－聞、舌－味、身－觸。

㈥頭腦與雙眼能併用嗎？

㈦走路之速度呢？

㈧在運動方面：耐力、能力、彈力及呼吸功能。

㈨人際關係如何？

㈩腦力之持久性。

㈩一能應用運動競賽嗎？

㈩二運動時專心嗎？

㈩三教育功能：會讀、寫、演講嗎？

㈩四有方向感嗎？

　　能領悟色、形分類。

㈩五精神感覺上是表現出快樂、有道德、生病、生氣、喪氣？

㈩六針對活動之場所，管理上好嗎？場地合適嗎？使用之器材夠嗎？⑦

　　由於不同之國家會有不同之運動休閒內涵，故而休閒

⑦ 同註6 P322-326.

活動的國情不同。民俗之活動更能引起老年人之興趣，所以興趣之原則是最爲需要的，引起老年人活得更有樂趣。

在活動過程中，或平日與老年人相處，不論是團隊性或家族性，一定要有下列之方式：一定要記住對方之名字及稱謂，使老年人感覺受到重視，千萬不要有命令之口氣出現，要了解老年人之各方面意見，給予正確的、適時的、眞誠的贊美與鼓勵。

老年人之運動休閒促進

在對老年人之居家活動教育上準備之原則，是給予老年人生命上之意義及精神上所需之教育，對合宜之運動休閒有基本之教育，不以一定要老年人做得好，而以老年人有在做爲主，指導者必須有經驗來做好教學，具有個案研究之能力，在指導時以指導者爲身份而非以命令的口氣協助老年人從事合適之運動與休閒，並多加鼓勵，如此可加深老年人自我學習之機會與信心。

老人成員們必須清楚了解他們即將做什麼活動，同時指導人員必須做事先之預估及事後之評價，一個領導活動課程的人必須計劃在先，並與所有指導人員之團隊們有所溝通、展示以獲大家允許，要讓所有成組人員，及老人都認爲他們有受重視，且有價值功能及屬於團隊的，以上是一種知識與原則，可使實施老年人課程活動時更具有內部之組織及心理性功能。

老年人教育理想之方式是採運動、休閒和娛樂以及學術、技藝性之活動，像老人俱樂部、老青、松柏俱樂部，

包括趣味性及養生、重視身體健康，或研究一些社會需求、社會文化、增廣心志，像游泳、太極、瑜珈、電影，定期在社區舉辦專題講座，或多多設置老人中心、文康活動中心、重視老人之心態發展，此外，因為老年人健康之下降、收入之減少、配偶之死亡，社區教育在費用上以免費優待來迎合老人之生活調適，才能引起老人之參與意願。

　　台灣早期從民國70年至今依舊重視老人之健身及休閒，以及技藝、知識、保健、外丹功、太極拳、園藝、書畫、語文、外國語文、電腦、詩詞、技藝、攝影、造花、編織、陶藝、生活應用、環保、生態研究，以上這些活動可採實地教學，錄影帶、講述、小組活動、個別指導、團體活動、戶外教學，教育方式有學校教育、函授、社會教育、社區教育、空中電視或廣播教學、電腦網路，在機構上有教育機構、社區機構，其他如企業協辦，地點可設在社區中心、學校、機構、老人組織、社會福利組織、公共圖書館、文化中心、博物館、文藝廳、社區活動中心、各界學會，或協會組織、教會、宗教團體、體育場所。

　　社會對老年人生活休閒之提供，可使老年人有愉快之生活，知識之改進，對社會之參與，也可提升老年人之第二春生涯，使他們具有了認知之學習，及社會之學習，而且要採以興趣、需要、自我活動之原則。在老年人教育中特別重視休閒運動之場所選擇，以及設備、規劃之制度，包括短、中、長遠之計劃、人力資源之獲取，注意溝通、引導與協助之教學方式，建議多多設立老人社會服務方案、老人住宅服務、老人機構養護、老人家務照料及友善

訪問、宗教團體老人服務隊，在八○年代我國提出之老有所養、老有所醫、老有所爲、老有所學、老有所奉也該如意地進行才對的。

　　年紀較大之成年人及老年人在做動態活動時特別要留意避免受傷，不要太勉強自己，不做易發生傷害之活動像舉重，而比較適合體操、健走，合宜之游泳，不做些橄欖球、網球運動，而以木球，自行打球爲宜，最好是具有全身性之運動而不偏向身體之某部、過度增加身體之負擔，健走時，最好能每週2～3次，每次30～40分，注意在運動之前宜暖身，在氣溫太高、太低時應避免外出運動，有慢性疾病依醫囑及服藥情況配合運動量，在運動配置如服裝、鞋應以舒適、安全爲主，故運動中要以安全、全身、持續、有氧爲主。女性高年婦女易引起貧血，應補充鈣質、鐵質，避免骨折，運動不宜太快、太重，室內游泳、健身車、體操、健走、慢跑、甩手、氣功、外丹功、太極拳、靜坐、指壓、按摩、或階梯上下皆十分合宜，至於球類中之槌球是具運動及休閒之功能，比較溫和、無壓力，採一般打擊法，注意握槌及力道和打擊，有團體活動之功能，可訓練肌力、肌耐力、心肺功能，也是一種中老年人不錯之運動球類選擇。

　　千萬記住中老年人運動時勿太劇烈，宜採溫合之方式進行，若動作緩慢，則採有動就好之原則，因爲活動是延續生命之不二法門。運動鞋之選擇，運動鞋採舒服、安全、避震、透氣，運動服應以大小合宜、吸汗、透氣，運動帽則大小適合、不妨礙視線爲宜。

實施各項老年人之休閒活動包括各式運動，一切皆以安全、健康爲主題，以減少運動傷害，達到健身之目標。

　　以上老年人之運動與休閒實務，來自筆者在美國長期進修居家環境及美國密歇根研究老人運動休閒所獲。

第三章
地方觀光資源之發展

（以台南縣柳營鄉德元埤、尖山埤為例）

　　台南縣柳營鄉有著豐盛的觀光資源，如果能充份應用並規劃，對地方開發、國民旅遊及觀光事業必有著突破性之發展，先就其要項提出簡案規劃。

　　首先，要開發鮮為人知之德元埤設備周邊運動休旅觀光設置，生產周邊餐飲事業、配合地方農產、物產發展出特色飲食，如牛奶冰品、羊肉特餐、藉由頗富盛名之綠色隧道，發展隧道之旅，由於台糖糖廠所設之尖山埤水庫就在附近，而又有頗有名氣之柳營牧場，生產牛奶提昇飲食營養。

　　柳營鄉野材落深居幽處，猶如小家碧玉，小腳腿為昔日筆者由新營騎車至柳營敏惠護專必路過，那是一個十分具有特色之村落，有些類似日本九州鄉野，如果以日本觀光產業來比較，那麼柳營牧場也可規劃成日本東京之媽媽農場，發展觀光產業，製造牛奶食品，販賣所得必佳。

　　柳營地方觀光產業的發展，結合了台糖五分仔車，配合腳踏車觀光路經柳營綠色隧道、參觀八老爺牧場、觀賞白鶴門古拳、結合地方歌仔戲、布袋戲團、表演鑼鼓陣、品嘗柳營肉丸、品飲洋房咖啡、名畫欣賞、提倡本土詩畫文化，旅客還可以抱持信仰之心到普濟公參觀宗教雕刻藝

術，綜括了時尙與文化面向之發展。

柳營觀光導引與評估

㈠湞瑪咖啡：

湞瑪咖啡屋原是一間古厝，其旁之洋房是由彩畫家劉啓祥的工作室，乃日式洋房，後來經由林湞瑪生先承租過來改爲咖啡屋。該咖啡屋所提供之咖啡有黃金曼特寧、古巴藍山、祕魯黑咖啡，深具特色具有外國風味、風尙中帶有本土文化氣息。

評估建議：如果採用台灣產業合作精神可加入「古坑咖啡」加盟，古坑華山咖啡在台灣境內亦一支獨秀，建議可與其有所聯盟，將古坑華山與湞瑪咖啡聯盟形成本土咖啡文化。如果產業界將產業視爲互相競敵，實是產業之損失，若實際情形眞是如此，則只好在柳營也栽種咖啡，並可結合德元埤、尖山埤之農業觀光；猶如日本東京媽媽農場販賣牛奶食品、餅乾、飲料，德元埤與尖山埤也可結合咖啡栽種與糖廠冰品，又附加柳營牧場之牛奶，在水埤與糖廠與牧場間產生產業食品之聯盟，便獲得三贏之產業合作與銷售，把優質之成品提供給觀光旅遊休閒界人士之應用。

目前台南柳營在台灣已展露出少婦之風華，堪稱爲牛奶之媽媽，是台灣最大之乳牛養殖場，鮮奶量占全國六分

之一。

㈡營長牧場①

牧場佔地約3公頃廣，養育200多頭乳牛，已轉型為觀光牧場，類似日本東京媽媽農場也舉辦各式觀光活動，如以奶瓶餵食小牛、擠牛奶，配合園區踩高蹺、三輪車、場內配合五分仔車可乘坐遊野、路旁發展農場栽種桑椹，提昇田野景觀，又有餐飲之搭配如：鮮奶火鍋、牧場咖啡，不論吃食、享食皆獲滿足。

營長牧場的特色是應用新營糖廠懷舊五分仔車，又應用原始傳統之木造車站改建為「乳牛的家鐵路餐廳」，設有觀光休閒活動，推出觀光產業食品如營長牧場牛奶軟糖、牛奶果凍，物美價廉，適合一般人士之採購，交通方便，懷舊五分車有一定之發車時刻表，團體預約可加開班次，當然最大之特色還可參訪具有規劃性之其他柳營觀光產業區。

㈢八老爺牧場②

乳類產品頗多：鮮奶優酪乳、鮮奶酪、純鮮奶、鮮奶布丁、鮮奶麻糬、鮮奶冰淇淋、鮮奶麵、鮮奶火鍋，又可DIY自己動手做鮮奶饅頭、鮮奶果凍、鮮奶香皂，彩畫牛寶寶。

① 營長牧場：【住址】台南縣柳營鄉八翁村93之19號。【電話】06-6226798。
　【開放時間】上午8:00～下午5:00
② 八老爺牧場：【住址】台南縣柳營鄉八翁村93之102號。【電話】06-622
　0506。【開放時間】上午9:30～下午6:30

牧場的活動有推牧草、摸乳牛雕像、模擬擠奶，與乳牛立牌合照，在周邊設備上盼能多加美化，在假日開放延至晚間7點半，特別冬天若遇寒冷時刻，牧場之燈光設備上盼有美術立燈，發出柔和之光線，有利人們之活動，牛奶生產期之奶類製品應多採用行銷之原理，可以製造園遊券及奶類製品購買票券，在採買購票之時一併接受採購。

㈣柳營小吃

1. 柳營肉丸：

肉丸乃台灣本土小吃，先有名是彰化肉丸，後相繼於各地，如新竹肉丸乃採用立體圓特製、醬油採用油膏及辣醬調製，肉又特多，十分有名。員林肉丸也相當有名，柳營肉丸乃特重於當地之特色加入之肉質優良、小竹筍塊鮮嫩甜，特別肉丸之外皮用在來米及蕃薯粉製成Q而不黏牙也不溺喉，特色還在於醬料用大骨湯特製之蘸醬。

對於其行銷上之評估：可以製作包裝盒、冷凍盒包組，配合觀光遊客需求，就像台南市民權路再發肉粽之行銷類似有冷凍肉粽可供郵寄、提帶，柳營肉丸也可以此行銷。

2. 柳營小腳腿地方之羊肉料理③：

由於鄉間小道，草油油綠綠，養殖羊隻十分方便，採畜養、放養皆可，如果多加規劃作成羊牧場，也是另類之羊牧場秀，看羊隻跪乳哺育小羊、吸羊奶，看羊之悠閒，開發餵食羊草，與羊拍照等活動。

在飲食方面已有盛名之小腳腿羊肉店，已經經營有三

③【地址】台南縣柳營鄉重溪村 21-9 號

十多年，位在綠色隧道盡頭左轉即到。

先之羊肉即來自白家經營之牧場，羊肉料理頗多，口味多重味，有調料如蒜、蔥、辣，熱炒氽燙皆宜。故其如蒜椒肉、三層肉即皆十分味美有名。

㈤劉家古厝

餐旅、運動、休閒重在體魄心靈之調劑，而拳式一向是民間傳統休閒健身之一門，劉家古厝主人現為白鶴門第三代傳人。鶴拳以鶴之姿在飛、明、宿、食為種類分出拳術，而食鶴拳正是由劉家第一代來台祖劉故引入台灣定居柳營而流傳至今第三代，古厝之建材來自大陸，屬台南縣具有古風味之建築，保存長久，曾出過舉人，故有舉人杆立於古厝庭院前面，堪稱台南第一世家；將如此具有時代意義將之文化景點納入觀光休閒旅遊事業實屬應該，特別可以加拓武術館加闢武館展覽室，提供拍照留影，納入地方文化產業之登記，發展拳術、武功，採觀光與健身合一，特作評估。

柳營風光──水埤名地之介紹

㈠德元埤

德元埤位於台南縣柳營鄉南110縣道，水源於清朝末已存有，屬平地水庫，蓄水效能不太盛，但因與曾文水庫

之合作供水，已成為小型水庫，水庫中之魚產豐富，有鯽魚、鯪魚，水庫旁草木茂盛，種有稻米、油菜花田，目前設有步道、水碼頭、涼亭，是遊客遊至柳營鄉時必至之水埤名勝。

建議與評值：為了觀光產業之行銷盼能成立柳營二日遊，柳營風光也結合了以下名勝水庫之觀光資產。

㈡南元休閒農場④ (http://www.nanyuanfarm.com.tw)

南元是一處具有歐風之休閒農場。早年是供南元之紡織公司員工休憩場所，後開放供民間休憩之用，佔地25公頃，設有60多種休閒設施。

園內特色如下：歐風木屋，草原騎電動車，餐廳提供名菜──茄苳雞、野生筍殼魚、樹子曲腰魚、炸明日葉、茶花咖啡園，並提供咖啡餐點飲料。另設有天鵝湖遊艇湖泊、水上高爾夫球、釣魚湖泊、水上動物島湖泊、垂榕湖泊、野鳥觀賞湖泊、農耕區、台灣島等。

在住宿方面提供湖旁木屋，用原木建造，屋前有萬坪大草原，每小木屋12坪寬提供四人住宿，本農場採一票玩到底，不等位，可以遊得自由自在，又可渡假過夜。

建議與評估：辦理南元員工證，辦理成立家屬休閒計劃，優待員工，增加福利也促進觀光。

辦理農場會員證，允許願意入會者在定期之期限消費，使達健全身心，會員證辦理必指明身份、職業、年

④ 【地址】台南縣柳營鄉果毅村南湖 25 號。【電話】06-6990726

齡，在園區之休閒項目在規劃上應配合人群之需要，特列親子共遊一項，設計出園遊之節目、表演，皆是對該休閒農場提供之建議與評估。

㈢尖山埤水庫──江南渡假村之介紹與評估（http://www.chiensan.com.tw）

位於台南縣柳營鄉旭山村60號之尖山埤江南渡假村，在設備上有林間木屋、水上蜜月套房、江南會館，會館內設有客房、會議場地、中西餐廳各一，酒吧、卡啦OK、SPA游泳池、健身房。休閒設施如：漆彈場、遊湖畫舫、腳踏船、露營烤肉場。

尖山埤東為台糖新營廠專用水庫農場灌溉水源，面積約6公頃，景色幽美、空氣清淨，渡假勝地。

在尖山埤江南渡假村成立來，湖畔有醉月水樓，具有六棟蜜月套房，有私人陽台及日光浴庭園，採落地窗以收湖景、又可垂釣。

此會館是具綜合性質之渡假觀光飯店，具有中國風味、採光充足，湖景及山景套房，可納湖光入浴。在山上之小木屋，一間間採獨棟式，原木屋設有全家式格局，園區內小火車可遊各景點。

在高處又有遠翠樓咖啡廳，可望尖山埤全景，有台灣東山咖啡加盟，咖啡、茶飲花茶，在遊區之規劃上，本渡假村充份考量到人群之需要，是為評值上之優勢，觀光產業結合的不止是運動休閒產業在農業上、水殖業上皆具有頗高之價值，如果台南縣柳營鄉能結合各地周邊觀光資

產，再結合水庫觀光，配合糖廠冰品，那麼，柳營未來之咖啡產業，及現有牧場畜牧產業；必能發展出優質之觀光事業。另外，在現有之建築設備，不難發現原木屋。不過耗盡原木，對地球之綠化有缺損之處，如果類似溪頭，遍植松、竹，那麼整個園區都具有森林之氣息，不必一定要多造原木屋，以保木材在大自然界之生存空間。

　　旅遊之節目規劃：如果計劃柳營二日遊，那第一天半日可遊周邊景點，夜宿水庫觀光飯店或開元休閒農場，隔天一早起欣賞水庫風光，在景點內多作休憩，中午12時退房，又續遊周邊景點，正好配合國民週休二日之需求。

第二篇　運動休閒餐旅產業之探討

第一章
領導人力的培養

領導理論

　　領導是一種互惠關係，存在於那些想選擇領導他人或決定被領導而跟隨之人群之間。

　　那是一個可怕之情景——當你看看你的左右肩旁，當你試著去領導，卻發現沒有一個人在那兒。本篇乃作者個人接受領導課程教育之親身經驗所得。

　　管理者是以他們之地位和權位所發揮出來之權力作為影響力，而領導者是因為人群選擇跟隨而產生影響力。

一、領導者負責且回應著人群所專注之趨勢

個性特質	領導者為自己之良心負責。	分析能力	領導者對人群解釋與分析。
完成能力	領導者為人群解釋與分析。	人際關係	領導者有統整人群之責任。

二、內容分析如下

㈠個性特質（個性、操守）

我們要一位領導者，他是可被信任的，我們必須相信，他所說之話可被相信，他之個性、人格足以鼓舞、激勵他人，領導者是熱心於掌握方針的人。領導者具有如下的個性特質：

1. 對自己之良心負責（重視個人操守）。
2. 擁有關懷之內心（關懷別人）。
3. 為群眾帶來具價值性之收穫（有效性之領導）。
4. 專注於群眾之使命與任務（有責任感）。
5. 會發掘具希望與信心之有益資源（具有鼓舞之能力）。
6. 好學不倦（力爭上游、不斷求知）。

㈡分析能力

一個領導者對於未來必須是深謀遠慮，具有十足之能力與眼光去發現新趨勢之可能性，並且能預料到未來之發展。其分析能力有以下之特點：

1. 負責且代表去解釋與領悟（正確地領悟）。
2. 做智慧性之關懷（明智的關懷）。
3. 前瞻未來（目光向前、向遠看）。
4. 了解事情之隱藏含義、而不只是看事情之表面（徹底了解真相）。
5. 評估危機且掌握時機（掌握變化）。
6. 遵行直覺式之領導（重直覺力）。

㈢完成能力

當狀況與局勢是含糊不明的，以致於很難叫人做決定時，領導者必須決定、選擇與行動。領導者必須有最基本的以下特質，來完成任務，解決問題：

1. 負責解決問題（領導且負責）。
2. 關懷是由內心表現出來的。
3. 即刻實行、即做即成。
4. 克服阻礙（具有解決困難之能力）。
5. 使群眾團結在一起工作。
6. 能掌握團體之趨力。

㈣人際關係（交互作用與影響）

領導之發展將佔優勢——如果能以一個快樂之領導方式，就像一位支持者、鼓勵者來鼓勵群眾，而不像法官、評論家、評估家去批判群眾。因為，快樂之領導方式能引導出組織中之人們不只是知道掌握目標，而且能主動地發揮能力去完成。領導者具備了以下統整人羣之責任：

1. 為群眾服務。
2. 具有社會性之關懷心。
3. 了解群體之需要與期盼。
4. 了解群體中個人之動機與目的。
5. 懂得使用勸誡之方式
6. 鼓勵群眾。
7. 有良好之人際關係。

領導之相關領域與評價焦點

㈠個性特質

1. 熱心：追求目標，具有耐力與樂觀，且具有吸引力
 ── 在整個過程中。
2. 正直：以誠實來領導且接受個人主義、個人丰采之
 存在。
3. 自我更新：勤奮去學習與成長，易於適應新環境。

㈡分析能力

1. 堅忍不撓：行動有勇氣，面對挑戰有信心。
2. 理解能力：從大處著眼，使用直覺力和創造力來選
 擇可能之局面。
3. 判斷能力：了解該做些什麼，能預期到結果之影響。

㈢完成能力

1. 成就與實踐：能克服困難，以達有效之成果。
2. 勇敢有膽識：能堅決地面對抗衡，且能掌握面對之
 問題。
3. 建立團隊內聚力：從團隊中之合力工作獲得成果。

㈣人際關係

1. 共同合作：分享報酬，且在團隊中具有責任感。

2. 鼓舞、鼓動：精力充沛、有活力，能激發，鼓舞別人行動。

3. 服務他人：服務卻不為明顯，供應他人自助自得。

一、領導相關領域之個案分析

評價焦點	領導之相關領域	作者個人接受測試	
		1999	2007
(一)個性特質（內在）	1.熱心	12	16
	2.正直	14	13
	3.更新能力	18	20
(二)分析能力	1.堅忍不拔	17	21
	2.理解能力	15	20
	3.判斷能力	20	21
(三)完成成就	1.成就	19	18
	2.大膽、膽識	20	14
	3.帶動力	15	7
(四)（外在）互動	1.共同合作	11	14
	2.鼓勵能力	8	7
	3.服務他人	11	9
總分		180	180

(一)1999年　測驗分析

◎個性特質：熱心12分　　　◎分析能力：堅忍不拔17分
　（共44分）　正直14分　　　（共52分）　理解能力15分
　　　　　　　更新能力18分　　　　　　　　判斷能力20分

◎完成成就：完成19分　　◎外在互動：共同合作11分
　（共54分）　大膽膽識20分　　（共30分）　鼓勵能力8分
　　　　　　　帶動能力15分　　　　　　　　服務他人11分

㈡分析：

　　受測者具天蠍座特質，個性堅忍不拔，具判斷能力，
有獨特之見解，有更新之能力。然而在外互動冷淡才11
分，內心之熱力十分豐沛，但被外界影響才顯示12分。

　　血型A型，個性溫和，才能顯示出11分之共同合作，
調整自己求團體之合作，生於羊年，溫和之個性。以上測
試十分貼切，故而提出本報告。

　　個人可採自我評估在180分之內訂分之比例，糾正自
己之均衡發展，平均每大項以45分為基準。

　　自1999年～2007年經歷工作場所之應驗與適應，改進
而成之個人特質在六年中默默地進化，角色為教師從事研
究，不擔任行政後，其變化如下：

㈢2007年測驗分析：

◎個人操守及個性49分。　　◎個人分析能力62分。
◎動能完成之成就39分。　　◎與團體之互動30分。
　（對團體之帶動）

㈣結論：

　　經過六年工作經歷及適應，受測者已經轉變成具有能力
之獨善其身者，可能之原因有：

1. 時代之改變遷移。
2. 團體之生涯緊張。
3. 個人之間之競爭波動十分大。
4. 工作崗位缺乏感性陶冶，而競爭力大於安定性，由於降低個人之完成才能與團體有30分之互動能力。

早期領導測驗的實施與參考

領導品質是許多心理特質的組合，而不是一種單純的品質。

在德國認為領導品質包括下列許多特質：㈠積極的意志。㈡決斷的能力。㈢運用的思想。㈣心理順應力。㈤數學的思想。㈥適當的品格：正直、不自私、理想力、以及控制妥善之自尊心，都被視為領導品質之重要成分。

在美國則認為士兵心目中所謂優良領導人員的條件如下：㈠工作能力。㈡對於士兵福利的興趣。㈢迅速的判斷。㈣優良的教師品質。㈤評判力、常識與執行的能力。㈥一個優良的領導者在必要時才支配他人的行為。㈦一個人如果在他人完成了一種好的工作時就加以讚許，才可算是一個好的領導者。㈧體力與體型。㈨良好教育、幽默感和毅力。㈩公正。㈠勤奮。㈡發出一種命令時，能夠使人完全了解。

領導人員所須具備的品質，視其所領導之工作的性質而異，而非一切的領導人員，皆屬同一類型。

依據楊京伯 (Kimball Young) 的研究，領導人員可分為下列兩型：

㈠實行的領袖：包括一切企業上、政治上、軍事活動和宗教活動方面的領導人。他們著重在實際情境的控制，是比較外向的人物，是行動家。

㈡非實行的領袖：包括一切科學、文藝、哲學、宗教等方面在理論上的企圖改革者，他們著重在理想的追求，是比較內向的人物，是思想家。

依據巴特勒 (F.E. Bartlett) 的研究，領導人員可分為下列三型：

㈠制度型 (The Institutional Type)：這種領導人員，依賴本身位置在制度上的威望，去維持領導地位。在安定的社會中，此種領袖最為常見。

㈡優越型 (The Dominant Type)：這種領導人員，憑藉自己支配部下的能力，去維持領導地位。在變化頗多而且各個團體常相攻擊的社會中，這種領袖最佔勢力。

㈢勸導型 (The Persuasive Type)：這種領導人員，用說服和勸導的方法，去維持領導地位。在各個團體同處於一個安定的社會，相互親善而又常常相互交涉時，此種領袖最為常見。

依據盧子倫 (W. F. Luithlen) 的研究：領導人員可分為下列三型：

㈠ I 型：具有多量的創造性，工商業領袖多屬之。

㈡ E 型：好勝心最為強烈，軍人、運動家多屬之。

㈢ V 型：生活力特別豐富，藝術家、文學家多屬之。

在澳大利亞擔任過考選軍官工作的Cecil Gibb，就其經驗所得，認為集體口試法，是考選領導人員的最有效的方法。他說：「僅從心理及精神方面去考量一個人，不足以判斷其有無真正的領導能力，一但用集體口試法，就可以明白了。祇有直接觀察一個人在團體活動中，對於別人所發生的影響，以及別人對他的反應，才能判斷那個人的領導能力究竟如何」。

集體口試的方法很簡單，就是通知五至八個的受試者，於某時某地參加會談。會談的題目，事先印好，到臨時宣布。受試者看了題目以後，就自動發表意見，共同討論，討論時，可以沒有主席，也可以由受試者輪流擔任主席，前者稱為無主席的會談 (Leaderless Type)，後者稱為有主席的會談 (Designate Leader Type)。擔任考評的人，從旁考察，並填寫考評表，但不參加討論。

考評表可依對問題解決之貢獻度，個人在團隊中之合作能力以及領導之特質分門等級來設計。

領導與管理

領導是造成一些組織宗旨之完成，在領導者與群眾間達成共識與力量。

領導也是科學，論及個人行為導向，包含著領導者與部屬之關係，它主導著每個人其行為之方向，若領導人行為不成熟則無法以科學之方法來形成有效之管理。

領導也是藝術，藝術是可以用觀察來領悟的，如用能應用觀察與領悟之藝術行為來達到領導之功能是可行的。

　　領導之效力包括著理性與情緒之平衡，一位領導者他必須凡事能以身作則，一步步地細心達成自己所領導群眾們之共同目標，對自己所領導之群眾有所指導之能力與智慧，且獲得群眾們之支持，別人願意追隨。

　　領導是一種理性之促發，也是一種過程之發展，領導者要具有夠大之眼光而促發群眾，領導者瞭解群眾們需要、要做什麼？為什麼要做，領導是具有創意與挑戰性的。

　　管理是有能力來維持事情之運轉，是有創意的，是不斷地達成短程目標以求達到領導者所訂之團隊性長期，長程目標，追求之創意領域，是如何做事？什麼時候能做，是接受團隊之短程目標去實踐、去完成。

　　領導人必須具備熱心、正直、更新能力之個性上特質，具有鼓勵與服務群眾之能力，願意與人合作，在精神方面具有勇於嘗試之精神並具有帶動他人一起做事之能力。

　　管理人是以他們之地位與權力、權位所發揮出來之能力來做為事情之影響力。領導人是因為受到人群之選擇與跟隨而產生影響力。

　　不論是領導人與管理人都必須要有經驗比較有利，這些經驗可來自伙伴們一起互相學得，也可從自行嘗試之成功與失敗中之得。

　　要如何從自己經驗中取得學習呢？一位學習領導人與管理人不論其預計之目標如何，在其本身個性上都必須改負向觀念為正向觀念、取悲觀為樂觀、改擔憂為信心、以

焦慮為思索以達成就，改感覺上之生氣、憤怒為力量與成效，必須付出精力、勇於嘗試，從過程中建立新的過程，從舊經驗中取得更進步之動力。

一件事情之發生引起個人之觀察，而產生觀察後之策施與成果，並非每件曾發生之事情都會有經驗之獲得，其過程中必須因為有意識上之觀察、用心、應用經營之理念才能獲取經驗，因此不論領導人與管理人，都必須具備有經營之理念，才能做有效之領導與管理。

經驗對一位領導者而言可從自身之嘗試、也可從伙伴群體中獲得，而且要有不斷學習之能力與耐性，經驗對領導人領導能力及管理人管理能力並非唯一之方法，一個人在求學過程所受之教育、知識之獲得、技術之訓練及實務之從事，都能增進個人之領導能力與管理能力，領導人是選擇正確之事去做，而管理人是以正確之方法去做該做的事，領導人是居選擇、抉擇，而管理人是屬維護、守成、創造與從事，領導人在群眾發生問題時能有先覺能力又能解決問題保護群眾、能與人群產生互動、關懷大眾利益、具有確立目標之智慧、具有時間之觀念、心胸寬大、眼光深遠。

管理者必須在技術方面具有專業之知識、對企業機構未來之發展有遠見，必須要有良好之人際關係。

運動休閒餐旅產業機構在管理者之管理知識基礎與技能可包括：關於運動休閒餐旅新趨勢之訊息、新的管理與營運目標，以架構公司之建設性計劃，及員工人力資源之管理模式。對運動休閒餐旅產業之產品之規格設置，需具有配套之合格設施，以物盡其用，增加營運之效力。

第二章
運動休閒餐旅產業之經營

運動休閒餐旅產業的一般類型

一、商業性之營運。附設有運動休閒、雕塑身材、SPA美容、有氧運動、舞蹈、球類運動、運動健身場所，提供民眾運動休閒之需，常以俱樂部、團體組織、民間營運之方式，不論國內、國外都可稱上最常見之普遍存在。

二、在公司及各工作場所為員工之健康與福利亦設有健身房、健身中心，提供員工及家屬之運動休閒所需，採半福利、半收費之方式，或視其營運狀況改變收費方式。

三、在一般醫療院所附設有運動休閒部門，可以健身房稱之，如按摩游泳池、心肺功能訓練、有氧運動中心有利身心健康及體能之復健。

四、在公立體育場、社區運動場、社區福利中心、各類福利機構、老人中心、勞工中心、社區公寓、大廈、社區聚會場所設立運動休閒中心、健身房、聯誼廳，如台南市立體育公園內設有健身房、桌球團體、各類球場、幼兒運動休閒園地、松柏長青中心設有俱樂部、健身房、文藝刊物閱讀、舉辦各類養生專題演講、老人、婦女、青少年保健專題，提供各界人士運動休閒所需。

五、其他

㈠運動休閒產業結合觀光事業必定演發出一片天。這是人類重視運動休閒所產生之無法阻擋之發展，SPA、溫泉浴、健身房、高爾夫球場、滑雪場、各類室外活動、海上活動拖曳傘、香蕉船、滑水、健康按摩、蒸氣藥草浴、芳香精油按摩、指壓，結合觀光農場、觀光樂園、爬山、攀岩、森林浴、樂園內設各項遊樂設施，真是多得不勝枚舉。

㈡校內設置體育場。可有室內體育場、室外體育場，而健身中心更是不可缺，如密歇根大學便是設有規模宏偉、設備完善之健身房，學生們可以生龍活虎地盡情在內活動、展現健康與活力。國內清華大學亦設有健身中心，可供學生們課業之餘，抽出時間來從事運動休閒活動。

㈢教育與運動休閒。在大學或學院內成立運動休閒管理系、休閒觀光學系；校內之教學設備直接形成學生之實習及使用教具，如大仁科技大學即設有運動休閒管理系，校內設有SPA中心供實習及提供於全校師生使用，使教學與實務合一。而國內各體育、健身領域之大學院校，如台中體育學院、師大體育系等更是重視運動休閒人才之培育。

國外大學如美國密歇根州貝克學院設有運動休閒健康管理研究所，以研究領域來促進全球運動休閒健康理念與實務之推行及人才之培育等。

運動休閒餐旅產業自1950年發展至今，在營運類型上又有以地方來區分，如：城市休憩、鄉村休憩、社區休憩、醫院附設健身房、獨立營運健身房及學校設置健身

房、各機構附設健身房、觀光飯店附設健身房等。諸多之分型，隨時代之變化不斷地在改變。

產業之營運方法

一、營運目標：不論是商業性營運 (Commercial)、合併附設的 (Corporate)、臨床醫院附設的 (Clinical) 或公共福利設施 (Community settings) 及其他各類型運動休閒產業，必須先設有營運目標 (Mission)。如 NIKE 企業之運動休閒產品、氣墊鞋、運動休閒服、運動休閒用品，已朝向多元化發展，適合各年齡層所需，開發商場，不斷地向前邁進——"Just doing"正是 NIKE 之營運目標。

同樣的，各種不同類型之運動休閒產業，或設於公共設施，或設於觀光場所、或設於餐旅中心，亦或醫院附設、各構機團體附設、或學校內附設之健身中心等，都分別具有其不同之營運目標，有所循與發展。

二、充實內部之設備：設備之規格要符合標準，例如：ACSM'S (American college of sports Medicine) 就設有健身設備之標準，因應國內體育、健身休閒風氣之興起，在各項健身設備上依不同的年齡層、不同之運動休閒功能、不同之營運目標，具有合乎標準規格之內部設備 (Health/Fitness Facility)。

三、安全與促銷 (Safety & Promotion)：具安全性、健康性的運動休閒產業，對人體之健康具有正面之影響力，

而安全性與健康性則是其先決要項。

　　透過促銷才能將此產業呈現在人群生活領域中，管理是維持經營之途徑，有妥善之管理，才能有正常之營運，在管理方面，有關內部成員人力之分配、營運目標與計劃之實施、產業內部軟硬體設施的管理與維持，皆息息相關，牽一繫而動全身，應力求研發工作以求企業之永續發展。

經營策略的幾個要點

一、促銷 (promotion)

　　促銷之內容即爲活動或安排之過程 (program) 以及管理 (management)。見於運動休閒產業興起之因素爲運動休閒產業會員制之成立、運動休閒設備之製造與採購及家庭運動。因此，休閒之啓動，在營利性質之運動休閒產業經營可採會員制，會員制的優點是有著固定之消費人群，擁有固定之收入來源；在臨床醫院或其他相關之醫療機構附設運動休閒遊園，可推廣設置物理治療、運動醫學治療、心臟功能促康活動；在社區休閒公園可設運動設備，又可結合觀光旅遊業如休閒山莊、休閒農場、森林遊樂園；在各觀光大飯店、溫泉飯店等規劃成套之運動休閒活動與節目；在教育方面各學校設立相關科系，校園設有運動休閒中心。

二、經營之範圍

依 Willian C. Grantham 所著 *Health Fitness management*（p13. Human kinetics 出版），曾提及運動休閒產業企業經營之功能範圍包括：

㈠商業、營利性質之運動休閒產業 (Commercial)：

促銷之功能佔 42%，管理之功能佔 29%，節目設計內容佔 29%。

㈡合作性、合併附設型之運動休閒產業 (Corporate)：

促銷之功能佔 25%，管理之功能佔 38%，節目設計內容佔 37%。

㈢臨床醫療院兼設之運動休閒產業 (Clinical)：

促銷之功能佔 25%，管理之功能佔 38%，節目設計內容佔 37%。

㈣公共設施類型之運動休閒產業 (Community setting's)：

促銷之功能佔 37%，管理之功能佔 25%，節目設計內容佔 38%。

運動休閒產業企業管理者可依以上四大類型運動休閒產業而獲得以下之分析：

㈠商業、營利性質之運動休閒產業企業經營其重點應放在促銷，以獲利潤爲主軸。

㈡合作性、合併附設型之運動休閒產業企業經營其重

點應放在管理之理念，同時也需重視內容之符合大眾化。

㈢臨床醫療院兼設之運動休閒中心，則較偏重管理理念及安排之內容是否符合在院病人或門診病患之需求。

㈣公共設施類型之運動休閒產業企業經營之重點比較放在促銷及內容節目之安排，使符合大眾之需求，以達造福社區群眾之目標。

產業之行銷

當21世紀來臨時，人類運動休閒餐旅產業之銷售是十分重要的，不論公立機構 (public institution)，私立機構 (private enterprise) 或非營利機構 (Nonprofit organization)，在改良運動休閒餐旅產業產品或減少銷售阻力，都必須藉著銷售要項來處理，才能將理想之運動休閒產業餐旅產品呈現出來。

在這屬於商業銷售之時代，多元關係產業需藉促銷 (promote)、廣告 (advertis)、包裝改良 (packag) 和輸送 (transportation) 來推廣發展，同樣運動休閒餐旅產業也具有多元產業關係，需藉著推廣、改良與傳達來達成營運之目的。運動休閒餐旅產業產品之銷售技巧與問題，具有以下之特質：

㈠需發展多元化之運動休閒餐旅產業產品以因應產品市場 (market) 或消費者 (customers) 之多元化。

㈡需配合科學之技術，研發出活潑而適用之內容與器材，以提昇運動休閒餐旅產業之發展。

運動休閒餐旅產業產品之發展要順著環境與人群之改變，如環境之商業狀況、經濟發展、本土意識、運動休閒意識，外圍環境如地理環境、季候，如在下雪之國度設置溜冰、滑雪場，在海洋地區設立海上運動設施與規則、在高山地區設立森林浴或爬山之活動節目，不僅促進人群之運動休閒，也關係著觀光之產業發展。

一、促銷要領

　　㈠對外圍環境之認識 (feeling by environment)。如果無法認識外圍環境之改變，則產品企業經營將會失敗，失去未來性。

　　㈡創造出企業管理在組織結構上之健全性，圖示如下：

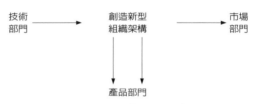

技術部門、市場部門及產品部門之合作結構圖

　　㈢發展出新產品之研發部門 (new produce development department)，進一步將新產品推入市場 (Market)。圖示如下：

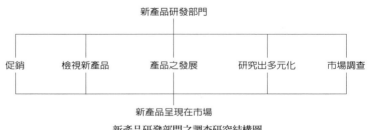

新產品研發部門之調查研究結構圖

㈣建立一個永固的優良長期關係 (Built fix and good long relative)，因為外圍環境市場會影響產業產品。

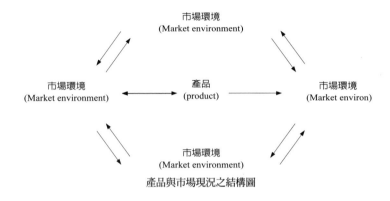

產品與市場現況之結構圖

運動休閒餐旅市場環境之改變會影響產業產品之價值與功能：

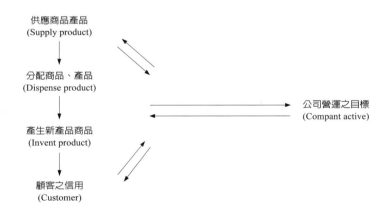

公司之營運目標在於提高產品之供應與功能

(五)銷售之策略 (stranger) 重於售後之服務 (service after product salsa)

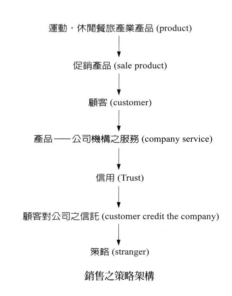

運動‧休閒餐旅產業產品 (product)

↓

促銷產品 (sale product)

↓

顧客 (customer)

↓

產品──公司機構之服務 (company service)

↓

信用 (Trust)

↓

顧客對公司之信託 (customer credit the company)

↓

策略 (stranger)

銷售之策略架構

(六)促進新產品之使用。一般運動休閒餐旅產業之新產品之使用情況如下：

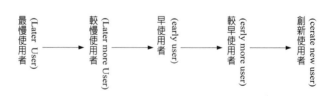

最慢使用者 (Later User) → 較慢使用者 (Later more User) → 早使用者 (early user) → 較早使用者 (esrly more user) → 創新使用者 (cerate new user)

新產品使用情況

㈦要多多使用市場調查與研究，研究出顧客之需求，生產顧客需求之產品，滿足顧客之需要。新產品之生產十分重要，不能單憑對傳統市場之了解，必須要有新產品之研究。

㈧及時注意市場環境以及顧客需求之改變，而後改變商業營運之方針。

以上八大要項在運動休閒餐旅產業之銷售上不可偏廢。

二、銷售之困難因素

㈠產品之使用期較短時無法取得正確之評估。(product live cycle short)

㈡產品不斷地演變，使銷售市場之研究不太容易。(product live always change)

㈢顧客時常排斥新產品，而較複雜之產品讓使用者畏於使用。(customer always to resist the new product)

㈣在競爭之行列中，領導其他產業公司，生產新產品並避免失效 (Avoid the failure)。

以上四大銷售困難因素在運動休閒餐旅產業之銷售上不可掉以輕心，才能有效地永續經營。

銷售四大策略——產品 (product)、價格 (price)、地點場所 (place) 及促銷 (promotion)，即是在生產適合民眾使用之運動休閒產業產品，以合宜之價格在適當之場所發展並做好促銷活動。

而有關市場功能之管理 (Managing the Market Function)——分析 (analysis)、計畫 (planning)、實現 (implementation)

及控制 (control)。即是在分析外圍環境之改變及需求，做好營運之計劃，實施計劃並控制營運之阻力而加以分析，如此周而復始有效地做好市場功能之管理。

實務規劃──健身運動場所之設備及人力

一般健身運動場所之設備有區域之分別，在多元化之休閒場所區設飲料咖啡座、音樂簡餐座、休閒區、育嬰房，兼具休閒之功能如按摩、SPA、美容、瘦身房。主題運動房內設有多項健身設備如跑步機、啞鈴區、舉重區、多項運動器材之使用區。

大規模之健身房設有球場如：網球場、乒乓球場、籃球場，還有室內跑道、游泳池，各有不同之性質，一定要規劃有序，才不會發生意外事故。

不論在任何分區都需設立指揮，包括不屬活動之部門，如進出門口、櫃台、洗衣房、私人貯存櫃區。

在一般性之運動休閒場所必須確立其安全性，所有設備都要有安全性設施，不許有害於運動休閒消費者之健康事件發生。對於緊急事件發生之處理，要有應對及計劃。

若是醫院內附設之健身房，主管人員需具有運動休閒管理、營養師資歷。

在設備上必須要有警告標示及運動休閒設備之使用說明，讓使用者明白，當運用不當時會發生之危險，並設有運動休閒用具之使用指引。此外，在採購用具時要考慮到

符合各年齡層之多元化設備與需要，並考慮適合各年齡層之體能。環境衛生條件及創立之法律許可，另有合宜之監督，定期檢查注意維修，讓使用者具有安全感及舒適感與親切感。

運動休閒設備在總則方面可分下列幾點：

㈠必需要有緊急安全計劃、在執行上要有管理之制度。

㈡有關使用者之安全問題，健康房內要有緊急安全計劃。

㈢在執行上要有管理之專人處理，而內部之計劃必須包括所有備置上之安全原則。

㈣在成員方面，要熟知急救之原則；如心肺復甦術及基本生命之支持、急救，因為意外事故之發生是毫無預警的，所以，平時對成員要先有訓練與準備。

㈤要設有符合成人身心狀況之各項活動，依成人健康之危險因子如：高血壓、糖尿病、嗜煙、酒這些危險成員及其使用藥物所產生之合併症，需選擇適合他們之運動項目。

㈥在課程實施時應注意之事項：

1. 每個人都有他最高之活動能力，以此能力來決定適合身心健康之活動課程或範圍。

2. 每個活動課程都要有活動之內容，帶動參與活動課程之成員、以及成員活動之空間。

㈦在健身休閒產業機構中擔任指導人員必需要有大學學歷之資格，要有健身休閒產業機構之工作經驗且具有C.P.R之急救認證，有氧運動之指導員也必須熟知C.P.R之經驗，水上救生指導人員更是必備。

㈧游泳池水要常更換，且注意衛生，換水口注意通

暢，注意安全，年輕或老小之游泳者必須要有家屬在陪，而游泳場要有監督人員及救生員待命，游泳池場旁之地板易滑，建構時不可使用太滑之材料。

㈨整個架構上之電路設備注意線路不可太複雜，總電能之負荷量不宜太大，例如洗衣房、休息廳、游泳池、餐飲部等以及其他各處如機械健身房，整個電路管理之管制與平衡，也關係著安全與運作。

㈩有些高溫度區如蒸氣室、三溫暖房、旋渦游泳池，在蒸氣室要有溫度調控、避免造成傷害。

㈪在裝備方面要有指示裝置，例如對所有機械裝備之指示，需註明如何操作運動機器，要有使用時及使用前、使用後之注意事項做清楚之提示。

㈫一個運動企業機構在型式是多樣化，而需求人員不外乎：

1. 運動休閒企業機構之個人代表或管理者。
2. 運動活動課程之指導者，如健身及運動指導人員。
3. 健身運動之講授人員或領導人員。
4. 與醫療機構間之聯絡人員。
5. 專業化具有專門能力與才能之人員。
6. 策劃機構內人員之再教育及人員訓練之專才人員。

一個機構內組織之優良與否，和機構內人員角色是否足夠有很大之相關，如果人員不足則勢必一人兼多人角色，將不勝負荷。

所以，組成人員必須瞭解自己之工作性質以及與他人間之關係，滿足使用者之需求，特別是兼具消費與安全

性，讓使用者能達到他們健身與使用之目標。

此外，並要有專業之準備。這裡的專業是指具有專業之認証及能力、教育訓練。

㈩運動休閒機構在使用上需有統一之編錄以應使用者之查詢，在安全設施上要有進行性之規劃，有緊急事件處理危機、處理計劃。

㈫有關急救部門規劃可分為：

大事件、小事件處理中心、輸血中心、聯絡醫療網。另外設置文書部門，在機構內掌管文書、公文、証件處理，若人力不足可結合人事部一併設置。

一個運動休閒機構必須要有急診、救助計劃，並對於所有員工實施教導、預演與教學，當危急事件發生時才能掌握，有充份之計劃與準備，以應危機之處理。有關演練課程整體性，最好一年要有二次，其中一次可事先告知，另一次可偶發模擬。

㈭貯藏間存放化學物品如清潔劑、淨水物品，這些物品之供應可直接由廠商提供；又提供SPA之精油、礦泉物質，貯藏間要有專門之管理人員，負責聯絡採購。

第三章
運動休閒餐旅產業之經營策略

經營的原理與實務

　　企業之營運與文化是具有相關的。地方上每個家庭中之人數、經濟能力，地方之死亡率、出生率、結婚率、文化品質，企業之營運和社會、文化、人口都有相關，這就是所謂外界因素之一；又近年來環境之污染、政治力、法律甚至科技之發展趨勢更是直接或間接地影響到當地之企業營運，而這些外在因素也有是全球性的，例如戰爭則是最明顯了，一個企業營運者必須對整個世界大環境之局勢有所了解，設立營運之策略必須應用公司之優點，也善用外在之各種機會，並掌握外在之威脅控制之，而在內部之操作方面，必須改進弱點，對外要清楚存於外在之發展機會，並了解外在對公司之威脅是什麼，而對自己公司之內部則了解自己公司之優點與弱點，這是一種營運策略之分析法。

　　在文化與營運策略間之關係上，此處所指之文化乃組織中長期以來實施內部策略管理之文化架構，必須與策略合一，在工作之過程中不可分，因為組織文化是會影響到商業之決定，一些文化經驗如個人對事物認識之價值，對

生命之態度、對事情之看法，都會影響商機，所以，文化可成個人之思想、團隊之思想，個人之行為、團隊之行為，這些內涵也都叫文化，它會深深影響到企業之營運，這是企業家常常疏忽的一點，在此特別提出。

一、有關企業管理方面

用人是否有才幹才用，對公司是否有策略計劃，公司在經營時是否有訂一可行之實際性、短、中、長期計劃，對用人方面有升遷制嗎？如果基層人員每1至6個月可升遷、而中層人員每6個月至2年可升遷、高層人員每2至5年可升遷，以此方法來比較，這樣的公司升遷制是否會太慢？

對於管理系統有無計劃？公司之人事層次是否太多？而每部門之工作員工知道自己之任務嗎？員工士氣又如何？是否員工都做不下了想離開，面對工作難找的時機，是否仍堅持也善待自己之員工呢？

二、在市場方面

如何去推銷公司之產品？是否能把握市場分配經銷？能推廣公司市場之銷售的有幾個？公司要有產品部門供應給顧客喜愛之產品，並做好產品售後服務，如果公司在貨品上比價錢，若同行競爭而採傾銷，那是不道德，也不合法，所以一定要有市場之研究才是商機。

在公司財經與會計方面，公司之財務健全、信譽好，易向銀行貸款、週轉，可有流動性之資金，來應付自己之

每月開銷，公司有無能力付薪水及紅利，財務要足夠且必須有加薪，財務操作人員之資質如何？品性好嗎？能力夠嗎？專業能力又如何？

在電腦資訊系統方面，是否所有之系統都用，公司有無人員來協助經理軟件或購買與訓練，軟體系統實用嗎？公司是否經常改良資訊系統呢？

簡介營運策略表：

	公司內在因素之優點： 1. 2. 3.	公司內在因素之弱點： 1. 2. 3.
公司外在因素有益之機會： 1. 2. 3.	此空格可計劃出如何應用公司內在之優點來利用外在之有益機會做配合，方法是： 1. 2. 3.	此空格則是計劃出克服公司弱點利用機會是為策略： 1. 2. 3.
公司面臨之外在威脅： 1. 2. 3.	此空格可計劃出如何應用公司內在之優點來免除公司外在之威脅，方法是： 1. 2. 3.	此空格可計劃出如何減少弱點以避免外在之威脅來定個策略，方法是： 1. 2. 3.

註：本表資料參考 Fred R. David 1998, *Strategic Management*, Seventh edition. p183.

上表在平常可練習使用，它不只是應用在商業營運上，如果運用在一般對危機之處理及尋找策略也是十分妙法，故而在此提出以供分享。

運動休閒產業與社會的關係

經濟成長帶動人群的生活內涵，由於社會貧富不均，民間設立之高消費性運動休閒設備無法融入人群，一般貧困民眾無法參與，只有高收入成員在消費。

在1996年美國商業營運型態之運動休閒俱樂部成員約介於18至34歲間、大學程度、有正常收入、年收入在75,000（美元），平均 YMCA 成員則在35歲至54歲，年收入在25,000到49,000（美元）。[1]

要如何帶動運動休閒風氣？

首先，要先了解顧客群眾之需要，顧客群眾之文化背景、習慣與興趣，運動項目與體能之配合，生活與休閒之需求，要了解顧客之特質，提供符合其需要具有高品質之服務，進行運動休閒內容之促銷，提供運動休閒之價值，使消費群眾收到獲益。

顧客與群眾的運動休閒需求訊息之獲得可經由研發來了解人類組織需求、人群生活型態之認識及不愛運動休閒之原因，從而規劃具安全性、健康性之運動休閒產業。

一、一般顧客心中理想之運動休閒產業概括如下：

㈠運動休閒產業了解顧客之需求，並力求配合與改進。

① 見 william C. Grantnam/Robert W.patton Tracy D. York/Mitchel 2. Winck 等合著 *Health Fitness Mana gement*. Human Kimetics p12-13

㈡俱樂部或會員制運動休閒產業，離人群居所勿太遠，且對顧客服務態度要親切，收費要合理，提供高品質且安全性之服務。

㈢運動休閒產業內部設備規劃要完善，場所宜廣闊，設備多元化，運動休閒活動內容，課程內容要適合各不同年齡層之需要，提供解說員，輔導協助顧客對設備器材之使用，服務要專業且態度要親切。

㈣重視與顧客首次見面之禮儀：例如入會辦法之解說、協助辦理入會、協助顧客對內部設備之了解，對活動內容之安排與建議使用該項之運動休閒。

由於，社會經濟與教育之穩定，運動休閒產業也隨之增長，倘若社會經濟陷入困境，教育也受限，但人之運動休閒也是不可缺少，但願能提供社會性之福利，各大企業界取之社會、用之社會，造福人群、設置多元化、普遍化、低消費性之運動休閒產業產品，實是當今之急。

千萬別讓運動休閒產業產品只成為高收入人群之獨享而低收入人群卻望之興嘆！因為運動休閒是全體人類的心靈與身體之糧食，不可偏廢。

二、運動休閒產業經營上之問題：

運動休閒產業其消費成員解散，造成消費解組，其解組之原因可分可以控制及不可控制兩種因素，在可控制之因素有如：

㈠服務不如消費成員之期望，則產品無法取得成員之支持與愛顧。若能加強與運動休閒成員之溝通，加強服務

品質並能加以促銷，必能加強成員之回歸，減少離散。

㈡運動休閒產業在內部設備方面受到壞損，如使用年數太長而壞損，或天災、意外受損、或製造品質不良而壞損，爲了安全及信用務必盡速修復，若不修復無法使用則喪失會員之支持與參與，勢將造成成員之離散，不可不慎。

㈢運動休閒產業內部聘用人員不具專業性、缺乏專業知識，易造成運動休閒產業參與使用人員之不安、缺乏指導，造成許多使用上之不便，自然造成成員之離散，故運動休閒產業在內部聘用人員需具各部門之專業性知識如：對各項特殊技能、運動特性之瞭解、懂得使用各種設備之方法及原理，促進使用人員之健康與休閒，懂得如何使用運動休閒器材及裝備與程序，並具有維修之技能，了解及從事緊急維修，且有衛生安全概念、管理之專業知識與理念和能力，人際關係及生涯規劃，了解人類之基本需要與行爲和組織之關係。

㈣若管理者不重視研究與發展，不瞭解市場之需求動向，將無法形成運動休閒產業使用顧客之向心力，而造成消費解組。

㈤無法提供具健康性、安全性之裝備與服務。健康、安全是運動休閒產業參與使用者最爲需要之項目與使用目標，既是無法提供如此基本又重要之需求，必將造成消費解組。

㈥運動休閒產業企業營運不善，造成收支上之超支、經濟困難、無法維持，本來企業營運必須有經費來源、企業本身必須有成本、方能以據經營獲利潤，以供各方支

出，若支出超越成本及營利所得，將造成企業營運之解組，這樣一來，將不再有消費者，也就是造成了消費解組。

不可控制性之運動休閒消費成員解組之因素：

因為會員或參與成品消費成組群，居家遷移，造成離消費之運動休閒場所遠距離與不便，故而減少消費次數，漸漸遠離而散失，漸而解組。

或因為參與運動休閒產業消費成組群，因為個人之受傷生病、或死亡，由於自身因素，無法再參與運動休閒產業之運動計劃與內容，自然而然解組。

再者參與運動休閒產業消費成組群，因為個人經濟困難、生活陷入困境、不再能像以往有足夠之經費來參與消費，自然造成消費之解組。

造成消費解組之不可控制性因素如季節、氣候之變化、不適合參與運動休閒活動與節目，又如天災、人禍、個人角色與時間管理與應用之改變，家庭成員關係之改變，也成為運動休閒產業成員消費解組之因素。

預防以上可控制性及不可控制之解組因素之產生後果，對可控制性之解組因素事先予以控制並改進，而對不可控制性之解組因素則先有心理準備及危機處理意識，同時在領導與管理要領之應用有助解決將產生之解組問題，以求運動休閒產業企業管理之有永續性之經營與發展。

產業的組織與發展

一、運動休閒產業營運之方式：

運動休閒產業營運之重點在於要求內部人員之擴充，因為工作人員之不足將影響營運之本質，而經費之增加可促使運動休閒產業之營運動力，再則運動休閒活動與節目內容需切合消費者之需求，可吸引顧客們前來消費。

二、運動休閒產業之產生方式：

一種是由現有運動休閒產業產品來改造，另一種方式是全新之創業產品。

㈠由現有運動休閒產業產品而改造之營運方式，在優點上可有正確之營運地點而繼續營運，又可應用現有之會員或消費成員，不必花費心思去招覽基本之消費群眾。在經營上可繼續其營運結構，在經營之經費不必花費太多來建設，內部之設備已現成擁有，容易維持營運。

但是由現有運動休閒產業產品而改造之運動休閒產業產品在營運方面也有些缺點：

1. 如當內部設備不完善時，則一一照收購入，必須重新改造其舊有之運動休閒設備，增加花費。

2. 內部僱員不具向心力而無法重新選用人員，也無法裁員造成收購後之兩難，需要多時方能改進人員之向心力。

3. 在使用之顧客群方面：由於更換易主，有些運動休閒產業產品俱樂部或會員群眾們會因之流失，故在收購當時需費心維持與會員之聯絡，對群眾之溝通與促銷。為補救現有產業改造式之運動休閒產業產品創業營運方式，可採連鎖性之營運方式，以收創業性之專利，即所謂專利性之連鎖。(largest grouping of ownership topes) ② 。

㈡再分析新創業方式運動休閒產業產品之營運方式之優點：新錄用之員工僱用可依產業產品之特色加以選用，可依開創營業之運動休閒產業產品之營運計劃來設立應有之運動休閒設備，開創新市場、新招募參與運動休閒產業產品之顧客群。建立企業化管理、設俱樂部、會員制、擁有新成立之固定消費群。

同樣新創業方式運動休閒產業產品之營運方式也有些缺點：新創業之初需謹慎評詁運動休閒產業設置地點之合宜性，在消費市場方面需花費心思去召募消費成員。在經營費用方面花去較多，需待長期經營之後，方能期盼收回成本而有盈利，故在經費上風險較大。

三、運動休閒產業之企業經營重點

㈠在營運要素方面：要確立營運之目標，將目標以促銷之方法讓群眾能了解，更進一步了解群眾對營運目標之反應，來檢討目標之合宜性，以確立正確之營運目標與方向。

② 見註 1.p 51.

㈡要確立營運之地點，要了解群眾之運動休閒需要，及群眾中運動休閒成員之經濟狀況，創立合乎群眾需要之運動休閒產業產品一定要考慮營運地點之合宜性，不能太遠，距離群眾太遠則造成不便，群眾無法方便使用。要有合乎職業性之設備 (professional set)。欲擁有職業性之設備，以提供足夠之服務，相對的就必須擁有足夠之資金，因此可採用開放資金之投資、合力經營，此外要有合法之保障，不論是合資經營或私人小型營業，皆特別需要受國家法令及政策之保障，私人在營運上要檢視有法令保障且有經營上之利潤，在營運地點上做合宜之選擇。

四、營運方針之確立

營運方針不可棄社會、人群於不顧，要具有職業道德，且了解群眾對安全之需求，健康與安全是不可分割的，運動休閒產業產品，消費者是以健身與保健為主要需求。在經費之來源及應用上要了解收支之狀況，要求得利潤方能繼續不斷地經營。

總之，了解社會動態、及運動休閒成員之需求，以立下正確性之營運方針。

經過研究後所獲得之營運理念，有利於人群對運動休閒產生之認同，而運動產業機構也了解運動休閒人群之需求，此乃研究之功效。

第四章
運動休閒產業之評估
（以耐吉 NIKE 公司為例）

NIKE 公司

一、NIKE 公司之簡歷

NIKE 公司乃出於比爾波爾曼 (Bill Bowerman) 與費爾肯耐 (Phil Kinight) 共同創辦，最先產品以運動鞋起家，在西元1966年成立第一家直營店，位於加州聖瑪尼加市，1967年發展馬拉松跑鞋，1968年產避震中底鞋，1970年時來運轉，美國開始有慢跑之流行；1972年加拿大為外銷市場，成為奧運之專利鞋底，1975年發展釘鞋，1976年成立美國西田徑協會，成為美國第一個田徑訓練俱樂部，自1974年外銷產品到澳洲，1976年又外銷產品到亞洲，1978年成立第二產品製造廠，且外銷到南美、歐洲，1979年NIKE 總部成立，此時中底氣墊鞋為其專利，並獲美國人之喜愛。

1980年，發行200萬股NIKE股票公司上市，並成立研發試驗室，於亞洲設廠，從台灣、韓國、大陸引進技術人員。

1981年國際市場40國，成立國際公司，1990年收回台灣代理權，在台灣成立必爾斯藍基公司；必爾斯藍基公司

之總公司即為 NIKE 公司。

1993年 NIKE 組成環保小組，推廣再生材料把舊鞋回收，再製成新鞋，創造了新的科技技術。

1994年又收回韓國、日本之代理權。

二、必爾斯藍基公司與台灣之關係

在時代上之演變，1990年之前台灣是NIKE之代理商，而後NIKE收回代理權成立公司，成為100％的美商投資，注意品牌之形象，得之運動風潮之盛，在整個營運之架構為分公司總經理，之下分各部門經理，之下為職員。

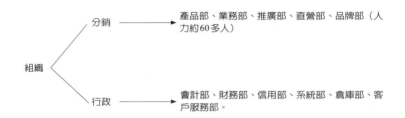

組織
- 分銷 ⟶ 產品部、業務部、推廣部、直營部、品牌部（人力約60多人）
- 行政 ⟶ 會計部、財務部、信用部、系統部、倉庫部、客戶服務部。

公司員工大約170人左右，由分公司自行決定用人。其中有一特殊職稱為EKIN，乃NIKE之專家，職責為了解並教育經銷商對商品之認識，必須對NIKE之產品及材質、特性，包括 NIKE 之歷史都要了解。

在行銷方面，必爾斯藍基做得十分好，與各項協會合辦各項運動活動例如：跑步、籃球、青少年網球訓練營及PLAY 並派明星來廣告[1]。

[1] 資料參考 Fred R. David 1998, *Strategic Management*, Seventh edition. p183.

三、Just Doing——NIKE 公司之使命

Just Doing 是 NIKE 之使命——百尺竿頭更進一步。研發新產品供應所需，NIKE 本著愛護商品形象之精神，腳踏實地創造各式球類用具，企業管理全球化，因應時代之潮流，具有優質的經營理念，不斷前進、展望未來，製造各式運動器材，配合全套之體育用品與營運，達到不斷進步之使命。

四、營運之優點來自組織結構之嚴密

NIKE 公司在組織結構上之嚴密及分工上之細密，是其內在營運之優點，分述如下：

㈠在總公司與分公司之間可以連繫上世界各地之訂貨，直接運回總公司，增加分公司與總公司之直接連繫。

㈡注意形象而以高爾夫球棒之標誌為首，其製品不論運動服、帽、鞋皆以樸質、高雅、簡捷為範標，適合各界人士之運用。

㈢懂得收回直營，了解世界商機，對運動風潮具有警覺，頗有促銷之策略。

㈣具有環保概念，能適存並領導當今之商界。

㈤分公司之產銷流程十分具有特色，值得其他公司之效法。

如：總公司具研發之流程⇨分公司展示接受訂單⇨送達總公司，經研發與整理，依企管之眼光整理出製造之需求，分達各地製造廠生產，產品直運各國。

1. 分公司在產銷過程中有傳訊提供，特別又具有出貨、補貨之控制、服務、指導、資訊之提供。

2. 掌握進口貨品之再次外銷至鄰近它國，有利營運，但要注意其缺點：無法反應本國真正市場上之需求，必須有所紀錄與評值。

3. 分公司之零售可分百貨專櫃、專賣店及經銷商，分公司對經銷商之評值是為了讓商品之形象與營運之使命合一。

4. 分公司會有展示會介紹新款，了解市場之促銷。

5. 信用，NIKE企業具有國際性，經銷商訂貨後6個月能收到貨品，所以必須預定。預定之優點為也不需冒庫存之險，並具有預測之功能。

五、對 NIKE 公司之建議

㈠各經銷商之服務人員以及各專櫃之服務可以在企業人員之形象上要有所改進，譬如，對前來欲選購之顧客，不分年齡大小、性別都給予親切之回應，在選用各式用品特別是運動鞋方面，這些人員都需具有專業之知識，能為不同之人群介紹不同作用之鞋類。介紹使用功能是否有誤呢？

期盼 NIKE 公司也能研發出老年人之舒適運動鞋，可推動老年人之運動風氣。

㈡雖然運動服之高雅是 NIKE 之特徵，但是因應時代之新潮運動，人群在款式方面之要求已大有改變，所以花俏可望更掀起一股 NIKE 之新潮。

㈢常常聽說 NIKE 十分重視價格之維護，且在各地利用各國之製造廠商，來研製產品，在產品上由於各地原料之不同價碼，各國鈔票不同值，所以在略為偏遠落後地帶，能否在價碼上略略降低以利群眾之購買！

六、NIKE公司之全球化產業經營策略研究

儘管已成為一個具規模的產業，NIKE 運動鞋產業在1996年也只是經歷了中等程度的增長。在零售層面，銷售額達到了141億美元，比1995年增長了6%；在批發層面，總銷售額為90億美元，比1995年增長了9%。儘管零售額在增長，單位產品銷售的數量卻沒有增長。這顯示這個部分的增長只是價格在增長。經過數年，主要是價格方面的增長之後，高價產品在1996年主導了市場。事實上，在1996年，定價100美元以上的鞋的銷售增長了34%，它在所有鞋類的銷售中居領先地位。然而，在所有鞋類銷售中，高價運動鞋佔有的份額仍然只比1%多一點。

由於有許多著名的設計師像 Tommy Hilfiger、Ralph Lauren、Calvin Klein、Donna Karan 和 Nautica 都計畫在1997年和1998年初發佈運動鞋系列新產品，這些新產品的推介活動應該對運動鞋銷售的增長有所幫助。1997年2月，擁有鞋業公司 Stride Rite 的許可證的 Tommy Hiliger 成功地發佈了一款面向休閒裝束者的運動鞋產品。Ralph Lauren 的產品預計在1998年春天進行推介，它的著重點是性能表現。體育用品產業協會計畫運動鞋部分的批發在1997年的增長達到8%，大約97億美元。

這幾年來耐吉(NIKE)已經明顯地成為了行業的領導，現在它擁有具有統治地位的43.3%的市場份額。許多這個行業的潮流和競爭的成功都依賴於耐吉的成功和戰略。例如：在1997年春天，當耐吉的銷售顯示放慢的跡象時，整個鞋業的股票價格（包括生產商和零售商）都大幅下降。

當耐吉向前邁進時，這個行業也會向前跟進。

1957年，Phil Kinight是一位俄勒崗大學的商務專業學生，同時他也是一名優秀的長跑選手，他經常和教練 Bill Bowerman談到他缺少一雙美國造的好跑鞋。於是 Bowerman 決定為他的學生做一雙好跑鞋，他給幾個著名的體育用品公司寄了一份鞋樣設計，但是所有的公司都拒絕了他，於是他決定自己來製作。1964年 Kinight 和 Bowerman 組成了他們自己的運動鞋公司—必爾斯藍基公司 BRS blue-ribbon Sports，每個人提供500美元作為第一批訂單的本金，第一批訂單的200雙鞋是由一家日本鞋生產商——Onitsuka Tiger 生產的。他們把這批鞋存放在Kinight父親的地下室裏，在田徑運動會期間擺在車外面銷售。

4年後，這兩個人組成了耐吉公司，這個名字來自于傳奇馬拉松選手所祈禱的希臘勝利女神的名字。一個名叫 Carolyn Davidson的研究生設計了耐吉的標誌 "Swoosh"，他得到了 $35美元的設計費。1972年，由於在經銷權上有分歧，耐吉脫離了 Onitsuka。

在當年俄勒岡州尤金舉行的奧運會選拔賽上，Kinight 和 Bowerman 說服了一些馬拉松選手穿耐吉運動鞋，其中幾個人獲得了名次，這兩個人就立刻宣傳「七個頂尖優勝

者中的四個」都穿耐吉鞋。

1975年，Bowerman測試了一種新鞋底，把一塊橡膠塞入對開式鐵心，結果鐵模鞋底就這樣誕生了，耐吉就把它用到運動鞋上。當70年代跑步變得流行時，耐吉改進了它的運動鞋產品以適應新的市場需求。

當跑步的熱情消退後，競爭對手銳步 (Reebok) 靠它的健美運動鞋競爭市場，耐吉則用其他類運動用鞋進行回應。其中包括：1985年，推介喬丹氣墊鞋 (Air Jordan)（這是一款用籃球巨星邁克爾.喬丹 (Michael Jordan) 的名字命名的籃球鞋），以及1987年推介 Cross-Trainer。更重要的是耐吉重視廣告，著名的有：it never had been（從未有過）；embarking on a relebtless（開始獨立）；Flashy（閃耀）；wildly popular（流行狂野）；以及現在還在進行的市場攻勢──到處宣傳它的 "Just do it"（「想做就做」）口號（1988年推出）。並在1989年陸續推出了充氣籃球鞋、慢跑鞋、有氧鞋、網球鞋、足球鞋、登山鞋，1990年推出了游泳運動用品，同時耐吉還推介了有氧韻律服、帽類、提袋、運動襪……等。

1992年耐吉公司的耐吉城 (NIKE TOWN) 開張了，這是一個概念零售鞋店，它把創新的產品和著名運動員簽名和圖像結合起來進行銷售。

在第二年耐吉的主要偶像代言人喬丹，在帶領芝加哥公牛隊在連續贏得了他們第三個 NBA 總冠軍後，退出了職業籃球。但是喬丹 (Jordan) 在1995年又回到了NBA，這又給了耐吉一個意外的強力推動。就在當年，耐吉簽約了

一張新面孔——20歲的高爾夫球選手老虎伍茲(Tiger Woods)。（當伍茲在1997年贏得了PGA大師巡迴賽冠軍4千萬美元的簽約合同，也開始得到回報），在1995年耐吉也得到了許可，在美國國家橄欖球聯盟放上自己的標誌。

為了利用喬丹重回 NBA 的影響力，耐吉在1997年發佈了一款喬丹牌運動鞋和開設了喬丹牌服裝部。就在這一年，這個鞋生產商進入了一個新市場，它和國際市場公司合作生產滑雪服、滑雪產品。

耐吉在越南和印尼的工廠工人要求漲工資，1997年印尼的四家工廠因為不能達到耐吉對工資和工作條件的要求而關閉。耐吉轉而開發了中國工廠作為它的服務環節。

由於亞洲的銷售額下降，為了降低成本，耐吉在1998年裁員1200人（大約占全部雇員的5%），他也公佈了當喬丹還是名新手的時候，它首次虧損了四分之一的歷史。為了利用秋冬戶外運動鞋銷售的高潮，以及強調它對戶外運動產品的積極投入，耐吉也組建了耐吉秋冬戶外運動ACG (All Conditions Gear)商品部，這些戶外用品包括：滑雪板、滑雪靴、以及相關服裝。為了繼續消除負面影響，耐吉把它海外鞋廠雇員的年齡限制提高到必須年滿18歲，另外，對輕體力勞動的工人年齡限制為必須年滿16歲。

七、耐吉公司的目標宣言

耐吉公司的目標是為（成年人、青年人、少年和孩子）提供優質運動鞋和耐吉品牌產品。盡其最大努力成為創新者、運動員、冒險者、領導人和溝通者。耐吉公司做

的每一件事情，從研發、設計、生產、銷售以及產品的回收利用，到產品方案和公眾宣傳，都在尋找最佳方式應用到全球的商業活動中。並持續用科學知識開發新的創新產品，保持其在體育界的領導地位。以期人們以使用 NIKE 的產品而感到自豪，投資者以購買 NIKE 的股票作為超級績優股長期持有。

八、耐吉策略大綱

㈠ 在拉丁美洲建立分店。

㈡ 在不同的地區使用不同的定價策略。

㈢ 開發兒童和適合35歲以上成年人的產品。

㈣ 開發高爾夫球、網球產品和設備。

㈤ 開發低價格原材料。

㈥ 在低工資國家研發和製造產品。

結　論

現在是耐吉的時代，我們對將來充滿希望。在現代化自由開放的市場，競爭非常激烈，任何企業如果想要在同樣的領域保持高位，就必須要瞭解自己的長處和短處，找到並對準方向和目標，知道如何去執行有效的策略，開發所有的潛力。在對耐吉公司的研究開展了一段時間之後，可以發現耐吉具有企業雄心，在同樣的領域，要成為包括歐洲市場在內的全世界市場的主導者。為了開發巨大的歐

NIKE 公司之營運策略：

	內在實力	內在弱點
	1. 耐吉銷路遍佈全世界 2. 開發氣墊鞋的新產品 3. 耐吉有一個專門的研究實驗室。 4. 耐吉沒必要建造新的工廠。 5. 支持運動員簽約廣告。 6. 耐吉商標在消費者中有很高聲望	1. 產品價格高 2. 產品僅限於18～35歲的年齡 3. 政策不穩定 4. 職工福利不好 5. 生產國家之間的品質無法統一。 6. 地區主管來自總公司
外在機會 1. 一些未開發的區域 2. 越來越多的運動人數 3. 年輕人喜歡時尚 4. 全球漲工資 5. 美國經濟的繁榮 6. 越來越多的廣告	優勢機會策略 在拉丁美洲設立分支商店 在維也納（東歐）設立總公司 劣勢機會策略 1. 按區域的不同來給產品定價	外在威脅 1. 其他競爭者太多 2. 產品定價過高 3. 產品成本增加 4. 太多依賴廣告 5. 亞洲金融風暴 6. 外幣匯率和關稅增長
優勢威脅策略 1. 開發低成本未加工原材料 2. 當新產品出售，舊產品就打折，根據競爭對手的價格定價。	劣勢威脅策略 1. 開發兒童和適合35歲以上成年人的產品	

洲市場，把銷售拓展到新的國家，提高市場佔有率，以下提供一些建議作為參考：

　　㈠ 可以在拉丁美洲市場建立分支商店。

　　㈡ 根據不同的地區進行不同的產品定價。

㈢ 開發適於不同年齡組的產品。（兒童和35歲以上的成年人）

㈣ 開發高爾夫球、網球產品和裝備。

㈤ 開發低價格原材料。

㈥ 在低工資國家研發並製造產品。

第三篇　文化觀光與旅遊
（以台南市為例）

第一章
台南府城休憩觀光

（台南公園之導遊與評估）

台南中山公園內，牌坊、亭台水榭點綴其間

台南公園之歷史

　　台南公園建於大正元年（西元1912年），完成於大正六年五月（西元1917年）。建築區域在「大北門」附近，面積4萬4千8百坪，日治時代之主要設備有運動場、花圃、假山、小橋、噴水池、公園管理所。現今之主要設備為康樂台、花圃、假山、小橋、噴水池鳥園（已停用）、駐警室。

豐富的植物樹種

　　公園內樹種有160種，樹種相當多，如鐵刀木、盾柱木、雨豆樹、印度黃檀、南洋櫻、銀樺、火焰木、鳳凰木、欖仁樹、可可椰子。老樹分布情形：
　　‧金龜樹於西元1645年由滿人引入台灣。
　　‧菩提樹於西元1770年植於公園正南門北側。
　　‧燕潭東北側為老樟樹、茄苳樹群、燕潭東及東南側

台南中山公園中植物豐富

台南中山公園中植物豐富

爲老榕樹。

‧圖書館前爲老榕。

園內尚有許多園藝植物如：蘇鐵、離柏、羅漢松、小葉南洋杉、羊蹄甲、梅、阿勃羅、小實孔維雀豆、珊瑚刺桐、麵包樹、九重菊、木櫛、蓮霧、大葉桃花心木、燕花楹、大王椰子、黃椰子、亞力山大椰子、黑板樹①。

台南中山公園之景一

① 樹名參考王茂成與筆者合著之《王城氣度》P75，城市與自然之魁。

評估與建議

　　由於歷經多次颱風，筆者在帶領餐旅系在職專班學生評估台南公園之際，發現公園樹標示不清，無法有明示之樹種、樹名、樹源，如果在每棵樹上掛身份牌有所不便，亦可在園區設圖，使其成為一間植物活教室，園區內之植物屬名列入知識管理，則公園之旅將可成為知性之旅，開放使成為成人、各人群包括各級學校學生之社會教育場所，且有觀光價值。

　　許多樹木具有危險性，如樹枝墜落打傷人之憾事發生，盼能有整體規劃與巡視松李樹木之發現危險，預先處理，免危枝掉落。

　　慈恩亭，原本是一個古香古色之池亭，可供攝影、親人情侶合拍之美好景場，但因垃圾被遊人用腳踢，散發一地，已失去原本之貴氣，還盼遊客能守公德心，不妨設警告牌，以明示之。

　　由公園路與公園南路之交叉口入公園處所種之景觀椰子，首當其衝成為風吹雨打之植栽，椰子葉大，萬一打落還會傷人，尤其逢路之轉角、交通擁擠，怕有不測，特別是帶學生參觀之當天，椰子樹還用木枝支撐，風吹呼呼，如臨大敵。

　　為何國內之園藝設計在樹木下周圍會利用種植花卉，感覺不夠整體，收不到眾星拱月之效，似有東施效顰之象。

台南中山公園之景二

木樹路道故然景觀不錯，但木質易損，台灣雨季潮濕，恐不能耐久，高牆倒去換成開放式空木架，其間用粗鐵絲架構，已有孩童在此吊來晃去十分危險，粗鐵絲架牆已成隱藏危機之處。

　　牆倒去少了一份神秘感，也多了些安全感，但是風沙一起，車群一多，園內之沙、氣、污染也多，草木、花卉蒙上一層污沙，園內地皮沙礫多，又乏種草皮，故園內外一片風沙，日子一久也影響園內之生態，不過目前生態種類依舊眾多且歷史悠久，長年受在隱密下成長之景。

　　草皮之壞損與行走草皮、種植不力有關，但也與運動區沒有適當規劃有關，目前運動區無法統一規劃，且運動器材零星擺放，恐有不妥。

　　垃圾場之園內設備欠佳，噴水池死水已成蚊子孳生之地，期盼相關單位能有好規劃。

　　動物園區如能再次應用，有益親子遊及教學之實施，園內遊民夜宿公園，景觀上應多輔導，而私人娛樂歌唱、

<p align="center">台南中山公園之植物</p>

下棋用椅、道具長期佔滿公園有失公德心。

　　水溝之污水沒有妥善處理，對毒性花卉也沒有明示解說。為減少秋決刑場之陰森，可多種花卉，使雨豆樹、老榕樹附近有個花園種植香花。

　　羊蹄甲十分幽美且一片種植十分壯觀，但其水土保持有待改進，盼能在樹林間種栽草皮。

　　最後，盼能為公園前之老榕樹請願，請讓人們知道老榕之珍貴，遊客也好評頭論足一番。

　　以上若能依休憩公園之評值論點加以改進，相信在高鐵行經歸仁之時，則乘客必會下車擁往台南公園一訪，大聲稱讚台南公園之美。

第二章
宗教文化觀光休閒

（媽祖文化‧安平天后宮導遊）

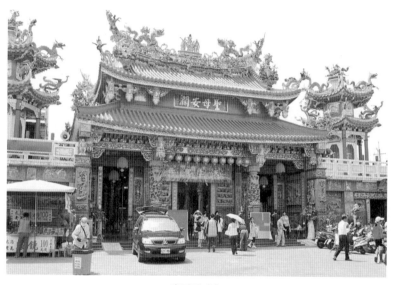

安平天后宮

本章爰將鄭成功之忠貞義烈格動天人，至及後代，爲之追謚、建祠、塑像以崇祀，與其隨帶聖母平臺之事蹟列舉如次：

國姓公與安平天后聖母復台事蹟

㈠先民追慕鄭王遺德塑像崇祀

開山王國姓公，自公元1661年復臺至今，已閱335週年於茲，當清同治十三年沈葆楨等奏：故藩仗節守義忠烈昭然，遇有水旱祈禱輒應，尤屬有功臺郡，請准於臺灣府城建立專祠並予追諡，以順輿情。

迨至光緒元年正月初十日准奏賜諡建祠以來，臺郡民人以手加額表示慶幸，感戴清廷之開明。故自光復後，每值復臺當日，台南市各界在延平郡王祠隆重舉行公祭，中樞亦派大員前來擔任主祭，於此可見政府崇祭鄭王之一斑。

至於合祀在臺南市安平開臺天后宮的開山王國姓公神像，係為先追慕鄭王之遺德塑像崇祀，以貽後世者。查臺灣鄭王之神像當推此尊為最早。

國姓公之神像，始初則供奉於安平鎮城內，即古之荷蘭城，今通稱安平古堡。惟自入清之後，臺灣置一府三縣，時安平屬鳳山縣轄，仍稱安平鎮。當時該城充為協鎮署，嗣後於雍正年間，署廢不居，先民乃將其神像遷奉於安平鎮渡口之天妃宮，即今之開臺天后宮之舊廟址，與三尊聖母寶像合祀之。及至光緒二十一年中日戰後，清廷割棄臺灣，日軍於是年九月初三日攻入臺南，安平亦為日軍進駐，惟當時有清軍兵勇屯紮在媽祖宮內而被包圍，慘遭

屠殺，血濺聖地，遂棄置不用。因此，該媽祖宮自此廢墮。

後來元媽祖宮所祀之三尊聖母寶像，則寄祀各廟宇，而國姓公及甘輝、萬禮之神像隨二媽分祀於港仔尾社之靈濟殿，嗣因該宮顯得狹隘，又將國姓公等神像再遷寄放安平觀音亭與觀音合祀之。

安平天后宮自光緒二十一年，遭逢世變，以至於廢墮，迄今七十多年，安平地方父老每耿耿於懷，每思重建安平天后宮，再振昔日之香火。此事於民國51年，經現代臺南市議會副議長李銅發起倡修。迨至民國55年4月11日，重建安平天后宮本殿告竣，入廟之時，經該宮委員會議決──以緬懷國姓公，隨帶聖母平臺，宜與合祀而資萬民景

安平天后宮宮內

仰——故由觀音亭遷奉合祀於天后宮至今。

㈡「給還書」證實國姓公隨帶聖母平臺

有關安平天后宮聖母之來歷，如據故老相傳：安平開臺天后宮之緣起，係鄭氏於1661年率舟師復臺之時，隨奉湄洲媽祖橫渡重洋為護海婆者，亦為軍民的守護神，故建廟於安平鎮渡口祀之，至今將近三百餘年，其年代僅次於澎湖媽宮之天妃宮。當光緒年間，欽賜匾額一方，題曰「與天同功」（引自拙撰「臺南安平全地方特有俚諺」一文，刊載《臺灣風物》第15卷第5期）。

又稽之日據時代有關記錄媽祖與鄭成功之事蹟者，有民國8年相良吉哉所編：臺南祠廟名鑑的安平天后宮條稱：「本廟祭神，元為鄭成功渡臺之際，從湄洲（原文誤作徽州）奉來者，廟創立於康熙七年，稱開臺（媽）祖……」。

據上所引祭神之來歷，俱係出自故老的傳說，然而所傳古今如一，既未稍變易，但所憾者，史無可稽。對此現代學人如李獻璋博士，則以該廟祭神之來歷與創立年代，容有懷疑，認為過去之相傳臆說，既沒有提示明證，是否可靠，頗難於確定。（略引李氏54.5.15.所撰「安平，臺南的媽祖祭典」一文刊載《大陸雜誌》第30卷第9期）。

為此，遍查有關臺灣載籍，結果有如石沈大海。直至民國58年，對此祭神之來歷，竟獲自前臺灣總督府檔案（明治三十年臺南縣公文類纂）中，藉知向之故老所傳，的確非虛，使筆者十多年的願望，遂得如願以償，真是望外之幸了。

如據日明治三十年（即西元1897年，光緒二十三年）7月10日安平六社鄉長港仔尾社長王對等聯呈臺南縣知事磯貝靜藏「請求安平天后宮給還書」之一宗公事，略稱：

安平天后聖母，昔自　開山王國姓公隨帶平臺有功，因而配歸安平六社及街舖掌管，創建廟宇春秋奉祀，歷有二百多年之久……。

上引「給還書」明證安平天后聖母之來歷，有如雲開日出，光明普照大地者然，使過去數百年來，代代相傳安平媽祖之來歷，於此得獲佐證信物，斷非無根之臆說了。

且據「給還書」之所示，在昔故老尊崇鄭成功之功勛彪炳，而冠稱「開山」國姓公，至於先民改安平鎮渡口之天妃宮，亦冠以「開臺」天后宮。故此兩者之冠稱，不無一脈相通，均係表揚其始創基業者。於此可見其互為因果之一明證。

安平天后宮誌

㈠重建因緣

民國51年5月間安平開台天后宮管理委員會決定重建安平天后宮，呈准台南市政府允撥安平古堡前綠園南邊土地為重建安平開台天后宮之用地，並定於5月23日由當時市長辛文炳主持動土典禮。

自安平天后宮（又稱為安平廟）重建以來，經地方人士策劃籌謀，悉力營建，費時將近四年，其本殿始克完竣。於是擇吉旦良辰，於55年4月11日，乃將昔時分祀於各廟之三尊媽祖寶像，奉請入廟安座。

安平天后宮

是日凌晨三時半舉行媽祖入廟祭典，當任市長葉廷珪及議長林全興啓開廟門，恭迎媽祖入廟。上午九時媽祖出廟巡境，至黃昏時方回廟。

當日安平六境的廟宇，台南市良皇宮、西來奄、保安宮、媽祖樓等廟宇皆出動神輿、旗隊、鑼鼓隊參加；同時遠自台南縣馬沙溝廟及高雄文龍宮亦趕來助陣，市區市民前往安平參觀者人山人海。

迨至62年安平天后宮管理委員會，又蒙現任市長張麗堂之核准增建鐘鼓樓及廊廂，而該增建工程，已於62年5月27日著手，64年3月14日完工，而全廟之工程至此全部完成。

按：本廟即《福建通志》及高拱乾《修臺灣府志》所載的天妃宮，原在鳳山縣安平鎮渡口，今石門國校內，占

地有三、四百坪。有清一代，香火鼎盛，唯創立於鄭世，距今日已閱三百有餘年，在台灣可謂歷史最久的一座大媽祖廟。

自光緒二十一年台灣割日時，慘遭世變，血染廟堂，以至於廢墮，神像被迫分祀於各廟宇。和今分祀之三尊媽祖，已能入廟安座，實為安平百姓一大喜事，在同一時候，原奉祀於安平鎮城上，然移於安平觀音亭之鄭成功及甘輝、萬禮等神像亦合祀廟中，使鄭成功開台功德永昭民心，更是錦上添花之事了。安平天后宮之重建完成，了卻了安平居民一大心願。

(二)神像來源

明永曆十五年正月間，鄭成功與諸將謀繼續抗清，擬攻占台灣以為基地。三月初十日鄭成功自料羅灣出師之前，先向媽祖降生地福建莆湄洲嶼恭迎媽祖寶像（軟身的）三尊，作為護軍之神，及至四月一日黎明，鄭王舟師抵至鹿耳門外沙線。其時鹿耳門甚淺，水底多暗礁，舟觸立碎，故荷蘭人不甚防備。

然，鄭王舟師抵達之時，承媽祖之神庇，忽水漲數尺，使大小戰船得以順利入臺江，荷人驚為自天降下。後來荷蘭長宮揆一，自知不敵，獻城投降。

媽祖之神恩使潮水驟漲之傳說，或以為捏造無稽，然史實炤炤，且登之於文獻，刊諸載籍。今據此為證：

1. 康熙三十三年高拱乾修台灣府志卷九、外志、災祥：

「辛丑年夏五月（亭按：係為四月之訛），海水漲於鹿耳門。先是港門甚淺，巨艘不得進。是歲鄭成功台灣，鹿耳門水漲丈餘，戰船從此入，後遂為往來必經之道。」

2. 延平王戶官楊英從征實錄：

「四月初一日黎明，藩坐駕船至台灣外沙線，各船魚貫絡繹亦至，辰時天亮，即到鹿耳門線外，本藩隨下小哨，繇鹿耳門先登岸，踏勘營地。午後，大宗船齊進鹿耳門。先時此港頗淺，大船俱無出入，是日水漲數尺，我舟極大者亦無砠礙，誠天意默助也。」

驅荷之後，明鄭藩主部屬，為酬神恩，合建天妃宮於鎮渡頭處，此一天妃宮為全省最早的媽祖廟。如蘇同炳氏著《台灣古今談》「最早的媽祖廟」一文稱：

「台灣各地建立最早的媽祖廟，當推澎湖的天后宮，其建立時間可以上溯到明神宗萬曆以前。原因是澎湖群島很早便有大量的中國漁民定居，而台灣之移植，則要遲在半世紀以後。澎湖天后宮之外，台灣本島的媽祖廟，又當以舊時位在安平的『開台天后宮』為最早。……他的船隊就從湄洲嶼媽祖廟中迎來軟身媽祖神像……。」

然亦有持相反見解者，如李獻璋博士（民國55年5月

15日撰「安平、台南的媽祖祭典」一文發表於大陸雜誌）
指出過去只憑相傳臆說，既沒有提示明證，頗難於確定。
他說：

「安平的媽祖廟，早在康熙福建通志的台灣府祀
廟項下，已有天妃宮，在鳳山縣安平鎮渡口。通
志不書創建年代的大都是清以前的祠祀，據民八
年相良吉哉編台南祠廟名鑑的安平天后宮條，
謂：
『本廟祭神，元為鄭成功渡台之際，從湄洲（原
文誤作徽州）奉來者。廟創立於康熙七年，稱開
台（媽）祖……』。其後採訪傳說者，亦均記錄
該廟為鄭氏破壞淫祠時，由鄭氏從役將兵與當地
民眾合力鳩資，在被毀掉之荷人基督教室之遺址
上建立起來的。」

李氏又指出其創立年代缺乏明證稱：

「但其創立年代，祠廟名鑑以下考史者，只憑相
傳臆說，沒有提出明證，是否可靠，則尚難確定。」

自李氏大文發表過後，筆者有動於衷，於是年11月23
日撰「台南安平地方特有俚諺」一文，刊載於《臺灣風
物》第十五卷第五期，在該文之一節「安平迎媽祖，百百
旗有了了」記述：

「據故老相傳安平開台天后宮之沿起，係鄭氏於
1661年率舟師復台之時，隨奉湄洲媽祖橫渡重洋

為護海婆者，亦為軍民的保護神，故建廟於安平鎮渡口祀之，至今將近三百年，其年代僅次於澎湖媽祖之天妃宮。當光緒年間，欽賜匾額一方，題曰：『與天同功』。」

是仍照採訪所得查記之，也無非是相傳之說，核與相良吉哉所編台南祠廟名鑑之記載相彷彿，所差異者是；名鑑所記該廟創立年代作康熙七年而已。

（附註：本章部份文字由台南安平開台天后宮提供。）

第三章
歷史景點旅遊（明朝寧靖王府）

（台南大天后宮①媽祖文化導遊）

台灣媽祖信仰的起源

　　歷史用媽祖鐵面無私的神筆，為後人刻下了一條真理，無論是天上的神，還是地上的人，只要袖在人們心目

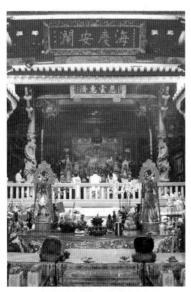

台南大天后宮

① 台南大天后宮，位於台南市中區永福路 2 段 227 巷 18 號。本文摘自「台南大天后宮沿革」。

中具有崇高的德性，並造福於人，人們便會永誌不忘地紀念祂、崇奉祂。

天后媽祖生于宋建隆元年(西元960年)，雍熙四年(西元987年)羽化升天。南宋史學家劉克庄在他的詩歌中，曾有「靈妃一女子，瓣香起湄洲」的詩句。這兩句詩概括了媽祖由人成神的史實，並點明媽祖信仰肇自湄洲。

媽祖短暫的一生雖未留下任何著作，也談不上有什麼思想體系，但祂的識天象、習水性、扶危濟困、捨己為人、見義勇為的高尚情操，無疑成為信眾最佳之心靈寄託。並形成一股巨大的精神力量，被人們穿越國際，衝破階級，拂開政治而一代一代地廣為流傳著、崇奉著，尊祂為護國庇民的海洋女神。地球上三山六水一分田的自然結構，是媽祖娘娘得天獨厚的信仰優勢。而驚濤鼎沸險冠諸海的黑水溝，更考驗了媽祖海洋女神的專職。媽祖林默隨著漢人入墾台灣，在數百年的歲月中護佑移民，橫渡黑水溝，瘴癘疫病，水患乾旱震災等一切無情的天災人禍，媽祖無不施展法力，靖海安瀾、施雨救旱、禦風止雨、助戰平亂。其功德無不符合古時帝王制定祀典「法施於民，捍大患，禦大災。」等準則。於是歷朝天子加以褒封致祭，其封號從夫人、妃、聖妃、天妃、天后到天上聖母等，其地位之崇高，遠在其他神祇之上。台灣的媽祖信眾更按照自己的願望和理想進一步把祂塑造成為一位「過山請娘娘亦知，過海請媽媽亦來，高山峻嶺亦著過，大海滄滄亦著行，勤快、親切、值得信賴的海神媽祖」。媽祖信仰傳到台灣後，首先在大天后宮生根發芽，如道光二十五(西元

1845年）出身台灣府城南河街進士施瓊芳描寫北港赴郡晉香詩句中，有這樣的一首：「北港靈祠冠闔台，傳香卻向郡垣來，始知飲水思源意，不隔人神一例推。」完整的道出台南大天后宮是台灣媽祖信仰的發源地。

光緒年間，巡撫王凱泰所著台灣雜誌之北港進香詞則有詩記其盛事曰：「大海神燈半隱明，香花供春最虔誠，湄洲靈跡原無二，北港如何拜群城」。肯定大天后宮是台灣唯一的湄洲靈跡，絕大多數的媽祖廟，多至郡城（台南）大天后宮進香，名爲「謁祖」。世世代代流傳著美好的傳說，因此祂的震撼力是強大的，稱呼最多、宮廟最多、信徒最多、引發神的幅射面最廣，眞可謂華夏諸神的佼佼者。

台南大天后宮之歷史沿革

明宣德年間（西元1426至1435年），鄭和使團因風飄至台灣，太監鄭和到赤崁大井頭汲水，鄭和爲傳媽祖香火於台灣，乃將隨船所奉媽祖（天妃）留置大井頭立廟奉祀，即大天后宮主神之由來。

康熙年間，吳桭臣「閩遊偶記」載：「媽祖廟（即天妃也），在寧南坊。有住持僧字聖知者，廣東人，自幼居台，頗好文墨。嘗與寧靖王交情最厚，王殉難時，許以所居改廟，即此也。天妃廟甚多，惟此爲盛。」即明白的道出大天后宮之前身大井頭寧南坊媽祖廟，在明鄭時期，即

依寧靖王之遺願移祀于寧靖王府，爲大天后宮立廟之嚆矢。至今大天后宮內祀有明寧靖王朱術桂神位一座，上書刻：「本菴捨宅檀越明寧靖王全節貞忠朱諱術桂神位，住持僧宗福耆士楊陞、莊咨等全全」可資佐證。

乾隆四十三年(西元1788年)郡守蔣元樞「重修臺郡天后宮圖說」記云：「查郡城西定坊之天后宮，未入版圖以前，即已建造。郡垣廟宇，此爲最久，天后福庇海洋，靈越百神；我朝征剿『鄭逆』天戈所指，靈潮突長，舟師得以穩抵郡城，無虞險阻。迄今百餘年來，此邦士庶暨往來海道士宦商民，無不仰戴神麻。神之覆育斯民，功德最鉅。春秋列於祀典，將享虔肅。」更指明大天后宮爲全台歷史最悠久的廟宇。

康熙時，郁永河「裨海紀遊」有載：「肩披顯髮耳垂璫，粉面朱唇似女郎。媽祖宮前鑼鼓鬧，伴離唱下出南腔」。郁注：土人稱天妃曰媽祖；稱廟曰宮。天妃廟近赤崁城，海泊多于此演戲守愿，閩以漳泉二郡爲下南。

根據以上史料記載，可以確定大天后宮爲全臺最古老的媽祖首廟，更爲媽祖的舊故鄉，至今已有六百年之歷史。

明永曆十五年(西元1661年)即清順治十八年，鄭成功因以據金門、廈門地窄軍孤，二彈丸小島難以爲恃，不得不從廈門轉攻台灣，1661年4月29日，荷蘭人戰敗投降，鄭成功接受了位在赤崁的普羅民遮城（今之赤崁樓），改名承天府，稱「東都明京」，作爲臺灣的行政中心。1662年初，鄭成功攻克熱蘭城（今安平古堡）始將荷蘭驅離台灣。

明永曆十六年(西元1662年)五月初八鄭成功病逝。永

曆十八年(西元1664年)鄭經整軍歸台，乃從金門迎接明寧靖王朱術桂渡台，在赤崁城南的台江東岸高灘地，興建府邸，供朱氏居住，「一元子園亭」，供歲祿，並即以王府為明代的宗人府。據載明寧靖王，名術桂，字天球，別號一元子，明太祖九世孫，遼王之後，長陽郡主次子，受唐王封地為荊州。鄭芝龍據閩，尊唐王為帝，建號隆武，王奉表稱賀，改封寧靖王。滿清入主後，往來避難於金門、廈門之間。

康熙二十二年(西元1683年)清軍派鄭成功舊屬施琅率兵犯台，八月，鄭克塽遣使至澎湖議降，寧靖王朱術桂及五妃（袁氏、王氏、秀姑、梅姐、荷姐）決心全節殉國，與五妃自縊於寢宮（今大天后宮聖父母廳廊口壽樑處）而殉國。朱術桂殉難前，捨官邸為媽祖廟，施琅遭台灣人民唾棄，痛恨其出賣明鄭，為安撫民心，乃以媽祖顯靈助戰為由，上疏奏請朝廷立天妃廟。將已改為媽祖廟的寧靖王府邸改建為天妃宮，志載「棟宇尤為壯麗」，諒非短時間可竣工，待康熙二十三年(西元1684年)廟成，禮部奉旨派員來台致祭，加封媽祖為「天后」，後又晉封為「天上聖母」，肅命廟名「大天后宮」，俗稱「開台大媽祖廟」，這是媽祖由天妃晉封天后的開始，也是第一座官建的媽祖廟，此後稱媽祖廟為「天后宮」，欽定正名媽祖為「天上聖母」皆源於大天后宮。諸羅縣丞季麒光置田園二十一甲在安定里，年收租粟一百二十五石交廟僧掌收，以供香燈。

康熙二十四年(西元1685年)施琅立「平台紀略碑記」於拜殿左壁，係施琅奏請敕封「天后」的重要佐證，為台

灣立碑之嚆矢。康熙三十二年(西元1693年)春，府城內東安、西定、寧南、鎮北四坊鄉耆舖戶自動鳩資修建，一同捐資於拜殿右側立「靖海將軍侯施公功德碑記」。這是大天后宮被奉為府城公廟之肇始。

康熙五十九年(西元1720年)冊封琉球正使翰林海寶返後奏稱，得天后默佑，庇護封舟甚力，康熙追念神恩，特下詔春秋二祭，編入祀典，即，本宮稱（祀典大天后宮）之由來。

康熙六十年(西元1721年)四月十九日，朱一貴起兵羅漢門，五月一日攻陷府城，殺總兵歐陽凱等，入台廈道署，五月三日稱「中興王」，俗稱「鴨母王」，傳說在大天后宮登基踐祚，因而被稱作「鴨母王宮」。六月，朱一貴被擒殺於諸羅縣溝尾莊，亂平息。雍正元年(西元1723年)，藍廷珍親赴本宮題獻「神潮徵異」匾，以謝神恩。雍正三年九月巡台御史禪濟布、景考祥等，以收復台灣數十年，官兵往返更替，錢糧輸運，均平安渡海，奏請御書製匾，分懸湄洲原祠、廈門鎮祠及台灣府祠（大天后宮）。雍正四年(西元1726年)敕封「天后聖母」。同年正月十七日，藍廷珍繕梳奏請賜匾，雍正皇帝頒發御書「神昭海表」匾式，五月十一日內閣交出，由台灣鎮總兵林亮製妥匾額偕文武官員，於十一月二十八日，恭迎至大天后宮敬謹懸掛。雍正十一年(西元1733年)，來台平亂之閩浙總督郝玉麟、巡撫趙國麟，也向雍正皇帝奏請御賜「錫福安瀾」匾額。崇入祀典，春秋致祭。

乾隆二年(西元1737年)敕封台南大天后宮為「護國庇

民妙靈昭應宏仁普濟福佑群生天后廟」。

乾隆五年(西元1740年)，鎮標左營遊擊石良臣重修，並於後殿兩側增建左右兩廳。以其右廳祀台灣總兵張玉麒。

乾隆三十年 (西元1765年)，台灣知府將允焄修葺廟宇，增建更衣亭以爲官員致祭更衣之所。

乾隆四十年(西元1775年)，分巡台灣道蔣元樞重修，歷三年而成。

乾隆四十九年，知府孫景燧重修。董其事者士紳陳名標，韓日文。

嘉慶元年(西元1796年)，仕紳沈清澤、林有德、黃世綬、住持僧超如等人募款整修。

嘉慶六年議准崇祀天后父母，敕封天后之父「積慶公」，母爲「積慶夫人」，是全台最早設置聖父母殿之媽祖廟，有肯定尊長化育，愼終追遠之誼。

道光十年(西元1830年)，台澎總鎮音登額、觀喜、劉廷斌、台灣縣正堂李愼彝、子爵王得祿等十餘官員、郊商、信眾捐資重修。現存「重興大天后宮碑記」，上刻有府城各郊商名單，是研究郊商史極有價值的史料。

咸豐六年(西元1856年)，董事鄭川澤發起重修，台防廳洪毓琛、前淡防廳丁日建等官員、郊商，捐資重修。

咸豐八年(西元1858年)，董事鄭川澤、住持僧達源、台灣兵備道裕鐸、台灣府正堂孔昭慈等官員及郊商信眾捐資重鑄新鐘。

同治八年(西元1869年)秋，鷲嶺鄭謙光等募捐修護廟殿。

大正四年(西元1915年)，三郊勉力募款維修大廟。

民國37年重建撫廊南側牆，民國41至48年續有整修。民國60年改更衣亭爲三寶殿。民國64年至68年，整修聖父母廳。民國74年8月1日內政部公告爲第一級古蹟。民國84年6月至87年5月第一期整修大殿及觀音殿完成。民國89年新建迎和樓，翌年4月竣工。民國90年7月25日，第二期修護工程發包完成，並著手施工。

　　大天后宮歷經各朝擴建整修後，規模日趨宏偉，宮內各式建築風格古色古香，實非他廟所能及。

媽祖紀略

　　天后，晉朝安郡王林祿公二十二世孫惟愨公第六女，祖父孚公，曾祖父保吉公，高祖牧圉公，世居莆之湄洲嶼。五代閩王時其父惟愨公曾任福建都巡檢，母王氏，上有五姊一兄，天后生於宋太祖建隆元年庚申三月二十三日酉時。時有紅光一道，自西北射入內室，晶瑩奪目，降誕時地變紫色，滿室異香，氳氤不散，鄰里咸異，始生至彌月，不聞啼聲，因名曰默。爲惟愨公之第六女也。幼而聰穎，不類諸女，八歲從塾師訓讀，悉解奧義，十歲開始淨几誦經禮佛，十三歲時得玄通道士指點，獲授「玄微妙法」，日夜潛修，悉悟諸要旨，十六歲窺井得神授銅符一雙，遂靈通變化，驅邪救世，屢顯神異，後常乘席渡海，駕雲遊島，嶼眾號曰「通玄靈女」。十八歲季秋九月，父與兄渡海北上，媽祖依母織布，時暴風驟作，靈感忽動，

而閉目遊神，手持織梭，足踏機軸，顏色頓變，母王氏急呼，醒而泣曰：「父得保全，兄已歿矣！」始知頃間踏者父之舟，手持者兄之舵也。呼其醒時舵摧，故兄無救。因此「機上救親」是媽祖最早顯現法力的事蹟。年二十三，演起神咒收服金水二精，成爲千里眼、順風耳兩屬將。時莆田歲祲疫氣盛行，天后施展「靈符回生」法術，取菖蒲九節，書符咒貼門首，病者立瘥，自此神姑名徹寰宇。宋太宗雍熙二　(西元985年)，天后二十六歲，閩浙一帶霪雨成災，省官奏聞，天子命所在祈禱，莆人詣請神姑，天后奉旨鎖龍，水災亦平。宋太宗雍熙四年丁亥九月初八日，媽祖稟告父母，願登幽靜之高山，遠離塵垢。次日重九，即登湄峰，臨行神色依依，登山則如履平地，但見彤雲橫岫，白氣互天，恍聞空中絲管韻萯，仙樂縹緲，仰見鑾輿翠蓋，仙杖幢旛，眾多仙童仙子簇擁而至，媽祖乃跨雲而上，俄間彩雲布合，白日飛昇，年二十八歲。是後嘗衣朱衣，飛翔海上，鄉人立廟奉祀，威靈屢顯，護國佑民。宋徽宗宣和四年（西元1122年），因給事中路允迪使高麗，得天后默佑，封舟免覆，始賜順濟廟額。宋高宗紹興二十五年(西元1155年)，始詔封崇福夫人，紹熙元年進爵「靈惠妃」。元至元十八年(西元1281年)至清康熙十九年(西元1680年)累封天妃，明嘉靖間編入祀典，清康熙二十三年(西元1684年)至嘉慶五年(西元1600年)累封天后，歷朝累褒封號計二十四命，春秋致祭列入祀典，乾隆五十二年敕封「天上聖母」，御賜「恬瀾昭貺」匾額。清朝重視大天后宮始自康熙帝，因此敕封天后，褒封天上聖母均在大天

后宫，可見其地位之崇高，爲政府推展媽祖信仰最重要的舞台。

建築特色

大天后宮是一座結構精巧、巍峨壯觀的古宮殿式建築，因就王府改建，造形自我一格，不同於一般廟宇，爲古今傳統建築專家所稱許。根據乾隆四十三年郡守蔣元樞重修圖說所載：「舊時廟制：前爲頭門，門外有臺以爲演獻之所；門內兩廊咸具。中爲大殿，供奉神像。其後正屋二進，雜祀諸神。廟之名畔，有屋三進爲官廳；周以牆垣；規範制度，頗稱宏敞。特以歲久缺修，將就傾圮。元樞涖臺後，一切有關政典鉅工既已次第興舉，因首捐廉俸

台南大天后宮

並勸紳士之樂善者，選工飭材，重加修整：棟桷之巧壞者易之，丹粉之陳暗者塗之。現在廟貌巍然，呈輝煥彩；將見靈爽益昭，環海之永叼神庇正無既極也已。」可見其建築規模與制度，為一般廟宇所望塵莫及。

大天后宮最大特色在多次整修之後，仍保持古樸風貌，中殿有七重閣（階七級，閣七重）為台灣僅有之明代王府建築遺制。古時地方俚諺云：「大媽祖，皇宮起（築），踏入皇宮，五步上拜殿，落在丹墀下，七步上金階，文武兩邊排，媽祖殿上坐……。」由上述之內容可以勾畫出大

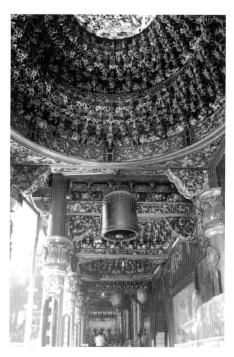

台南大天后宮建築

天后宮廟宇結構之宏偉華麗，自成一格。主軸線建築之開間，四進雄偉，由下升高，三川門、撫廊（過水廊）、拜殿（獻殿）、正殿、後殿，一氣呵成，是建築秩序的佳構。整座廟宇巍峨壯觀，結精精巧，古色古香，乃集木刻、石雕、彩繪之大成，可看之處頗多。三川殿為升頸假四垂之重簷架構，各種木刻圖案雕鏤鑲嵌，無不生動，且富吉祥意義。高大聳立的大門，飾以門乳釘，不繪門神，以彰顯本宮為祀典官廟之崇高神格。各種青斗石雕，最富盛名，石獅、門枕、抱鼓石、印斗石、八駿堵、麒麟堵等，無不精雕細琢，賞心悅目，令人不由駐足。三川門滇擩坦（望，拱衛水仙花之石雕，含有雙龍朝媽祖之寓意，特別是書有「龍吟唬嘯」之石雕圖案，俗稱龍虎堵，彌足珍貴。撫廊兩壁有仿宋儒朱熹墨寶之「忠、考、節、義」四字，是中華文化傳統教育的傳承規範。拜殿階邊前立有「螭陛」（即御路臥龍石），有鬼神到此止步之含義。廊口有平浮雕石刻龍柱一對，雕工精湛、簡潔有力、造形渾圓，為全台僅有之優美龍柱。拜殿擁有全台最大之重簷歇山頂架式屋脊，重簷間嵌有「海國同春」四字。從拜殿踏上七台皆便是正殿，基座上面嵌有四個龍頭鰲身的螭首，原為「一元子園」之遺物，顯現帝王建築的氣勢與風格。廟中彩繪壁畫，取材歷史故事。如「孔子問禮」、「老子出關」、「蘇武牧羊」、「麻姑壽星」、「麻姑仙鶴」、「木蘭從軍」圖等佳作。

　　正殿媽祖法像莊嚴，慈祥可親，有母儀風範，為全台媽祖雕像之佼佼者。由於媽祖晉封「天后」，始自大天后

宮，因此，媽祖聖像的旒冕共有九條垂珠，寓意「九五之尊」，不同於其他媽祖廟的七條垂珠，是大天后宮的一大特色。而廟又草創於明代，因此鎮殿大媽為金色面孔，這是明代神像的一大特色，後因久燻香火，而變黑色。兩側宮娥女婢分捧康熙敕封之聖旨與玉璽，座前二側有千里眼、順風耳兩神護衛，造型高大、形態魁武、面部表情、肢體、肌肉之表現非常戲劇性，稱得上當前所有媽祖廟中最優秀的作品。相傳出自三百年前泉州蔡四海之妙手，成為各廟宇新塑神像爭相仿造的對象。正殿兩次間（偏龕）分祀水仙尊王與四海龍王。正殿後有「三界公廳」，主祀三官大帝。後殿「聖父母廳」，恭奉媽祖父母兄姊與明寧靖王神位、各代住持僧祿位。左偏龕祀註生娘娘及臨水夫人；右偏龕祀福德正神與月老尊神。原監軍府則二部份，前為「三寶殿」，主祀釋迦牟尼佛、藥師佛、阿彌陀佛。後為「觀音廳」，主祀觀音佛祖。

　　㈣大天后宮的柱子變化亦多，各殿之後廊口皆為八角石柱，點金柱為圓柱，象徵外圓內方的作人道理。前部廊口皆為龍柱，柱下台基的柱珠，其造形琳瑯滿目，美不勝收，計有方形、圓形、八角形、瓜形等形式，雕刻圖案則有花草、蔬葉、動物等寓意有別，技法精湛，日治時期連雅堂盛讚大天后宮為台灣廟宇最具特色者之一。李乾朗教授稱譽「台灣最美的石柱珠，以台南大天后宮為代表」。

重要文物

㈠碑記：宮內所存之古碑為數眾多，其中康熙二十四年（西元1685年）施琅「平臺紀略碑記」是全臺最早的碑碣。另外尚有以下各碑：

　　1. 康熙三十二年（西元1693年）「靖海將軍侯施公功德碑記」

　　2. 乾隆三十年（西元1765年）「重修天后宮增建更衣亭碑記」

　　3. 乾隆四十三年（西元1778年）「重修天后宮碑記」

　　4. 道光十年（西元1830年）「重修大天后宮碑記」

　　5. 咸豐六年（西元1856年）「天后宮捐題重修芳名碑記」

　　6. 咸豐八年（西元1858年）「天后宮鑄鐘緣起碑記」

㈡大天后宮的歷史贈匾，也是全臺首屈一指。清代匾額原有五十五面，佚名十一面，現存四十四面，日治時期十一面，光復後二十二面，共七十九面。其中以康熙御敕龍匾「輝煌海澨」為最早；雍正元年福建水師提督藍廷珍「神潮徵異」，雍正御筆「神昭海表」「錫福安瀾」，乾隆御匾「佑濟昭靈」「恬瀾昭貺」，嘉慶御匾「海國安瀾」，道光四年福建臺澎掛印總兵蔡萬齡「德配蒼穹」。同治七年掛印總兵劉明燈「德媲媧皇」，及道光二十八年徐宗幹「恬波宣惠」，咸豐御匾「德侔厚載」，光緒禦匾「與天同功」為最重要。

㈢此外柱聯有，道光十年(西元1830年)續修董事李濬成等撰「赤崁壯璇宮奉英靈為海邦砥柱，皇朝隆祀典欽慈濟本湄島淵源。」道光十三年(西元1833年)閩浙總督程祖洛撰「寰中慈母女中聖；海上福星天上神」；道光二十年(西元1840年)臺灣道姚瑩撰「皇清贊順安瀾八百載，神功廣運歷宋元明以翊；天后宏仁利濟億萬祀，聖德長昭統江河海咸尊」等對聯，誠具歷史價值，斐然可觀。近期內文物館完成，將展示年代久遠的歷史文物。

台南大天后宮與各地媽祖之情緣

㈠大天后宮之歷史地位由此可見一斑。因此，在割臺之前，北港媽依例每年3月會來大天后宮進香，形成「3月14日，北港媽祖來郡乞火，鄉莊民人隨行者數萬人。入城，市街民人款留三天，其北港媽祖駐大媽祖宮，為閤郡民進香」之盛況。

嘉慶初年，北港朝天宮自大天后宮迎回三媽奉祀，兩地郊商往來密切，明訂每年3月14日北港朝天宮必須請二、三媽落府進香，形成府城迓媽祖之盛況。

道光二十五年，進士施瓊芳之北港進香詞：

「北港靈祠冠閣台，傳香卻向郡垣來，
始知飲水思源意，不隔人神一例推。」

光緒年間，巡撫王凱泰所著台灣雜誌之北港進香祠則

有詩記其盛事：

「大海神燈半隱明，香花供奉最虔誠，湄洲靈跡
原無二，北港如何拜郡城」。

連雅堂（《雅堂文集》卷三）亦說：「台人崇祀天
后，而北港朝天宮尤著。每年3月14日來南晉香，越三日
乃返。隨香之人至數萬，謂之香腳。從前鐵路未通時，香
腳多露宿。」

上述文獻資料皆為北港朝天宮落府進香之記載。其規
模之盛大，就連今天大甲鎮瀾宮的繞境進香也難以相比。
可惜此活動因三郊沒落，主事者迫於現實利益，在大正四
年，因北港朝天宮以糖郊媽取代三媽落府進香而中斷。直
到民國45年北港朝天宮董事長王吟貴先生出面交涉，同年
正月15日大天后宮恭送糖郊媽回北港，約訂3月17日落府
進香，後因北港朝天宮欲以六媽南巡，雙方立場不同，兩
宮來往再度觸礁，延平詩社詩人楊乃胡更撰聯「天則在
先，擅改進香為駐駕，后來居上，竟忘謁祖作行宮」以示
抗議。雖然隔年北港朝天宮三媽再度落府進香，隨香宋江
獅陣多達六隊，藝閣陣頭熱鬧紛紛，終因後繼乏力，而無
法再續前緣。

民國76年，丁卯重九之日，北港朝天宮環島遶境祈安
弘法活動，始由董事長郭慶文、蔡常務董事輔雄出面接洽，
雙方摒除以往之爭議，大天后宮熱情接待，恢復昔日友誼。
民國82年（癸酉正月15日）大天后宮舉行迓媽祖遶境，北
港朝天宮三媽應大天后宮之邀請，在立法委員曾蔡美佐董事

長率領下，沿古香路南下台南府城會香敘緣，此舉對媽祖文化之推展，貢獻良多，頗獲各界讚揚，接任之蔡董事長永常先生，將會秉持以往之步伐，繼續發揚而光大之。

㈡日治之後，茅港尾當地人士黃清淵即提及乾隆末年，林爽文之事平定之後，當時全臺只有茅港尾天后宮擁有從大北門出入，以進謁臺南大天后宮的特權。所撰「茅港尾紀略」載：「迨及全臺告平，梁軍門（梁朝桂）憫念我民之誠意、神佛之效靈……奏封天后宮『護國庇民』之匾額以榮之，今尚有殘碑可考；故當我茅全盛之日，神輿晉郡，入謁臺南大天后宮，有大北入，大北出之特例，即自大北門入，出亦從大北門也；別莊則無此特典。自總兵官以下，恭行朝參之禮；朝參即陛見也。然何行此重禮哉？緣有詔書之奉讀也。」

㈢據鹿港楊鸞鈴著作，鹿港媽祖神像由施琅將軍從湄洲護軍輾轉至台灣，先駐於台南「大天后宮」。再由施世榜請往鹿港建廟奉祀。

㈣鳳邑雙慈亭原祀觀音佛祖，乾隆十八年，始建前進（殿），乃自本宮分香，奉祀天上聖母。

㈤高雄（打狗）大港埔鼓壽宮，從道光年間開始，即以步行回大天后宮謁祖進香，民國74年起，連續三年由王董事長憲亮率領信眾回宮謁祖進香。

㈥楠梓（南仔坑）楠和宮由大天后宮分香奉祀，廟內尚有「神昭海表」之拓版，應與林爽文事變，義軍助朝廷有關。兩宮交誼深厚。

㈦、新港奉天宮由大天后宮分香奉祀，清光緒十八年

三月三日到台南大天后宮進香，香腳二萬餘人，至十日始返。

㈧鹽水護庇宮於康熙五十五年(西元1716年)重修。乃從大天后宮恭請大媽、二媽、三媽奉祀，落府進香為該宮之常例，直到民國26年，因大媽、三媽轎班成員回駕麻豆中營時，發生口角而中止。

㈨善化慶安宮（原灣裡街媽祖廟），自大天后宮分香奉祀，每逢赴郡進香，皆會合山上、新市及安定、善化鎮內六十六間廟宇神輿陣頭，恭送天后媽祖回大天后宮謁祖進香。

㈩乾隆二十年(西元1755年)，新園新惠宮（原鳳山縣新園街天后廟）及烏龍龍聖宮皆由大天后宮分香奉祀。

㈠屏東慈鳳宮於大正十一、十二、十三年，恭請鎮南媽繞境屏東市區。左營龍德宮、旗津天后宮為水師官兵所建廟宇，中洲廣濟宮、紅毛港飛鳳宮、內埔天后宮、里港雙慈宮、美濃天后宮、林園進發宮、鹽埔朝鳳宮、旗山天后宮、旗尾山朝宮等皆由大天后宮分香奉祀。

㈡角宿天后宮與岡山壽天宮為姊妹廟，神皆由大天后宮分香奉祀。

㈢田寮鄉古亭坑隆后宮，咸豐開始，每年由大天后宮謁祖進香，香腳及文武陣頭二、三千人隨行。

㈣鳳山想思林（瑞竹里一帶）瑞安宮，建於乾隆九年，每年回大天后宮謁祖進香。

㈤公塭萬安宮、溪埔寮安溪宮、馬沙溝李聖宮、鐵線橋通濟宮、五間厝朝隆宮、白河永安宮、麻豆東角天后宮等，由大天后宮分香奉祀，歲赴大天后宮謁祖進香。

㈩萬丹街天后宮，建於乾隆二十一年(西元1756年)，自大天后宮分香奉祀。每逢赴郡進香，卅六堡善信隨行，場面浩大。昭和十一年(西元1936年)丙子年，李開胡先生重建後改名「萬惠宮」。民國74、75、76年，再度回大天后宮謁祖進香。

㈦急水溪以北之下茄苳泰安宮、朴子配天宮、東石港口宮，也有落府拜謁之記載。

㈥明治四十三年(西元1910年)，北港大地震，台南大天后宮曾捐助六萬玖千圓，給北港興修朝天宮。北港朝天宮感念之餘，特聘大天后宮董事長石學文為朝天宮董事。

㈨民國86年（西元1997年）正月24日，湄洲媽祖一千年來首次渡海來台，駐駕大天后宮作三個月的全台拜訪。

結　論

台南府城是台灣的歷史文化名城，凡自閩、浙、粵沿海流傳到這裡的宗教民俗，都較完整的被保留下來，形成了內涵豐富、風格獨特的地域文化。台南地區廟宇眾多，因此，史學家譬喻台南府城為「宗教博物館」。大天后宮之前身即寧南坊媽祖廟，為全台最早之媽祖廟。明寧靖王府邸，更是明鄭開台後第一座建築物。因此，大天后宮的歷史地位崇高，蘊含豐富的文化資源。石萬壽教授肯定大天后宮為台灣唯一祀典媽祖的廟宇，更是全台媽祖之首廟。蕭瓊瑞教授更認為大天后宮為台灣眾多媽祖廟的母

廟，每年回大天后宮請祖之盛況，形成台南迓媽祖的一大特色。

　　從蒼老褪色磚牆，斑駁蟲蛀的老木柱，或古典精美的雕刻裡，不難看到大天后宮的特色。此外，歷代獲贈之匾聯，誠俱歷史價值，斐然可觀；泥塑神祇及道光年間之木製神桌，亦都屬值得細觀深賞之藝術品。而乾隆四十二年，知府蔣元樞獻鐵香爐，咸豐六年所製積慶公鐵香爐，均屬年代久遠的歷史文物。聊撰數語，以饗讀者，懇祈不吾吝賜教。

第四章
台南孔子廟[①]導遊

　　孔子名丘，字仲尼，春秋魯國人，世稱萬世先師生於周靈王廿一年，卒於周敬王四十一年 (551B.C～479B.C)，享年七十三歲。

　　台南孔子廟又稱全台首學，建於明永曆十九年（西元1665年），是廟地也是學教育英才之地，振興儒學。採左學、右廟規格建築。

　　孔廟之建設及內涵：

㈠下馬碑

　　下馬碑之材質為花岡石質，縱163公分，橫36公分，滿漢文字互對照，此碑於清康熙二十六年 (西元1687年) 奉旨設立於孔子廟之外，以示尊崇萬世宗師之道。

㈡大成坊

　　大成坊是孔子廟主要的出入口，其名稱來自尊崇「大成至聖先師」之意。東大成坊高懸「全臺首學」匾，最富盛名；西大成坊今與忠義國小為鄰，甚少開啟。「坊」為門樓形式，十字形承重牆增加穩定效果，牆頂前後左右飛

① 台南孔廟位在台南市南門路2號。本章內容參考台南文化資產保護協會——台灣的孔子廟。

129

起六個燕尾脊，造形優雅而具創意；以斗拱支撐起懸山式
屋頂，氣勢軒昂而不失秀麗。

㈢禮門

依孔子廟「左學右廟」之制，學與廟之間有牆分隔，
東向作禮門，循此而入，以謁聖殿，具教化與啓示的作
用。原設有門，今未恢復；兩側圍牆於民國初期傾圮，今
亦未重建。

㈣義路

與禮門相同，為西向通道。以石拱挑簷為該建築的特
色，紅磚花窗饒有趣味。今因西大成坊不常開，義路訪客
少矣。

㈤大成門

又稱戟門，為大成殿前之三川門。其前原有一座欞星
門，於民國初期傾圮後而未再重建。今此門平常僅開側門
供出入，以其倍數來代表威儀與崇敬，配享殊榮。

㈥大成殿

聳立於寬敞合院之中，仰之彌高，進謁彌敬。其建築
形式為單棟、歇山、重簷，兩側挑簷由山牆而出，允為特
色；墊高臺基，氣勢宏偉。殿前設露臺，為祭孔釋奠大典
時六佾舞之所；欄牆上八隻石獅，姿態互異、趣味橫生，
為莊嚴肅穆的孔子廟添點輕鬆畫面。扇門採光良好，內外

空間連合一氣，更增加明朗舒暢的感覺。屋頂上飾物，無論剪黏、木鐸、藏經筒皆有其喻意，耐人尋味。又因周代人顏色尙朱，故孔子廟牆壁皆爲朱漆。

㈦大成殿內景

大成殿內景主祀至聖先師孔子，旁祀四配十二哲，樑柱間懸掛清代以來國家元首頌揚孔子的御匾，如康熙「萬世師表」、雍正「生民未有」、乾隆「與天地參」、嘉慶「聖集大成」、道光「聖協時中」、咸豐「德齊幬載」、同治「聖神天縱」、光緒「斯文在茲」，以及先總統　蔣公「有教無類」、前總統嚴家淦先生「萬世師表」、故總統　蔣經國先生「道貫古今」、先總統李登輝先生「德配天地」，這是臺灣地區御匾最完整的孔子廟。

㈧以成書院

孔子廟自創立以來，每年釋奠祭祀先師，辟雍鐘鼓，黌門雅樂，所以隆祀典、宣化育，在禮樂薰陶之下，使風俗歸於淳美。及清道光十五年(西元1835年)始置樂局，集諸生習儀，於祭典時任奏樂、歌詩、舞佾，此即以成書院之前身；至光緒十七年（西元1891年），以成書院正式成立，一脈相傳。今老少院生百餘人，雅樂常存，釋奠賡續不輟，蔚爲臺灣地區祭祀典禮之特色。

㈨入德之門

孔子廟體制爲「左學右廟」，入德之門乃明倫堂三川

門，橫額曰：「入德之門」、「聖域」、「賢關」，入泮生員經此門而仰視之，透過空門的暗示，宋代文天祥衣帶贊所云：「孔曰成仁，孟曰取義，唯其義盡，所以仁至。讀聖賢書，所學何事？而今而後，庶幾無愧。」其至大至剛的正氣，油然而生。

㈩明倫堂

即府學所在，入泮生員於此議事策勵，接受府學教授督導。室內鉅幅隔屏仿元代書畫家趙孟頫所書大學章句，呈現進學修德之風格。廊前有軒，延伸外展空間；扇門虛掩，陽光斜射，尤添幽靜恬淡之美。內部陳列數通古碑，皆具文物價值，尤以嵌立右壁之清乾隆四十二年(西元1777年)「臺灣府學全圖」碑雕刻最美，可知當年孔子廟子建築格局與規模。

㈪文昌閣

孔子廟建築組群中，唯一樓塔狀的建物。由圓形臺基，而一樓方形、二樓圓形、三樓八角形，頗富造形變化之趣味。二樓主祀文昌帝君，三樓祭祀魁星，皆士子崇信神祇，如與文衡帝君（關公），孚佑帝君（呂洞賓）、朱衣夫子，則合稱五文昌。清康熙五十四年(西元1715年)，臺灣巡道陳璸新建文昌閣時指出：「有志之士，無急求名於世，而務積學於己；亦無徒乞靈于神，而務常操其未放之心。」實已提出文昌信仰與孔子「不語怪力亂神」的精神有所衝突。

第五章
西來庵噍吧哖事件概述

　　西來庵噍吧哖事件，發生於1915年[1]，是日治時期臺灣人武裝抗日事件中規模最大、犧牲人數最多的一次，也是臺灣人第一次以宗教力量結合抗日活動的重要起義。因策劃地點於西來庵，所以也稱「西來庵事件」，又起義首要人物為余清芳烈士，故又稱「余清芳事件」。

　　噍吧哖乃平埔族語言，乃今玉井地名，平埔族之西拉

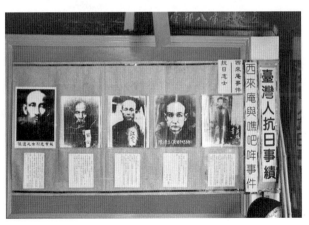

西來庵事件，英勇的抗日烈士
由右至左排列：陳清芝、陳清吉、江定、羅俊、蘇有志

① 見陳世昌著，1999年《中國近現代史精要》陳世昌發行，台南市，p281。

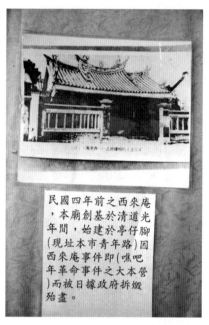

民國四年前之西來庵，本廟創基於清道光年間，始建於亭仔腳（現址本市青年路）因西來庵事件即（噍吧年革命事件之大本營）而被日據政府拆燬殆盡。

西來庵噍吧哖紀念館內的史料之一

雅族有噍吧哖社，爲今新化拔林一帶，後因和族人之遷居，於是平埔族向東北移居，一直到玉井一處定居下來，所以就一直沿用地名爲噍吧哖，西來庵事件發生時，就以此地名而稱爲噍吧哖事件，民國9年日本才將此地翻爲日文玉井，玉井則是沿用至今。整個戰事紀錄以民國4年8月清晨以虎頭山殺奔噍吧哖，日軍等人於六日趕到，玉井則成一戰場死傷無數，人稱之焦吧哖事件，此事件包括玉井、南化、南西等鄉鎮，往後台人放棄武鬥，改爲文鬥。日依據六三法又頒匪徒刑罰令，以匪論罪之內容共有七條街以武力重刑，如新民會林獻堂等人之六三法撤廢運動，

設置台灣議會請願運動，乃至台灣文化協會，台灣民眾黨
與台灣地方自治聯盟等之成立。

噍吧哖事件血淚史

　　余清芳烈士於23至29歲時任巡查捕職，33歲時因反日
行動被送管訓，釋放後與台南廳參事蘇有志相識，又結識
羅俊、江定。羅俊是斗南人信仰聖帝玉皇大帝，是位風水
師、中醫師，江定是台南縣南化人，在此次戰役中，於

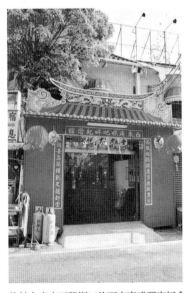

位於台南市正興街口的西來庵噍吧哖紀念
館外貌

至今史料仍保存在西來庵噍吧哖紀念館內

1900年江定率軍50員在大埔打仗，1901年在後堀仔台南南化、高雄甲仙及內河鄉交接處，先後打游擊戰，招降時受騙於日，羅俊於1915年6月29日被捕，同年9月6日受絞刑，江定於1916年5月18日被捕，同年9月13日受絞刑。

　　蘇有志與余清芳相識，蘇有志曾任台南廳參事是個武秀才蘇先訓之從兄，蘇有志是西來庵主持者。西來庵乃是供奉五福大帝，即五位舉人於福州人受瘟疫之苦時五位分別投井印證井水有毒，死亡之態甚爲可怕，富警戒，提醒福州人以身殉鄉之功終被封爲瘟疫主宰五靈公掌管天界瘟疫部，那五位舉人即張元伯、鐘士成、劉元達、史文業、趙文明等，傳言五靈公神具有醫術，能驅邪，又曾傳言協助朱元璋起義完成帝業，而台南之西來庵是由福州傳香來儒人文人常出入其庵，獲噍吧哖事件之諸多烈士之重用，藏放兵器，做爲起義之據點。

　　故而余清芳等一干烈士，陸續由相遇、相識、相惜，共爲抗日大業而效命，而主戰場以噍吧哖那回之戰役最爲激烈。 歷史噍吧哖大會戰重要事件爲：[2]

【8月2日】南庄警察派出所全被余清芳等殲滅。

【8月4日】革命軍渡過後堀仔溪上游。

【8月5日】入虎頭山麓再入噍吧哖北方，革命軍敢死隊對抗日警決死隊。

【8月6日】革命軍向庄民喊話：「起來吧！加入戰鬥行列！」革命軍被噍吧哖日警襲擊，據日方統計革命軍死

② 參見程大學編著，1991年《余清芳傳》；台中市，台灣文獻委員會出版。p51

傷近三百。

　　日方對南化鄉南化村，西埔村實行大屠殺，村民受騙於日方之僞裝安撫令，在郊外命村民挖溝，並列隊於壕溝前，日方四處掃射槍聲四起，村民無一倖免，葬於自挖之壕溝中，整個事件傷亡人數達四萬以上。

　　革命軍散後，仍有11名同志跟隨余清芳，而余清芳等人於1915年8月22日被捕時，余烈士身體因飢餓而瘦骨蒼弱、但精神依舊激昂。9月23日受絞刑年僅37歲。

西來庵事件與五福大地王爺公之信仰

　　西來庵是一座齋廟，在提到抗日運動之噍吧哖事件時也稱爲西來庵事件，因爲西來庵是噍吧哖抗日運動之一處事件場所，庵內藏有槍械、名冊，也是抗日黨員相聚首、商議，及對信仰者籌軍資，以利起義之重鎮地。重提歷史事件是因爲此事件與佛地，佛神……王爺公之傳說有關聯，也感佩諸位烈士之英勇愛國精神。在台灣依據馬關條約割給日本後，日本統治下之台灣，總有殖民地之分，生活狀況不是很好，一群愛國志士總也會想到台灣之命運、台灣人之生活、及後代子孫之前途。

一、西來庵五福大帝

　　五福大帝乃是五位舉人，福建省陽平縣下渡鄉人，各人準備前往京城科考，卻二次不能及第，五位在路中相遇

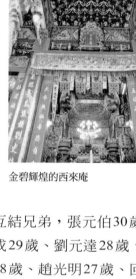

金碧輝煌的西來庵

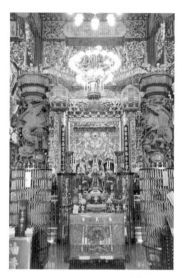

鑑察是非陰陽皆一理，稽查善惡賞罰無二心。

互結兄弟，張元伯30歲、鍾士成29歲、劉元達28歲、史文業28歲、趙光明27歲、回到福州一起住旅館，半夜劉元達夢到福州人受瘟疫之苦，由於五人兩次落京榜，無顏見江東父老於是為救大眾之生命，夢得知地方飲用之井水有毒，防止村民飲用，村民不信，五位防守無效，只有投入井中，當日為端午節午時，飲毒水而亡，五位奇人身亡後則被憲帝在元和

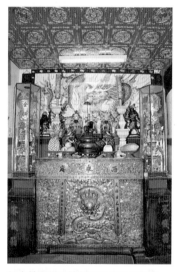

紀念館內設置敬拜五福大帝之神臺

七年五月封爲五福大帝，即五位福州之浩德之帝之意。地方人士感恩建廟祀拜，這五位舉人公到了「天界」被封爲瘟疫主宰五靈公掌管瘟疫部。

> 張部主宰顯靈公張元伯（七月初十聖誕）。
> 鍾部主宰應靈公鍾士成（四月初十聖誕）。
> 劉部主宰宣靈公劉元達（三月初三聖誕）。
> 史部主宰揚靈公史文業（九月初一聖誕）。
> 趙部主宰振靈公趙光明（三月十五日聖誕）。③

　　據言劉部主宰還有醫術，能驅除邪魔消災解厄，據說五靈公協助朱元璋起義完成帝業，故而台灣西來庵事件亦宣稱五靈公之顯旨來行抗日義行，弄得五靈公廟西來庵爲日軍所毀，整個事件統稱爲噍吧哖事件。

二、台灣西來庵之來由

　　福建省，陽平縣下渡鄉，有位商人來台經商，身上帶有五靈公之香火來到府城，到了東門市場吃飯食，行到亭仔腳腹痛，爲求解決，在樹林中將香火包掛在樹上，事後腹痛解除，卻忘了帶走香包，這神香就寫著西來庵五福大帝，另面寫明五靈公之神名，於是地方人士就在掛香火之樹地即青年路121、123地號約130餘坪建廟，稱西來庵五靈公五福大帝，這是台灣西來庵之由來，以上資料來自《台南文化》全台西來庵，《五福大帝》西來庵沿革，由

③ 參見詹伯望撰《台南文化》「全台西來庵」p34。

民國4年前之西來庵創基於清道光年間，始建於亭仔腳，就是
現在的青年路口，民國前7年到民國4年庵址爲青年路123號。

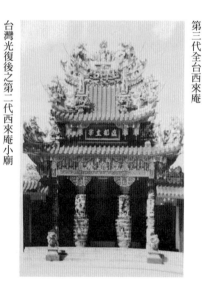

台灣光復後之第二代西來庵小廟

第三代全台西來庵

民國40年於台南市正興街50號搭小
廟，民國81年正興街拓寬被拆廟，改建
於同條街77號。

民國88年於台南市大興街178號建
廟，於民國90年入廟。

全台西來庵財團法人提供，感謝西來庵新建委員楊耀成先生允許攝影及提供參考資料於筆者，在此致謝，終於王爺公們及抗日義士們之英魂有所依恃，特為一提的是噍吧哖事件另有一位名稱陳清吉，（人稱牛乳阿吉）當年每日藉著送牛乳為由，暗中傳送軍情，處事嚴密，極富愛國愛鄉情操，然西來庵事發，亦壯烈犧牲，陳清吉公由五爺公們之指示特准入西來庵成神，擔任文書、秘書之神職，今已入祀全台西來庵，設廟位於台南市大興街178號宰主部瘟廟，廟外民間生活祥和，場所寬廣，來往車輛有秩，小孩兒、年青人在廣闊之空地打球嬉笑，在落日餘輝下顯得國泰民安。

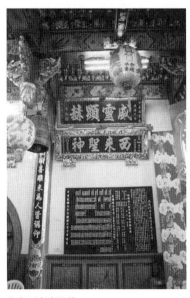

全台西來庵沿革

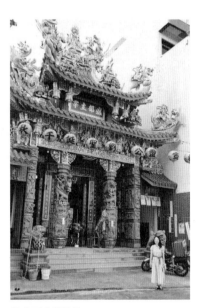

全台西來庵外貌

三、西來庵擂鼓撞鐘之意義

每逢初一、十五尚有擂鼓撞鐘之儀式，擂晨鼓72次表示[4]可進軍，撞暮鐘36次表示收兵，原來當余清芳千餘大軍據虎頭山圍攻噍吧哖支廳之際曾大家約好緊急擂鼓緊急表示進軍，緩慢擂撞鼓表示收兵之訊號。

> 朝教（行軍）
> 暮鐘（收兵）
> 初一與十五擂撞全詞
> 迎送神與擂鼓、撞鐘句詞，
> 大哉、神恩。五福大帝。歡迎、諸神。
> 蒞臨、聚會。供奉、香案。爐下、信徒。
> 虔誠、致敬。茶送、過境。消除、邪魔。
> 全境、消災。風調、雨順、國泰、民安。

噍吧哖事件九十週年祈安大典

噍吧哖事件九十週年祭乃藉由佛法、道法、民間宗教為台灣於西元1915年發生噍吧哖抗日事件之烈士英魂，以及戰役亡魂超渡並祈求國泰民安。

台灣地藏王信眾功德會表示，事件發生以來從未辦過超渡，理事長陳先生（陸勇），夢及地藏王菩薩托夢「玉

④ 參見《五福大帝》全台西來庵財團法人印行，台南市 p36。

井鄉上萬英魂期望人間協力辦超渡法會」，想來是民間地藏王菩薩信仰之堅定心念所產生之夢境。

　　於是台灣地藏王信眾功德會便著手籌劃，2005年10月間作者巧遇陳陸勇先生，見他來去匆匆，十分虔誠忙碌，他期望作者前去索取資料。據籌劃之內容已在噍吧哖事件紀念公園造王船，並計劃實施玉井山區四鄉鎮所有戰役之英魂藉著繞境收容在祈安大典的法會場所，實施超渡、使用招魂幡三支，六百桌供品，此次超渡需花費龐大是一大難題，而籌備會也一再地討論盼獲共識。最後終於決定改用招魂幡三支，並接受北極殿指示，以小規模的法會取代四鄉鎮的繞境，其祈安之方式乃藉由禮誦經典由聖神仙佛共創福祉。

　　94年12月28日祈安大典正式開辦，法會時間自94年12

月31日至95年元月8
日共九日，由台灣地
藏王信眾功德會主辦，
全國各寺廟宮壇及宗
教團體協辦，籌備處
設於台南縣玉井鄉憲
政街92巷13號。主辦

單位有行政院文建會、
內政部、台南縣政府、玉井鄉、南化鄉、左鎮。此次祈安
大典旨在紀念台灣人之民族意識、民族氣節、緬懷先烈、
追思先祖、慎終追遠。

　　祈安大典進行之儀式有㈠開香。㈡法船、王船繞境。
㈢恭送法船、王船。並有其他活動互動：

　　㈠義診：義相、紫微斗數、整脊、刮沙、拔罐、五十
肩、氣功、電療、各種傷科。

　　㈡聖理開示：包括道教道統宗師、佛教大和尚、大法
師、一貫天道經理、密宗仁波切喇嘛、儒宗儒教等。

　　㈢法會設有天醫壇、義診、民俗療法、免費超渡、九
玄七祖、冤親債主、嬰靈、元月九日、焚化法船、恭送王
船。

　　並設有天壇、地壇、五方壇、狀元府壇、天醫壇、香
案壇、十二靈主壇。

噍吧哖事件之誌史

㈠余清芳

人稱具神力，外觀皇相，手、耳皆長。出生於現今屏東又遷今高雄縣路竹，後鄉村。史料中對其之描述見《南瀛人物誌》，生性聰明，比一般人更具氣概，十七歲就懷有愛國大志。

1902年任鳳山縣縣巡查，辭職後加入宗教團體，又加入具有宗教色彩之二十八宿會成爲一員，雖被日方以匪加

以管訓，他表現良好獲釋放，於是從商轉成府城福春碾米廠之老闆，與附近同街之西來庵董事蘇有志、正立技先生相識。

又與齋友羅俊、江定、府城舉人王藍石相識，余先生清芳於西元1915年5月抗日行事不利，8月22日被捕，9月23日受絞刑。年方37歲。

日本人將本土信仰視為土匪行為，余先生當扶乩解佛字，有意無意間會讓信友們產生抗日思想。實為日人所不許，藉著宗教之行為來抗日之實，又起事不利沒有軍器，就算以修西來庵廟為名，募得抗日基金，也是不足以行事。

余氏清芳是年僅37歲，英勇受絞而亡，願英靈安息。當台灣人們安居樂業之際給與片片思懷也是理所當然。英勇之抗日精神已留在史料。

㈡羅俊

羅俊為斗南人，是位具有深厚宗教色彩之中醫師、風水師，信仰聖帝、玉皇上帝，出入各地齋堂，負責中台灣、北部之抗日，余清芳則負責南部地區之抗日。諸烈士以西來庵修建，建醮而籌軍資，羅公年高61在抗日不利時，於1915年6月29日被捕，9月6日受絞刑，慘烈也。

羅俊，年事雖高，卻是位高德之人，參與台人抗日運動時是一位熱心宗教與國家命運之奇特英士。

㈢江定

江定為今台南縣南化人，是地方有名望之區長。1899年與同村村民口角，而誤殺對方，噍吧哖憲兵以殺人罪通

緝，在1900年江定率軍約五十員在大埔打游擊戰，1901年江定在後掘仔台南南化、高雄甲仙及內河鄉交接處打游擊戰，自成一小國，余清芳被捕方以招降爲名在1916年5月18日，日方逮捕江定公等人，7月2日結審，判江定等37名爲死刑，9月13日台南監獄受絞刑。

其人頗有將領之風卻被日方誘降，日方不守信實，見「土匪招降策有三條，投降者既往不咎，欲投降者給投降準備金，投降後給土木工事等工作以保障其生活。」

日本人並沒有以此規定行事，江定公之英靈今已納入噍吧哖事件忠魂塔供景仰，這是一段可歌可泣之抗日史。

㈣蘇有志

溫雅，富而不驕，由於被日商所騙詐取其財，而恨日，曾任台南廳參事，有愛眾之胸懷。

㈤鄭利記

鄭利記與蘇有志同爲西來庵董事，於1915年9月21日與余清芳、蘇有志、張重三同被臨時法院判處絞刑，9月23日實施之，鄭利記享年46年，蘇有志享年55。

㈥民間傳說

民間有一傳聞：「台南西來庵（亭仔腳王爺廟）乩童劉抱，今台南縣新化人，夜眠中神覺王爺靈，近廟見『桃枝』在桌上寫字，劉抱找末代舉人王藍石到安解完字『桃枝』跳回，劉抱告知蘇有志，有志公用大碟皿來問神有關

個人事業及抗日，大碟落地鏡不傷破，乃又是一神蹟。余清芳將西來庵視為抗日指揮部，內之槍械裝在棺木偽裝而抬入，抗日黨員名冊就放在神像底座下，有一位日警發現神像會變高，於是趁其不備之時入廟內抬起神像，才發現名冊，余清芳於是逃到江定之基地，西來庵慘遭摧毀。」

㈦陳振

陳振乃余清方之文書，在對日檄文中示如：「聖神仙佛，下凡傳道，門徒萬千，變化無窮，今年卯五月，倭賊到台二十年已滿，氣數為終，天地不容、神人共怒。」

這兒提到聖神、仙佛，也提到天地、神、人，全是民間信仰的神祇，余清芳被捕時，陳振落網，被日警用鐵線穿腳筋，壓解到台南地方法院，未幾被處絞刑。

今日在台南縣南化鄉有「噍吧哖事件抗日紀念碑」與「忠魂塔」，在台南縣玉井鄉有「抗日烈士余清芳紀念碑」，看到台灣歷史圖說來自《台灣匪亂小史》1920年圖刊，噍吧哖事件被告從台南監獄到臨時法庭出庭景象，兩旁排六穿白色日本警服之警察而夾在中央二排列是雙手被綁，身穿單薄之唐衫褲裝，頭戴竹籠之模樣。內心一陣寒慄與心酸，英勇之心未能酬！英雄壯志未酬，本文將為之敬致。

㈧王藍石

「王藍石，府治大人廟街人（今本市府前路），清光緒八年（西元1882年）」壬午科中式舉人。曾補彰化縣學

抗日烈士余清芳紀念碑

· 碑文簡略摘錄於下：「日據時代，基於民族大義、執動干戈、前仆後繼，多達四十餘次，其間最爲慘重當推由余清芳烈士所帶領之噍吧年抗日事件。」

· 碑文續：

「烈士字滄浪，乙未年割台，年僅17，即投入義軍，事發後殉身，其英勇不屈之精神實足以驚天地，緬懷先烈之英靈，常不盡滄然而涕下。」⑤

教授，兼攝台灣現學教授。日據初，任台南市區街第一街長，凡三年。後請辭，爲訓蒙之師，不問政事。晚年到安定鄉蘇厝開私塾授徒，約兩年。爲人治操高潔，仁慈可敬。世傳王舉人『好惜自紙，不准家人揉雜』，自有來由。民國4年（日大正四年西元1915年）6月，台南西來庵事發，藍石時參與乩壇錄事，被牽連逮捕入獄，行將處爲其徒刑。時獄中胥吏，大半其門生。受其薰陶覃敷。一時奮起，連署簽名，陳情上峰，終獲免罪年六十有五。」⑥

⑤ 見碑文，實錄簡摘。
⑥ 摘自洪調水《冰如隨筆集（四）》；見南瀛文獻第七卷合刊

對余清芳事件之回顧及史料內容

一、對余清芳事件之回顧

　　台灣在日人之統治下由光緒21年到民國34年間，抗日活動不曾稍歇。自光緒22年至28年間義民紛起：

　　㈠光緒22年　簡義雄

　　㈡光緒23年　林火旺、林良

　　㈢光緒24年　林小貓

　　㈣光緒27年　林添丁竹頭崎起義

　　㈤光緒30年　日俄戰爭（西元1904年）

　　㈥光緒33年　北埔事件

　　㈦民國元年（1912年）　林圯埔事件

　　㈧民國2年（1913年）　苗栗羅福星事件起苗

　　㈨民國4年（1915年）　余清芳事件

　　余清芳事件之徵象受祖國辛亥革命之影響，藉神力佛庵為號召，以西來庵為策劃地，經濟來源十分困難，只能以募捐西來庵修廟，建醮為理。略述如下：

　　㈠事件之組織：余清芳負責南部活動，羅俊負責中部、北部之活動。

　　㈡各位義士之面談狀況：

　　余清芳與羅俊於民國3年11月在台南市福春碾米廠見

面，由張重三介紹。

余清芳與江定於民國3年3月中旬在阿緱與台南兩廳境界山腹間興化寮面談。

㈢其義行之破綻起遣人到大陸聘用法師書信之敗漏，日方開始大搜捕。事敗跡蹤顯示後，余清芳則離西來庵前往江定山區處。

㈣羅俊逃亡之過程由田中→北港→嘉義→阿公店→竹頭崎尖山坑→大岡山→大潭→又回尖山坑被捕，又逃脫，6月29日在嘉義尖山庄被捕。

㈤余清芳逃至江定處在後堀仔山，倆人經牛港嶺之役→突擊甲仙埔支廳→奪取槍枝→襲南庄警察官吏派出所－噍吧哖虎頭山之役，此役之烈也因之此整事件稱噍吧哖事件，時為8月4日到6日間→再經虎頭山之役後日軍開到圍攻噍吧哖→民國4年8月22日余清芳被捕，被捕乃於地方保正給與飯菜之時，一行八人飢餓進食中突被出圍捕。

㈥對江定之誘降，江定藏身大岩窟，日方派出搜索隊火燒寮岩窟，動用全庄對保甲民出賞，在進退兩難下被誘騙受降而正捕。

義士們愛國意志可佩但無經濟來源，無槍枝利器，軍力不足，組織不夠完密，難敵日方正格之守衛與軍備，堪稱一代悲劇英雄。

今年事發已九十週年，真是令人倍感敬佩，而大法會也已在節儉隆重下完成，場合肅穆，集儒，道，佛於愛國精神之精粹，值得研究與省思。

二、史料內容[⑦]

㈠噍吧哖事件內容

・策劃地點乃台南市西來庵以之名為西來庵事件。

・最具規模戰場為噍吧哖以之名為噍吧哖事件。

・首要人物余清芳為名而名之為余清芳事件。

本事件之範圍十分廣泛，總括有台北→台中→南投→嘉義→台南→阿緱等各廳及各支廳。

㈡組織與策劃

㈠余清芳、西來庵事件為主要策劃基地，原則上有抗爭之本營，但失利於本營並不堅固，時有日本警察查巡。

㈡江定、南庄事件，乃主戰事之組織與余清芳合力襲甲仙埔支廳、大坵園及南庄派出所、噍吧哖支、部下分裂阿里關、十張黎派出所、小林、蚊仔只、河表湖分駐所、菁埔寮崗仔林派出所，切斷各地警察專用電話線，江定繞勇善戰，展開之起點，看來順利，其實也埋藏有許多危機，如軍力不足，地點糧食不足，水源問題等，且敵不過日方之反撲。

㈢李王、蕃薯寮事件，屬謀識尚未有行動即被逮捕，蕃薯寮支廳事件即今旗山，此乃事件之失利之因素。

㈣羅俊、台中事件，範圍包括台中、員林、台北各地，以羅俊為主首，擬以台中為主結合南部互應，因被揭

⑦ 參見陳正茂，《中國近代史》2003；新文京出版 p229。

發，早就被執刑，此亦事件失利之因素，被揭發後引起日方全省之搜察，對其他鎮營深受影響。

　　(五)李火見、員林事件，此派乃江定之分派游榮爲幕後主導，李火見、李火生兄弟爲主力於林圯埔一帶策劃義軍北上在林內迎合。

(三)背景分析及台灣之歷史定位

　　(一)秦漢—台灣稱之爲東鯷。

　　(二)東漢、三國時代—吳國稱台灣爲夷州。

　　(三)隋煬帝大業三年至大業六年，二度派兵赴琉球（即台灣）。

　　(四)南宋（西元1171年），泉州知府汪大猷兵駐平湖（今台灣澎湖）。

　　(五)元朝順帝（西元1335年）設澎湖巡檢司，1387年廢。

　　(六)明世宗嘉靖四十二年（西元1563年），設澎湖巡檢司。

　　(七)明神宗萬曆八年（西元1580年），西班牙系耶穌會關係人訪台。

　　(八)明神宗萬曆卅七年，日本有馬晴信探台灣。

　　(九)明神宗萬曆四十四年，明在澎湖增兵，閩粵省民進行台灣移民。

　　(十)明熹宗天啓四年，荷蘭東印度公司在安平建熱蘭遮城，在赤崁（台南市）建普洛文西亞城—開始統治台灣。

　　(土)明思宗崇禎二年（西元1629年），西班牙在滬尾（今淡水）築聖多明哥堡，明崇禎十五年，荷蘭人將西班牙人逐出台灣。直至清世祖順治十八年（西元1661年），

鄭成功攻擊荷蘭人支配下之台灣。清聖祖康熙元年（西元1662年）荷蘭人向鄭成功投降，結束統治台灣卅八年。

㈩西元1662年6月鄭成功逝，子鄭經繼位後病死，繼由次子鄭克塽繼位。

㈪清康熙廿二年（西元1682年），福建水師提督施琅克澎湖至台灣。克塽投降，鄭氏治台22年結束。

㈫清穆宗同治二年至十三年（西元1863-1869年），美、英、日犯台。

㈬西元1874年，沈葆楨欽差大臣主持台灣防務。

㈭清德宗光緒十年（西元1884年），劉銘傳為福建巡撫兼督台灣防務。

㈮清德宗光緒十一年（西元1885年），慈禧太后下旨議籌台灣建省。

㈯清德宗光緒十三年（西元1887年），台灣脫離福建省而獨立。劉銘傳為台灣首任巡撫。

㈰清光緒廿年（西元1894年8月1日），中日甲午戰爭爆發，黑旗軍劉永福為台灣防務而入台。

㈱清光緒廿一年（西元1895年4月1日），簽訂馬關條約割讓台灣給日本。

㈲清光緒廿一年5月25日台灣民主國成立，台灣巡撫唐景崧任總統，劉永福任大將軍，客家系台籍進士丘逢甲為副總統兼團訓使。

㈣抗日精神之蘊育

㈠清光緒廿一年（西元1895年）5月29日，日本近衛

師團登陸澳底，6月2日李經方與樺山總督在雞籠港外海艦上辦理台灣交接手續，6月3日日軍佔雞籠（今基隆），6月4日夜唐景崧至滬尾坐德國船至廈門，6月7日日軍由辜顯榮接引入台北城，不久丘逢甲逃至對岸，10月19日劉永福回廈門，11月3日日方宣佈平定全島。

㈡光緒廿四年8月28日兒玉源太郎任第四任總督。

㈢光緒廿四年11月3日公佈匪徒刑罰令，以極刑對付抗日游擊分子。

㈣中華民國2年（西元1913年）10月10日辛亥革命，羅福星事件被揭發。

中華民國3年（西元1914年）3月羅福星被處死。

中華民國4年（西元1915年）8月3日西來庵事件發生。

中華民國4年9月23日，余清芳被處死。

中華民國19年（西元1930年10月27日），台灣霧社事件起。

中華民國20年（西元1931年）4月25日，第二次世界大戰爆發。

中華民國20年（西元1931年）8月16日，台灣地方自治聯盟成立。

中華民國26年（西元1937年）4月1日正式皇民化運動。

中華民國34年（西元1945年）日本戰敗，台灣光復。

噍吧哖事件、西來庵事件、余清芳事件在民族精神之洪流中有承先啓後之功，猶如中流砥柱。

結　論

　　西來庵事件、余清芳事件、噍吧哖事件，一則以宗教信仰稱之，另則以人物英雄稱之，又以戰事要地稱之，其間交織的是人心之思潮與時代之衝突，有宗教之思維，有鄉土、愛國之思維，應用宗教信仰宣稱日人之暴政，喚起民族之意識，其神符、咒文，經常舉行扶乩，鞏固民心，以神旨為旨意，加強義民之信心。

　　四分人馬中，羅俊以中北部為營，江定則於南部後掘仔山，今即南化、甲仙、內門之交界處，山中為營。

　　南北各路聯合，則以大明慈悲國為名稱，由於余清芳需要聘請大陸拳師、符法師而派蘇東海隨同大陸人林元和陳生，乘坐從淡水開航之大仁丸郵船，此船由淡水出發航行至基隆港則被日人所獲，此事件被揭發，而展開日人對抗日台人之大掃蕩，台南、台中、嘉義一路延燒，隨著事件日趨激烈，而成為民族意識之燃點。

末代舉人王藍石古厝，依稀可見屋脊
「桂花香瀰，石榴溺蜜。東環古厝，綠滿屋脊。人去書散，桃李留津。藍石失浪，海亦低迴。」

第四篇　觀光餐旅產業之經營

第一章
綜合性觀光產業之發展與介紹
（以麗緻團隊為例）

由中國大陸江南之旅探索

　　觀光餐旅事業的經營與管理是一門專業的知識，本單元以麗緻團隊為例，介紹綜合性觀光產業的發展。

　　江南風情由中華民國台灣高雄出發到上海市，前往浦東之東方明珠塔台，此塔名列世界第三，在亞洲可稱第一高塔，可俯瞰整個夜上海，後搭觀光隧道過黃埔江抵達浦西，晚間飯後遊上海外灘，此外灘乃中國歷史的一個縮

上海東方明珠塔

影，各式建築顯示出各國使者與上海之關係，在新天地廣場更顯出都市之美。

　　由上海到杭州其間豫園是著名江南古典園林，是屬國家文化保護區，主要景點有城市山林，川流秀谷，假山造景，而大假山是豫園之主題，爲明代遺物，由疊石名家張

上海豫園湖心亭
豫園建於西元1559年，爲明代潘允端私人花園

豫園花園愉悅雙親頤養天年

南陽親自建造，而後前往襄陽市場，也是一個購物場所，一路往杭州看虎跑泉，此泉乃中國三大名泉之一，有名之虎跑泉水沖泡龍井茶味甘。

　　住宿酒店如新世紀酒店，另有旅程介紹西湖，西湖是中國十大風景名勝之著名，花港觀漁，也是名勝，另岳王廟位西湖畔，內有精忠報國岳飛的塑像，還有秦檜夫婦的鐵鑄跪像，乃紀念宋朝名將岳飛所建。再介紹靈隱寺，到杭州一定要到靈隱寺，它又叫雲林禪寺，是中國佛教禪宗十大名剎之一，也是杭州最古老之古剎名寺，其間之雷峰塔是體會相傳白蛇傳之故事。

　　由江南水鄉小鎮西塘古鎮，而後前往水鄉之都蘇州

迷濛之杭州西湖

市，拙政園爲蘇州四大名園。前往寒山寺，古色古香是寒山寺之特色——「月落烏啼霜滿天，江楓漁水對愁眠，姑蘇城外寒山寺，夜半鐘聲到客船。」

　　由蘇州到無錫其間往虎丘，乃中國現有城市園林中最早即於春秋時期即存之風景名勝園林，也是中外旅遊必遊之勝地，虎丘山大小景點有幾十處，其中虎丘古塔以斜插青天之姿比喻爲東方之比薩斜塔，再前往太湖水鄉無錫；再看蠡園，它是聞名中外之江南水景園林，蠡園位於蠡湖邊，另有錫惠公園、寄暢園此乃露天博物館，有露天博物館之稱，乃因有著名之錫山、惠山寺遺址。接著談南京著

靈隱寺、雷峰塔

虎丘古塔略斜，有東方比薩斜塔之稱，又稱云岩寺塔（蘇州虎丘）。

無錫街頭

周家庄‧水上人家

■

名的景點介紹，南京
是六大古都之一（即
北京、西安、洛陽、
開封、杭州、南京），
主要旅遊景點有三國
城、長江大橋、明孝
陵、中山陵、中華門
等。

江南之旅給了我
對中國江南之美景，
美麗林園，藝術文物
增加不少見識，在居
住之酒店，有新世紀、
胥城、錦江狀元樓，
餐飲方面安排有南京
全鴨宴、秦准風味、

周家庄一角

乾隆宴、紅泥砂鍋、山外山風味、胡慶餘堂藥膳風味、新
綠波廊風味、觀光養殖珍珠及蘇州絲綢廠。

「麗緻團隊」之五星級豪華酒店——上海仕格維麗緻
大酒店自2007年1月1日正式加入世界酒店聯盟。其多元
化、人性化服務，配合上海新興金融中心之發展，位在浦
西南區，是座精品大酒店。店內採客房窗戶有落地玻璃幕
牆，可飽覽上海美景，優質美食從傳統道地的風味至東南
亞美食、巴黎海鮮自助餐，滿足食飲之需求。交通連結虹
橋、浦東機場，周邊高架道路和地鐵成套設備。

上海仕格維麗緻大酒店樓高52層，客房樓層可分為博雅閣、菁英閣、禦珍閣和尊貴閣。

中國大陸蘇州亞致精品酒店

此酒店於2006年12月20日在蘇州正式營運，由於寒山寺、虎丘皆於不遠，而世界遺產園林拙政園離酒店才20分車程，此酒店結合工作與休閒之功能，不論是商務或旅遊皆十分合宜，有專業SPA、室內恆溫游泳池、健身房、全新的工作站、概念客房、有線、無線網路、37吋液晶電視、DVD播放機、多功能事務機，十分適合出差於公務或私人、家庭成員之出遊居住。

台灣陽明山中國麗緻大飯店

此飯店之溫泉特色為白硫磺溫泉，此觀光大飯店之休閒項目有SPA水療、山泉水游泳池、健身房、乒乓球、撞球等，休閒項目豐富。曾推出之泡湯專案、湯泡飯999專案，即週一至週五，每人台幣999元即可使用上列之休閒配置，並推出山嵐精緻簡餐一份及免費停車，如果週六至週日則每人台幣1099元。

台灣台中永豐棧麗緻酒店

　　於97年間曾推出有會議住宿專案，結合會議、住宿、健身、休閒，適用16人以上，週日至週五，每人台幣3360元，住豪華雙人房一夜住宿（2人1房），即可享受風尚西餐廳、自助早餐、會議場地及兩時段手工點心，咖啡、紅茶，任選精緻午餐或晚餐，會議器五折優惠，無線寬頻上網、免費使用生活會館、溫控游泳池等。

　　此外，台南大億麗緻酒店也曾推出高鐵住宿特惠專案，內容為雙人房台幣4300元，四人房家庭房，台幣6600元，憑高鐵票根即贈送價值台幣500元之大億麗緻酒店現金禮券，酒店門口有高鐵市區接駁巴士站牌，另外，台南市大億麗緻還曾推出大億揮桿——高爾夫超值住房優惠。

　　以上介紹麗緻團隊，皆以觀光餐旅產業營運，推出各專案外，又以休閒餐飲之特色來吸引顧客之消費，在設備上極盡風華精麗，是屬時尚又有休閒效果之觀光餐旅產業。

　　而所謂 Global Hotel Alliance 簡稱 GHA，即指世界旅館聯盟，目前有7位成員包括⑴歐洲凱賓斯基酒店集團⑵北美之 Omni 旅館系統⑶泛太平洋酒店集團⑷泰國 Dusit 旅館集團⑸台灣及中國大陸之麗緻旅館系統 (Landis)⑹香港及中國大陸之馬可孛羅酒店集團，以及⑺新加入之印度 Leela Palaces Hotels & Resorts 等。

台南市大億麗緻酒店餐遊產業之介紹

一、大億麗緻酒店

　　台南市大億麗緻國際宴會廳，具有國際化餐旅產業之規格，設於3樓及5樓，其中在3樓之大億廳、富貴廳、5樓麗緻廳、常紅廳設備挑高6.5米，宴會室空間適合多樣化之使用是其優點；常用之多元化方式如婚宴喜慶、生日壽宴、國際會議、大型發表展示會、公司聚餐，此為規劃上之優勢；服務人員具有專業素養，適合國際性餐旅管理人力資源之培育，與學界流通，產學合用亦其優點；服務人員在服儀、態度表現具內涵，專職公關單位表現專業熱忱，願意提供相關資訊，在此甚表嘉許與致謝。在宴會餐廳之規格多樣化，分為中式宴席、自助餐式、雞尾酒會，可應時尚變化之需求，會議室多樣化，規格有馬蹄型、教室型、劇劇型，可應不同場合來應用。在整個設備建築之架構上排面設計良好，手扶梯與電梯設在靠鄰，讓顧客貴賓有多重選擇是其優點；洞線上下流動通暢，特別在靠洗手間處設有吸菸區、單獨隔間以空調來管制空氣品質，避免顧客受到二手煙害，且洗手間之指示及位置十分明確，方便前往使用；有貴賓接待室及接待大廳，可疏解人潮之氣氛，融合多功能之性質，在人數之容量上具有多樣化之人數歸納與使用，甚至人數高達1200人，桌椅之設備，色澤十分高雅，隨俗、典雅不失舒適休閒品味，有十分特殊

之配套設備。備有大型升降梯，可運送大型機具或車輛至展示會場，在餐飲方面備有中式宴全套餐、西式宴全套餐、自助餐、酒會宴席菜單、會議茶飲及會間茶點，解決茶敘之需求，實屬兼俱餐旅、休閒與實務需求之優良國際化餐旅產業；座落在台灣南部之古都，又成另一特色，文化兼俱時尚大億麗緻之標緻在此，位於台南市中區西門路一段660號。

二、多功能會議室及客房

在大億麗緻酒店之4樓設有多功能會議室，分別為雅典廳、柏林廳、倫敦廳、紐約廳、巴黎廳，以各國都會來命名具有國際觀，而各間可容納20至120人，辦理各項會議、說明會、發表會、工商活動、小型餐敘及私人社交聚會、議事研討，設備完善，應工商社會之需求，提供優良設備之場所，而竹川日本料理設在本樓層，手扶梯、電梯鄰靠，女洗手間朝內，男洗手間朝外，又設有吸煙區設於電梯區後側，各廳都設有接待大廳，規格簡明大方。

三、結合科技設備的客房，使旅客賓至如歸

在房型方面可分為雅緻單人房、雅緻雙人房、豪華單人房、豪華雙人房、蜜月客房、豪華家庭房、商務套房、豪華套房、行政套房、大億套房、總統套房等，備有無障礙空間，入住時間為下午3點，退房時間為中午12時。

306間客房及套房，典雅之裝潢且配合科技時代具有高科技之通訊網路，高貴、寬敞舒適且有休憩觀念。

四、複合式健康生活中心

其特色是備有各式多功能健身器材、室內採光溫水游泳池、按摩水療池、男女三溫暖及蒸氣室，6樓 SPA 美容館有多功能療效如按摩、塑身芳香療法。

健康生活中心採花園式，有盆栽、椰葉，設備新穎，採用之運動機如跑步機等設有使用說明標示，各機之間空間寬闊不至擁擠，空調良好，使用率高，是其特色，管理良好，符合健身房設備規格。

五、餐飲方面之設置

㈠地下一樓有泰式風味餐廳、共同市場歐亞自助餐。

㈡一樓有紅唇酒吧、風尚義大利餐廳。

㈢二樓有尙軒中餐、廣東料理、亞洲食錦鐵板燒。

㈣四樓有竹川日本料理。

㈤在宴會方面有國際級宴會廳堂挑高6.5米，高貴氣派，首創南台灣之國際宴會場所外賓倍爲嘉賞。

六、飲食特色

推出主廚烹飪教室、推出春酒尾牙專案，可歡唱卡拉OK；共同市場又推出謝師宴，50位以上九折優惠，100位以上85折優惠歡唱卡拉 OK。另企劃有應景於泰國新年節慶，推出泰北勘托克套餐菜色加咖哩燉雞、風味豬皮、泰北香腸、酸豬肉拼盤、芭蕉包香芋鮮魚、酸辣魚翅湯、泰式甜糕等。

共同市場歐亞自助餐廳曾於三月份推出印度美食節，菜色有印度抓餅、Tandoori 串烤、咖哩飲品；風尚義大利餐廳推出奢華義大利麵及皮埃蒙特特省美食；尚軒推出南北點集，潮州美食節，專案之推出有利促銷，特別在打折之實施也提供經費之考量。

七、會員制

大億麗緻懂得應用促銷之原則，也充份表現在運動休閒之健身中心上，如在7樓之健身中心有會員招募制，可辦理運動餐飲，住宿三合一之會員卡，並可享有以下之優惠，如免費使用健身中心，住房享有五折優惠，但需另加一成服務費，入會核卡禮有自助餐券2張及 CU Café 飲料券2張，每次來館可免費停車3小時，用餐享有九折優惠，蛋糕、麵包享八折優惠，其他自製品及購花享有九折優惠，洗衣及乾洗享七折，會議場租、器材使用八折優惠，若晉升 AHA (Asian Hotels Alliance) 會員後，並可享有麗緻連鎖飯店住房及餐飲優惠。

會員之型態可分三年會員、一年會員，又各分為個人會員、同一公司會員，另設有短期運動健身卡三個月2萬元台幣。

大億麗緻結合全省各麗緻聯鎖，麗緻餐旅產業發展出一聯鎖性之產業功能，立足台灣放眼天下，共賀其成。
（以上資料參考大億麗緻雙月刊，相關文字係由大億麗緻公關部提供。）

第二章
跨國旅遊主題探討

（本章行程內容及行程特色，爲作者參加旅行團，參與評估其經營策略。）

韓國雪嶽山溫泉之旅
（結合文藝與農經）

　　韓國雪嶽山溫泉之旅，結合人蔘經濟農產業及電視戲劇來促銷觀光產業，結合樂天世界及購物城促進經濟產業之發展，滿足觀光客之觀光心理需求。

◆觀光特色

【住宿優質】	全程住宿五星級飯店及渡假山莊，春川住宿五星級，新開幕二年的 LG 渡假村。
【有參與感，增加經驗】	參訪高麗人蔘田，親身體驗採高麗人蔘樂（四年根人蔘），及享用高麗蔘+鮮奶、蜂蜜現打果汁。
【十分快樂，有吸引力】	全世界最大的室內主題樂園——樂天世界（Lotte World）。
【結合影片促銷】	浪漫韓劇冬季戀歌拍攝地——南怡島遊船、春川明洞。
【結合自然景觀】	前往韓國第一大公園——雪嶽山國家公園。

【結合養生概念】	雪嶽山花園水世界——感受韓式泡湯，消除疲勞。
【欣賞美麗風景】	風景優美的島潭三峰——清風文化財團地。
【滿足購物需求】	情定大飯店拍攝地——華克山莊（贈送賭場門票）。 景福宮、青瓦台、人蔘專賣店、紫水晶加工廠。 輕鬆自由逛——COXE 購物城、東大門市場、韓屋村。

◆行程內容

【行程】

高雄－仁川－漢城－海鷗船－月尾島文化街－參訪高麗人蔘田，親身體驗採高麗人蔘樂（四年根）及高麗蔘＋鮮奶、蜂蜜現打果汁飲用。－春川明洞－LG 渡假村

【餐食】

早餐：機上簡餐
午餐：韓式餃子火鍋
晚餐：韓式燒肉餐

【住宿】

五星級 LG 渡假村（2人一室／4人一戶）

懷抱著對北方國度——韓國的憧憬，於指定的時間內集合於小港國際機場，搭乘豪華客機飛往韓國後，前往搭乘「濟扶浦海鷗船」，您可體驗看看親手餵食海鷗的樂趣並且感受海鷗於空中接食的特技，絕對讓您激賞叫絕，並一邊欣賞機場沿岸壯麗的景色。船抵月尾島，途經文化街

感受街上多彩多姿的展示，更添一份浪漫情趣。爾後至神秘的高麗人蔘田；見識高麗人蔘獨特的種植環境及神奇的成長過程，您可於一望無際的田園自由參觀，並經由當地農夫及導遊的教導，親身體驗四年根高麗蔘的收成樂趣。之後前往冬季戀歌的拍攝地——「春川」為江原道的道政廳所在地，春川明洞是市中心最繁華熱鬧的地方，也是劇中兩人約會後逛街的地方。

春川「LG 溫泉渡假村」為一新開幕沒有多久的五星級渡假村，房間採公寓式住家格式，二房二廳，房間內備有電視、廚房用具。渡假村內設有便利商店、卡拉 OK、酒吧、游泳池、滑雪場（冬天才開放）等周邊設施。

LG 江村渡假村是一座結合高爾夫球、滑雪場、溫泉 SPA 的五星級休閒渡假村。在此享受體會那獨特的歡樂氣氛，那種可以放鬆心情的悠閒時光。

第二天

【行程】
冬季戀歌拍攝場景（南怡島遊船）－雪嶽山國家公園－神興寺－大浦海鮮市場－花園水世界溫泉（含自由券）

【餐食】
早餐：飯店內用
午餐：春川道地醃雞炒烤
晚餐：韓式傳統烤豬肉

【住宿】
雪嶽琴湖渡假村（2人一室／4人一戶）

用完早餐後，專車前往冬季戀歌的拍攝地「加平南怡島遊船」，此地位於清平湖上，佔地面積14萬坪，週長6公里半月形夢幻般的小島，因朝鮮時代南怡將軍墓在此島

內而爲名，乘坐遊船旅客可悠閒地欣賞韓國少有的人工湖泊美景。

再前往劇中二旁杉木林立的愛情小路，這個地方是這對戀人騎自行車的地方，在並列楸樹林道中，可效法劇中人一起玩「踩影子」的遊戲，從枝葉中滲進霞光非常美麗。島上風景優美；廣闊青蔥的草坪及楓樹銀杏、白樺等樹林，像屏風般展現眼前，留下韓劇冬季戀歌中膾炙人口的浪漫場景。之後抵達「雪嶽山國家公園」感受雪嶽山壯麗的景色，享受那新鮮的空氣及對人體有益的芬多精，在山林間散步的寫意風情。接著到「大浦海鮮市場」，鄰近漁港的海鮮市場熱鬧販賣著剛捕獲的各式各樣魚蝦貝類。

之後再到「雪嶽山花園水世界」，溫泉水世界提供給觀光客享受無限的室內外溫泉浴之樂，其溫泉水溫度大約在42.8度至49.2度左右，水質爲鹼性溫泉水，無色透明的溫泉水有治神經痛、回復疲勞、關節炎、養顏美容等特效功能。（請攜帶泳衣、泳帽）。

第三天

【行程】	【餐食】
洛山寺－海水觀音－義湘台 －COEX 購物城－樂天世界 （包五項券）	早餐：飯店內用 午餐：韓式風味海鮮火鍋 晚餐：為方便您遊玩，此餐 　　　請自理。
【住宿】	
五星級雷星頓飯店 (LEXING TON HOTEL)	

早餐後前往參觀於西元671年由新羅高僧義湘大師所

創建的古刹——「洛山寺」。本寺前的7層石塔及西元1467年所建的拱形石門，雖經歷風霜，但仍傲然挺立。天晴，可觀賞雪嶽山，寺東的瞻望臺——「義湘臺海水觀音像」，位於東海懸崖斷壁之上的八角亭，從東邊遠方昇起的朝日，在幾棵老松縫隙中冉冉上升，其韻味令人心醉，據說被列為關東八景之一。

續前往漢城市中心的55層「COEX購物城」，內有洲際大飯店，高級品雲集的現代百貨公司，水族館、購物區、飲食街、大型書店、電影院，及數百間商店可供旅客遊覽。續往「樂天世界」樂天世界是漢城市中心一個集娛樂參觀為一體的娛樂場所，有驚險的娛樂設施、涼爽的溜冰場、各種表演、民俗博物館，另外還可以在湖邊散步，是一個世界最大的室內主題樂園。每年來這裏參觀的遊客多達600多萬人次，其中外國遊客占10%。獨具匠心的自然採光設計，使得這裏一年365天都可以接待遊客。

第四天	
【行程】 景福宮－青瓦台－人蔘專賣店－開運水晶城－東大門市場－華克山莊（贈送賭場門票）	【餐食】 早餐：市內餐廳早餐 午餐：石頭鍋拌飯＋燒烤肉片 晚餐：人蔘燉雞＋長壽麵
【住宿】 五星級雷星頓飯店 (LEXING TON HOTEL)	

早餐後前往建於西元1395年之朝鮮王宮「景福宮」，舉行國宴之慶會樓，還有朝政之勤政殿，還有發明韓國文

字之千秋殿。之後前往韓國總統府——「青瓦台」，隨後前往韓國世界聞名的名產，選購享譽全球的「高麗人參」，高麗人蔘因不上火氣，且有禦癌之功效，而聞名全世界。之後前往有強烈磁場的「紫水晶開運店」。旅客可選購和自己磁場相近的水晶飾品，爲自己帶來好運。續往「東大門市場」，此處共集中了8個市場，一般將批發零售手工藝品、餐具的興仁市場、廚房及登山用具的東大門市場、縫紉製品的廣場市場、服裝類等，合稱之爲「東大門綜合市場」。

之後前往情定大飯店的拍攝地——「華克山莊」，您可自費觀賞世界三大秀之一的豪華歌舞秀表演，或者您也可以前往賭場一試您的手氣，享受只有持外國護照才能進入之尊貴感受。

華克山莊賭場是外國人專用賭場，其所在的希爾頓華克山莊賓館周圍景觀格外優美，可鳥瞰漢江。賭場內有Baccarat、Blackjack、Roulette、Tai-Sai等各種桌上遊戲。拉斯維加斯風格的賭桌設計十分完美，賭場的規模更是全國第一。

第五天

【行程】	【餐食】
漢城－韓屋村－仁川－高雄	早餐：市內餐廳早餐
【自費項目】	午餐：機上簡餐
華克US＄50或來打秀US$35	晚餐：自理

早餐後前往「韓屋村」。韓屋村復原了5幢傳統的韓

式房屋，配以亭台、蓮花池等，使這裏成為散步的好地方。進入傳統式大門，會看到一個小山坡，山坡左側的蓮花池裏有泉雨閣，這裏是舉行傳統演出的地方，蓮花池和泉雨閣相映成趣。旁邊有5幢傳統韓式房屋，中間有一個小院子。這裏的房子在朝鮮語中被叫作韓屋，是模仿漢城其他各地的傳統房屋，然後集中復原而成的。這裏曾經住著包括國王的駙馬、銀行官吏等從士大夫到平民形形色色的人。房子裏擺著符合當時房子主人身份的家具和各種生活用品，由此可以瞭解到過去人們的生活方式。之後由導遊帶領前往機場辦理回台手續，結束這5天愉快的韓國之旅。

日本東京房總半島

（經營式之國際觀光產業）

日本東京房總半島，結合母親牧場、鴨川海洋世界、迪士尼海洋樂園，經營式之國際觀光產業。

◆觀光特色

| 【行程豐富】 | 房總半島（母親牧場、鴨川海洋世界、日蓮誕生地、野島崎公園里見鋸山纜車、九十九里濱）、大東京（海上螢火蟲大橋、東京迪士尼海洋樂園）。由於時為暑假，以親子遊為名，特定出母親牧場、鴨川海洋世界以應家庭旅遊之名。 |

【豪華且典雅兩相宜白濱溫泉二人一室，空氣鮮和】	東京（JAL CITY、太陽庭園、新蒲安、東方21）、知名藤田華盛頓、成田 VIEW、房總第一白濱溫泉2人一室。
【應家庭式之團圓活動需求】	國際級豪華歐式自助餐、日式涮涮鍋、成吉思汗現烤燒肉餐、溫泉懷石海陸空豪華自助餐。

◆行程內容

第一天

【行程】 高雄—台北—東京（成田） 【住宿】 成田 VIEW、藤田華盛頓	【餐食】 早餐：自理 午餐：自理 晚餐：歐式自助餐

　　當日在興奮期待之情於高雄小港國際機場搭乘豪華客機，飛往日本首都——東京，展開空中雲霄之旅，如神似仙般乘雲駕霧，忘卻凡俗塵世歡愉。

　　抵達日本東京成田國際機場時，工字型機橋、聯絡接送之磁浮電車、乾淨整齊之入境關卡，先進大國不虛此名。抵達後，專車前往飯店。於飯店享受涮涮鍋歐式自助晚餐，各式各樣的美食應有盡有，可無限量盡情的享用上選中式小點、義大利料理、沙拉、湯類、甜點、水果、冰淇淋等等，讓人大飽口福、大快朵頤，保證滿意度120%！

第二天

【行程】	【餐食】
東京－九十九里濱－日蓮誕生地－鴨川海洋世界（殺人鯨秀）－野島崎公園－白濱溫泉	早餐：飯店用餐 午餐：歐式自助餐 晚餐：懷石自助餐

【住宿】
白濱太陽鳥飯店、大和皇家

　　享用過豐盛的早餐後，經99里濱道沿岸欣賞太平洋景色風光。轉往日蓮誕生地，此點是爲了紀念日本第一大宗教大師日蓮聖人誕生於此，日蓮聖人著有「立正安國論」、「觀心本尊鈔」等名著流傳於世界，成爲亞洲最大的宗教派之一。續往「鴨川海洋世界」，巨大的水槽、廣角式水族箱，全日本唯一的殺人鯨表演秀、400多種、70,000隻以上魚類，豐富了人們的視野，使人們更加了解水中海洋生物的奧妙與奇特；另外也有聰明過人的海豚、活潑可愛的海獅等精彩的表演秀，而殺人鯨的表演，更是重頭戲，千萬不能錯過。接著，續往「野島崎公園」參觀房總半島最南端之水天一色之景，更可欣賞到不同鳥類的類型及生態。夜住房總——白濱溫泉，享受美食，人間仙境莫過於此。

第三天

【行程】	【餐食】
白濱溫泉－里見鋸山纜車－鹿野山母親牧場－海上螢火蟲大橋－淺草觀音寺－免稅店－東京	早餐：飯店用餐 午餐：B.B.Q. 晚餐：日式涮涮鍋

【住宿】
JAL CITY 太陽庭園、新蒲
安、東方21

　　享用過豐富的早餐後，專車前往「里見鋸山」搭乘纜車，由此可以眺望整個東京灣浦賀水道及伊豆半島行易有限公司，可看到富士山的風光景色。前往鹿野山母親牧場，全區域採開放式經營；區分各個主題，從遊樂園到草原廣場、花園廣場，並可欣賞剪羊毛秀、小豬賽跑及親身體驗擠牛奶的樂趣，有別於一般的遊樂園，親身的參與感，讓人完全投入，興奮不已。

　　續往白天像一艘航空母艦般600公尺長之海上巨體人工島，聳立在東京灣之中登高遠望360度，大關東全景盡入眼底，如在夜晚經過這，就可看到有如發光的螢火蟲之景閃耀於大海之中，因此又名海上螢火蟲。接著，前往「淺草觀音寺」參觀，寺內供奉著大慈大悲觀世音菩薩，傳說西元628年，三個漁夫在隅田船捕魚，網到一造觀音金身像，當地人認爲是觀音顯靈，便立即建寺來供奉這尊神像，雖然二次大戰的砲火毀了觀音寺，但是這尊觀音像毫髮未損，至今保存完好，寺外道路兩旁都是小店與攤販，各式地方雜貨及紀念品都有，街景色彩繽紛熱鬧非常，還可前往免稅店選購物品。

第四天

【行程】	【餐食】
東京－全新東京迪士尼海洋世界或東京迪士尼樂園（二選一）	早餐：飯店用餐 午餐：自理 晚餐：自理

【住宿】
JAL CITY、太陽庭園、新蒲
安、東方21

　　搭乘電車前往全新「東京迪士尼海洋世界」。東京迪士尼海洋世界就地取材於面向東京灣的景區，是全新理念的主題樂園，靈感源自古今東西的大海，以及關於大海的種種故事和傳說，它滿載著驚心動魄的精彩表演，和考究雅致的娛樂節目。從時代和趣味迴異的七大主題海港，展開緊張、探險冒險的驚喜之旅。神祕島又稱普羅美修士的火山島，全日展現不同的火山變化如火山冒煙、火山爆發等。美人魚礁湖以電影小美人魚所居住的海底世界為主題。阿拉伯海岸以辛巴達七海航行，將引領遊客遨遊四海。失落河三角洲是以1930年代的中美洲加勒比海沿岸熱帶叢林為背景，展開冒險的旅途。發現港以超越時空的未來港為訴求，可乘坐飛行式氣象觀測實驗室跟著一同探險。美國海濱重現20世紀初的紐約及鱈魚岬海港，也有百老匯音樂劇場表演，都非常地讓人難以忘懷！

　　之後，搭乘電車前往大人小孩夢想王國——「東京迪士尼樂園」，此樂園是一座以灰姑娘城堡為中心的童話世界，它超越了年齡的限制，將人們引誘到幻想與魔法的王國，在佔地達46萬平方公尺的廣大園地，主要區分為：世界商場、探險樂園、西部樂園、夢幻樂園和狂想樂園等六個區，園內的舞台以及廣場上隨時有變化豐富的表演；和各種趣味性的遊行，精采萬分，觀賞日本的過去與未去，讓您體驗豐富的精彩時空之旅。

本日行程特別安排採用二選一方式。若選擇東京迪士尼樂園之貴賓，須自行入園遊玩，另外再約集合時間及地點。

第五天	
【行程】	【餐食】
東京－自由活動－台北－高雄	早餐：飯店用餐 午餐：自理 晚餐：機上享用，回溫暖的家

早餐後，可自行前往至市區觀光拜訪親友、購物，後由專車接往機場，帶著愉快的心情、滿足的笑容，告別難忘日本之旅，搭乘豪華客機返回溫暖的家。

日本北海道之旅
（結合地理資源觀光主題）

日本北海道具有完整規劃之旅遊主題，結合地理資產發展花卉產業，應用瀑布、溫泉之天然資產，營造出不可抗拒之觀光吸引力。

◆觀光特色

【實在是美】	「花海」夢幻紫色薰衣草花田：花海街道、富良野花田高峰會。北國日本名景：拚布道路、美瑛幾何圖形丘陵美景、新榮之丘。廣告著名場景：MILD SEVEN 之丘、SEVEN STAR 之木。

【具有美景文物、自然景觀與產業行銷之特色】	「花言」道央區：北風每個季節豐富的語彙，特別是帶來紅黃綠和小麥金黃天然色澤新冠牧場、愛奴英雄紀念館、襟裳岬、銀河流星雙瀑、幸福車站、男山釀酒廠。
【美侖美奐且具有購物行銷之特色】	「花語」道南區：復古＋新鮮，新與舊交錯，有現代化高樓林立，及最復古文物景觀小樽古運河、北海道北一硝子館、百年音樂盒博物館、大通公園。

◆行程內容

第一天

【行程】
高雄－台北－千歲

【住宿】
三井 URBAN HTL

【餐食】
早：敬請自理或機上套餐
午：敬請自理或機上套餐
晚：○ （○：提供餐食）

搭乘日本亞細亞航空豪華客機從台北飛千歲機場，從台北直飛日本全國主要食品的供應地──北海道的千歲機場，附近仍保有自然景色的空中交通要地。抵達後，經紙都前往苫小牧休息，準備展開隔天日本深度北海道五日溫泉、美食、自然之旅。

第二天

【行程】
千歲－種馬之鄉－新冠牧場－綠色隧道－二十間櫻並木－愛奴英雄館－風之鄉－襟裳岬展望台（燈塔）－最貴的黃金海岸－帶廣

　　早餐後，來到日高山地的賽馬培育場——新冠牧場，於明治五年黑田清隆開拓北海道開始，野生馬的培訓成為軍事用馬，至今改良成競馬訓練中心，上至天皇下至平民百姓都非常熱衷於賽馬的運動，全日本賽馬8000頭約百分之八十出自新冠牧場途經黃金岸道路，日高的靜內町位於道央的南方，延續著36公尺寬，7公里長的櫻花林蔭道。這裡被入選為日本百個名道之一，櫻花百所名勝之一，是櫻花盛開的佳處，櫻花的種類為蝦夷山櫻花。之後來到愛奴英雄紀念館，江戶時期愛奴酋長為民主自衛，抵禦松前藩種族的武士而戰死，特設立紀念館。爾後前往襟裳岬展望台，日高海岸突出的海岬，沿海線長達4公里的岩礁，於明治22年設置1級燈台，照明可達42公里長用以預防海難的發生，遊客可於展望台上眺望太平洋海岸，並可免費使用望遠鏡，幸運的話可於岸礁內觀賞到可愛的海豹，全長33公里，於1928年動工，花費7年的時間、資金及物力。由人力進行填海、山脈切刻、隧道的挖掘，巧奪天功之作，名符其實為最貴最美用黃金打造的一條黃金道路。

第三天

【行程】

帶廣－幸福車站－經花人街道－富良野（花田）－富田農場花田－日之出公園－拚布道路－（貼圖樹）美瑛－新榮之丘－層雲峽銀河流星雙瀑布－層雲峽

早餐後，穿過花人街道拜訪富良野；聞著花香來到富良野花田，富良野薰衣草的紫豔，每年7月1日到，薰衣草就會將富良野的丘陵染成一片紫色花海。再前往富田農場，可於農場精品館選購由薰衣草製作成各式的香皂、香水、乾燥花、精油……等美麗的成品。之後前往薰衣草的發祥地——日之出公園。循著廣告名景而行的「拚布之路」，經過的廣告名景，包括香菸廣告的「MILD SEVEN之丘」、「SEVEN STAR 之木」、肯及瑪麗之木、親子之木等等。

尋著花的蹤影來到美瑛丘陵地上的彩虹，其層次分明的丘陵線有共綠交織的自然雅素，白楊木可能一棵突地站在麥田中，而松樹可能一排井然地立於山丘上。美瑛無論春夏茂盛、隨風如波浪般起伏的麥田，或是秋收後，盡現的大地原色，都像是老天爺在拼補花布一般，讓心靜的人聽到大自然哲理，「美瑛之歌」因此能傳唱出北國的寬闊溫柔。站上新榮之丘感受超廣角視野，情不自禁地深深呼吸，頓時覺得超脫俗世，丘陵線的背景是北國名山十勝岳。

隨後前往層雲峽非常著名的銀河流星瀑布，這兩個瀑布是由高約150公尺的柱狀節理岩壁中流出來的水所形成的，落差90公尺的流星瀑布又稱為雄瀑布、落差為120公尺的銀河瀑布則稱為雌瀑布，在兩瀑布之間有步道相連，

您可盡情的享受這寂靜優美的山間美夜宿層雲峽，天氣良好時，可欣賞到夜晚夜宿位居於大雪山國立公園內的層雲峽溫泉，周遭的美景，隨四季變化，呈不同的風貌，在寬廣的大浴場，既可眺望雄壯的大自然，又可享受天然溫泉。

第四天

【行程】	【餐食】
層雲峽－北海道百年男山釀酒廠－小樽古運河－北一硝子館－歐風銀座咖啡館－札幌市區觀光－大通公園－地標時鐘台－舊北海道廳－免稅店－洞爺湖	早：○ 午：○ 晚：○

【住宿】
洞爺湖溫泉區觀光溫泉店

　　早餐後，專車前往旭川的造酒廠參觀，當地的地理環境得天獨厚，擁有大雪山的伏流水，以及適合釀酒的涼爽氣候，一直以來就是釀酒業興盛的城鎮，還可免費試飲當地酒類。日本唯一僅存古色古香，並富有歐洲風情之小樽古運河，有「北之牆街」之稱，是個港町「港都」。之後轉往有百年歷史素有「玻璃工房」盛名的北一硝子館，每年吸引數百萬觀光客造訪，參觀精巧的彩繪玻璃藝術。接著前往百年音樂盒博物館參觀三千種，三萬個各式各樣的音樂盒專賣店，本店的外觀是以木骨煉瓦製造，被小樽市政府指定為歷史建築物。而後專車前往位於市中心，參觀光熱鬧迷人的林蔭大道——夢幻大通公園，大通公園1500公尺都市新綠洲，每年世界最出名及最盛大的節目札幌活

動在此盛大舉行，會聚集世界各地冰雕好手來此雕造各種雪雕作品。行車經明治時期的舊道廳舍參觀，美國的庭院花草襯托出巴洛克式建的古典優雅，後參觀舊北海道農校的練習場，亦現今札幌市著名地標——計時台；熱鬧迷人的林蔭大道——大通公園，您可盡情的享受這寂靜優美的山間美景。夜宿洞爺湖溫泉鄉是一處環繞在優美大自然裡的健康水世界休閒勝地，泉源是在大正6年時發現的，泉湧豐沛，其溫泉量佔全國第3位，可由飯店頂樓可看到新的有名景點有珠山的金比羅火山口，還有卡拉 OK 免費歡唱，續往免稅店購買免稅物品。

第五天

【行程】
洞爺湖－昭和新山－千歲機場－台北－高雄

【住宿】
夜宿洞爺湖溫泉

【餐食】
早：○
午：×
晚：機上套餐

早餐後，正在成長的昭和新山，昭和新山裸露的咖啡色地表，噴出了白色煙霧，是世界罕見的火山。專車前往千歲機場，團友們可互相約定下一次再一同出遊，隨後整理行裝由專人辦理手續返回溫暖的家，結束北海道五日之旅。

日本各地主要城市季平均溫度表（由中華旅行社提供）

城市	冬季	春季	夏季	秋季
札幌	-5℃	6℃	20℃	8℃
旭川	9℃	5℃	20℃	10℃
青森	-2℃	8℃	21℃	12℃
仙台	1℃	10℃	22℃	14℃
新潟	2℃	10℃	24℃	15℃
神奈川	3℃	12℃	25℃	16℃
長野	-2℃	10℃	24℃	13℃
東京	4℃	14℃	25℃	17℃
靜岡	6℃	14℃	25℃	17℃
名古屋	3℃	13℃	26℃	17℃
京都	4℃	13℃	26℃	17℃
大阪	5℃	14℃	27℃	18℃
神戶	5℃	14℃	26℃	18℃
廣島	4℃	13℃	26℃	17℃
高知	5℃	15℃	26℃	18℃
松山	5℃	13℃	26℃	17℃
福岡	5℃	14℃	27℃	17℃
大分	5℃	13℃	26℃	17℃
熊本	5℃	15℃	27℃	18℃
長崎	6℃	15℃	26℃	19℃
鹿兒島	7℃	16℃	27℃	19℃
沖繩島	16℃	21℃	28℃	24℃

‧春季（3月至5月）：可穿著薄羊毛衫、薄夾克。

‧夏季（6月至8月）：衣著以輕便爲主，與台灣同。

‧秋季（9月至12月）：可穿著薄羊毛衫、薄夾克，此時爲前往北海道最佳季節，前往時別忘了多加一件夾克。

‧冬季（12月至2月）：大夾克和羊毛衫爲必備。

（日本地圖由中華旅行社提供）

日本九州主題樂園之旅

（結合天然資源與當地產業觀光）

　　日本九州主題樂園之旅，應用主題樂園及配合酒業主題，應用天然火山景點，溫泉住宿為促銷之旅遊策略。

◆觀光特色

【方便、簡捷速可到達，有省時之策略】	搭乘中華航空高雄直飛班機——宮崎、長崎兩點進出免走回頭路，不浪費時間！
【住宿豪華十分享受，具有舒適之策略】	全程住宿5星級酒店（含溫泉區），二人一室，並指定入豪斯登堡丹哈格姆或阿姆斯特丹。
【美景如雲、海天一色，利用自然景觀】	暢遊九州最美海岸一日南海岸及日向海岸，並參觀天然形成之魔鬼洗衣岩等。
【應用神話與地理景觀，收觀光之實】	行程深入日本開國神話誕生地——高千穗，感受雄偉壯闊的峽谷。
【觀賞自然景觀—火山口乘纜車、夜宿蒙古包皆為特色】	安排搭乘阿蘇火山纜車，欣賞火山口原貌及眺望一望無際的草千里。
【具有產物及文化行銷之特色】	參觀並試飲九州水質第一的啤酒工廠，參拜日本學問之神——太宰府天滿宮。
【應用城市資源，收觀光及購物之實】	自由散步於福岡最繽紛熱鬧地——博多運河城、天神或中州不夜城。
【使達到顧客之信任與應用——確實是如此】	行程專案企畫，專屬親切導遊，全程營業綠牌車，安心有保障。

◆行程內容

第一天

【行程】	【餐食】
高雄（小港國際機場）－南九州（宮崎空港）－宮崎神宮－魔鬼洗衣岩－宮崎海洋巨蛋－青島溫泉	早餐：機上精緻套餐 午餐：日式料理 晚餐：溫泉百匯自助餐或會席料理

　　集合於「高雄小港國際機場」團體櫃台前，由親切熱忱的導遊為您辦理出境手續後，搭機飛往日本九州——「宮崎」。抵達後前往祭奉著人稱第一代天皇——神武天皇——「宮崎神宮」，莊嚴肅穆的殿宇座落在蒼翠茂盛的樹叢中，為一座充滿歷史感的古神社。隨後前往青島上的「魔鬼洗衣岩」，每當退潮時波狀岩將會出現於島的四周，宛如自然界精雕細琢的一顆寶石。之後前往人氣一級棒「海洋巨蛋」，長300公尺，寬100公尺，高38公尺，可容納一萬人，是世界最大的室內水上公園，室溫始終維持在攝氏30度，不斷拍打著沙灘的大小海浪，都是由電腦所控制，娛樂性十足，讓您樂到最高點。

第二天

【行程】	【餐食】
宮崎－酒泉知社－日向海岸－高千穗峽谷（日本開國神話誕生地）－草千里－米塚－阿蘇火山（纜車）－阿蘇溫泉鄉	早餐：飯店內 午餐：高千穗山產風味定食 晚餐：溫泉百匯自助餐

於飯店內享用早餐後，前往世界獨一無二的美酒樂園——「酒泉之社」，參觀製酒過程，還可試喝小酌，並參觀傳統玻璃工藝、陵絲織品、陶藝、木、竹工藝。隨後經由終年南國陽光及黑潮洗禮的「日向海岸」，欣賞沿途美麗的景緻。接著前往「高千穗峽谷」，高千穗峽是五瀨川侵蝕阿蘇熔岩而形成Ｖ字形峽谷，兩岸沿途是略帶紅色的安山岩絕壁。之後前往位於烏帽子岳的北麓，延綿不絕的大草原——「草千里」，天然牧場上牛隻馬隻佇立於此形成一家幅美麗景觀。接著來到日本九州有仙人傳說的「米塚」遊覽，爾後前往「阿蘇火山」搭乘纜車至火山口，欣賞火山原貌及嬝嬝的輕煙不時由口徐緩噴出的景像，令人深入體會大自然神奇與奧妙。夜宿於「阿蘇山溫泉」。（當日若逢阿蘇火山纜車停駛時，行程改至阿蘇火山博物館參觀。）

第三天

【行程】	【餐食】
阿蘇溫泉鄉－久住花公園（日本第二大花園牧場，5，6月油菜花、鬱金香、如意草、芝櫻、櫻粟花……等）－日森啤酒之森－免稅店－博多運河城－自由夜訪天神、中州不夜城	早餐：飯店內 午餐：日式風味套餐 晚餐：日式燒烤或紙鍋料理

於飯店享用豐富早餐後，前往標高850Ｍ的「久住花公園」遊覽，於此可遠眺阿蘇五岳，此公園佔地20萬平方米，是西日本最大的花園，與北海道富良野並列為日本二

大花園，內有香水工房——風香房及名攝影家川上邦夫以久住花園與阿蘇雄大爲主題的攝影展覽館。隨後前往「日田啤酒之森」，您可參加啤酒之製造過程及品嚐各式各樣啤酒，接著前往「免稅店」參觀，在此您可購物送給親朋好友，爾後前往「博多運河城」巡禮，上百家的精品店，集世界料理的各式餐廳、電影院、電玩世界讓您樂不思蜀。夜晚您可自由前往福岡最熱鬧亦有不夜城之稱的「天神、中州」逛逛，並感受不同的異國夜風情。

第四天

【行程】	【餐食】
福岡—太宰府天滿宮—豪斯登堡暢遊（漁人碼頭、荷蘭皇宮、豪斯登堡宮殿、泰迪熊王國、神秘的艾沙、水晶夢幻館、音樂盒幻想曲、大航海體驗館、夜間銀河、雷射燈光煙火秀）欣賞園區花之嘉年華特展。	早餐：飯店內 午餐：方便遊玩敬請自理 晚餐：方便遊玩敬請自理

於飯店享用豐盛早餐後，前往供奉菅原道眞公的全國天滿宮本部——「太宰府天滿宮」。每逢考試期間，此處就會擠滿祈求考試合格的莘莘學子，傳說相當靈驗，隨後前往綜合自然生態與休閒娛樂，面積比東京狄斯耐樂園大上兩倍的「豪斯登堡」。您可前往參觀園內的11座博物館及13處娛樂設施，有冒險刺激的「神秘的艾沙」等。您亦可於各商場內享受到無窮的購物樂趣，有精緻的荷蘭木鞋等進口商品及各國手工藝家的精心之作。當夜幕漸黑，豪

斯登堡夜空的奇幻音樂及聲光雷射聲光秀，在漆黑的夜晚綻放異彩。

第五天	
【行程】	【餐食】
豪斯登堡－長崎空港－高雄 （溫暖的家）	早餐：飯店內 午餐：機上精緻套餐 晚餐：溫暖的家

　　飯店享用豐盛早餐後，稍後整理行裝，驅車前往「長崎空港」，搭乘豪華班機返回「高雄」，結束此次愉快的九州之旅。

　　㈠九州豪斯登堡之分區及住宿飯店經營策略：

　　在住宿飯店設有園前之豪斯登堡日航飯店，別墅區、阿姆斯特丹大飯店、丹哈格大飯店、森林小別墅、歐洲大飯店。

　　園區之交通有運河遊艇、古典巴士、古典計程車及繞園巴士通往各區。每區各見特色、區分為：

　　布露凱蓮區、荷蘭風車區、別墅區、新城市區、福利斯蘭區、博物館區、舊城市區、荷蘭溫村區、森林公園、豪士登堡宮殿、尤特萊區、荷蘭溫村區，有丹哈格大飯店設有地中海風味餐廳、休閒咖啡廳、大廳酒吧、葡萄酒吧、宴會廳等，結合休閒餐飲是其經營策略。

　　㈡九州久住花園之經營策略：

　　久住是鮮花芳香的世界！在20萬平方米的遼闊的土地上，從春天到秋天都能欣賞到各種花卉。以久住山為背景的寬闊的花的海洋，清爽的高原微風飄逸著花草的馨香。

讓旅客在久住山麓的雄偉的大自然中，儘情享受鮮花的芳香。

(三)風景特點：

1. 薰衣草地：以雄偉的山峰爲背景，堪稱西日本之最的多達5萬株的薰衣草的無限美色，高原清風吹來陣陣馨香。

2. 四季花開：春天有觀賞用的櫻粟花、虞美人草、福祿考；金秋時有紫蘇花，還有多達100萬株的大波斯菊盛開。

3. 福祿考之丘：號稱西日本之最的福祿考花草地，粉紅色的一面山坡堪稱絕景。

4. 胡魯兒花園：英國式花園，花壇等樣式繁多春秋皆樂。

5. 香草園：在香草的馨香中漫步，一百多種香草讓人心碎。

6. 久住野草森林：久住的原始森林園內保存下來，成爲春龍膽草、紫羅蘭、野菊、勿忘我等野草的寶庫。

(四)周邊商業經營策略：

1. 花卉商店、溫室──Green House：綠色工房裡花卉、花苗和各種花園用品齊全。

2. 芳香療法和陳列館──風香房：芳香療法、香水和香草茶的專營商店。

3. 寫眞陳列館──萌澤館：展示有著名攝影家川上邦夫攝影的園內的花草和雄偉的久住山、阿蘇山脈的寫眞，也有寫眞和明信片出售。

4. 意大利冰淇淋店──霞露多：用久住山麓產的草莓

製作的新型意大利冰淇淋，也可以買作禮物。

5. 花園食堂——Pascolo：在清爽的高原微風中享用以本地蔬菜做成的「中午套餐」和「串燒」。

6. 幹花商店——Rose de Mai：加工生產各種幹花，還有各種花環、百花香盒等精巧雜貨出售。

7. 久住特產品商店——花球：有久住高原栽培的新鮮蔬菜、美味的醃菜等各種豐富多彩的土特加工品出售。

8. 食物之角休憩處。

9. 薄荷餐廳：在這裡可以一邊欣賞一望無際的花卉，一邊品嘗以高原蔬菜為中心的色拉古燒烤料理。

10. 土特產禮品店——銀森：久住地區的土特產琳瑯滿目的禮品店。

結合商店與產品拓展餐飲與健身芳香之風香房，應用於明信片拓展觀光產業，春夏秋多分別各具花種：

春：鬱金香、觀賞用櫻粟花、虞美人草、福祿考等花草妝點的春季。在溫暖的陽光下，呼吸春天的芳香，渡過清朗美好的時光。

夏：夏天的久住公園涼風翠微。雞冠花和5萬株薰衣草絢麗開放，景色宜人。

秋：秋天的高原秋高氣爽。絢麗多彩的紫蘇花和100萬株大波斯菊動人心弦。

台灣環島七日遊

（兩岸直航觀光旅遊規劃）

◆行程內容

第一天

【行程】	【餐食】
桃國中正機場	早：敬請自理或機上套餐
【住宿】	午：敬請自理或機上套餐
福華飯店或同等級	晚：台式風味餐

中正機場接機後，專車前往台北（桃園），享用在美麗寶島的第一個風味餐，餐後前往飯店 CHECK IN，專車前往台北（桃園）都會夜生活台北101、京華城商城（美麗華商城）或台茂城堡式購物商城，您可品嚐台灣小吃，而後返回飯店甜甜入夢鄉。

第二天

【行程】	【住宿】
A：台北－士林官邸－台灣民主紀念館－故宮博物院－清水斷崖－蘇澳－花蓮	花蓮中信大飯店或同等級
B：台北－台灣民主紀念館－故宮博物院－東北角地質景觀－清水斷崖－花蓮	【餐食】 早：飯店用餐 午：蘭陽風味特餐 晚：火焗碳烤料理

享用過豐盛的早餐後，專車前往士林官邸、蔣中正官邸，有蔣夫人最喜愛的玫瑰花園、假日做禮拜的凱歌堂、梅林步道。接著參觀台灣民主紀念館（原中正紀念堂）—故宮博物院（翠玉白菜、快雪時晴帖、早春圖……鎮館十寶）—遠東最長的雪山隧道—宜蘭（眺望龜山島）蘇澳—蘇花公路—清水斷崖（濤聲澎湃）—花蓮。

第三天	
【行程】	【餐食】
花蓮—太魯閣國家公園或花蓮海洋公園—花東海岸風景區—三仙台—台東	早：飯店用餐 午：高山野菜料理 晚：日式料理
【住宿】	
娜路彎大酒店或同等級	

花蓮—太魯閣大理石峽谷—燕子口—天祥梅園慈母橋—九曲洞（大理石峽谷）—長春祠—大理石工廠參觀—花東海岸風景線—北回歸線—三仙台風景區（八仙洞或小野柳）—東部國家風景區管理處（簡報）—台東—戶外觀星泡溫泉。

第四天	
【行程】	【餐食】
A：台東—墾丁—港都高雄 B：台東—高雄（左營蓮池潭）—春秋閣—壽山—西子灣—六合夜市	早：飯店用餐 午：海鮮大餐 晚：涮涮鍋
【住宿】	
漢王或圓頂大飯店	

台東－墾丁熱情之旅－海洋生態－鵝鑾鼻燈塔－貓鼻頭奇岩區－高雄都會之旅－前清打狗英國領事館－高雄西子灣夕照－85樓帝國大樓－合夜市巡禮－飯店。

第五天

【行程】
A：高雄－阿里山神木森林之旅－南投埔里小鎮（台中）
B：高雄－台南－赤崁樓（一級古蹟）－安平古堡－阿里山夕照神木群

【餐食】
早：飯店用餐
午：原住民風味餐（台南國宴料理）
晚：埔里紹興宴（山地風味餐）

【住宿】
映涵大飯店或阿里山閣大飯店

高雄都會－嘉義觸口八掌溪－環山景觀公路－阿里山森林遊樂區－奇木區（象鼻木）（三代木）－樹靈塔－觀音寺－光武神木千歲神木－登山鐵道（神木車站）－阿里山神木－情人吊橋－高山茶園（珠露茶）－吳鳳廟－嘉義－南投埔里。

第六天

【行程】
A：南投－埔里小鎮－日月潭湖泊之旅－台北都會
B：阿里山祝山觀日出（鐵道行）－埔里盆地－中台禪寺－日月潭國家風景區－台北都會

【餐食】
早：飯店用餐
午：台式風味餐
晚：台灣美食小吃

【住宿】
圓山大飯店或同等級

南投埔里小鎮－日月潭風光－文武廟－德化社－孔雀園－玄奘寺－湖畔風光－台北都會民主殿堂（台北忠烈祠）－凱達格蘭大道（車窗見學）－夜市巡禮（士林夜市或萬華夜市）。

第七天

【行程】	【餐食】
桃園－中正國際機場	早：飯店用餐

【聯絡處】
住址：台南市西華街57號2F
網址：www.cttravel.com.tw
電話：(886-6)2269461
　　　(886-6)2294589
傳真：(886-6)2294564

悠閒的在飯店內享用早餐──美麗寶島的風光人情令團員離情依依，餐後前往機場辦理出境手續離台。（視班機時間安排台北都會之旅）。

◆觀光景點評估

·花蓮太魯閣國家公園	阿里山神木森林浴	故宮博物院國家文物	·台灣民主紀念館（原中正紀念堂）
·台東海岸線知本溫泉	日月潭環湖邵族部落	·台北101摩天大樓	·台北、高雄都會風情
·高雄港西子灣、澄清湖	墾丁鵝鑾鼻熱帶風情	·士林、六合夜市巡禮	·六福村、劍湖山主題樂園

主題多元化，含括本島各大名景點、地方景觀、城市風光，旅遊具飲食、住宿特色，在七日中能體驗美麗寶島之旅更期盼國內旅遊景點之管理單位，多多注意安全設施、交通、住宿安全與舒適。

　　阿里山、日月潭等名聲出色之景點必須名符其實達眞、善、美之境界。

（附註：本文內容，感謝中華旅行社提供協助，在此致謝。）

第三章
運動休閒與餐旅產業之評估

以台南市立體育公園（非營利運動休閒場所）
為例

結合運動與休閒

　　運動公園區為結合運動與休閒的多元化場地，運動館
以實用為主要考量，休閒場地首重景觀，這是具有運動休
閒產業之實質應用之價值，在營運上具有十分正確之作法，
因為運動場館若不使用則易荒廢，在管理上具有缺失。台
南運動公園有些球場之荒廢情形，實在令人覺得可惜。

　　如在水系景觀方面之優點，配合民情造就園地，且利
用天然資源雨水，水源之來源不缺，便可減少營運之開銷
與支出，特別這是一個屬於非營利型之運動休閒場所。台
南市立體育公園水源本有些缺失，但卻可造就一個噴水池
園，實出於技術與奇巧。

　　此公園創造動靜分明的環境，以減少不必要之干擾，
並能維護安全。設施間以植栽為連結中介，創造綠之雅
意，充滿調劑心靈之作風。集中式配置是有效管理的考
量，可減少人力資源，做實質之管理。運動公園之設立，
運動設施應為首要主題，但因考量能具多元化的特色、休
閒與健康的均衡發展，休閒與健康正是運動之訴求，不可

脫節。運動設施的設置不但是舒適與適量的結合，並可以增加使用之效力，為大眾所使用，是十分正確之作法，是目標之一。

例如台南市立體育公園設有運動遊樂場所。台南市體育學會館，並沒在體育公園內。一般設施如：

㈠橄欖（足）球場（多次舉辦國家級活動及運動會場）。

㈡田徑場（多次舉辦國家級活動及田徑賽）。

㈢棒球場（多次舉辦國家級活動及運動競賽）。

㈣溜冰場（使用屬青少年居多）。

㈤草地場（有點荒涼，必須拓展）。

㈥籃球場（提供民眾使用十分熱絡）。

㈦槌球場（提供老年及中、青年活動）。

㈧游泳池（開放暑期游泳班，青壯少年居多）。

㈨網球場（提供民眾運動，大部分為社會職員）。

㈩草地保齡球場（將來之規劃）。

所有之運動場地考量到多元化及適合各年齡層，以達全民運動之最要理念！

但是對弱勢身體殘障之障胞們是否也應有特殊之考量，例如設立無障礙空間設備，設立適合障胞休閒運動之場所，如果如此是德政之一，便能贏得好評，可以考量一下。

台南市立體育公園五項設計方針

一、具有一有效之活動空間。

二、地方寬廣具有運動休閒之功效。

三、能結合古蹟景點造成府城風光。

四、具有地方色彩與鄉情。

五、綠意的展現——運動休閒場地，動植花卉十分蓬勃。

運動休閒場地在維護上有賴全體觀光客或愛好運動休閒之民眾合力支持。

總　評

一、運動公園是當地居民生活環境之一，當地居民可應用已有之設備增進生活之品質、有益健康，且就近參與當地之設施及運動休閒社會性之活動，如體育競賽、表演、研習及講習等活動。台南運動公園也常舉辦各項競賽。

二、有關台南市立體育公園外各處設有飲食店，有益於當地民眾之行商機會、製造商機，在這失業率頗高之社會亦是一個不錯之營業機會。

三、觀光地必湧來眾多之觀光旅客，對地方之營業有益，但相對的是否會增加環境負面之負擔，這要看觀光客與運動休閒之人士是否具有公德心。

四、當運動公園也成為觀光旅遊重地後，在管理上人員必增加，且多元化之經營所需之人力資源在選用人員時必須各執所職，因才應用。

產業機構之評值架構

（學會團體及營利事業）

對運動休閒健康產業機構之評值，需注意下列事項：

一、其他產業公司之營運擴展度是否深深影響到自己公司或機構之營運領域，了解自己正面臨怎麼樣的背景，與外界做比較。

二、要清楚地列出產業公司或企業機構之營業使命：

㈠台灣體育運動管理學會（學會團體）

1. 台灣體育運動管理學會之使命：

「本學會盼能肩負起促進體育運動管理發展的重大使命，一方面整合、推廣體育運動管理學術，一方面使之與實務結合；並隨著世界潮流的脈動，與國際相關組織建立良好的交流與互動管道，更希望能結合國內體育運動管理相關領域學者專家與同好，共同研究體育運動管理相關領域知識，協助解決實務問題及提升國內體育運動管理研究水準，讓台灣體育運動管理產業的領域更茁壯、蓬勃、寬廣。」

2. 其執行任務有以下幾點：

(1)發行體育運動管理專業刊物

(2)接受有關機關委託專案研究

(3)辦理相關研討會活動

(4)提供相關諮詢服務（資料參考：http://www.tassm.org/）

㈡統一健康世界（營利事業）

1. 統一健康世界之企業使命如下：

(1)企業使命：本公司以提供顧客最專業、熱忱、親切
的服務爲宗旨，並矢志成爲休閒產業的標竿企業！

(2)經營理念：服務貼心、活動創新、餐飲安心、住宿
溫馨、經營用心。

(3)企業願景：成爲台灣第一、世界一流的休閒品牌！

統一健康世界同樣擁有與統一同式之 president 標誌。
故解釋一下其造型之意義：

(1)造型意義：

整個標誌，係由「統一」英文字 president 之字首
「p」演變而來，形成正在飛翔的姿態。翅膀部分
三條斜線與延續向左上揚的身軀，一方面代表三好
一公道的立業精神，另一方面也象徵著誠心、愛心
與信心的處世原則，同時更象徵創新求進的突破寓
意。底座平切的翅膀則表徵平穩正派、誠實苦幹的
精神，也是企業文化的表現。整個造型象徵超越、
翱翔、和平，以及健康快樂的未來。

(2)色彩意義：

紅色代表熱忱的服務、堅定的信心、赤誠的關注。
橘色代表勇於創新、突破以及與食品聯想一起的滿

足感、豐盛感。

銘黃富有溫馨、明快、愉悅的感情，代表統一的期望。（本資料參考：統一健康世界 http://www.clubhealth.com.tw）

㈢東南旅行社（營利事業）

1. 經營理念

「東南的經營理念爲：『用心服務，用情導遊』，並秉持誠信經營原則，追求永續經營目標，處處以顧客權益爲重，克服無數困難並日益成長，發展至今，累積了雄厚的實力，不論財力、物力、人力、市場競爭力，皆成果豐碩、倍受肯定！」

2. 願景

「在堅持中不斷創新求變，在沉穩中注入飛躍的新鮮活力，從過去到未來秉持全力以赴永不歇息，未來，東南更自我期許，朝著國際化的卓越遠景邁進。積極向前——值得您信賴的伙伴，唯有東南！」（具有企業行銷之原理）

3. 服務部門及據點

東南總公司內設有海外旅行事業本部、外人旅行事業本部、票務事業本部、管理事業本部、團體批售本部、大陸事業本部等六大事業本部，及綜辦部、旅館部、國內部等三大營業部。東南目前在國內已有十九家分公司，日本及美國也都有屬於自己的分公司。提供最專業的服務部門及最完整的服務據

點，以高品質服務來服務全國的顧客。

4. 公司簡介

東南成立於民國50年4月1日，總公司位於台北，設有五大部門、二十家分公司，並設有美國洛杉磯等五個國外辦事處，爲國內規模最大、信譽與形象最佳、各項旅遊業務量最高的旅行業。在國內，提起旅遊，就讓人聯想到「東南」；提到「東南」就等於「高品質服務」、「旅遊有保障」，「東南」幾乎等於旅行業之代名詞。（資料參考 http://www.settour.com.tw）

㈣中華旅行社股份有限公司（營利事業）

中華旅行社是台灣中華日報社關係企業，成立於1998年，登記爲甲種旅行社，1998年8月加入品質保障協會（旅品88字第南0092號），2000年8月通過ISO9001國際品質認證。專辦台灣島內、國際旅遊業務，以「安全、品質、服務」爲宗旨，10年來參團旅客人數已逾20萬人次，平均每月服務人數約2000人，年營業額逾億元，爲台灣地區信譽、風評最佳旅行社之一。（具有企業行銷之原理）

公司爲股東制，董事會之下設有董事長、執行董事、總經理1人，另置有國民旅遊部、國際旅遊部，各設經理4人、副理4人、OP 人員4人、財務2人、總務2人、業務人員20人、領隊人員45人、導遊25人等服務團隊，另有專屬遊覽車、特約飯店、餐廳遍佈各景點。

所用遊覽車輛皆通過 ISO9002之認證，並獲得第一屆

優良服務企業獎。住宿飯店均為合格之優良飯店（五星、四星飯店為主），在餐廳方面，一律選擇衛生安全檢查合格的餐廳，領隊導遊人員也全部都是經過嚴格訓練，學識經驗豐富，並經過考試合格領有領隊、導遊執照者擔任。

公司首重旅客權益，特別加重保險額度，例如島內團體投保額度為每人300萬元，附加10萬元醫療險；離島團體每人投保500萬元，附加10萬元醫療險，此一保險額度較一般行情高出甚多，對於旅客旅遊更多一層保障。

而公司島內旅遊業務，深受旅客好評，為業者公認是南部地區首屈一指之旅行社，為配合即將到大陸觀光客來島內觀光，特增設有「陸客服務部」，以最佳陣容、一流品質、安全至上、服務第一之要求，熱忱為廣大之觀光客提供服務，以滿足遊島心願及需求。

附錄一、參考文獻

1. William C. Grantnam/Robert W.patton Tracy D. york/Mitchel L. Winck, 1998, *Health Fitness Management* Human Kimetics.

2. Irene Burnside & Mary Gwynn Schmidt, 1997, *Working With Older Aduits*, Jones and Bartlett publishes.Ine.

3. Fred R. David, 1998, *Strategic Management*, Steventh edition.

4. Richard Kraus, 1998, *RECREATION & LEISURE*, Jones & Bartlett Publishers Inc.

5. 江良規著，1969年，《體育學原理新論》台北市臺灣商務印書館出版。

6. 王順正編著，1998年，《運動與健康》台北市浩圓文化出版。

7. 陳坤檸、黃任閔，2004年，〈鄉村型社區運動健康休閒中心之設立與推廣策略〉《國民體育》140期。

8. 林純眞，2004年，〈心智障礙者之休閒活動〉《國民運動》140期。

9. 趙玉平，2004年，〈視障者休閒運動之需求現況困難及可行之推廣策略〉《國民體育》140期。

10. 黃慶讚，2004年，〈肢體障礙者的休閒運動〉《國民體育》140期。

11. 葉昭伶，2004年，〈改變看法豐富生命〉《國民體育》140期。

12. 教育部委託中華民國成人教育學會主講，1995年，《婦女教育》師大書苑發行。

13. 楊鎭榮著，1997年，《運動之窗》日康運動健身器材

公司出版。

14. 張珣著，1989年，《疾病與文化》台北市稻鄉出版。

15. 陳玉梅著，1999年，《非常醫療》天下文化出版。

16. 胡中鎧發行，2004年，《澎湖風情現‧菊島文化傳》澎湖文化局出版。

17. 陳茂正主編，1992年，《中國近代史》文京圖書有限公司出版。

18. 甯育華，2000年，《深度旅遊─澎湖》太雅出版。

19. 洪英聖著，1993年，《台灣原住民腳印》時報文化出版。

20. 井上靜雄著，鄭建元譯，1992年，《有氧運動與健康》台北縣正義出版社出版。

21. 卓俊辰編著，1998年，《運動與健康》台北縣國立空中大學發行。

22. 孫瑞台，1998年，《銀髮族健身指南》台北市大展出版社出版。

23. 李家雄著，1996年，《實用運動療法》台北市字嘉出版。

24. 涂順從，噍吧哖事件取自《南瀛人物誌》。

25. 牟宗三著，1994年，《中國哲學的特質》台北市台灣學生書局印行。

26. 程大學編著，1991年，《余清芳傳》台中市台灣文獻類。

27. 全台西來庵財團法人印行《五福大帝》。

28. 黃惠玲主編，2002年，《台灣歷史故事》聯經出版。

29. 洪調水著，《冰如隨筆集四》南瀛文獻第七卷合刊。

30. 詹伯望撰，《台南文化》全台西來庵。

31. 台南市政府編印，1979年，《台南市誌》卷七，人物誌。

32. 傅朝卿著，2002年，《台南市文化資產歷史名城》台南市政府發行。

33. 謝冰瑩等編譯，2003年，《新譯四書讀本》台北市三民書局出版。

附錄二、96 年～97 年導遊人員、領隊人員考試試題

㈠導遊實務㈠（包括導覽解說、旅遊安全與緊急事件處理、觀光心理與行為、航空票務、急救常識、國際禮儀）

㈡試題說明：

① 本試題為單一選擇題，請選出一個正確或最適當的答案，複選作答者，該題不予計分。

② 本科目共80題，每題1.25分，須用2B鉛筆在試卡上依題號清楚劃記，於本試題上作答者，不予計分。

③ 本試題禁止使用電子計算器。

④ 考試時間：1小時

1. 我國第十三座國家風景區為： (B)

 (A)茂林國家風景區 (B)西拉雅國家風景區

 (C)雲嘉南濱海國家風景區 (D)棲蘭國家風景區

2. 大霸尖山位於那二個縣之間？ (B)

 (A)桃園與新竹 (B)新竹與苗栗 (C)臺中與南投 (D)南投與嘉義

3. 根據礦物學上的分類，玉可分為硬玉與軟玉，下列何者屬於硬玉？ (A)

 (A)輝石類 (B)閃石類 (C)臺灣玉 (D)貓眼石

4. 清朝時期臺北有五個城門，通稱東門的，原名稱為： (A)

 (A)景福門 (B)寶成門 (C)麗正門 (D)承恩門

5. 在解說資源中，有關指示史前生命及其演進發展的地層，是屬： (A)

 (A)地質景觀 (B)生物景觀 (C)人類歷史 (D)藝術創作

6. 臺灣歷史上稱為打貓的地方，現稱為： (C)

 (A)嘉義 (B)高雄 (C)民雄 (D)大林

7. 位於臺東縣且為臺灣最早發現的史前文化遺址是： (A)

 (A)八仙洞遺址 (B)都蘭遺址 (C)小馬洞穴遺址 (D)龍坑遺址

8. 下列何者為臺灣最早創建的媽祖宮？ (C)

 (A)北港朝天宮 (B)新港奉天宮 (C)澎湖天后宮 (D)彰化媽祖宮

9. 下列何者為清朝時期第一位主張在臺灣興建鐵路？ (A)

(A)沈葆楨　(B)劉銘傳　(C)丁日昌　(D)李鴻章

10. 基隆二沙灣礮台，當時是為防禦何人入侵臺灣而建造？　(C)

(A)荷蘭人　(B)西班牙人　(C)英國人　(D)日本人

11. 盛行於臺灣西南沿海，其原始意義為送瘟神出海的是那一祭典？　(C)

(A)放水燈　(B)放天燈　(C)燒王船　(D)出草祭

*12. 臺灣客家族群的習俗傳承是不可任意丟棄字紙，需拿到那裡　(B)
焚燒，以利子孫學業精進？　或
(C)

(A)珈雅瑪涼亭　(B)敬字亭　(C)聖蹟亭　(D)醉翁亭

13. 早期在金門，經商有成的華僑為保護身家財產而構築有防禦　(A)
能力的槍樓，其中何者最具代表性？

(A)得月樓　(B)蔡開盛宅　(C)十宜樓　(D)莒光樓

14. 臺灣傳統建築裝飾題材上的圖案，松鼠是用以祈求什麼？　(B)

(A)五穀豐收　(B)多子多孫　(C)祈求吉慶　(D)多福多壽

15. 國立故宮博物院銅器中的散氏盤銘文所記載的內容是：　(B)

(A)祭祀文　　　　　　　(B)正疆土的契約文

(C)物勒工名文　　　　　(D)保國衛民功勳紀念文

16. 「日據時代，顏氏採用日人所譏之『狸掘式』開採金礦，將　(D)
礦區分層轉租金礦工，由工人一寸一寸在礦區摸索，找出
礦脈，使地利無所遺」，此為下列何種解說內容選材？

(A)引述現有事證　　　　(B)運用軼事說明

(C)採用比較方式　　　　(D)借用歷史故事

*17. 「小紅螞蟻有麝香，有的葉子有白雪公主泡泡糖般的甜甜感　(B)
覺或沙隆巴斯般的辛辣感」，此為利用環境刺激何種感官的
解說方式？

(A)知覺　(B)嗅覺　(C)味覺　(D)觸覺

18. 解說牌要避免那兩種顏色搭配，以免色盲朋友無法辨識？　(A)

(A)紅與綠　(B)黃與黑　(C)藍與白　(D)紅與黑

19. 透過解說可同時傳遞環境教育的議題，如中橫公路後期的開發，大量運用炸藥而破壞了那一條溪流的景觀？　(D)
 (A)大漢溪　(B)樹湖溪　(C)吉安溪　(D)立霧溪

20. 解說過程中解說員回答遊客的問題後，經常會引發其他遊客陸續發問，此種互動模式在解說表達上是屬於何種向度？　(D)
 (A)單向　(B)雙向　(C)參向　(D)多向

21. 下列何項是解說服務最主要的功能？　(D)
 (A)增加薪資報酬　　　　(B)展現自己的行銷能力
 (C)擴展本身的人際關係
 (D)啟發消費者之認知與了解

22. 當遊客同一時間接受過多刺激而導致無法有效處理資訊，此種現象對遊客而言稱為：　(B)
 (A)資料超載　(B)訊息超載　(C)知識超載　(D)選擇性記憶

23. 團體人數眾多時，下列何者是解說人員較不適當之解說作為？　(C)
 (A)站起來講　(B)面向群眾講　(C)邊走邊講　(D)選擇上風處講

24. 在解說過程中，如果解說員扮演的是過去歷史中的某個人物角色，這種解說方式是：　(A)
 (A)第一人稱解說　　　　(B)第二人稱解說
 (C)第三人稱解說　　　　(D)第四人稱解說

25. 解說設施應注意到一些殘障設施，以營造無障礙空間，其坡度的斜度應小於：　一律給分
 (A) 8%　(B) 10%　(C) 12%　(D) 14%

26. 旅客持有一年有效的個人機票遺失時，於完成報案遺失手續後，若另購原航空公司續程機票，待返國後再申請退票，一般作業約需多久時間？　(A)
 (A) 2－3個月　(B) 4－5個月　(C) 6－7個月　(D) 8－9個月

27. 在團體旅遊進行中，若有團員遇到歹徒襲擊行兇時，下列那　(B)

一項是領隊或導遊人員不適當的處理方式？

(A)應挺身而出，以保護團員的人身和財產之安全為第一要務

(B)應直接請壯碩身材之團員幫忙與歹徒周旋，自己避開危險去呼救

(C)可以的話，迅速帶領團員移到較為安全之處

(D)如遇有團員不幸受傷，應立即送醫治療

28. 導遊或領隊人員在執行業務時，下列那一項旅客物品遺失時，不需要向當地警方報案？　(A)

(A)轉乘飛機時，航空公司的託運行李遺失

(B)辦理住宿登記時，飯店大廳的行李遺失

(C)參觀活動進行時，身上的現金遺失

(D)外出參觀時，房間內的旅行支票遺失

29. 誤食汽煤油中毒且停止呼吸時之立即處理方式，下列何者正確？　(D)

(A)聞傷患嘴部，判斷何種中毒物品，暫不處理

(B)服用牛奶中和，沖淡毒物

(C)用湯匙輕壓舌根處催吐　　(D)給予人工呼吸

30. 導遊或領隊人員在團員機票的業務處理上，下列何者不適當？　(C)

(A)若遺失機票，應至當地所屬的航空公司申報遺失

(B)若旅遊團員中有一位團員遺失機票，則須先再買一張機票，日後申請退款

(C)應填妥旅行社開立之機票遺失證明以作為日後申請退款之依據

(D)若遺失全體團員的機票，則須取得原開票之航空公司同意重新開票，無須先付款

31. 若旅行途中，帶團人員擅自變更行程旅遊內容，未依旅遊定型化契約書所訂等級辦理餐宿、交通旅程或遊覽項目等事宜時，旅客可要求旅行社賠償差額多少倍違約金？　(B)

(A)一倍　(B)二倍　(C)三倍　(D)五倍

32. 我國護照條例規定，外交部核發普通護照之有效期限以十年 | (C)
為限，外交護照及公務護照之效期則以幾年為限？
(A)三年　(B)四年　(C)五年　(D)六年

33. 甲旅客與其女兒參加團體旅遊，行程第二天因心血管疾病住 | (B)
院治療，甲旅客與女兒希望提早返國，下列那一項不是導遊
或領隊人員須處理的行為？
(A)協助辦理住院與出院事宜　(B)負擔旅客住院的費用
(C)協助旅客取得病患搭機許可證明
(D)與航空公司接洽機票更改日期

34. 旅行業舉辦觀光團體旅遊業務發生緊急事故時，應於多少小 | (D)
時內向交通部觀光局報備？
(A)6小時　(B)12小時　(C)18小時　(D)24小時

35. 甲旅客參加乙旅行社所舉辦之旅遊活動，已繳交全部團費12,000 | (B)
元（行政規費另計），在出發日之前一天因為盲腸炎住院開
刀而必須解除旅遊契約取消行程，依據交通部觀光局所制訂
「旅遊定型化契約書範本」之條例，原則上賠償方式與標準
為何？
(A)乙旅行社應退還甲旅客旅遊費用6,000元，行政規費亦須退還
(B)乙旅行社應退還甲旅客旅遊費用6,000元，行政規費不須退還
(C)乙旅行社應退還甲旅客旅遊費用12,000元，行政規費亦須退還
(D)乙旅行社應退還甲旅客旅遊費用12,000元，行政規費不須退還

36. 對於旅行業旅行平安保險之敘述，下列何者正確？ | (A)
(A)保險人是人壽保險公司　(B)要保人是旅行業
(C)被保險人是旅行業　　　(D)受益人是旅行業

37. 年齡、性別、家庭狀況等，是下列市場區隔中的何種區隔變數？ | (A)
(A)人口統計　(B)心理描述　(C)社會經濟　(D)行為

38. 服務業的服務品質容易受服務人員的個人因素影響，這是指 (B)
服務業的何種特性？
(A)不可分離性　(B)異質性　(C)不可儲存性　(D)缺乏所有權

39. 馬斯洛的「受尊重」的需求是屬於需求的那一階段？ (C)
(A)生理的階段　　　　　　(B)心理的階段
(C)社會的階段　　　　　　(D)自我實現的階段

40. 性格對觀光行為的影響已受到很多的注意，其中依賴型的旅 (B)
客較傾向選擇何類旅遊？
(A)具異國風味的目的地　　(B)大眾觀光景點
(C)未經組織的行程　　　　(D)高活動量行程

41. 下列何者不是影響觀光需求的內在因素？ (C)
(A)人格因素　　　　　　　(B)動機因素
(C)可供參與之活動　　　　(D)個人年齡

42. 依據 Beach and Ragheb (1983) 發展的休閒動機模式，喜歡高空 (C)
彈跳是屬於：
(A)知識性因素　　　　　　(B)社會性因素
(C)能力精進因素　　　　　(D)避免刺激因素

43. 廣告與促銷，在 Middleton (1994) 的購買反應模式中是屬於： (C)
(A)購買輸出　(B)購買特性　(C)溝通管道　(D)決定過程

44. 「重視價格，唯有廉價之貨品才能給予滿足者」是屬於下列 (A)
何種類型之消費者？
(A)經濟性　(B)衝動性　(C)情感性　(D)理智性

45. 為了克服旅行業之旅遊產品「不可分割」的特性，應採用下 (B)
列何種管理策略較適當？
(A)降低顧客風險知覺　　　(B)將員工視為產品之一部分
(C)應用營收管理之技巧　　(D)標準化服務程序

46. 下列敘述中，何者最適合說明行銷導向的特質？ (A)

(A)以市場調查為生產依據　　(B)以銷售產品為目標

(C)重視社區發展與鄰里關係　(D)將營運收益回饋消費者

47. 下列何者不屬於市場區隔中，遊客行為面的區隔變數？　(B)

(A)使用頻率　(B)生活型態　(C)品牌忠誠　(D)使用者狀態

48. 旅行社常常將最便宜的產品價格放大作為廣告的主軸，是企　(A)
圖喚起潛在消費者的：

(A)選擇性注意　(B)選擇性扭曲　(C)選擇性記憶　(D)選擇性學習

49. 國際上簡稱入出國境的通關手續為C.I.Q.，下列何者不包含在　(A)
內？

(A)報到劃位　(B)證照查驗　(C)檢疫工作　(D)海關通行

50. 依國際航空運輸協會(IATA)之規定，航空票價之優待票CH是　(B)
指：

(A)嬰兒票

(B)滿2歲，未滿12歲的兒童票

(C)約為全票10%的票價

(D)不能占有座位，亦無免費行李

51. 我國籍航空公司班機飛至夏威夷後，不能續飛至美國西海岸　(D)
的城市，其主要原因為我國籍航空公司無法取得下列何種航
權所致？

(A)第一航權　(B)第三航權　(C)第五航權　(D)第八航權

52. 下列何者為航空公司給予旅行從業人員折扣機票的代碼？　(C)

(A) AB　(B) AC　(C) AD　(D) AT

53. 由臺灣搭機前往美國，免費托運行李每人以二件為限，每件　(D)
長寬高三邊總和不得超過幾公分？

(A) 188　(B) 178　(C) 168　(D) 158

54. 旅客經由旅行社購買之機票，若需辦理退票，應向下列那一　(C)
個單位提出申請？

(A)航空公司機場櫃檯　　　　(B)航空公司營業部
(C)原開票之旅行社　　　　　(D)航空公司票務櫃檯

55. 機票上的「NOT VALID BEFORE」意指： (A)

(A)機票開始使用日期　　　　(B)機票使用截止日期
(C)機票開票日期　　　　　　(D)機票付款日

56. 使用擔架旅客在其機票的「旅客姓名」欄中，應註記下列何　(D)
種代碼？

(A) COUR　(B) DIPL　(C) INAD　(D) STCR

57. 目前國際檢疫法定傳染病指的是下列那些疫病？ (B)

(A)瘧疾、鼠疫、狂犬病　　　(B)霍亂、鼠疫、黃熱病
(C)狂犬病、霍亂、鼠疫
(D)狂犬病、霍亂、鼠疫、萊姆病

58. 當體表或體內組織遭受外力而導致之傷害，稱為： (B)

(A)灼傷　(B)創傷　(C)骨折　(D)拉傷

59. 當旅客服用強酸、強鹼等腐蝕性毒物自殺時，帶團人員應如　(C)
何緊急處理：

(A)給患者大量水喝以稀釋毒性再送醫
(B)給患者大量牛奶以中和毒性再送醫
(C)不可用水稀釋、不可催吐或嘗試中和毒物，趕快送醫
(D)為了不讓腐蝕性的毒物損害到腸胃，要在催吐之後趕緊送醫

60. 一般出血時呈現暗紅色是屬於何種血管出血？ (B)

(A)小動脈出血　(B)靜脈出血　(C)微血管出血　(D)大動脈出血

61. 若有一位孕婦在用餐時突然出現呼吸道異物梗塞的狀況，採　(C)
用下列何種處置法最適宜？

(A)腹部擠壓法　　　　　　　(B)心肺復甦術
(C)胸部擠壓法
(D)用椅背或桌緣快速擠壓肚臍上方自救法

62. 為了預防旅客在搭機時發生「經濟艙併發症」，帶團人員應告知旅客： （B）

(A)搭機時先服用阿斯匹林預防之

(B)長途搭機者應該多活動手腳身體並避免長時間坐在椅上

(C)「經濟艙併發症」是常發生的一般小毛病，不必在意

(D)最好能準備口罩，必要時應戴口罩

63. 旅遊途中，旅客常因宿疾、旅途勞累、飲食起居不適而突發疾病，帶團人員應如何處理最為恰當？ （A）

(A)立即將旅客送醫

(B)先看旅客或其他團員有否合適藥物

(C)看情況在行程告一段落時再送醫

(D)最好送回原出發地就醫

64. 嚴重急性呼吸道症候群 (SARS) 的致病原為新發現的冠狀病毒，直徑在0.08至0.16微米之間，故下列那項觀點是錯的？ （B）

(A)帶口罩以減少感染機會

(B)病毒是靠空氣傳染的

(C)飛沫傳染也是接觸傳染

(D)民航機的空氣濾清系統可過濾比SARS冠狀病毒更小的顆粒

65. 下列何者屬於全醱酵茶？ （D）

(A)茉莉花茶　(B)鐵觀音　(C)白毫烏龍　(D)紅茶

66. 用西餐時，若有事需中途離席，餐巾應該如何放置？ （C）

(A)帶著離席　　　　　　(B)放在桌上

(C)放在自己椅子上　　　(D)放在鄰座椅子上

67. 有轉盤的中餐餐桌，如需取離自己較遠之菜餚時，應該如何做？ （B）

(A)站起來夾菜　　　　　(B)順時針轉動轉盤

(C)逆時針快速轉動轉盤

(D)看菜餚在左方或右方再轉動

68. 在西式餐飲社交場合中，以什麼方式來表示有人要說話？　(C)

 (A)舉起刀叉　　　　　　　　(B)刀叉互敲

 (C)用湯匙輕敲酒杯　　　　　(D)揮舞餐巾

69. 如果早餐只想吃麵包和果醬，不吃肉類，那一種早餐最適合？　(A)

 (A) Continental Breakfast　　(B) American Breakfast

 (C) Buffet Breakfast　　　　　(D) American Plan

70. 在西式請帖中，為要求客人回覆，可在請帖的左下角，寫上　(C)
 法文 R.S.V.P.，其意義為：

 (A)務必參加　　　　　　　　(B)不克參加者不回覆

 (C)敬請回覆　　　　　　　　(D)自由參加

71. 懸掛多國國旗時，依例應按照何種順序排列？　(C)

 (A)國家大小　(B)地理位置　(C)英文字母　(D)國力強弱

72. 旅館房間浴室內用來當腳踏墊的毛巾，下列何者較適當？　(A)

 (A) Bath mat　(B) Bath towel　(C) Wash cloth　(D) Hand towel

73. Poached egg 是指蛋的煮法為：　(C)

 (A)整顆蛋帶殼，在熱水中煮熟

 (B)把蛋打散後，入平底鍋煎熟

 (C)整顆蛋去殼但不打散，在深鍋熱水中煮熟

 (D)整顆蛋去殼但不打散，在平底鍋煎熟

74. 投宿旅館時若有不熟悉的異性訪客，下列何項為適合的會客處？　(A)

 (A)大廳　(B)客房內　(C)樓層走廊　(D)大門口

75. 旅館房價含早餐券，旅客不用早餐時，通常處理原則為何？　(C)

 (A)可要求退早餐之全額費用　(B)可要求退早餐之半價費用

 (C)視同放棄，不另退款　　　(D)可要求等值商品補償

*76. 王小明和兩位女同事同行，下列何者為正確的行進禮節？　(B)
 或
 (A)王小明走最右靠人行道　(B)王小明走最左靠行車道　(D)

 (C)王小明走在中間　　　　(D)王小明走在其後面

77. 通常搭乘遊輪旅遊參加正式宴會時，女士正確的穿著為何？　(C)
 (A)運動服　(B)休閒服　(C)晚禮服　(D)牛仔裝

78. 旅遊時，與同遊者一起運動，下列敘述何者較不適當？　(B)
 (A)做什麼運動要穿什麼服裝　(B)可隨意向同行者借球具
 (C)球賽前先說明清楚比賽規則(D)交談時，以融洽話題為原則

79. 女生表示已訂婚時，戒指應戴在左手的：　(A)
 (A)無名指　(B)小指　(C)中指　(D)食指

80. 男士穿著西式小晚禮服 (Tuxedo) 時，下列那種款式之領帶或　(B)
 領結較不適當？
 (A)黑色領結　(B)白色領結　(C)銀灰領帶　(D)黑色領帶

㈠導遊實務㈡（包括觀光行政與法規、臺灣地區與大陸地區人民關係條例、香港澳門關係條例、兩岸現況認識）

㈡試題說明：

①本試題為單一選擇題，請選出一個正確或最適當的答案，複選作答者，該題不予計分。

②本科目共80題，每題1.25分，須用2B鉛筆在試卡上依題號清楚劃記，於本試題上作答者，不予計分。

③本試題禁止使用電子計算器。

④考試時間：1小時

1. 依據發展觀光條例，有關「自然人文生態景觀區」之劃定，下列敘述何者正確？　(D)
 (A)由中央主管機關劃定
 (B)由目的事業主管機關劃定
 (C)由中央主管機關會同目的事業主管機關劃定
 (D)由該管主管機關會同目的事業主管機關劃定

2. 新竹縣某家木造三層樓之民宿，其每層應至少配置滅火器多少具以上？　(A)
 (A) 1具　(B) 2具　(C) 3具　(D) 4具

3. 為保存、維護及解說國內特有自然生態及人文景觀資源，在自然人文生態景觀區所設置之專業人員，稱之為：　(D)
 (A)導遊人員　　　　　　　(B)特約導遊人員
 (C)專業導遊人員　　　　　(D)專業導覽人員

4. 依法令規定，利用住宅空閒房間，結合當地人文、自然景觀，以家庭副業方式經營，提供旅客鄉野生活之住宿場所稱為：　(B)
 (A)休閒農場　(B)民宿　(C)青年旅舍　(D)國民旅舍

5. 依發展觀光條例規定，非旅行業者不得經營旅行業務，但代售日常生活所需那種事業客票不在此限？　(B)
 (A)航空運輸　(B)陸上運輸　(C)海上運輸　(D)渡輪運輸

6. 「發展觀光條例」第36條規定，為維護遊客安全，水域管理 機關得視水域環境及資源條件之狀況，對水域遊憩活動區域 採取下列那一項作為？　　　　　　　　　　　　　　　　　　(D)

(A)建議　(B)輔導　(C)撤銷　(D)公告禁止

7. 政府為加強旅遊安全及旅客權益之保障，已修法強制要求觀 光旅館業、旅館業、旅行業、觀光遊樂業及民宿經營者，應 依規定投保下列何項保險？　　　　　　　　　　　　　　　　(C)

(A)旅行平安保險　(B)醫療保險　(C)責任保險　(D)人壽保險

8. 如果您已取得導遊人員執業資格，正尋找執業工作，下列何 者是不可行的選擇？　　　　　　　　　　　　　　　　　　　(C)

(A)到綜合旅行社去擔任導遊　(B)做一位特約導遊

(C)到乙種旅行社去擔任導遊　(D)到甲種旅行社去擔任導遊

9. 依發展觀光條例規定，提供旅客住宿服務之經營者有那些型態？　(B)

(A)旅館業、觀光旅館業、國民旅舍經營者

(B)旅館業、觀光旅館業、民宿經營者

(C)旅館業、國民旅舍及民宿經營者

(D)觀光旅館業、國民旅舍及民宿經營者

10. 經許可籌設之旅行業，如有正當理由，得申請幾次展延辦妥 公司登記，並申請註冊？　　　　　　　　　　　　　　　　　(A)

(A) 1次　(B) 2次　(C) 3次　(D) 4次

11. 申請旅行業註冊時，應向下列何單位申請？　　　　　　　　　(A)

(A)交通部觀光局　　　　　　(B)直轄市、縣市政府

(C)當地旅行商業同業公會　　(D)經濟部商業司

12. 旅客參團在旅遊過程中發生意外事故導致受傷時，最多可獲 得醫療費用新臺幣3萬元，此乃屬於下列何種保險？　　　　　(C)

(A)履約保險　(B)旅行平安保險　(C)責任保險　(D)公共意外保險

13. 依據旅行業管理規則，綜合旅行業之資本額不得少於新臺幣　　(D)

多少元？

 (A) 1千8百萬元　(B) 2千萬元　(C) 2千3百萬元　(D) 2千5百萬元

14. 旅行業職員有異動時，應於多久內將異動表報請主管機關備查？　(A)

 (A) 10日　(B) 15日　(C) 20日　(D) 1個月

15. 依旅行業管理規則之規定，旅行業之職員名冊，應與下列何　(C)
種資料相符？

 (A)全民健康保險投保名冊　　　(B)勞工保險投保名冊

 (C)公司薪資發放名冊　　　　　(D)員工加班費發放名冊

16. 旅行業辦理旅遊時，於旅遊途中未注意旅客安全之維護，依　(B)
發展觀光條例規定的處罰，下列何者正確？

 (A)處新臺幣五千元以上二萬五千元以下罰鍰

 (B)處新臺幣一萬元以上五萬元以下罰鍰

 (C)處新臺幣二萬元以上十萬元以下罰鍰

 (D)處新臺幣三萬元以上十五萬元以下罰鍰

17. 有關旅行業申請名稱之相關規定，下列何者正確？　(B)

 (A)旅行業受廢止執照處分後，其公司名稱於6年內不得為旅行
業申請使用

 (B)申請籌設之旅行業名稱，不得與他旅行業名稱之發音相同

 (C)旅行業申請變更名稱時，得與他旅行業名稱之發音相同

 (D)旅行業名稱之變更，應向當地政府觀光主管機關提出申請

18. 旅行業經核准註冊，應於領取旅行業執照多久時間內開始營業？　(A)

 (A) 1個月　(B) 2個月　(C) 3個月　(D) 4個月

19. 旅行業解散者，應於辦妥公司解散登記後幾日內，拆除市招，　(B)
並繳回旅行業執照？

 (A) 10日　(B) 15日　(C) 20日　(D) 25日

20. 下列何者並非是申請籌設旅行業之必要文件？　(A)

 (A)公司登記證明文件　　　　　(B)經理人名冊

(C)經營計畫書

(D)營業處所之使用權證明文件

21. 旅行業申請停業期間，最長不得超過幾個月？　(D)

(A)六個月　(B)八個月　(C)十個月　(D)十二個月

22. 整備現有套裝旅遊線為優先執行的工作，恆春半島旅遊線由　(D)
那一單位主政推動？

(A)墾丁國家公園管理處　　　(B)高雄市政府

(C)屏東縣政府

(D)大鵬灣國家風景區管理處

23. 觀光資源之經營管理因行政體制隸屬而有不同，下列何者錯誤？　(A)

(A)國家公園屬於交通部轄管

(B)國家森林遊樂區屬於行政院農業委員會轄管

(C)國家農場屬於行政院退除役官兵輔導委員會轄管

(D)國家風景特定區屬於交通部轄管

24. 觀光客倍增計畫之國際觀光宣傳推廣手法，是採何種管理？　(C)

(A)品質管理　(B)作業管理　(C)目標管理　(D)自主管理

25. 經中央觀光主管機關實施考核競賽，連續一定期間考核成績　(B)
為特優等之觀光遊樂業，得於高速公路上設置指示標誌。其
一定期間指：

(A) 2年　(B) 3年　(C) 4年　(D) 5年

26. 「觀光遊樂業」是指經觀光主管機關核准經營觀光遊樂設施　(B)
之營利事業，依規定業者應將下列何項政府核發之文件懸掛
於入口明顯處所？

(A)營利事業登記證　　　　(B)觀光遊樂業專用標識

(C)服務標章　　　　　　　(D)公司登記證明文件

*27. 位在中興新村的臺灣文獻館，典藏豐富的臺灣歷史及民俗文　一律
物且開放遊客免費參觀，該館係屬中央何部會轄管？　給分

(A)教育部　　　　　　　　　(B)內政部

(C)交通部　　　　　　　　　(D)行政院文化建設委員會

28. 參加導遊人員職前訓練之人員，於受訓期間缺課逾規定之節　(C)
次者，應如何處理？

(A)請假　(B)補課　(C)退訓　(D)記曠課

29. 參加導遊人員職前訓練之人員，於報名繳費後，因重病無法　(D)
報到接受訓練者，其所繳費用應如何處理？

(A)得申請退還三分之二　　(B)得申請退還四分之三

(C)得申請退還五分之四　　(D)得申請全額退還

30. 關於華語導遊人員之敘述，下列那一項錯誤？　(D)

(A)再參加外語導遊人員考試及格者，免參加職前訓練

(B)得執行接待大陸旅客

(C)得執行接待香港、澳門旅客

(D)得執行接待新加坡旅客

31. 下列關於護照姓名之規定，何者有誤？　(C)

(A)中文姓名以一個為限　　(B)外文姓名以一個為限

(C)中文別名以一個為限

(D)外文別名除另有規定外，以一個為限

32. 護照遺失補發之效期，依護照條例施行細則規定以幾年為限？　(B)

(A) 2年　(B) 3年　(C) 6年　(D) 10年

33. 下列那一類旅客可以免填「入境登記表」，即可查驗通關入境？　(D)

(A)外國人　　　　　　　　　(B)大陸地區人民

(C)港澳居民　　　　　　　　(D)臺灣地區有戶籍國民

34. 主管機關得強制收容外國人之情形，下列何者不符合？　(D)

(A)受驅逐出國處分尚未辦妥出國手續者

(B)非法入國或逾期停留、居留者

(C)受外國政府通緝者

(D)遺失護照未及時申請補發

35. 關於旅客隨身行李物品驗放方式，何者有誤？　　　　　　　　(B)

　　(A)以在入境之航空站當場驗放為原則

　　(B)難於當場辦理驗放手續者，得由海關加鎖

　　(C)寄存於海關倉庫，並由海關掣給收據

　　(D)由旅客本人或其授權代理人辦理完稅提領或退運手續

36. 下列有關產品入境之規定，何者錯誤？　　　　　　　　　　　(D)

　　(A)中國大陸生產之金華火腿或烤鴨等畜禽肉類，禁止輸入

　　(B)運輸工具上提供之肉製品禁止攜入

　　(C)來自中國大陸之豬肉乾，禁止輸入

　　(D)運輸工具上提供之罐頭水果，禁止輸入

37. 外國護照簽證條例規定簽證之停留期限，如何計算？　　　　　(B)

　　(A)自入境當日起算　　　　　(B)自入境之翌日起算

　　(C)自簽證核發之當日起算　　(D)自簽證核發之翌日起算

38. 下列有關我國國民在國際機場銀行分行結匯之規定中，何者　　(A)
　　為錯誤？

　　(A)每筆結匯限等值美金1萬元

　　(B)須出示護照

　　(C)免填身分證統一編號或護照號碼

　　(D)不必申報國別及結匯性質

39. 指定銀行於輔導申報人申報外匯收支或交易時，下列何者係　　(C)
　　屬錯誤之輔導？

　　(A)因申報人不識字而代為填寫申報書

　　(B)因申報人申報之結匯性質，與其結匯金額顯有違常，要求
　　　申報人應據實申報

　　(C)因申報書之金額及結匯性質填寫錯誤，要求申報人於更改
　　　處簽名或蓋章

(D)要求申報人於申報書之地址欄位填寫戶籍所在地址

40. 您向外匯銀行買1美元所付新臺幣與賣1美元所收到新臺幣何者較多？ (A)

　　(A)買1美元所付新臺幣較多　　(B)賣1美元所收到新臺幣較多

　　(C)兩者一樣多　　　　　　　　(D)不一定

41. 在大陸地區製作之文書，經行政院設立或指定之機構或委託之民間團體驗證者，其效力如何？ (B)

　　(A)具有實質證據力　　　　　　(B)推定為真正

　　(C)主管機關有反證事實證明其為不實者，亦不得推翻驗證結果

　　(D)既無形式證據力，亦無實質證據力

42. 兩岸公證書使用查證協議中，明定我方聯繫主體為： (D)

　　(A)各級法院　　　　　　　　　(B)法務部

　　(C)行政院大陸委員會　　　　　(D)財團法人海峽交流基金會

43. 大陸地區人民為臺灣地區人民配偶，經許可在臺長期居留者，居留期間可否工作？ (A)

　　(A)得在臺工作，不須申請許可

　　(B)得向行政院勞工委員會申請許可後，受僱在臺工作

　　(C)得向行政院大陸委員會申請許可後，受僱在臺工作

　　(D)不能在臺工作

44. 張大豐為臺灣地區人民，其兄張大富為大陸地區人民，張大豐生前留有遺囑，僅將其財產二分之一遺留給張大富，張大豐死後遺產總額新臺幣500萬元，應如何分配？ (B)

　　(A)張大富得500萬元

　　(B)張大富僅可得200萬元，餘歸屬國庫

　　(C)張大富得250萬元，餘歸屬國庫

　　(D)全部歸屬國庫

45. 依臺灣地區與大陸地區人民關係條例，臺灣地區人民在大陸 (D)

地區設有戶籍或領用大陸地區護照者，除經有關機關認有特殊考量必要外，喪失臺灣地區人民身分及其在臺灣地區選舉、罷免、創制、複決、擔任軍職、公職及其他以在臺灣地區設有戶籍所衍生相關權利，並由戶政機關註銷其臺灣地區之戶籍登記；但其因臺灣地區人民身分所負之責任及義務，有何規定？

(A)一併喪失或免除　　　　　(B)視情況而定

(C)返回臺灣時仍須負擔，在大陸時就不需要

(D)不因而喪失或免除

46. 依臺灣地區與大陸地區人民關係條例的規定，主管機關實施那三件事，應經立法院決議？　(D)

(A)直接通商、直接通航及直接通郵

(B)直接通航、直接通郵及大陸地區人民進入臺灣地區工作

(C)直接通商、直接通水及大陸地區人民進入臺灣地區工作

(D)直接通商、直接通航及大陸地區人民進入臺灣地區工作

47. 下列何者授權制定「臺灣地區與大陸地區人民關係條例」？　(D)

(A)憲法本文　　　　　(B)行政院組織法

(C)總統府組織法　　　(D)憲法增修條文

48. 臺灣地區直轄市長，進入大陸地區應經申請，並經內政部會同國家安全局、行政院大陸委員會與那一部會組成之審查會審查許可？　(D)

(A)外交部　(B)交通部　(C)國防部　(D)法務部

49. 臺灣地區企業到大陸地區從事投資或技術合作，應向那個主管機關申請許可？　(D)

(A)行政院國家科學委員會　　　(B)財政部

(C)行政院大陸委員會　　　　　(D)經濟部

50. 一般國人進入大陸地區，主管機關得要求下列何者辦理出境　(B)

申報程序？

(A)內政部入出國及移民署　　　(B)旅行相關業者

(C)財團法人海峽交流基金會　　(D)相關旅行公會

51. 最新修正的臺灣地區與大陸地區人民關係條例，對於臺灣地區一般人民進入大陸地區，改採： | (D)

(A)許可制　　　　　　　　　　(B)應經審查會審查程序

(C)事後報備制　　　　　　　　(D)應經一般出境查驗程序

52. 政府現階段負責統籌協調大陸政策的機關為何？ | (D)

(A)行政院對大陸事務辦公室　(B)國家安全會議

(C)財團法人海峽交流基金會　(D)行政院大陸委員會

53. 國人依規定保證大陸地區人民入境者，於被保證人屆期不離境時，負有下列何種責任？ | (A)

(A)負擔因強制出境所支出之費用

(B)協助有關機關將其查獲到案

(C)保證人員有刑事責任

(D)負擔因強制出境所支出之費用，並負擔對政府之損害賠償責任

54. 有關刊登大陸配偶婚姻仲介廣告的規範為何？ | (C)

(A)得自由為之

(B)應向主管機關申請許可　　　(C)不得為之

(D)限於登記有案之婚姻仲介所方得為之

55. 交通部觀光局接獲大陸地區人民擅自脫團之通報者，應告知接待之旅行業或導遊轉知其同團成員，接受治安機關實施必要之何種程序？ | (C)

(A)重新核發許可證　　　　　　(B)查核有無犯罪紀錄

(C)清查詢問　　　　　　　　　(D)收容管制

56. 大陸地區人民申請來臺從事觀光活動，應由經交通部觀光局 | (A)

核准之旅行業代申請，檢附相關文件送請下列何團體轉向內政部入出國及移民署申請許可？

(A)中華民國旅行商業同業公會全國聯合會

(B)臺灣觀光協會

(C)財團法人海峽交流基金會

(D)中華救助總會

57. 大陸地區人民來臺觀光若因病住院延期出境，應由接待旅行社向何機關代為申請？　(B)

(A)交通部觀光局　　　　　　(B)內政部入出國及移民署

(C)旅行業所在地之警察機關　(D)行政院大陸委員會

58. 赴香港留學之大陸地區人民來臺從事觀光活動，下列敘述何者正確？　(D)

(A)應以組團方式辦理

(B)以組團方式辦理者，得自行申請

(C)以組團方式辦理者，每團人數限15人以上40人以下

(D)以組團方式辦理者，得分批入出境

59. 導遊人員於接待大陸地區旅客，因故須變更行程，但因地處偏遠致無法即時向交通部觀光局通報時，應如何處理？　(D)

(A)沒關係，只要沒被發現就好

(B)等找到傳真機再作通報即可

(C)回到住宿飯店時再作通報

(D)打電話回旅行社代為立即通報

60. 大陸地區人民符合規定申請來臺從事觀光活動，須由經核准之旅行業代向內政部入出國及移民署申請許可，並由誰擔任保證人？　(D)

(A)負責接待之導遊人員　　　(B)大陸地區帶團領隊人員

(C)該團擔任司機人員　　　　(D)旅行業負責人

61. 香港或澳門居民繼承臺灣地區人民遺產之限額為新臺幣： (D)

(A) 200萬元　(B) 300萬元　(C) 400萬元　(D)無限額

62. 我國政府對於港澳事務的主管機關是： (C)

(A)外交部　　　　　　　　(B)內政部

(C)行政院大陸委員會　　　(D)僑務委員會

63. 依香港澳門關係條例及其施行細則之規定，香港事務局處理 (B)
臺灣地區與香港往來有關事務時，其涉及外國人民或政府者，
主管機關應洽商那一個機關的意見？

(A)僑務委員會　　　　　　(B)外交部

(C)經濟部國際貿易局　　　(D)行政院大陸委員會

64. 香港居民或法人在臺灣地區投資應依下列何規定辦理？ (D)

(A)適用外國人投資及結匯規定

(B)逕依港澳居民或法人之特別規定

(C)原則依外國人投資規定，但例外依大陸地區人民法人之規定

(D)準用外國人投資及結匯規定

65. 港澳居民來臺短期停留，可不可以辦理結匯？ (D)

(A)不可以

(B)可以，每人每筆結匯金額最高為新臺幣10萬元

(C)可以，每人每筆結匯金額最高為5萬美元

(D)可以，每人每筆結匯金額最高為10萬美元

66. 香港居民在香港某公司臺灣分公司工作，所領得之薪資是否 (C)
應繳稅？

(A)既非臺灣地區人民，即無繳稅義務

(B)係為香港公司工作，並無繳稅義務

(C)所得來源地區是臺灣，仍應依我國法律繳稅

(D)依臺港兩地政府協議處理

67. 香港、澳門主權移交中國之後，就我國目前法律規定，港澳 (A)

兩地居民的身分應如何界定？

(A)港澳居民　(B)中華民國國民　(C)大陸居民　(D)華僑

68. 於中華民國登記之民用航空器，在何種條件下，得飛航臺港或臺澳？ ……(D)

(A)經行政院大陸委員會同意者

(B)經向我主管機關登記

(C)依臺港、臺澳交換航權規定

(D)經交通部許可

69. 有關目前兩岸貿易往來之敘述，下列何者正確？ ……(A)

(A)臺灣對大陸迄今仍維持出超

(B)直接貿易大於間接貿易

(C)臺中港為兩岸三通唯一指定貿易港區

(D)台商赴大陸投資項目集中於觀光旅遊業

70. 下列何者為傳統安全觀與新國家安全觀的主要差別？ ……(D)

(A)新國家安全觀只強調國家的主權與安全，傳統安全觀則否

(B)傳統安全觀認為國家的軍事安全與經濟安全並重

(C)新國家安全觀早在美蘇冷戰時期就已受到國家的重視

(D)傳統安全觀重視國家安全，新國家安全觀則重視政治、經濟、軍事等各個面向

71. 中共以何種意識形態的訴求，來主張其對臺灣地區的統治正當性？ ……(C)

(A)民生主義，力主三通，加強兩岸經貿交流的緊密度

(B)民權主義，歡迎臺灣政界領袖到北京擔任中央級領導幹部

(C)民族主義，凝聚兩岸同胞血濃於水的共識，強調中國統一的歷史責任

(D)主張權為民所用，利為民所謀，情為民所繫的新三民主義

72. 在經過多次修憲之後，一般通說認為我國中央政府體制屬於 ……(B)

什麼體制？

(A)內閣制　(B)雙首長制　(C)總統制　(D)院長制

73. 臺灣在國際政治上的困境，主因是來自於：　　　　　　　　　　(C)

(A)美國與日本圍堵中共，使得臺灣只能在夾縫中求生存

(B)歐盟勢力的擴張，全球焦點轉為關注歐洲的發展，亞洲四小龍已不被重視

(C)中共以大國外交手段，提升自己在國際政治中的地位，並邊緣化臺灣

(D)美國在國際上的運作，迫使臺灣接受軍購

74. 關於「東協加三高峰會」之敘述，下列何者正確？　　　　　　　(A)

(A)臺灣尚未獲准參加

(B)美國為此會議主要發起國之一

(C)中國大陸尚未獲准參加

(D)印度、澳洲、紐西蘭為成員

75. 中共目前將臺灣與大陸的分裂關係定位為：　　　　　　　　　　(B)

(A)宗主國與藩屬關係　　　　　(B)國共內戰的延伸關係

(C)政府與叛軍關係

(D)臺灣資產階級與大陸無產階級的對立關係

76. 當前臺灣國土發展的宏觀目標與理念為何？　　　　　　　　　　(D)

(A)全面開發　(B)農工並重　(C)都市建設　(D)永續發展

77. 行政院新聞局派駐在香港的機構名稱是：　　　　　　　　　　　(C)

(A)臺灣觀光協會　　　　　　　(B)臺北觀光協會

(C)光華新聞文化中心　　　　　(D)中華旅行社

78. 中國大陸習稱的「扎啤」是指：　　　　　　　　　　　　　　　(D)

(A)罐裝啤酒　(B)瓶裝啤酒　(C)淡啤酒　(D)生啤酒

79. 港澳機組員申辦入境臨時停留，自入境之翌日起，不得超過　　　(D)
幾天？

(A) 2天　(B) 3天　(C) 5天　(D) 7天

80. 中國大陸習稱之「U 盤」，在臺灣稱之為：　　　　　　　　　　(C)

(A)雷射唱盤　(B)不明飛行物　(C)隨身碟　(D)雷射隨身聽

(一)觀光資源概要（包括臺灣歷史、臺灣地理、觀光資源維護）

(二)試題說明：

① 本試題為單一選擇題，請選出一個正確或最適當的答案，複選作答者，該題不予計分。

② 本科目共80題，每題1.25分，須用2B鉛筆在試卡上依題號清楚劃記，於本試題上作答者，不予計分。

③ 本試題禁止使用電子計算器。

④ 考試時間：1小時

1. 清領時代前期，臺灣商業興盛，市街繁榮，故有「一府二鹿三艋舺」之稱。請問一府即今何地？ (C)
(A)臺北市　(B)臺中市　(C)臺南市　(D)高雄市

2. 美國自西元1979年起為穩定臺海情勢，其提供臺灣防衛性武器的依據是： (B)
(A)安全公報　(B)臺灣關係法　(C)軍事防禦法　(D)臺灣安全法

3. 日本統治臺灣以後，致力壓制平地漢人的抗日活動，無暇顧及原住民的反抗，因此沿襲清代的什麼制度，以阻擋原住民的攻擊？ (D)
(A)通事制度　(B)軍工匠制度　(C)番屯制度　(D)隘勇制度

*4. 鄭氏時期（西元17世紀）臺灣所生產並銷往日本的主要貨物是： (A)或(B)
(A)稻米與蔗糖　(B)蔗糖與鹿皮　(C)鹿皮與香蕉　(D)樟腦與稻米

5. 將「星期制」引進臺灣，並實施格林威治標準時間制度，要求各公、私機構以標準時間制訂作息，請問是始於何時？ (C)
(A)荷蘭據臺　(B)西班牙據臺　(C)日本殖民統治　(D)臺灣光復後

6. 在平埔族的某些族群中，有「開向」、「收向」的祭典，這些祭典和那些事情有關？ (B)
(A)獵首、割髮　(B)農耕、狩獵　(C)宣戰、停戰　(D)出海、捕魚

7. 日治時期，臺人的參政權是： (B)

(A)完全沒有選舉權　　　　　(B)有限制的選舉權

(C)成年男子才有選舉權　　　(D)婦女亦有選舉權

8. 如果你在臺北市搭乘捷運，有一站名為「小南門站」，我們　　(A)
都知道該門為清末所建。這「小南門」的創設原因為何？

　(A)因板橋人抗議，要求必須在臺北城的四門之外，再開一門
　　　面向板橋

　(B)因原本的南門過於狹隘，車馬出入不便

　(C)為了防禦日本軍隊的入侵

　(D)為了風水堪輿之故

*9. 史料記載基隆和平島上有一「番字洞」，這是那一國人的遺蹟？　(A)

　(A)荷蘭人　(B)西班牙人　(C)日本人　(D)美國人

10. 曾經以＜歡樂飲酒歌＞，被亞特蘭大奧運會選作宣傳短片主　　(A)
題曲而揚名國際的Difang（里放，漢名郭英男），是那一族人？

　(A)阿美族　(B)排灣族　(C)卑南族　(D)邵族

11. 為了使在日本統治下的臺灣人有接受平等教育的權利，林獻　　(B)
堂和許多士紳合力創辦那一所學校專供臺灣人就讀？

　(A)淡水中學　(B)臺中中學　(C)高雄中學　(D)臺南中學

12. 臺灣政治民主化發展過程中，「解嚴」是一個重要關鍵，其　　(B)
最主要的內容為何？

　(A)推動務實外交　　　　　(B)廢除黨禁、報禁

　(C)開放觀光、探親　　　　(D)國營事業民營化

13. 西元18世紀中葉時，若今新竹一帶發生騷動，應由那一行政　　(D)
單位出面處理？

　(A)諸羅縣　(B)彰化縣　(C)新竹縣　(D)淡水廳

*14. 凱達格蘭族原本主要分布於今日那些地區？　　　　　　　(A)或(B)

　(A)基隆市　(B)臺北縣市　(C)新竹縣市　(D)苗栗縣

15. 戰後臺灣以描寫大陸來臺人士生活而成名的小說家是：　　　(C)

(A)葉石濤　(B)黃春明　(C)白先勇　(D)司馬中原

16. 日治時期中，原住民酋長「莫那魯道」所帶領的抗日行動為： (B)

(A)六甲事件　(B)霧社事件　(C)西來庵事件　(D)北埔事件

17. 在臺灣原住民的生命禮儀中，布農族著名的「少年禮」為： (C)

(A)猴祭　(B)矮靈祭　(C)打耳祭　(D)飛魚祭

18. 清末時期淡水開港通商，製茶產業興起，茶園最初位在那一帶？ (B)

(A)鹿谷、廬山　　　　　　　(B)深坑、坪林

(C)石門、彰化　　　　　　　(D)玉山、阿里山

19. 日治時期，總督府的社會控制以那兩者為主導？ (C)

(A)軍人和警察　(B)軍人和教師　(C)警察和保甲　(D)軍人和保甲

20. 西元1950年代，臺灣政府首先推動的土地改革政策是： (C)

(A)公地放領　(B)耕者有其田　(C)三七五減租　(D)平地造林

21. 臨時臺灣舊慣調查會除了漢人社會的舊慣外，也有針對原住 (A)
民的調查報告書，是我們了解原住民歷史、習俗的重要參考。
下列那一種資料是臨時臺灣舊慣調查會的成果？

(A)番族慣習調查報告書　　　　(B)臺灣文化志

(C)臺灣番政志　　　　　　　　(D)高砂族所要地調查表

22. 臺灣在西元1960年代經濟轉型時期的代表實例是： (B)

(A)農業園區　(B)加工出口區　(C)科學園區　(D)糖業園區

23. 日治時期，中等教育偏重那方面人才的培育？ (B)

(A)高級技術人才　　　　　　(B)初級技術人才

(C)師範教育人才　　　　　　(D)大學預備人才

24. 下列有關雷震的敘述，何者正確？ (D)

(A)成立民社黨

(B)主張臺灣必須自救，臺灣應該獨立

(C)因涉嫌叛亂遭逮捕，被處死刑

(D)創辦「自由中國」雜誌，鼓吹民主

25. 日治初期，總督府在臺推展農業改革的主要農產品是： (C)
 (A)米、香蕉　(B)米、甘薯　(C)米、甘蔗　(D)糖、香蕉

26. 西元1923年發生的「治警事件」，總督府進行全島性大檢肅， (B)
 起因為何？
 (A)六三法撤廢運動　　　　　(B)臺灣議會設置請願運動
 (C)政治結社組織運動　　　　(D)地方自治改革運動

27. 日治時期，日本的「理蕃事業」多採鎮壓或討伐手段，直至 (C)
 那一事件爆發才迫使總督府重新檢討理蕃政策？
 (A)苗栗事件　(B)北埔事件　(C)霧社事件　(D)西來庵事件

28. 馬關條約之後，臺灣士紳為反對日本接收，曾短暫宣布獨立， (C)
 但旋即潰敗。此一短暫的政權是：
 (A)臺灣共和國　(B)臺灣民國　(C)臺灣民主國　(D)臺灣國

29. 戰後臺灣首次進行公職選舉是在何時？ (A)
 (A)民國35年　(B)民國48年　(C)民國40年　(D)民國34年

30. 清代臺灣漢族移民社會的信仰中，供奉三山國王者主要為： (C)
 (A)漳州移民　(B)泉州移民　(C)客家移民　(D)福州移民

31. 戰後臺灣第一次大規模的農民街頭遊行是： (B)
 (A)二二八事件　(B)五二〇事件　(C)美麗島事件　(D)中壢事件

32. 日本實行金融、物資管制及配給制度，其主要背景為何？ (C)
 (A)日治初期的強硬鎮壓手段
 (B)因應第一次世界大戰
 (C)因應第二次世界大戰
 (D)實施同化政策，以及日、臺人的差別待遇

33. 臺灣硫磺、樟腦、茶與糖曾為臺灣四大產物，其中硫磺的主 (D)
 要產地位在何處？
 (A)玉山　(B)大雪山　(C)大霸尖山　(D)大屯山

34. 下列何者是擁有豐富的林相和藍腹鷴等珍稀動物，面積有四 (B)

萬七千公頃，也是臺灣最大的自然保留區？

(A)三義火炎山自然保留區　　　(B)大武山自然保留區

(C)關渡自然保留區　　　　　　(D)插天山自然保留區

*35. 每年黑面琵鷺會在那一個季節至臺灣曾文溪口七股濕地覓食？　　(A)或(C)

(A)春季　(B)夏季　(C)秋季　(D)冬季　　　　　　　　　　　或(D)

36. 墾丁國家公園包括陸地與海域，其海岸是屬於何種地形？　　　　(D)

(A)沙岸　(B)斷層海岸　(C)火山岩岸　(D)珊瑚礁海岸

37. 規劃一次彈塗魚、和尚蟹、招潮蟹、紅樹林、潟湖的海岸生　　　(B)

態之旅，需選擇臺灣那一個區域的沿海濕地區？

(A)北部岩石海岸　　　　　　(B)西部沙泥質海岸

(C)南部珊瑚礁海岸　　　　　(D)東部斷層海岸

38. 臺東鹿野除了盛產茶葉外，近年來在三角嶺高臺，其北方因　　　(D)

高山屏障，風向穩定，發展出下列何種頗受歡迎的活動？

(A)熱氣球　(B)自行車運動　(C)放風箏　(D)飛行傘

39. 臺灣那一條溪出產的牡蠣曾經檢測出含銅量高達 4,000 ppm，　　(C)

稱為「綠牡蠣」事件，是臺灣污染最嚴重的河川之一？

(A)後龍溪　(B)大肚溪　(C)二仁溪　(D)八掌溪

40. 嘉義阿里山山美村村民保護達娜依谷溪名噪一時，請問達娜　　　(B)

依谷溪是那一條溪的支流？

(A)大甲溪　(B)曾文溪　(C)荖濃溪　(D)八掌溪

41. 臺灣的自然步道非常多，下列那一條步道可以欣賞到大理石　　　(D)

峽谷景觀？

(A)大坑自然步道　　　　　　(B)奮起湖步道

(C)太平山自然步道　　　　　(D)砂卡礑步道

42. 臺灣的常見災害中，土壤液化與下列何者最有關係？　　　　　　(C)

(A)土壤的硬度與厚度　　　　(B)土壤的肥沃度與礦物成分

(C)土壤的水分含量與泥質物質　(D)土壤的厚度與水分含量

43. 太魯閣國家公園區內的蘇花公路，最易發生何種崩山災害？ (A)
 (A)落石　(B)土石流　(C)弧型地滑　(D)平面型地滑

44. 形成臺灣西北部林口台地的最主要原因為何？ (B)
 (A)河谷下切　(B)地殼擠壓　(C)火山噴發　(D)河川襲奪

45. 臺灣中南部地區多以河流作為縣市間之行政區界，下列那一 (B)
 河川屬於彰化縣及雲林縣間之縣界？
 (A)大安溪　(B)濁水溪　(C)大甲溪　(D)大肚溪

46. 若要安排遊客觀賞沙洲，潟湖與潮埔等海積地形，應選擇至 (A)
 下列那一個地區最為適宜？
 (A)雲嘉南沿海地區　　　　　(B)墾丁地區
 (C)東部沿海地區　　　　　　(D)北海岸地區

47. 「此地是一個硫氣孔、噴氣孔活躍的地區，周遭的岩石長期 (B)
 受到高溫強酸液體的腐蝕而變得鬆軟，因此逐漸塌陷而形成
 低窪的盆狀地形。」以上的內容最適合用來描述下列那一個
 地區？
 (A)日月潭　(B)七星山小油坑　(C)埔里盆地　(D)月世界

48. 臺灣最具「泉州風」而贏得「繁華猶似小泉州」美稱的是那 (C)
 一條老街？
 (A)安平老街　(B)艋舺老街　(C)鹿港老街　(D)美濃老街

49. 九份、金瓜石地區黃金礦脈的形成是那一種自然作用？ (D)
 (A)河水作用　(B)冰河作用　(C)海水作用　(D)火山作用

50. 臺灣東部花東地區，區分花東縱谷與花東海岸的是那一座山脈？ (A)
 (A)海岸山脈　(B)雪山山脈　(C)阿里山山脈　(D)大武山山脈

51. 搭乘環島鐵路由臺北到臺南後，轉往懇丁度假，再經花蓮回 (C)
 到臺北，請問所利用的鐵路幹線依序為：
 (A)縱貫鐵路、南迴鐵路、北迴鐵路以及花東鐵路
 (B)北迴鐵路、南迴鐵路、縱貫鐵路以及花東鐵路

(C)縱貫鐵路、南迴鐵路、花東鐵路以及北迴鐵路

(D)縱貫鐵路、北迴鐵路、花東鐵路以及南迴鐵路

52. 下列那些地區是臺灣主要的日照鹽場，有鹽分地帶之稱？　(A)

 (A)布袋、北門、七股 (B)白河、鹽水、茄萣

 (C)麥寮、台西、口湖 (D)枋寮、佳冬、東港

53. 在沿海地區，若當地的地層走向與海岸垂直，再加上海水的　(B)
 差異侵蝕，將致使下列那一種地形特別發達？

 (A)沙洲地形 (B)岬灣地形 (C)潟湖地形 (D)海階地形

54. 臺灣下列那個地方具沖積扇地形？　(A)

 (A)蘭陽溪中上游 (B)東北角海岸 (C)出礦坑背斜 (D)小琉球

55. 安通是臺灣那一個地理區內著名的溫泉聖地？　(A)

 (A)花東縱谷 (B)屏東平原 (C)臺中盆地 (D)桃園台地

56. 臺灣島的形成，是受到那兩個板塊的碰撞而成的？　(B)

 (A)歐亞大陸板塊與印度板塊

 (B)歐亞大陸板塊與菲律賓海板塊

 (C)印度板塊與菲律賓海板塊

 (D)歐亞大陸板塊與美洲板塊

57. 明鄭治臺時期之前，臺灣平埔族及漢人聚落均以集村為主，　(A)
 主要係受到那些因素所影響？

 (A)墾拓、防衛、水源 (B)墾拓、農事、交通

 (C)交通、防衛 (D)交通、水源

58. 河川的輸沙量最主要是受到下列那個河道因素影響？　(B)

 (A)河道的高度 (B)河道的坡度 (C)河道的比高 (D)河道的形狀

59. 下列臺東縣的那一處遊憩區隨著史前「長濱文化」的出土而　(A)
 被列為一級古蹟？

 (A)八仙洞 (B)石雨傘 (C)三仙台 (D)太巴塱聚落

60. 臺北盆地最重要的灌溉渠道瑠公圳，自新店溪取水，流經大　(B)

半個臺北盆地後，將水排放到那一條河？

(A)新店溪　(B)基隆河　(C)大漢溪　(D)淡水河

61. 日治時期羅東地區因何因素而繁榮？　(B)

(A)煤礦開採　(B)木材集散地　(C)盛產水果　(D)位在溫泉區

62. 澎湖群島四周環海，雨量卻不多，主要的原因是：　(A)

(A)地勢平坦　(B)氣溫較高　(C)距大陸較近　(D)無季風影響

63. 臺塑公司在雲林縣麥寮鄉興建以石化工業為主的「離島基礎　(B)
工業區」，其主要興建在何種海岸地形上面？

(A)谷灣　(B)潟湖　(C)沙頸岬　(D)峽灣

64. 臺灣的泥岩地區最常見的水系是下列那一種？　(D)

(A)辮狀水系　(B)格子狀水系　(C)放射狀水系　(D)羽毛狀水系

65. 屏東黑鮪魚文化觀光季是針對觀光資源那一項特性而發展成　(B)
功的案例？

(A)綜合性　(B)季節性　(C)娛樂性　(D)易變性

66. 日據時代為治理新武呂溪及荖濃溪流域一帶的布農族而開拓　(A)
的古道為何？

(A)關山越嶺古道　　　　　(B)八通關越嶺古道

(C)合歡越嶺古道　　　　　(D)北坑溪古道

67. 下列何處向來是戲曲重鎮，也是歌仔戲的發源地？　(B)

(A)嘉義縣　(B)宜蘭縣　(C)花蓮縣　(D)高雄縣

68. 位在屏東縣，是國內第一個原住民文化資產列入國家古蹟的　(B)
案例，更是第一個落實「聚落保存」之案例，為下列何處？

(A)牛角聚落　(B)好茶舊社　(C)花宅聚落　(D)二嵌聚落

69. 「丹山草欲燃」是指下列何處的芒草花景觀？　(A)

(A)陽明山　(B)宜蘭　(C)阿里山　(D)南投

70. 下列那一個森林遊樂區內規劃有化石區，可供遊客觀賞生痕　(D)
化石？

| (A)太平山森林遊樂區 | (B)惠蓀森林遊樂區 |
| (C)墾丁森林遊樂區 | (D)東眼山森林遊樂區 |

71. 要攀登中央山脈第一高峰的秀姑巒山，需要向那一個國家公園管理處申請入園？ (B)

 (A)雪霸國家公園 (B)玉山國家公園

 (C)太魯閣國家公園 (D)陽明山國家公園

72. 墾丁國家公園東岸龍磐草原上為觀察崩崖地形景觀的地區，最應注意下列何者？ (B)

 (A)硫氣孔 (B)滲穴 (C)海蝕溝 (D)河階地

73. 寬尾鳳蝶的幼蟲是以下列那種植物的嫩葉為主要食物？ (A)

 (A)臺灣檫樹 (B)鐵刀木 (C)野百合 (D)森氏杜鵑

74. 「馬太鞍濕地」在那一縣市及鄉鎮？ (B)

 (A)花蓮縣，瑞穗鄉 (B)花蓮縣，光復鄉

 (C)臺東縣，池上鄉 (D)臺東縣，卑南鄉

75. 西拉雅國家風景區內有聞名化石重鎮，並設置有化石陳列館的是那一條溪？ (D)

 (A)曾文溪 (B)楠子仙溪 (C)二寮溪 (D)菜寮溪

76. 「風景特定區」係依何項法律劃設？ (C)

 (A)國家公園法 (B)區域計畫法 (C)發展觀光條例 (D)建築法

77. 政府為發展觀光在民國79年正式將綠島納入下列那座國家風景區範圍內？ (B)

 (A)花東縱谷 (B)東部海岸 (C)雲嘉南濱海 (D)東北角海岸

78. 為保護臺灣櫻花鉤吻鮭國寶魚，應用野生動物保育法，將其棲息地劃為何區管理？ (A)

 (A)野生動物保護區 (B)景觀保護區

 (C)特殊自然區 (D)自然保留區

79. 內政部訂頒之「機械遊樂設施管理辦法」，強制規定雲霄飛 (C)

車、摩天輪、纜車等機械遊樂設施經營業者，必須投保公共責任保險，投保金額需達新臺幣多少元以上？

(A) 1,200萬元　(B) 1,800萬元　(C) 2,400萬元　(D) 3,000萬元

80. 為維護風景特定區內自然及文化資源之完整，區內施行任何設施計畫前，應如何辦理？

(A)徵得該管主管機關之同意再施作

(B)先建設，再告知主管機關

(C)都是政府機關的施政計畫，自己核准及建設

(D)當地居民高興即可，不需告知其他機關

㈠領隊實務㈠（包括領隊技巧、航空票務、急救常識、旅遊安全
　與緊急事件處理、國際禮儀）

㈡試題說明：

　①本試題為單一選擇題，請選出一個正確或最適當的答案，複選作答者，
　　該題不予計分。

　②本科目共80題，每題1.25分，須用2B鉛筆在試卡上依題號清楚劃記，
　　於本試題上作答者，不予計分。

　③本試題禁止使用電子計算器。

　④考試時間：1小時

1. 若將人格特質區分成為內向及外向，下列何者比較屬於外向　(A)
　 人格的旅遊特點？
　 (A)喜歡接受外國文化融入當地居民
　 (B)選擇熟悉的旅遊目的地
　 (C)喜歡固定安排好的行程
　 (D)重視吃、住的環境及設備

2. 根據 Engel, Blackwell 與 Miniard 等學者所提出的消費者行為模　(B)
　 式之決策過程，下列過程敘述何者正確？
　 (A)問題認知→方案評估→資訊蒐集→購買決策→購後行為
　 (B)問題認知→資訊蒐集→方案評估→購買決策→購後行為
　 (C)資訊蒐集→問題認知→方案評估→購買決策→購後行為
　 (D)資訊蒐集→方案評估→問題認知→購買決策→購後行為

3. 企業於獲得一位新顧客後，極大化每一位顧客的平均利潤淨　(D)
　 現值，此種概念稱為：
　 (A)顧客占有率　　　　　　(B)顧客滿意度
　 (C)顧客經濟能力　　　　　(D)顧客終身價值

4. 旅遊雜誌年度票選出最佳旅行社的訊息，對消費者而言是屬於：　(C)
　 (A)人際來源　(B)商業來源　(C)公共來源　(D)經驗來源

5. 旅行社通常於淡季期間推出各式的促銷活動，例如：價格折　(D)

扣、贈品、優惠券等,以增加顧客之購買意願。上述之作法
係為了克服何種服務產品特性?

(A)無形性　(B)不可分割性　(C)異質性　(D)易滅性

6. 下列何者為領隊首次自我介紹最好的場合?　(A)

(A)出發前機場集合時

(B)飛機上時間多方可介紹詳盡

(C)到達首站目的機場通關後

(D)到達首站目的上遊覽車後

7. 領隊解說技巧中,下列何者最為合適?　(B)

(A)煽動性的解說內容,增加旅遊刺激性

(B)提供正確與即時性的資訊

(C)使用專業術語取代容易瞭解的詞彙

(D)採取固定的語言表達及平面的文字資料,而完全不運用肢
　體語言

8. 領隊帶團解說時,保持旅客興趣的首要工作是:　(A)

(A)掌握旅客的注意力　　　　(B)詢問旅客的姓名

(C)瞭解旅客的工作內容　　　(D)教導旅客專業知識

9. 有關地球因自轉而產生的時差,下列敘述何者錯誤?　(A)

(A)地球自轉是由東向西順時針

(B)地球自轉是由西向東逆時針

(C)往西飛減少時差　　　　　(D)往東飛增加時差

10. 旅行社在設計公司品牌遊程時,所需考慮的規畫原則不包括　(D)
　　下列何者?

(A)價格　(B)天數的限制　(C)原料取得　(D)淡旺季

11. 團體回國時,領隊應在何時才可以離開機場返家?　(B)

(A)入境後,旅客都持有行李牌收據,即可與旅客們互道再見

(B)應在所有團員的行李都已領到且無受損,並都通關入境後

(C)在行李轉盤處，確認旅客行李皆已取得，才可離隊

(D)返國時，行李遺失的機率很低，可視情況隨時離開

*12. 下列那一城市不在美加東岸行程中？　　(A)或(D)

(A) YYJ　(B) YYZ　(C) YQB　(D) YML

13. 領隊帶團出境美國時，離境卡 (I-94 Form) 應由何單位收取？　(C)

(A)移民局　(B)海關　(C)航空公司櫃台　(D)航警局

14. 說明會時，遇有旅客對既定行程有意見時，應以下列何者為準？　(D)

(A)領隊工作手冊　　　　　　(B)大多數旅客的意見

(C)由公司製給的說明會資料

(D)銷售時提供的型錄

15. 領隊安排行程時需使用地圖，下列何者不屬於正確的使用地　(C)
圖所需具備的要項？

(A)全銜　(B)方向　(C)坡度　(D)圖例

16. 依格林威治時間計算，臺灣為+8，洛杉磯為-8。請問臺灣上午　(D)
五點為洛杉磯的何時？

(A)當天下午一點　　　　　(B)前一天晚上九點

(C)當天下午九點　　　　　(D)前一天下午一點

17. 臺灣地區旅行社所使用的航空電腦訂位系統 (CRS) 中，下列　(A)
何者的市場占有率最高？

(A) ABACUS　(B) GALILEO　(C) AXESS　(D) AMADEUS

18. 下列何種機型為窄體客機？　(C)

(A)波音777系列　　　　　(B)波音767系列

(C)波音757系列　　　　　(D)波音747系列

19. 班機飛越他國領空而不在該國境內降落，航空公司須取得下　(A)
列何種航權？

(A)第一航權　(B)第二航權　(C)第三航權　(D)第四航權

20. 由臺北搭機到新加坡，再轉機飛往澳洲，此情況為下列那一　(D)

種 GI (Global Indicator)？

(A) AT　(B) PA　(C) WH　(D) EH

21. 旅客由出發地搭機前往目的地，並未由目的地返國，而在該
國另一城市回到原出發地，此種行程在機票上稱之為：　　　(D)

(A) One Way Journey　　　　(B) Round Trips Journey

(C) Circle Trips Journey　　　(D) Open Jaw Journey

22. 搭機旅客遺失行李，所需填寫的表格稱為：　　　　　　　(C)

(A) BCF (Baggage Claim Form)

(B) LFR (Lost and Found Record)

(C) PIR (Property Irregularity Report)

(D) BLF (Baggage Lost Form)

23. 如何在機票票種欄 (FARE BASIS) 註記「經濟艙十人以上之團
體領隊免費票」之票種代碼？　　　　　　　　　　　　　(B)

(A) YGV00/CG10　　　　　　(B) YGV10/CG00

(C) Y/AD10　　　　　　　　(D) Y/AD00

24. 機票若以 MASTER CARD 信用卡付費，其機票付款方式欄中
註記代號為何？　　　　　　　　　　　　　　　　　　　(A)

(A) CA　(B) MA　(C) MC　(D) VI

25. 陳先生於臺灣桃園國際機場的航空公司櫃檯，持實體機票辦
理臺北至美國舊金山的登機手續，應將下列那些票根，交給　(B)
航空公司櫃檯處理？

(A) Agent's Coupon and Passenger's Coupon

(B) Flight Coupon and Passenger's Coupon

(C) Auditor's Coupon and Flight Coupon

(D) Auditor's Coupon and Agent's Coupon

26. 同一行程同一艙等之機票，以價格區分時，下列何種票價為
最高？　　　　　　　　　　　　　　　　　　　　　　　(B)

(A)移民票　(B)普通票　(C)飛碟票　(D)學生票

27. 航空機票的哩程計算法中，下列何者不是基本要素？　　　　　(B)

(A)最高可旅行哩數　　　　　(B)最低可旅行哩數

(C)機票城市間哩數　　　　　(D)超出哩數加收票價

28. 填發機票時，行程為 TPE→TYO→TPE，若使用一本四航段的　(D)
票根機票，其未使用的航段，應填入下列何字？

(A) EXPIRED　(B) NONE　(C) VALID　(D) VOID

29. 當旅客暈倒或休克時且無呼吸困難及未喪失意識之情況下，　　(C)
應讓旅客採取何種姿勢為宜？

(A)半坐臥　　　　　　　(B)平躺、頭肩部墊高

(C)平躺、下肢抬高　　　(D)平躺

30. 旅遊時，關於濕度、溫度、氣壓之變化，對身體之影響的敘　　(A)
述，下列何者錯誤？

(A)氣壓之改變對身體狀況不會有影響

(B)溫度驟降可能引發心臟血管疾病

(C)冰點以下可能產生凍傷，但若介於冰點以上10℃以下，也
不要輕忽寒風之影響

(D)若處於32℃以上的炎熱環境過久，可出現熱痙攣或熱衰竭

31. 急救時遇意識清醒但口腔內有分泌物流出的傷患，應將傷患　　(C)
置於那一種姿勢為宜？

(A)平躺姿勢　　　　　　(B)半坐臥姿勢

(C)側臥姿勢　　　　　　(D)平躺、腳抬高姿勢

32. 旅遊進行中若有團員遭受灼（燙）傷，下列那一項不符合急　　(B)
救處理的3C原則？

(A) Carry（送醫）　　　　(B) Clear（清理）

(C) Cool（冷卻）　　　　(D) Cover（覆蓋）

33. 施行心肺復甦術 (CPR) 主要的目的為何？　　　　　　　　(D)

運動休閒餐旅產業概述

(A)刺激皮膚儘快清醒

(B)壓迫腹中的水及食物吐出

(C)暢通呼吸道及食道

(D)以人工呼吸及胸外按壓促進循環，使血液攜帶氧氣到腦部

*34. 愛滋病之空窗期為： 一律
給分

　　(A) 4～6週　　(B) 6～12週　　(C)半年　　(D) 1年

35. 旅客發生「嘴角麻痺、肢體感覺喪失、哈欠連連、瞳孔大小　(D)

　　不一」等症狀時，很可能為：

　　(A)癲癇　　(B)骨折　　(C)食物中毒　　(D)中風

*36. 使用哈姆立克法對成人施救時，拳眼應對準患者的那個部位？　(C)

　　(A)劍突之上　　(B)胸骨稍下方　　(C)肚臍稍上　　(D)肚臍正中央

37. 使用三角巾包紮時，關於其應注意事項之敘述何者錯誤？　(B)

　　(A)使用平結法結帶固定

　　(B)懸掛手臂手肘關節略大於90度

　　(C)應由易固定之部位開始定帶

　　(D)包紮時儘可能露出肢體末端以利觀察

38. 國外旅行時易發生「時差失調」的現象，請問下列何項為「時　(D)

　　差失調」的英文用詞？

　　(A) Hijack　　　　　　　　(B) Turbulence

　　(C) Emergency Exit　　　　(D) Jet Lag

39. 關於高山症急救方式的敘述，下列何者錯誤？　(D)

　　(A)使用氧氣或高壓袋　　　　(B)停止繼續上山

　　(C)不隨意施以藥物治療　　　(D)接受原住民的祖傳秘方

40. 旅客在冬天前往北海道旅行時，應注意事項，下列何者錯誤？　(D)

　　(A)注意手腳、口、鼻、耳朵的保暖，避免凍傷

　　(B)攜帶棉質保暖衣物，大衣內不宜穿太多，以免在室內外因

　　　溫差大，身體的調適不良

(C)防止在雪地眼睛受到傷害，最好戴墨鏡

(D)購買尺寸剛好之鞋子，底部有防滑效果，不要鞋帶，方便穿脫

41. 為預防整團護照遺失，旅客護照應： (C)

(A)由導遊全部保管 　　(B)由領隊全部保管

(C)由旅客本人自行保管 　(D)由領隊與導遊各保管一半

42. 關於行李延遲到達、受損或相關事項之預防或處理的敘述，下列何者錯誤？ (D)

(A)發現行李未到後，馬上請航空公司負責行李人員查詢

(B)航空公司可給付購買盥洗用品及內衣褲之費用

(C)若旅客行李遺失，回國後尚未找到行李，可向航空公司申請賠償

(D)只要行李件數對了即可放心

43. 團體 Check-In 時，旅客的行李吊牌 (Baggage-Tag) 脫落致無法辨識，旅館最妥善且最快送到旅客房間的緊急處理是： (C)

(A)暫存放於大廳 　　(B)暫存放於旅館倉庫

(C)送到帶團人員的房間 　(D)送到團員的任何一個房間

44. 旅客若攜帶有貴重的飾物，導遊或領隊人員應如何建議較適當？ (D)

(A)逛街購物時，建議旅客全部配戴

(B)搭乘飛機時，建議旅客放在託運行李箱

(C)進行海上活動之遊程時，建議旅客放在旅館房間

(D)進行一般活動之遊程時，建議旅客放在旅館保險箱

45. 有關帶團人員舉止行動容易引起歹徒覬覦，金錢與證照放置千萬不能離身，下列事項何者錯誤？ (B)

(A)千萬不要有拿小皮包習慣，如有也不要將金錢或重要證件置於其中

(B)最好背個小背包，容量大小剛好可以放置重要證件

(C)準備隱藏式的腰間金錢綁帶

(D)隨時提醒旅客和自己，錢財不露白

46. 下機後，託運行李未送達時，應憑行李託運存根作何種處置？　(C)

(A)先出海關後，再向所屬航空公司申報

(B)先出海關後，再向機場服務台申報

(C)於出海關前，向所屬航空公司申報

(D)於出海關前，向機場旅遊服務中心申報

47. 下列何種不是日本料理的類別？　(B)

(A)會席　(B)漱石　(C)懷石　(D)本膳

48. 國人至中國大陸旅遊時，某團員因心臟宿疾病發而死亡，由　(D)
旅行社投保之旅遊責任險最低之賠償金額應為：

(A)新臺幣四百萬元　　　　(B)新臺幣三百萬元

(C)新臺幣二百萬元　　　　(D)無賠償金額

49. 旅客於旅途中生病時，下列處理原則何者錯誤？　(A)

(A)領隊或導遊隨身攜帶之藥物可給予服用，以求時效

(B)可請旅館特約醫師診治

(C)可請當地代理旅行社幫忙處理

(D)若旅客因病住院，除非醫生同意，否則不能出院隨團旅遊

50. 旅館發生火警時，不應該有下列何種行為？　(B)

(A)以濕毛巾掩口鼻儘速離開房間

(B)搭電梯逃離現場

(C)逃生時蹲低行走

(D)若有時間應快速通知各房間的團員

51. 入境旅客未攜帶應稅物品，可免填寫申報單，持憑護照選擇　(D)
「免申報檯」通關，所謂「免申報檯」即指：

(A)紅線檯　(B)黃線檯　(C)藍線檯　(D)綠線檯

52. 下列何者為中華民國「旅行業品質保障協會」之英文簡稱？　(A)

(A) TQAA　　(B) ASTA　　(C) CGOT　　(D) IATA

53. 若因可歸責於旅行社或帶團人員之事由，而導致行程延誤，延誤之行程未滿一日，但多於幾小時以上，仍以一日計算？　　(D)

(A)二小時　　(B)三小時　　(C)四小時　　(D)五小時

54. 在旅遊途中，預防及處理旅客迷途，其正確的方法是：　　(C)

(A)立即報警

(B)報告旅行社負責人

(C)事先提供旅館之卡片，萬一迷途，請旅客原地等候。如仍無法找到旅客，帶團人員則應向警方報案

(D)事先提供旅館之卡片，萬一迷途，團體暫時停止旅程，回來尋找

55. 甲旅客參加團體旅遊，團體所搭乘的巴士於第二天發生車禍，以致其後五天的行程被迫取消，但仍於原定日期搭機返國，下列那一項處理不適當？　　(D)

(A)旅行社應退還旅客未完行程之旅費

(B)旅行社應協助甲旅客向保險公司索賠

(C)旅行社應提醒甲旅客採用非正式醫療診所的民俗療法費用，保險公司恐難受理

(D)旅行社應支付甲旅客精神損失的賠償費用

56. 對於具有危險性的自費行程，帶團人員事前應：　　(A)

(A)盡到告知旅客危險性之義務，由旅客自行決定參加與否

(B)交給當地接待旅行社負責

(C)該旅遊如係合法業者經營，即可任由旅客參加

(D)立即代為報名，給予旅客最好的服務

57. 下列何國與臺灣相同是「靠右行駛及行走」的國家或地區？　　(D)

(A)英國　　(B)南非　　(C)香港　　(D)瑞士

58. 根據旅遊契約規定，出發前旅客任意解除契約時，於旅遊開　　(C)

始前第二日至第二十日期間內解除契約者，旅客應賠償旅行社旅遊費用多少百分比？

(A) 10%　(B) 20%　(C) 30%　(D) 40%

59. 依旅行業管理規則規定，旅行社不得安排旅客購買貨價與品質不相當之物品，如有違反，得依發展觀光條例之規定處新臺幣多少之罰鍰？　(A)

(A)一萬元以上五萬元以下　　(B)五萬元以上七萬元以下
(C)七萬元以上九萬元以下　　(D)九萬元以上四十五萬元以下

60. 下列何種費用不屬於旅行社團體包辦旅遊應包含的旅遊團費？　(D)

(A)住宿費用　(B)交通運輸費　(C)遊覽費用　(D)電話費用

61. 旅客於出發後，始發覺或被告知本契約已轉讓其他旅行業，旅行業應賠償旅客全部團費多少百分比之違約金？　(A)

(A) 5%　(B) 10%　(C) 15%　(D) 20%

62. 為了旅遊業務安全，領隊人員取得結業證書，連續幾年未執行領隊業務者，應重行參加講習結業，才得執行業務？　(C)

(A)一年　(B)二年　(C)三年　(D)四年

63. 旅客在團體旅遊期間非個人疾病因素導致意外事故送醫時，所花費之醫療費用在多少天之內可以申請理賠？　(D)

(A) 90天　(B) 120天　(C) 150天　(D) 180天

64. 旅行社因財務問題發生履約保險承保事故時，依據旅行業履約保證保險處理要點，於旅程中之出國旅行團的領隊人員在通報國內相關單位後，不宜有下列何項行為？　(B)

(A)確認回程機位，叮嚀旅客妥善保管證照
(B)將機票立即交給當地旅行社保管
(C)要求當地接待旅行社依原定旅行計畫執行
(D)若接待旅行社與品保協會、保險公司無法取得共識，經後兩者同意後，得洽當地其他旅行社接辦未完成之行程

65. 旅行社因財務問題發生履約保險承保事故時，依據旅行業履 (A)
 約保證保險處理要點，於旅程中之出國旅行團的領隊人員應
 立即通報那個單位？
 (A)交通部觀光局　　　　　　　(B)外交部護照管理局
 (C)外交部海外辦事處　　　　　(D)經濟部商業司

66. 旅行業未依規定為旅客辦理履約責任保險者，以主管機關規 (B)
 定最低投保金額計算，應以理賠金額之幾倍作為賠償金額？
 (A)二倍　(B)三倍　(C)四倍　(D)五倍

67. 旅行業辦理旅客旅遊業務，應投保履約保證保險，乙種旅行 (B)
 業每增設分公司一家，應增加投保最低金額新臺幣多少元？
 (A)一百萬元　(B)二百萬元　(C)三百萬元　(D)四百萬元

68. 團體於不易停車的市區用餐時，基於整團財物安全及對司機 (D)
 的人道（對司機用餐而言）原則，下列何種作法較恰當？
 (A)抵達餐廳，隨意路邊停靠，司機離車與團體共餐
 (B)團員下車後，司機自行離去，其用餐自行負責
 (C)等旅客用完餐上車後，再給司機便當於行程中食用
 (D)抵達餐廳時，交便當給司機，再讓司機離去，於車上用餐

69. 食用西餐時，水杯應放置在下列何處？ (C)
 (A)左上方　(B)左下方　(C)右上方　(D)右下方

70. 有關舞會的禮儀，下列敘述何者不恰當？ (B)
 (A)參加正式或性質較隆重的舞會，不應遲到或早退
 (B)入舞池，由男士先行，女士隨後
 (C)由男主人與女主賓和女主人與男主賓開舞
 (D)若無主賓，則可由男女主人開舞

71. 穿著深色西裝時，搭配何種顏色的襪子較適合？ (D)
 (A)白色　(B)米色　(C)灰色　(D)黑色

72. 在餐廳用餐，下列何種開香檳酒的方式應予避免？ (A)

運動休閒餐旅產業概述

(A)開瓶前先搖動

(B)用一手覆蓋著瓶口木塞處，另一手小心旋轉除去鐵絲保險罩

(C)用乾淨的布巾壓住瓶口木塞

(D)把木塞和瓶身輕輕向相反方向旋轉打開

73. 飯店內床型由大到小排列，依序應為： (B)

(A) King size、Queen size、Twin size、Double

(B) King size、Queen size、Double、Twin size

(C) King size、Double、Queen size、Twin size

(D) Double、King size、Queen size、Twin size

74. 楊主任開小轎車下班，順道送林先生回家，下列敘述何者正確？ (A)

(A)林先生應坐在前座右側　　(B)林先生應坐在後座右側

(C)林先生應坐在後座左側　　(D)林先生應坐在後座中間

75. 臺灣原住民習俗中的「鯨面」，在於炫耀武功與追求美感，下列那兩族有此習俗？ (D)

(A)阿美族、泰雅族　　　　(B)雅美族、鄒族

(C)布農族、排灣族　　　　(D)泰雅族、賽夏族

76. 有關名片的使用方式，下列何者錯誤？ (A)

(A)在會議中或吃飯中致送名片

(B)致送名片時將字體朝向收名片的人

(C)接受他人名片時用雙手、眼睛注視名片，並複誦對方名字

(D)不要在上司、長輩之前先遞出自己的名片

77. 關於喝酒的禮儀，下列何種舉動不適宜？ (C)

(A)無論會不會喝酒，第一杯酒都須舉杯淺酌

(B)當主人起立敬酒，所有來賓也應起立回敬

(C)不醉不歸才算給足主人面子

(D)男士向長輩敬酒，宜雙手捧杯

78. 依民間結婚儀式，典禮中各相關人員，就位程序的安排，依 (D)

序應為：

(A)新郎新娘就位、來賓及親屬就位、主婚人就位、介紹人就位、證婚人就位

(B)介紹人就位、新郎新娘就位、來賓及親屬就位、證婚人就位、主婚人就位

(C)主婚人就位、新郎新娘就位、介紹人就位、證婚人就位、來賓及親屬就位

(D)來賓及親屬就位、主婚人就位、介紹人就位、證婚人就位、新郎新娘就位

79. 紅葡萄酒開瓶後，倒入另一玻璃瓶中，約半小時後再飲用，此一過程稱為：　　　　　　　　　　　　　　　　　　　　(B)

(A)觀酒　(B)醒酒　(C)賞酒　(D)聞酒

80. 航空餐飲英文代碼，下列何者代表「嚴格素食餐」？　　　(C)

(A) ORML　(B) SFML　(C) VGML　(D) CHML

(一)領隊實務(二)（包括觀光法規、入出境相關法規、外匯常識、民法債編旅遊專節與國外定型化旅遊契約、臺灣地區與大陸地區人民關係條例、香港澳門關係條例、兩岸現況認識）

(二)試題說明：

① 本試題為單一選擇題，請選出一個正確或最適當的答案，複選作答者，該題不予計分。

② 本科目共80題，每題1.25分，須用2B鉛筆在試卡上依題號清楚劃記，於本試題上作答者，不予計分。

③ 本試題禁止使用電子計算器。

④ 考試時間：1小時

1. 下列何者為「發展觀光條例」所規定之中央主管機關職責？ (A)訂定開放大陸觀光客來臺政策 (B)修定工時，活絡國民旅遊 (C)於機場港口設置外匯兌換中心 (D)協助觀光地區商號集中銷售各地特產	(D)
2. 下列何者不屬於旅行業應辦理變更登記的事項？ (A)地址變更　(B)名稱變更　(C)電話變更　(D)代表人變更	(C)
3. 依據「發展觀光條例」規定，在高雄市經營旅館業者，除依法辦妥公司或商業登記外，並應向市政府之下列何單位申請登記？ (A)交通局　(B)建設局　(C)觀光局　(D)文化局	(B)
4. 有關旅行業營業處所之規定，下列敘述何者錯誤？ (A)旅行業應設有固定之營業處所 (B)同一處所內最多得為二家營利事業共同使用 (C)營業處所之面積未有規定 (D)營業處所之土地利用分區依當地地方政府規定	(B)
5. 曾經營旅行業，受撤銷或廢止營業執照處分，尚未逾多少年者，不得為發起人、董事、監察人、經理人、執行業務或代	(D)

表公司之股東？

(A)二　(B)三　(C)四　(D)五

6. 下列「發展觀光條例」中有關旅行業經理人之規定，何者正確？ | (C)

(A)得兼任其他旅行業之經理人

(B)應經地方主管機關或受其委託之機構訓練合格

(C)不得自營或為他人兼營旅行業

(D)連續兩年未任職於旅行業者，取消其相關證照

7. 有關民宿經營之規定，下列何者非屬需由中央主管機關會商 | (D)
相關機構訂定之事項？

(A)經營規模　(B)建築消防　(C)經營者資格　(D)衛生安全

8. 依據「發展觀光條例」，為加強國際觀光宣傳推廣，以下何 | (D)
者為公司組織之觀光產業得用以抵減營利事業所得稅之項目？

(A)配合政府推動生態旅遊之費用

(B)配合政府發展文化創意產業之費用

(C)配合政府發展外籍青年旅臺之費用

(D)配合政府推廣會議旅遊之費用

9. 經營同種類旅行業，最近兩年未受停業處分，且保證金未被 | (B)
強制執行，並取得中華民國旅行業品質保障協會會員資格者，
其保證金得按何種比率繳納？

(A)五分之一　(B)十分之一　(C)十五分之一　(D)二十分之一

10. 綜合及甲種旅行業每一分公司應繳納新臺幣多少元的保證金？ | (C)

(A)五十萬元　(B)四十萬元　(C)三十萬元　(D)二十萬元

11. 旅行業暫停營業或暫停經營，未依規定報請備查或申報復業， | (D)
達幾個月以上者，主管機關得廢止其營業執照或登記證？

(A) 1　(B) 2　(C) 4　(D) 6

12. 旅行業代客辦理出入國及簽證手續，為申請人偽造、變造有 | (B)
關文件，依「發展觀光條例」規定的處罰，以下何者正確？

(A)處新臺幣五千元以上二萬五千元以下罰鍰

(B)處新臺幣一萬元以上五萬元以下罰鍰

(C)處新臺幣二萬元以上十萬元以下罰鍰

(D)處新臺幣三萬元以上十五萬元以下罰鍰

13. 旅行業經核准籌設後，倘有正當理由，而不及申請註冊時，請問其可申請延期之時間及次數各為何？　　　　　　(A)

　　(A) 2個月，一次為限　　　　(B) 2個月，二次為限

　　(C) 1個月，二次為限　　　　(D) 1個月，一次為限

14. 下列何者不符合旅行業經理人之資格？　　　　　　　　　(C)

　　(A)大專以上學校畢業，曾任旅行業代表人3年者

　　(B)大專以上學校畢業，曾任旅行業專任職員5年者

　　(C)高級中等學校畢業，曾任特約領隊7年者

　　(D)大專以上學校畢業，曾任觀光行政機關業務部門專任職員4
　　　年者

15. 旅行業代旅客辦理出入國手續，如遺失旅客護照等相關證件，除應向交通部觀光局報備外，並應向何單位報備？　　　(B)

　　(A)直轄市、縣市政府　　　　(B)外交部領事事務局

　　(C)當地戶政事務所　　　　　(D)內政部入出國及移民署

16. 旅行業所繳保證金為債權人強制執行後，經主管機關通知限期補繳，屆期仍未繳納者，依「發展觀光條例」規定的處罰，以下何者正確？　　　　　　　　　　　　　　　　　(C)

　　(A)處新臺幣三十萬元罰鍰　　　(B)定期停止其營業

　　(C)廢止其旅行業執照

　　(D)定期停止其營業，情節重大者廢止其旅行業執照

17. 中央觀光主管機關對觀光產業之經營定有多項優惠及獎勵措施，下列何者不屬之？　　　　　　　　　　　　　　　(D)

　　(A)租稅優惠　(B)優惠貸款　(C)用地取得　(D)虧損補貼

18. 民國94年2月修正發布「大陸地區人民來臺從事觀光活動許可辦法」，放寬第三類大陸地區人民來臺觀光的那些規定？ (C)

(A)來臺無須通報之規定　　　　(B)每日入境名額限制之規定

(C)無需團進團出，得分批入出境之規定

(D)接待旅行社限制之規定

19. 綜合、甲種旅行業代客辦理護照，如遇遺失之情形，無須向下列那一個機關報備（案）？ (D)

(A)當地警察機關　　　　　　(B)外交部領事事務局

(C)交通部觀光局　　　　　　(D)內政部入出國及移民署

20. 有關影響臺灣地區觀光產業發展之重要政策，下列敘述何者有誤？ (D)

(A)民國68年1月開放國民出國觀光，形成國際觀光雙向交流之發展

(B)民國76年11月開放民眾赴大陸探親後，國人赴大陸旅遊活動迅速蔚為風潮

(C)民國90年1月全面實施週休二日制，92年1月實施國民旅遊卡，帶動國內觀光休閒產業熱潮

(D)民國94年1月實施第2、3類大陸人士來臺觀光

21. 自93年9月起，大陸人士來臺觀光申請案件收件窗口為： (B)

(A)交通部觀光局

(B)中華民國旅行商業同業公會全國聯合會

(C)行政院大陸委員會　　　　(D)外交部

22. 交通部觀光局對服務成績優良之觀光產業從業人員（含導遊及領隊）定有表揚措施，每年接受推薦評選表揚；依規定受推薦參加評選之從業人員如於最近3年內曾受觀光主管機關罰鍰或停止執業處分者，不予表揚；但其罰鍰在下列何項金額（新臺幣）以下且與表揚事蹟無關者，不在此限？ (A)

(A)三千元　(B)六千元　(C)九千元　(D)一萬五千元

23. 參加領隊人員職前訓練，缺課多少節以上，應予退訓？ (D)

(A)缺課節數逾三分之一者　　(B)缺課節數逾四分之一者

(C)缺課節數逾五分之一者　　(D)缺課節數逾十分之一者

*24. 領隊人員執業證有效期屆滿後未申請換發而繼續執業者，處 (B)
新臺幣多少元？

(A)三千元以上，一萬元以下

(B)三千元以上，一萬五千元以下

(C)五千元以上，二萬元以下

(D)五千元以上，二萬五千元以下

25. 護照遺失於多少小時內尋獲者，應立即向原申報機關申請撤回？ (C)

(A) 12小時　(B) 24小時　(C) 48小時　(D) 72小時

*26. 向我國駐外單位請求之墊款或臨時借款均應簽立書面借據， 一律
並於立據幾日內歸還？ 給分

(A) 30日　(B) 40日　(C) 50日　(D) 60日

27. 外交部領事事務局公告製發護照工作天為4天，某乙送件後第 (C)
3天要求速件處理時，應繳付新臺幣多少元之速件處理費？

(A) 300元　(B) 600元　(C) 1,000元　(D) 1,200元

28. 護照遺失，申請補發，若未要求速件處理，則自繳費之次半 (B)
日起算，需要幾個工作天，始能完成製發？

(A) 4　(B) 5　(C) 6　(D) 7

29. 普通護照應向下列何機關申請？ (A)

(A)外交部領事事務局　　　(B)交通部觀光局

(C)行政院指定之機構　　　(D)內政部入國及移民署

30. 中華民國國民在國外旅行所使用之國籍身分證明文件為： (B)

(A)簽證　(B)護照　(C)國民身分證　(D)入境許可證

31. 我國國民有下列那一種情形經核准者仍可以出境？ (D)

(A)有事實足認有妨害國家安全或社會安定之重大嫌疑者

(B)因案通緝中

(C)經判處有期徒刑以上之刑確定尚未執行者

(D)役男

32. 旅客攜帶新鮮水果入境時，下列何者為錯誤之處理方式？　(C)

(A)自行丟棄於棄置桶

(B)向動植物防疫檢疫機關申報

(C)攜帶入境　　　　　　　(D)通關前食用完畢

33. 臺灣地區11職等以上公務員不得進入大陸地區從事何種活動？　(D)

(A)參加國際性會議　　　　(B)探親

(C)探病　　　　　　　　　(D)觀光旅遊

34. 役齡前出境在國外就學之役男，返國每年可申請再出境之次　(C)
數，及在國內停留之期間，各為何者？

(A)二次，每次2個月　　　(B)二次，合計4個月

(C)不限次數，每次2個月　(D)不限次數，合計4個月

35. 約翰先生持美國護照，效期僅剩下3個月。因有緊急之商務會　(B)
議必須到臺北，則他應以何種簽證較能快速抵臺？

(A)免簽證方式入境　　　　(B)申請落地簽證

(C)快件方式重新申請護照及簽證

(D)一般方式申請護照及簽證

36. 役齡男子意圖避免徵兵處理，於核准出境後，屆期未歸，經　(C)
催告仍未返國，致未能接受徵兵處理者，依妨害兵役治罪條
例規定，應處多久之有期徒刑？

(A)一年以下　　　　　　　(B)三年以下

(C)五年以下　　　　　　　(D)一年以上七年以下

37. 下列那一類入境旅客，可以免填「中華民國海關申報單」？　(C)

(A)外國籍　　　　　　　　(B)本國人民

(C)無應申報事項之旅客　　　　(D)公務人員返國

38. 入境旅客攜帶之行李物品，如在國外即為旅客本人所有，並　　(A)
已使用過，其品目、數量合理，其單件或一組之完稅價格在
新臺幣多少金額以下，經海關審查認可者，准予免稅？
(A) 1 萬元　(B) 2 萬元　(C) 4 萬元　(D) 6 萬元

39. 旅客入境時，其所攜帶之人民幣逾多少金額應向海關申報；　　(D)
其超過部分並自行封存於海關，待下次出境時攜出？
(A) 2,000 元　(B) 3,000 元　(C) 6,000 元　(D) 2 萬元

40. 下列那一個國家（地區）尚未對我國國民實施免簽證入境？　　(A)
(A)菲律賓　(B)日本　(C)韓國　(D)澳門

41. 年滿幾歲以上之外國人入國停留、居留或永久居留時，應隨　　(C)
身攜帶護照、外僑居留證或外僑永久居留證？
(A) 7 歲　(B) 12 歲　(C) 14 歲　(D) 18 歲

42. 國人赴新加坡可以免簽證入境，惟護照效期應有幾個月以上？　　(D)
(A) 3 個月　(B) 4 個月　(C) 5 個月　(D) 6 個月

43. 在國外自動提款機以何種卡片提領當地貨幣，係立即自持卡　　(D)
人之國內新臺幣帳戶扣減等值存款？
(A) VISA 卡　(B) MASTER 卡　(C) JCB 卡　(D)國際金融卡

44. 下列何種外幣，目前在國內銀行無法兌換？　　(D)
(A)泰幣　(B)新加坡幣　(C)印尼幣　(D)馬來西亞幣

45. 填寫「外匯收支或交易申報書」中那一項不得更改？　　(C)
(A)出生年月日　　　　　　(B)身分證統一編號
(C)金額　　　　　　　　　(D)外匯收支或交易性質

46. 下列何種外匯於攜帶出入境時有金額之限制？　　(D)
(A)匯票　(B)旅行支票　(C)個人支票　(D)外幣現鈔

47. 辦理結匯時，應填寫「外匯收支或交易申報書」，申報義務　　(A)
人為：

(A)匯款申請人	(B)受理銀行
(C)受理銀行之總行	(D)中央銀行

48. 外幣收兌處辦理外幣收兌（收外幣兌出新臺幣）之顧客範圍　(B)
（服務對象）為：
(A)臺灣地區人民
(B)外國旅客及來臺觀光之華僑
(C)華僑　　　　　　　　　(D)無限制

49. 旅遊營業人依規定變更旅遊內容時，其因此而減少之費用，　(D)
應如何處理？
(A)不必退還旅客　　　　　(B)退還旅客三分之一
(C)退還旅客二分之一　　　(D)全部退還旅客

50. 依國外旅遊定型化契約規定旅遊費用除雙方另有約定以外，　(C)
其涵蓋之項目，下列何者正確？
(A)旅客自行投保旅遊平安險之費用
(B)旅客自住所前往機場集合的交通費
(C)旅行社代理旅客辦理出國所需之手續費及簽證費及其他規費
(D)宜給與領隊、導遊、司機的小費

51. 旅行社所提供之旅遊服務，應須具備下列何條件？　(C)
(A)只要具備通常之價值就好
(B)只要具備約定之品質就好
(C)要具備通常之價值及約定之品質
(D)依國外接待旅行社而定

52. 因可歸責於旅行社之事由，致旅客遭當地政府逮捕、羈押或　(D)
留置時，旅行社應賠償旅客以每日新臺幣多少元計算之違約金？
(A) 5,000元　(B) 1萬元　(C) 1萬5千元　(D) 2萬元

53. 旅行業未依規定投保責任保險者，在發生旅遊意外事故時，　(B)
旅行業應以主管機關規定最低投保金額計算其應理賠金額之

幾倍賠償旅客？

(A) 5　(B) 3　(C) 2　(D) 1

54. 旅行業委託國外旅行業安排旅遊活動，因國外旅行業違反旅　(A)
遊契約或其他不法情事致旅客受有損害時，下列那一項敘述
正確？

(A)旅行業應與國外旅行業負同一責任

(B)由國外旅行業自行負責

(C)由國外旅行業自行負責，但旅行業有協助之義務

(D)由國外旅行業負責，在其無法負責時，才由旅行業負責

55. 下列何者不違反國外旅遊定型化契約應記載事項？　(B)

(A)旅行社可以口頭通知後將旅客轉由其他旅行社承辦

(B)旅行社未經旅客同意而將旅客轉由其他旅行社承辦時，旅
客得解除契約

(C)旅客於出發後才被告知已經轉由其他旅行社承辦時，旅客
不得請求賠償

(D)旅行社未經旅客同意而將旅客轉由其他旅行社承辦時，旅
客僅得解除契約，不得請求賠償

56. 旅行業之宣傳文件、行程表就旅遊地區或行程之內容，如果　(C)
記載表示「以外國旅遊業所提供之內容為準」者，該記載於
旅客簽訂旅遊契約書時，其效力為：

(A)有效　(B)效力未定　(C)無效　(D)視情形而定

57. 因旅行業之過失致延誤旅遊行程，旅客所支出之食宿或其他　(B)
必要費用，應由何人負擔？

(A)旅客　　　　　　　　　　(B)旅行業

(C)國外當地之旅行業，與旅客簽約之旅行業無涉

(D)領隊

58. 春嬌參加旅行團，在旅行社安排之購物地點買了一對耳環，　(C)

回國後發現耳環有瑕疵，此時春嬌應如何處理？

(A)找時間再出國一趟，找店家辦理退貨

(B)這是導遊帶去的店，要求導遊退還貨款全額

(C)通知旅行社所購物品有瑕疵，請求協助處理

(D)直接去熟識的珠寶行修理，並要求旅行社支付相關費用

59. 旅行團無法達到旅遊契約所約定的最低人數，在旅行業依契約規定期限通知旅客解除契約後，有關旅遊費用退還與否，下列何者正確？ (C)

(A)直接移做另一次旅遊契約之旅遊費用之全部或一部

(B)退還旅客已交付之全部費用

(C)退還旅客已交付之全部費用，但旅行業已代繳之簽證或其他規費得予以扣除

(D)扣除旅行業已代繳之簽證或其他規費、服務費或其他報酬之後，退還旅客剩餘之費用

60. 附件及廣告與國外旅遊契約的關係為何？ (A)

(A)為旅遊契約之一部分

(B)優先於旅遊契約而適用

(C)為旅遊契約之例外規定　　　(D)兩者無任何關係

61. 旅客在旅遊活動開始日或開始後解除旅遊契約者，應賠償旅遊費用多少比例予旅行業？ (C)

(A)百分之五十　　　　　　　　(B)百分之七十

(C)百分之一百　　　　　　　　(D)百分之一百五十

62. 領隊帶團出國旅遊，下列何者正確？ (A)

(A)應全程隨團服務

(B)負責將旅行團交由當地導遊服務後，即可處理自己之事務

(C)旅客需求時才提供服務

(D)僅負責為旅客辦理出入國境手續、交通、食宿之安排

63. 志明夫婦報名參加旅行團，志明因公司有事無法成行，遂改 　(B)
由其兒子參加，旅行社可能因此而減少之費用，應如何處理？
(A)志明可要求旅行社退還　　(B)當做旅行社多賺的利潤
(C)抵國外之小費　　　　　　(D)下次參團時扣抵團費

64. 國外旅遊之旅遊團如能成行，旅行業應負責為旅客申辦護照 　(B)
及依旅程所需之簽證，並代訂機位及旅館。同時旅行業依契
約規定期限或於舉行出國說明會時，應以下列那一方式確認
行程表？
(A)口頭確認　　　　　　　　(B)書面確認
(C)口頭或書面擇一確認
(D)由領隊於出發時口頭告知即可

65. 下列那一類臺灣地區公務員，經所屬機構遴派或同意，得申 　(D)
請進入大陸地區，從事商務考察訪問或間接貿易？
(A)國防部及其所屬機關之聘僱人員
(B)擔任行政職務的政務人員
(C)縣（市）長
(D)臺灣地區公營事業機構之公務員

66. 下列大陸地區人民，何者每年申請在臺灣地區定居之數額， 　(A)
得予限制？
(A)臺灣地區人民之直系血親及配偶，年齡在70歲以上、12歲
　　以下者
(B)民國76年11月1日前，因船舶故障、海難或其他不可抗力之
　　事由滯留大陸地區，且在臺灣地區原有戶籍之漁民或船員
(C)民國38年政府遷臺前，以公費派赴大陸地區求學人員及其
　　配偶
(D)民國38年政府遷臺後，因作戰或執行特種任務被俘之前國
　　軍官兵及其配偶

67. 支領月退休給與之退休軍公教人員，擬赴大陸地區長期居住者： （C）

(A)可以繼續支領月退休給與

(B)停止領受退休給與之權利

(C)應申請改領一次退休給與

(D)一律發給其應領一次退休給與的半數

68. 旅行業辦理大陸地區人民來臺從事觀光活動業務，如有違反 （D） 旅行業自律公約，旅行業全聯會得如何處理？

(A)廢止其營業執照　　　　　(B)不予核發接待數額

(C)扣繳保證金20萬元

(D)依情節不予核發接待數額1個月至6個月

69. 為規範及促進我政府與香港及澳門之關係，我政府所訂之法 （B） 律為何？

(A)香港關係條例、澳門關係條例

(B)香港澳門關係條例

(C)臺灣地區與香港澳門關係條例

(D)香港澳門基本法

70. 我國船舶在下述何種情形下，得限制或禁止其航行至香港或 （B） 澳門？

(A)航行的最終目的地是大陸地區

(B)危害臺灣地區安全

(C)該船舶是權宜船

(D)該船舶僱用過多的大陸籍船工

71. 臺灣與香港間飛航已行之有年，但在下列何種情況下，主管 （C） 機關可禁止香港航空器飛來臺灣？

(A)航機上之乘客未備妥入臺證件

(B)兩地飛航班機數不對等

(C)情勢變更，有危及臺灣地區安全之虞

(D)航機產生噪音過大

72. 目前臺灣地區人民前往香港或澳門，有沒有特別限制？　(A)

(A)依一般之出境規定辦理　(B)應經內政部許可

(C)應經行政院大陸委員會許可(D)應向內政部申報

73. 大陸地區人民經許可來臺後，從事與許可目的不符之活動時，(C)
應如何處理？

(A)經警告後可繼續在臺行程　(B)立即起訴判刑

(C)治安機關得逕行強制出境　(D)課以十萬元以下罰鍰

74. 中國大陸的簡體字書，可以在臺灣公開販售的種類是：　(A)

(A)大專專業學術圖書　　　(B)高中用書

(C)國中、小用書　　　　　(D)漫畫書

75. 臺灣地區人民與在臺定居的大陸地區人民，在大陸取得的那　(A)
一級學歷，須經我教育部採認？

(A)大學以上　(B)高中　(C)初中　(D)小學

*76. 香港民航處受下列那一個機關管轄？　一律給分

(A)經濟發展暨勞工局　　　(B)工商暨科技局

(C)保安局　　　　　　　　(D)民政事務局

77. 香港政府處理涉臺事務的主管機關為：　(C)

(A)民政事務局　(B)旅遊發展局　(C)政制事務局　(D)經濟局

78. 下列何者不是國家利益中的核心利益？　(B)

(A)領土與主權完整　　　　(B)國際地位

(C)人民生命與財產安全　　(D)政府的正常運作

79. 中共商務部研究院的報告指出「離岸金融中心成為中國資本　(A)
外逃的中轉站」，請問這個離岸金融中心所指為何？

(A)英屬維爾京群島　　　　(B)臺灣

(C)瑞典　　　　　　　　　(D)塞內加爾

80. 阿誠透過小三通到大陸一趟，其返臺時不能攜帶什麼東西？　(A)

97年領隊實務㈡試題

(A)替大嫂帶一隻放山雞回來坐月子

(B)帶一瓶茅台酒回來跟朋友小酌

(C)幫爸爸帶一包熊貓牌香菸

(D)帶一支人參回來幫媽媽補身體

㈠觀光資源概要（包括世界歷史、世界地理、觀光資源維護）

㈡試題說明：

　①本試題為單一選擇題，請選出一個正確或最適當的答案，複選作答者，
　　該題不予計分。

　②本科目共80題，每題1.25分，須用2B鉛筆在試卡上依題號清楚劃記，
　　於本試題上作答者，不予計分。

　③本試題禁止使用電子計算器。

　④考試時間：1小時

1. 在西元19世紀初，拉丁美洲獨立運動中，最先獨立的是法屬 (C)
　的那一個國家？

　(A)古巴　(B)牙買加　(C)海地　(D)智利

2. 明代由福建、菲律賓、墨西哥所共構的「海上絲路」，主要 (B)
　交換的商品是什麼？

　(A)鴉片與大黃　(B)白銀與生絲　(C)鴉片與磁器　(D)白糖與香料

3. 西班牙殖民中美洲，從非洲買進黑奴來種植的農作物是以什 (D)
　麼為主？

　(A)咖啡　(B)大麥　(C)大米　(D)甘蔗

4. 西元16世紀，西班牙探險家科提斯(Hernando Cortes)來到美洲 (C)
　某城，見到該城之富庶，有質地精美之陶器，公共設施也相
　當發達，後來科提斯率領數百名士兵，征服了此一帝國。一
　般稱此一文明為：

　(A)印加　(B)馬雅　(C)阿茲特克　(D)印度

5. 西元前256年秦昭王所任命的太守李冰率領百姓建造「都江 (B)
　堰」，此一水利工程至今仍存，並依然發揮調節「岷江」與
　「內江」水量的作用。「都江堰」位在今日中國的那一省？

　(A)陝西　(B)四川　(C)甘肅　(D)山西

6. 在什麼事件之後，關島成為美國的領土？ (C)

(A)第一次世界大戰　　　　　　(B)拿破崙稱霸歐洲

(C)美西戰爭　　　　　　　　　(D)太平洋戰爭

7. 西元8世紀時，日本的「平城京」與「平安京」分別是仿傚唐
代長安城之規劃而來的。當時日本這兩京即是現代日本的那
兩個都市？ ……（B）

(A)平城京：仙台；平安京：大阪

(B)平城京：奈良；平安京：京都

(C)平城京：東京；平安京：大阪

(D)平城京：鐮倉；平安京：奈良

8. 以西元2000年為「千禧年」是那個宗教的觀點？ ……（C）

(A)佛教　(B)回教　(C)基督教　(D)印度教

9. 西元11世紀時，越南李朝建立首都於現今的那一個城市？ ……（B）

(A)泗水　(B)河內　(C)胡志明市　(D)平陽

10. 英國所有成年婦女於那一年獲得選舉權？ ……（C）

(A) 1908年　(B) 1918年　(C) 1928年　(D) 1938年

11. 許多人以為今日的長城乃是秦代遺跡，但其實是錯誤的認知。
現在的長城為何時所建？而當時又稱為什麼？ ……（B）

(A)清代，萬里長城　　　　　　(B)明代，邊牆

(C)宋代，女牆　　　　　　　　(D)漢代，孟姜女之牆

12. 吳哥窟是在何時建造的？ ……（B）

(A)西元9世紀初　　　　　　　(B)西元12世紀初

(C)西元15世紀初　　　　　　　(D)西元18世紀初

13. 巴拿馬運河興建期間，何國派軍長駐運河區？ ……（D）

(A)英國　(B)古巴　(C)墨西哥　(D)美國

*14. 下列那所大學是首先享有不受地方政府管轄的學術自由起源地？ ……一律給分

(A)巴黎大學　(B)牛津大學　(C)劍橋大學　(D)波隆那大學

15. 西元前3世紀統一大部分印度半島，並將佛教向東南亞其他地 ……（C）

區推廣的是：

(A)旃陀羅笈多一世 (Chandragupta I)

(B)鳩摩羅笈多王 (Kumaragupta)

(C)阿育王 (Ashoka)　　　(D)戒日王 (Harsha Valna)

16. 中國雲南向多「傣族」聚居，今天在「傣族」的聚落中，仍　(B)
然有許多造型與中國其他地區不同的古代佛塔建築，這些佛
塔所隸屬的佛教宗派為：

(A)大乘佛教　(B)小乘佛教　(C)佛教禪宗　(D)佛教臨濟宗

17. 那一個城市是美國爵士樂發展的重鎮？　(A)

(A)紐奧良　(B)邁阿密　(C)休士頓　(D)聖安東尼

18. 「資本論」的作者是：　(D)

(A)亞當斯密　(B)黑格爾　(C)恩格斯　(D)馬克思

19. 明清以來，皖南「徽州」一地多出商賈，他們遍及天下，勢　(A)
力始終不衰。「徽州人」投身商業的地理因素為何？

(A)「徽州」山多地脊，耕地不足，務農往往不足以謀生，故
以「徽州人」大多服賈四方

(B)「徽州」地處東南沿海，夏季多颱風，故以農業不盛，所
以「徽州人」大多服賈四方

(C)「徽州」土質為副熱帶之淋餘土，酸性過高，不利水稻生
長，故以「徽州人」大多服賈四方

(D)「徽州」為四戰之地，常有戰爭發生，民不聊生，因此「徽
州人」大多服賈四方以逃戰禍

20. 河西走廊是溝通中西文化的商業大道，下列那項為現今位於　(C)
敦煌附近之烽火臺遺址？

(A)敦煌遺址　(B)玉門遺址　(C)陽關遺址　(D)絲路遺址

21. 韓劇明成皇后拍攝地點－景福宮，建於1394年，屬於下列那　(A)
一個朝代：

(A)李氏王朝　(B)高麗王朝　(C)新羅王朝　(D)百濟王朝

22. 古代歐洲最著名的哲學家作品「共和國 (The Republic)」，是何人的創作？　(B)

(A)蘇格拉底　(B)柏拉圖　(C)亞里斯多德　(D)希羅多德

23. 領導中美洲反抗西班牙人統治的是：　(C)

(A)華盛頓　(B)聖馬丁　(C)玻利維亞　(D)襄塞雷斯

24. 日本江戶時代文化最大的特色為何？　(A)

(A)庶民色彩濃厚　　　　(B)貴族風格

(C)佛教思想為主　　　　(D)仿中國特色

25. 西元16世紀葡、西、荷、英等國紛紛加入對印度尼西亞群島的爭奪，他們主要爭奪的是：　(C)

(A)石油　(B)錫礦　(C)香料　(D)木材

26. 文藝復興時期，充分運用透視法繪圖的畫家是：　(A)

(A)達文西　(B)米開朗基羅　(C)拉菲爾　(D)貝利尼

27. 1929年美國發生嚴重的經濟大恐慌，當時在任的美國總統是：　(C)

(A)老羅斯福　(B)小羅斯福　(C)胡佛　(D)柯立芝

28. 下列那一部作品是平安時代日本古典文學的代表作品：　(A)

(A)源氏物語　(B)平家物語　(C)好色一代男　(D)金閣寺

29. 第一次世界大戰結束後，32個國家於1919年在巴黎召開巴黎和會並簽訂什麼和約？　(B)

(A)維也納和約　(B)凡爾賽和約　(C)巴黎和約　(D)雅爾達和約

30. 荷蘭時期對臺灣原住民採取「贌社制」，這是一種什麼制度？　(C)

(A)繼承制度　(B)土地制度　(C)課稅制度　(D)婚姻制度

31. 北美十三州於1774年在那一個城市舉行第一次大陸會議？　(A)

(A)費城　(B)波斯頓　(C)紐約　(D)芝加哥

32. 希臘雅典著名的巴特農神殿是為了紀念那一個神祇？　(D)

(A)宙斯　(B)海克利斯　(C)阿波羅　(D)雅典娜

33. 巴西是南美洲面積最大的國家，在西元那一年成為共和國，
並從此實施民主憲政？　　　　　　　　　　　　　　　　(B)

　　(A) 1791年　　(B) 1891年　　(C) 1991年　　(D) 2001年

34. 西元17世紀中葉，鄭成功擊敗荷蘭人占領臺灣，為防兵食不
足，於是採取了「屯田駐兵」的策略。今日臺灣那些地名即
與當年鄭氏的措施有關？　　　　　　　　　　　　　　　(A)

　　(A)新營、左營、林鳳營、前鎮

　　(B)烏來、木柵、坪林、礁溪

　　(C)淡水、林口、新社、埔里

　　(D)西螺、草屯、舊莊、新莊

35. 1853年打開日本幕府鎖國的「黑船事件」，是那一個國家？　(D)

　　(A)英國　　(B)荷蘭　　(C)葡萄牙　　(D)美國

36. 拜占庭帝國的政治中心是那一個城市？　　　　　　　　　(A)

　　(A)君士坦丁堡　　(B)維也納　　(C)布達佩斯　　(D)威尼斯

37. 下列何處自古為歐、亞、非三大洲陸上交通的十字路口？　(B)

　　(A)東亞　　(B)西亞　　(C)南亞　　(D)北亞

38. 下列何者是非洲撒哈拉、喀拉哈里及納米比沙漠的共同成因？(C)

　　(A)涼流流經　　　　　　　　(B)背信風

　　(C)副熱帶高壓帶籠罩　　　　(D)身居大陸內陸

39. 那一個國家地理位置跨歐、亞兩洲，扼黑海進出地中海的通道？(D)

　　(A)敘利亞　　(B)葉門　　(C)以色列　　(D)土耳其

40. 著名的九寨溝景區，主要是由那一族的九個村寨圍繞而得名？(C)

　　(A)苗族　　(B)壯族　　(C)藏族　　(D)黎族

41. 魁北克地區分離意識強烈，部分魁北克人認為應該從加拿大
獨立出去，主要的原因是魁北克具有那一項特徵？　　　　(A)

　　(A)迴異的傳統文化　　　　　(B)發達的第三級產業

　　(C)鄰近北大西洋航線區　　　(D)物產豐富

42. 臺灣的凍頂茶聞名海內外，所謂「凍頂」是指位於何處的凍 (B)
頂山？

 (A)臺中霧峰　(B)南投鹿谷　(C)彰化員林　(D)新竹湖口

43. 旅行社規劃西安市及鄰近地區旅遊，何處景點不會被安排？ (D)

 (A)秦始皇兵馬俑　(B)大小雁塔　(C)華清池　(D)黃帝陵

44. 那一種氣候類型使尼羅河下游地區發生季節性的氾濫？ (B)

 (A)熱帶雨林氣候　　　　　(B)熱帶莽原氣候

 (C)地中海型氣候　　　　　(D)熱帶沙漠氣候

45. 在紐西蘭的原住民毛利人的傳統生活方式中，社會秩序是藉 (A)
著何種方式維持？

 (A)信仰　(B)土地　(C)藝術　(D)法律

46. 夏威夷的火山國家公園主要位於那一個島上？ (D)

 (A)歐胡島　(B)可愛島　(C)摩洛凱島　(D)夏威夷大島

47. 日本本州島的三大平原，由北往南排列依序為： (A)

 (A)關東平原、濃尾平原、近畿平原

 (B)關東平原、近畿平原、濃尾平原

 (C)近畿平原、濃尾平原、關東平原

 (D)近畿平原、關東平原、濃尾平原

48. 三峽大壩的完工對那一地區在防洪及水電的供應上受益最大？ (B)

 (A)四川地區　(B)湖北地區　(C)江蘇地區　(D)河南地區

*49. 萊因河流量穩定，流經許多國家，航運價值高，因而成為西 一律
歐的黃金水道，其未流經下列那一個國家？ 給分

 (A)德國　(B)法國　(C)荷蘭　(D)奧地利

50. 復活節島 (Easter Island) 是太平洋上的一個火山島，島上有許 (A)
多7～10公尺的巨大石像分布。該島係屬於何國？

 (A)智利　(B)美國　(C)秘魯　(D)厄瓜多

51. 「秀姑漱玉」是花蓮極富盛名的觀光景點，這種河口溪石景 (B)

觀主要是那一種岩石構成的？

(A)大理石　(B)石灰岩　(C)麥飯石　(D)珊瑚礁

52. 英國的毛紡織品在世界市場上受到消費者青睞。下列那一個　(C)
城市是英國的紡織中心，且有「棉都」之稱？

(A)利物浦　(B)倫敦　(C)曼徹斯特　(D)密得堡

53. 位於美國西南部的大峽谷國家公園，其峽谷地形的形成，主　(D)
要是與下列那一條河流之侵蝕切割有密切的關係？

(A)格蘭特河　(B)密西西比河　(C)聖羅倫斯河　(D)科羅拉多河

54. 澳洲地廣人稀，牧場規模極大，畜牧的經營方式極為粗放。　(B)
為解決牲畜的飲水問題，當地人採取何種措施？

(A)以生產羔羊皮為主　　　　(B)開鑿自流井

(C)僅限於雨量充足地區　　　　(D)引河水至牧場區

55. 中國江南庭園建築中，最具代表的留園、網師園等，位於何　(D)
城市？

(A)無錫　(B)紹興　(C)揚州　(D)蘇州

56. 下列那個國家多峽灣地形，有利於航海事業發展？　(D)

(A)法國　(B)俄羅斯　(C)澳洲　(D)挪威

57. 由於受到歐洲殖民地式經濟的影響，大部分拉丁美洲國家的　(A)
經濟活動仍以下列何者為其主要的方式？

(A)農、礦原料輸出　　　　(B)農業加工

(C)工業製造　　　　(D)熱帶栽培業

58. 埃及蘇伊士運河的通航，大幅縮短了那兩大海域之間的航程？　(B)

(A)印度洋、紅海　　　　(B)大西洋、印度洋

(C)大西洋、地中海　　　　(D)地中海、黑海

59. 至北京市旅遊，旅行社在那一季節應提醒旅客：「注意沙塵　(A)
暴的影響，機場常關閉」？

(A)春季　(B)夏季　(C)秋季　(D)冬季

60. 由法國的里昂搭乘 TGV 列車前往亞維農地區旅遊，此路線主要是循著下列那條河流的河谷地區前進？　(D)
 (A)塞納河　(B)羅亞爾河　(C)加倫河　(D)隆河

61. 中、西非各國首要都市中，有「黑非洲的小巴黎」之稱的都市是指何處？　(B)
 (A)阿克拉　(B)阿必尚　(C)洛梅　(D)新港

62. 歐洲那一個國家擁有「六個共和國、五大民族、四種語言、三種宗教和兩種文字」的複雜文化背景？　(A)
 (A)南斯拉夫　(B)捷克　(C)波蘭　(D)匈牙利

63. 南歐地中海型氣候區水源缺乏，農業亟需灌溉，其灌溉水源主要來自：　(D)
 (A)豐沛的夏季降水　　　　(B)豐富的地下水
 (C)鄰區入境的河川　　　　(D)冬季高山降雨和降雪

64. 建於西元19世紀的德國新天鵝堡，位於德國的那個地區？　(A)
 (A)巴伐利亞　(B)薩克森　(C)紹令吉　(D)勃蘭登堡

65. 亞洲三大半島，由東往西排列，依序為：　(C)
 (A)阿拉伯半島、印度半島、中南半島
 (B)印度半島、中南半島、阿拉伯半島
 (C)中南半島、印度半島、阿拉伯半島
 (D)阿拉伯半島、中南半島、印度半島

66. 東南亞那個城市控制太平洋與印度洋之孔道麻六甲海峽？　(B)
 (A)吉隆坡　(B)新加坡　(C)雅加達　(D)巨港

67. 山東省青島市由於歷史因素，市區內許多建築充滿何國的風格？　(C)
 (A)日本　(B)英國　(C)德國　(D)俄羅斯

68. 美國西岸的工業特色以下列那兩類特別發達？　(D)
 (A)煉油業和石油化學工業　　(B)鋼鐵工業和汽車工業
 (C)煉鋁業和造船工業　　　　(D)航太工業和電子工業

*69. 非洲最高山吉力馬札羅山位在那一國家境內？　　　　　　　(B)

(A)衣索比亞　(B)坦尚尼亞　(C)索馬利亞　(D)肯亞

70. 臺灣最具有世界級景觀價值的峽谷地形位於何處？　　　　　(C)

(A)基隆河流域　　　　　　　(B)中橫公路西段

(C)中橫公路東段　　　　　　(D)濁水溪流域

71. 希臘地形崎嶇、土壤貧瘠、氣候乾燥，造成小麥等糧食作物　(D)
生產不足，但是卻非常適合何種作物生長，並且成為古希臘
人主要的輸出貨物？

(A)榴槤和香蕉　　　　　　　(B)哈密瓜和水梨

(C)蘋果和水蜜桃　　　　　　(D)葡萄和橄欖

72. 北京故宮外朝建築的三大殿，由南向北依序為：　　　　　　(A)

(A)太和殿→中和殿→保和殿　(B)太和殿→保和殿→中和殿

(C)中和殿→太和殿→保和殿　(D)中和殿→保和殿→太和殿

73. 下列何種為世界生態旅遊協會所強調的「生態旅遊」最主要　(B)
定義？

(A)到風景地區從事旅遊活動

(B)顧及環境保育並維護地方住民福利的負責任旅遊

(C)有舒適、便利旅遊設施的旅遊活動

(D)大眾適宜參與的旅遊活動

74. 墾丁保力溪在盛行風吹送下，形成砂嘴、砂堤，甚至封閉河　(A)
口，這稱為什麼？

(A)沒口河　(B)牛軛湖　(C)斷頭河　(D)滑走坡

75. 觀光遊憩區在實質條件限制下，要同時維持觀光遊憩資源品　(B)
質與滿足遊客的遊憩體驗下，所能容許的最大容量，稱為：

(A)永續發展　(B)承載量　(C)遊客量　(D)生態觀光

76. 古蹟是由直轄市、縣（市）政府及下列那一個中央政府機關　(C)
所主管？

(A)經濟部

(B)行政院經濟建設委員會

(C)行政院文化建設委員會　　　(D)內政部

77. 為維護安全，水上摩托車活動與其他水域活動共同使用同一水域時，水上摩托車活動應距陸岸從多少公尺至1,000公尺的水域範圍內？　　　　　　　　　　　　　　　　　　　(D)

(A) 50公尺　(B) 100公尺　(C) 150公尺　(D) 200公尺

78. 位於臺南市之著名古蹟，提供粵籍旅臺同鄉休息的地方，也是臺灣唯一最完整保存潮洲風格的廟宇為何？　　　　　(C)

(A)開基天后宮　(B)臺南大天后宮　(C)三山國王廟　(D)祀典武廟

79. 臺灣雪山冰斗圈谷生有何種樹木？　　　　　　　　　　　　(C)

(A)肖楠　(B)冷杉　(C)玉山圓柏　(D)鐵杉

*80. 「烏頭翁」是臺灣的特有種，分布在那些低海拔地區？　　　(A)

(A)花蓮以南至屏東楓港　　　　　(B)屏東楓港至嘉義布袋

(C)嘉義布袋至彰化和美　　　　　(D)臺北萬里至宜蘭員山

(一)導遊實務㈠（包括導覽解說、旅遊安全與緊急事件處理、觀光心理與行為、航空票務、急救常識、國際禮儀）

(二)試題說明：

① 本測驗試題為單一選擇題，請選出一個正確或最適當的答案，複選作答者，該題不予計分。

② 本科目共80題，每題1.25分，須用2B鉛筆在試卡上依題號清楚劃記，於本試題紙上作答者，不予計分。

③ 本試題禁止使用電子計算器。

④ 考試時間：1小時

1. 臺灣水韭是屬於何類的植物？　　　　　　　　　　　　　(A)

　　(A)蕨類植物　(B)裸子植物　(C)被子植物　(D)藻類植物

*2. 臺灣隔著臺灣海峽與福建省遙遙相望，最狹處為多少公里？　一律給分

　　(A) 150公里　(B) 170公里　(C) 190公里　(D) 210公里

3. 臺北地區是個封閉的盆地，四周高而中間低，南接：　　　(B)

　　(A)陽明山　(B)雪山山麓　(C)四獸山　(D)林口台地

4. 台糖因製糖產業逐漸沒落，轉而發展五分車懷舊之旅，此五分車的暱稱由何而來？　　　　　　　　　　　　　　　　(C)

　　(A)運糖車車廂數目為普通車的一半

　　(B)運糖車輪軸為國際標準軸的一半

　　(C)運糖車軌距為國際標準軌的一半

　　(D)運糖車最高速度為普通車的一半

5. 想了解臺灣紫斑蝶越冬的特殊生態，可以在那一處國家風景區欣賞？　　　　　　　　　　　　　　　　　　　　　　(B)

　　(A)墾丁國家風景區　　　　　　(B)茂林國家風景區

　　(C)參山國家風景區　　　　　　(D)日月潭國家風景區

6. 泰雅族以紋面著名，女性必須具備何種能力才有資格在臉上刺青？　　　　　　　　　　　　　　　　　　　　　　　(C)

　　(A)生育的能力　(B)炊食的能力　(C)織布的能力　(D)出草的能力

7. 金門地區之宗族觀念深厚，聚落社會多為同姓宗族所形成，並以宗祠為中心，以下何者為其代表？ (B)

　　(A)珠山的李氏　　　　　　　(B)水頭的黃氏

　　(C)南北山的邱氏　　　　　　(D)山后的蔡氏

8. 國立故宮博物院銅器的種類中，那一種是屬於酒器？ (B)

　　(A)鼎　(B)角　(C)匜　(D)鬲

9. 澎湖四面環海，有相當多傳統的漁業活動，其中那一種是「珊瑚礁棚漁業文化」的特色之一？ (C)

　　(A)牽罟　(B)抱墩　(C)石滬　(D)定置網

10. 客家建築強調家神祖先信仰，下列那一個代表了傳統的客家建築？ (A)

　　(A)佳冬蕭屋　(B)新竹竹塹城　(C)社口林宅　(D)北埔慈天宮

11. 在臺灣廟會中不可或缺的要角之一「宋江陣」，在古時候其性質類似今日的何種組織？ (C)

　　(A)警察　(B)憲兵隊　(C)軍隊　(D)藝工隊

12. 目前臺灣人數最少的原住民族是那一族？ (B)

　　(A)鄒族　(B)邵族　(C)雅美族　(D)太魯閣族

13. 卑南文化遺址是屬於那一項文化？ (D)

　　(A)布農族文化　(B)卑南族文化　(C)舊石器文化　(D)新石器文化

14. 臺南安平地區的避邪物為何？ (D)

　　(A)八卦　(B)石敢當　(C)風獅爺　(D)劍獅

15. 下列何者不是解說的三要素之一？ (C)

　　(A)解說之對象　(B)解說之媒體　(C)解說之理論　(D)解說之環境

16. 為外國遊客解說時，下列敘述何者錯誤？ (D)

　　(A)避免用刻板老套的方式對待外國遊客

　　(B)熟悉公制英制的度量單位之轉換

　　(C)尊重每一位外國遊客的個人特質

(D)應加強聽覺的使用

17. 臺中科博館辦理恐龍主題之展覽時，曾推出以人偶的方式介　(C)
紹及說明不同種類之恐龍習性，這是屬於何種型態的解說？
(A)主題活動　(B)解說講演　(C)生活劇場　(D)活動引導

18. 執行解說時，若遇突發狀況，下列何者為解說人員最具效益　(D)
之服務技巧？
(A)專業知識表現　　　　　(B)保持平靜態度
(C)熟悉救護系統　　　　　(D)具隨機應變能力

19. 「主動告訴遊客所處地點是視野極佳的觀察點」，這是應用　(C)
解說原則的那一種？
(A)第一手經驗
(B)將解說與遊客經驗結合　(C)關心遊客需求
(D)將片段資訊組合成解說內容

20. 如果地形圖模型平擺桌上，遊客們都站在此模型的南方時，　(A)
解說員應該站在此模型的何處來介紹較適宜？
(A)北方　(B)西方　(C)東方　(D)南方

21. 觀光渡假的逍遙心態往往左右解說資訊傳遞的效用，因此導　(B)
覽人員為追求解說的最大效果，應如何說明為最宜？
(A)鉅細靡遺　(B)提綱挈領　(C)清描淡寫　(D)耳提面命

22. 根據 Freeman Tilden 六大解說原則的內容，解說是一種結合多　(B)
種人文科學的：
(A)哲學　(B)藝術　(C)歷史　(D)理念

23. 解說時，將片斷資訊組合成內容，再將之故事化後，則更吸　(C)
引人；但是提供給團友的資訊，仍應以下列何者為依據？
(A)情境　(B)地點　(C)事實　(D)經驗

24. 有關定點解說時應注意的事項，下列何者錯誤？　(A)
(A)解說不需要有主旨，而是需要內容

(B)解說時應該要提供遊客參與活動的機會

(C)解說結束後要能在遊客內心中形成一種啟示

(D)解說主要的目的不是在教導遊客

25. 感覺某種困難事情已被完成，是莫瑞 (Murray) 對人類需求之分類中，可能適用於觀光客行為的何種需求？　(B)

(A)自主性的需求　(B)成就需求　(C)知的需求　(D)美的需求

26. 社會的認同可賦予人們力量，例如：國家公園解說員穿著制服可增加其專業性及權威性，這是屬於何種參考群體力量？　(B)

(A)偶像力量　(B)合法性力量　(C)回報力量　(D)同儕力量

27. 所欲求之各種體驗、行為、心理狀態，若未能在工作環境中獲得，便會於休閒情境中追求，稱為：　(C)

(A)正向的溢出　(B)負向的溢出　(C)正向的補償　(D)負向的補償

28. 消費者從熟悉的品牌中，篩選出符合購買標準的產品或品牌組合，稱為：　(B)

(A)全體組合　(B)知曉組合　(C)溝通組合　(D)決策組合

29. 有關旅客等待認知的敘述，下列何者正確？　(B)

(A)放鬆的等待比焦慮的等待感覺更久

(B)不公平的等待比公平的等待感覺更久

(C)一群人的等待比一個人的等待感覺更久

(D)有解釋原因的等待比沒有解釋的等待感覺更久

30. 陳先生夫妻每年都到臺東渡假旅行，今年決定調整到墾丁，請問這種顧客調整購買型態是屬於下列何種模式？　(A)

(A)產品轉換　(B)重複決定　(C)資訊搜尋　(D)問題解決

31. 大明出國旅行時，答應朋友購買維他命，於是向導遊詢問在行程中的那一站購買，價格能比較便宜。請問他在進行購買過程的那個階段？　(B)

(A)需求的察覺　(B)資訊蒐集　(C)替代選擇評估　(D)購買決策

32. 在西方社會認為7是幸運的數字，而中國社會則喜歡8這個數字。對此差別說明東、西方社會存在著何種差異？　(B)

(A)價值觀差異　(B)文化差異　(C)認知失調　(D)行為差異

33. 顧客選擇旅遊產品時，許多產品是在低涉入及無品牌差異的情況下購買，此時消費者購買行為較易偏向何種類型？　(D)

(A)複雜的購買行為　　　　　(B)變化性的購買行為

(C)降低失調的購買行為　　　(D)習慣性的購買行為

34. 航空公司的哩程酬賓計畫是屬於下列何種市場區隔變數的形式？　(D)

(A)人口統計區隔變數　　　　(B)心理描述區隔變數

(C)社會經濟區隔變數　　　　(D)行為區隔變數

35. 廣大市場的消費者因其習性、需求等皆不同，故行銷者為確實掌握目標市場，有效分配企業資源，必須進行何種活動？　(B)

(A)通路分配　(B)市場區隔　(C)促銷廣告　(D)目標管理

36. 許多國家觀光局運用「參考團體」影響消費者的購買行為的做法是：　(B)

(A)焦點團體訪談　　　　　　(B)找明星代言

(C)播放當地風景的廣告片　　(D)參加旅展

37. 一般而言，我國國際航線因受旅遊市場因素及季節風向影響飛行時間，國際航空公司飛行班表分為那幾種？　(C)

(A)春季及夏季班表　　　　　(B)春季及秋季班表

(C)夏季及冬季班表　　　　　(D)秋季及冬季班表

38. 中華民國籍民用航空器之登記編碼，下列何者正確？　(B)

(A)開頭為 A　(B)開頭為 B　(C)開頭為 C　(D)開頭為 T

39. 旅客電腦訂位記錄 (PNR)，其預約狀況 (Status Code) 是須向其他航空公司要求訂位，且尚未回覆，在 PNR 上會顯示何種英文代碼？　(C)

(A) HL　(B) HK　(C) PN　(D) RR

40. 在航空票務中，團體票的英文代碼為： (D)

 (A) AD (B) FOC (C) DG (D) GV

41. 搭機入境時發現行李未到，欲辦理尋找事宜並取得收據，應 (C)
出示之相關證件，下列何者不包括在內？

 (A)護照 (B)機票存根 (C)簽證 (D)行李收據

*42. 下列何者為有簽發日期的普通機票之有效期限起算日？ (B)
或
 (A)訂位日 (B)購票日 (C)開始搭乘日 (D)退票日 (C)

43. 若機票中之訂位狀況出現「RQ」時，該旅客應：

 (A)等待候補機位 (B)儘速購買機票 (A)

 (C)機位已定妥，不用再確認 (D)只能搭乘晚上起飛的班機

44. 依票價計算原則，YLGV10其所代表的意義，下列敘述何者正 (D)
確？

 (A) Y 代表經濟艙，L 是旺季，GV10是表旅遊業者的折扣票，
折扣有10%

 (B) Y 代表頭等艙，L 是淡季，GV10是表學生的折扣票，有10
份禮物

 (C) Y 代表頭等艙，L 是午餐，GV10是表團體票，至少有10份
餐點

 (D) Y 代表經濟艙，L 是淡季，GV10是表團體票，至少需10人
以上

45. 兩家航空公司將其飛行班機編號共掛於同一架班機上稱為： (B)

 (A) Code Combining (B) Code Sharing

 (C) Code Tying (D) Code Binding

*46. 在國內，國旗與其他國家的四面國旗豎立掛旗時，本國國旗 (B)
應置於何處？

 (A)最左邊 (B)最右邊 (C)最中間 (D)中間偏右一

47. 一般日本人初次見面的禮俗，下列敘述何者正確？ (B)

(A)以鞠躬方式行招呼禮，直接稱呼其姓名

(B)見面即應交換名片，且應以雙手承接或奉上

(C)日本人注重送禮，禮物應以紅色紙包裝

(D)交談時保持適當距離，並應時時拍打其肩膀

48. 餐廳服務人員進行餐飲服務時，下列敘述何者較適當？　　(D)

(A)斟酒時，先斟予男賓再斟予女賓

(B)固體食物或飲品均由左側服務

(C)固體食物宜由客人的右側上桌

(D)所有飲品皆由客人的右側服務

49. 下列介紹詞語中，何者較不符合一般介紹的順序原則？　　(C)

(A)「部長夫人，容我介紹陳先生」

(B)「劉太太，容我介紹鄭小姐」

(C)「李先生，容我介紹吳小姐」

(D)「張董事長，容我介紹王先生」

50. 接待的外賓適逢其結婚十週年紀念，我們應祝福他們：　　(A)

(A)錫婚快樂　(B)銅婚快樂　(C)銀婚快樂　(D)金婚快樂

51. 中式圓桌宴客（如右圖所示），　　(D)
主人夫婦的座位應在何處？

(A)①　(A)②　(B)③　(B)④

52. 搭乘由司機所駕駛的小轎車時，位於司　　(C)
機何處的座位為最尊？

(A)右側　(B)後方　(C)右後方　(D)後方中間

53. 有關機場內的禮儀，下列敘述何者正確？　　(B)

(A)團體應於飛機起飛前30分鐘辦理 check in

(B)候補旅客一般於飛機起飛前30分鐘依序候補

(C)在國際機場可將手推車推到登機門口

(D)手推車有工作人員整理，留在電梯門口即可

54. 旅遊從業人員在國際機場迎接旅客時，下列敘述何者不恰當？　(B)
 (A)應於赴機場接機前，向航空公司查詢班機抵達時間
 (B)可直接到海關及入出境查驗處以便利迎接
 (C)若迎接陌生客人，可以紙板書寫其姓名，於出境大廳出示，
　供客人辨認
 (D)若迎接的客人係殘障人士，可請航空公司協助接待

55. 客房與客房各自有獨立對外的房門，房間內部另有門可以互　(C)
 通，其房型英文稱之為：
 (A) Executive Suite　　　　　(B) Executive Floor
 (C) Connecting Room　　　　(D) Corner Suite

*56. 飯店內的付費電視節目，旅客若是於免費試看結束後，誤按　(C)
 「確定」鍵，領隊或導遊應如何協助旅客作最適當之處理？
 (A)請旅客繼續看完節目，隔日告訴櫃檯是誤按
 (B)請旅客繼續看完節目，隔日要求櫃檯給予折扣
 (C)請旅客立刻關閉節目，通知櫃檯是誤按並拒絕付費
 (D)請旅客立刻關閉節目，立即通知櫃檯並爭取依時間比例付費

57. 聽音樂會的鼓掌禮儀，下列敘述何者不正確？　(A)
 (A)兩個樂章之間應該鼓掌
 (B)指揮者的雙手已完全放下後鼓掌
 (C)指揮者轉身鞠躬後始鼓掌
 (D)表演結束後起立鼓掌

58. 帶領旅客前往高爾夫球場打球，應告知正確的禮儀，下列敘　(D)
 述何者不正確？
 (A)球員正在試桿時，同組成員不得走動或談話
 (B)打完一洞，全體成員即應立即離開果嶺
 (C)後方球員應注意前方球員已走出射距之外，才得以發球
 (D)若需覓球，時間不應超過20分鐘，球伴應協助覓球

59. 穿著的禮儀必須符合TOP的原則，下列何者為「O」的意義？　(B)
　　(A)穿著的時間　(B)穿著的場合　(C)穿著的顏色　(D)穿著的整潔

60. 下列何者為「大晚禮服」的英文名稱？　(A)
　　(A) White Tie　(B) Black Tie　(C) Dark Suit　(D) Morning Coat

61. 旅客住在旅館15樓，發生火災，走廊已成火海，煙霧瀰漫時，　(B)
　　應如何處置？
　　(A)打開窗戶等待救援
　　(B)先將浴槽儲水，浸濕毛毯，塞住煙霧進入之管道，躲入浴
　　　槽水中以毯子裹身
　　(C)用濕毛巾或手帕掩住口鼻打開房門，壓低姿勢沿牆腳逃至
　　　安全出口
　　(D)如發現就近的電梯尚能運作，趕快搭電梯下樓

62. 領隊或導遊人員應該如何防止或處理團體旅客團員的迷路問題？　(B)
　　(A)避免旅客迷路，禁止旅客單獨外出
　　(B)事先向團員說明，若於參觀中走失應即在原地等候
　　(C)請團員家屬或朋友分散負責尋回走失的團員
　　(D)在還沒找到走失的一、二位團員時，不要繼續既定的遊程

63. 旅客於旅館中遺失金錢時，其緊急處理是：　(A)
　　(A)請旅館值班經理處理，並報警追查
　　(B)請旅館值班經理處理，無須報警
　　(C)帶團人員帶旅客直接進入可能且可疑地點去找尋
　　(D)旅客自行返回旅館處理

64. 我國海關規定，旅客入境攜帶逾多少人民幣者，應自行封存　(D)
　　於海關，出境時准予攜出？
　　(A) 6,000元人民幣　　　　　　　(B) 10,000元人民幣
　　(C) 15,000元人民幣　　　　　　(D) 20,000元人民幣

65. 旅客入境我國時，攜帶自用行李以外之物品，如非屬經濟部　(A)

國際貿易局公告之「限制輸出入貨品表」之物品，其價值超過多少美金限額，須繳驗輸出入許可證始准進出口？

(A) 20,000　　(B) 15,000　　(C) 10,000　　(D) 5,000

66. 旅遊旺季，帶團人員自己最適切用餐的時間安排是：　　(D)

　　(A)開始與結束用餐均與旅客同步進行

　　(B)旅客上第一道菜後，才開始用餐，但與旅客同步結束

　　(C)開始時，與旅客同步用餐，但提早結束

　　(D)旅客上第一道菜後，才開始用餐，於旅客用完餐前，提早
　　　結束

67. 山路坍方時，遊覽車所宜採取之最周密且最安全的緊急措施　　(C)
　　為何？

　　(A)不須判斷情況，立即返途

　　(B)請旅客下車步行通過

　　(C)停車後，導遊會同駕駛員，實地勘察狀況，聯絡治安單位
　　　協助，再決定返途或等待通過

　　(D)旅客不下車，看前車沒事通過，也跟著通過

*68. 旅途中發生地震時，最重要的是要保持冷靜，下列何者不是　　(B)
　　應遵守的原則？　　　　　　　　　　　　　　　　　　　　或
　　　　　　　　　　　　　　　　　　　　　　　　　　　　(D)
　　(A)在室內，不要使用蠟燭、火柴或其他易燃物

　　(B)設法躲到桌子底下

　　(C)在室外，遠離建築物、電線與樹木

　　(D)開車時，在安全的前提下將車子開到路邊，然後留在車內

69. 有關領隊或導遊人員在旅客住宿的業務安排上，下列那一項　　(C)
　　處理不妥當？

　　(A)因為行程延誤，以致超過預定時間到達住宿地點，應先和
　　　飯店取得聯繫並告知預定到達的時間

　　(B)因為行程延誤，以致超過預定時間到達住宿地點，最好先

取得房間號碼並可於車上先行分配房間

(C)因為飯店超售房間致使必須改住宿其他旅館，應該要求同
　　等級或更好等級之飯店，並致送水果至導遊或領隊房間內

(D)因為飯店超售房間致使必須改住宿其他旅館，應該要求同
　　等級或更好等級之飯店，並致送水果至所有團員之房間內

70. 團體用車若發生車禍意外，對受傷旅客之處置何者不宜？　(A)

(A)旅客若已昏迷，迅速將他移下車

(B)立即呼叫救護車

(C)旅客若已昏迷立刻施行急救

(D)儘量讓傷者保持溫暖與乾燥

71. 某旅行社辦理團體旅遊，某團員因餐廳供給之餐食而導致中　(C)
　　毒死亡，旅行社之責任保險賠償金額為：

(A)無賠償金額　　　　　　　(B)賠償新台幣1百萬元.

(C)賠償新台幣2百萬元　　　(D)賠償新台幣3百萬元

72. 對具有心絞痛宿疾之團員，當其病發時，帶團人員應採取下　(D)
　　列何者急救措施？

(A)讓患者平躺並鬆開衣物，協助他服用醫生處方之藥物並送醫

(B)請患者要放鬆，做深呼吸的動作，並送醫急診

(C)先在患者心臟的部位做按摩並送醫

(D)讓團員採半坐臥之姿勢並鬆開衣服，協助患者服用醫生處
　　方之藥物並送醫，必要時給予施行 CPR

73. 旅行業應投保之「履約保險」的投保範圍主要是解決下列那　(C)
　　一問題？

(A)團員死亡問題　　　　　　(B)領隊健康問題

(C)旅行業財務問題　　　　　(D)導遊健康問題

74. 依據旅行業管理規則，旅行業應該為所舉辦之團體旅遊投保　(C)
　　責任保險，下列關於最低金額及範圍的敘述，那一項錯誤？

(A)每一旅客證件遺失之損害賠償費用為新台幣2千元

(B)旅客家屬前往海外或來中華民國處理善後所必須支出之費用新台幣10萬元

(C)每一旅客因為意外事故所致體傷之醫療費用新台幣2萬元

(D)每一旅客意外死亡新台幣2百萬元

75. 旅途中遇到旅客有中風的現象時,應如何處理最適當? (B)

(A)若旅客呈現昏迷狀況,應盡速提供飲料,以補充身體水分

(B)若發生呼吸困難,可採用半坐臥或復甦姿勢

(C)若昏迷者,應讓旅客平趴

(D)讓旅客平躺,頭肩部不可墊高

76. 旅客的關節脫臼時,帶團人員應採取何種急救措施? (C)

(A)要用熱敷並固定脫臼處後送醫

(B)試圖將脫臼處回復原位後送醫

(C)要冷敷、固定脫臼處並送醫,不能試圖復位

(D)在關節脫臼處先用手按摩再固定並送醫

77. 下列何種中毒的情況,於傷患清醒時需喝大量的水以減低傷害? (D)

(A)強酸強鹼中毒　　　　　(B)藥物中毒併有口唇灼傷

(C)氣體中毒　　　　　　　(D)普通藥物中毒

78. 身體灼傷處出現紅、痛、水泡的症狀是屬於幾度灼傷? (C)

(A)第零度　(B)第一度　(C)第二度　(D)第三度

*79. 車禍受害人可能有頸部受傷時,應如何打開呼吸道? 一律給分

(A)把舌頭拉出　　　　　　(B)抬下巴

(C)把頭側一邊　　　　　　(D)做頭下斜的動作

80. 旅遊進行中有團員表示其有「allergy」的現象,代表他有何種症狀? (B)

(A)中風　(B)過敏　(C)發燒　(D)暈機

㈠導遊實務㈡（包括觀光行政與法規、臺灣地區與大陸地區人民
　關係條例、香港澳門關係條例、兩岸現況認識）

㈡試題說明：

① 本測驗試題為單一選擇題，請選出一個正確或最適當的答案，複選作答
　　者，該題不予計分。

② 本科目共80題，每題1.25分，須用2B鉛筆在試卡上依題號清楚劃記，
　　於本試題紙上作答者，不予計分。

③ 本試題禁止使用電子計算器。

④ 考試時間：1小時

1. 民間機構開發經營觀光旅館經中央主管機關核定者，其範圍　　(B)
　　內所需用土地如涉及都市計畫或非都市土地使用變更，可以
　　依下列那一個法辦理逕行變更，不受通盤檢討之限制？

　　(A)發展觀光條例　(B)都市計畫法　(C)土地法　(D)土地徵收條例

2. 觀光主管機關對觀光產業之經營管理，得實施定期或不定期　　(C)
　　之檢查，下列何種行業不在此限？

　　(A)旅行業　(B)旅館業　(C)會議籌組業　(D)觀光遊樂業

3. 下列何者並非發展觀光條例第1條所揭示的目的？　　(B)

　　(A)加速國內經濟繁榮　　　　(B)提昇國際知名度

　　(C)敦睦國際友誼　　　　　　(D)增進國民身心健康

4. 觀光地區將車輛開入禁止車輛進入或停放於禁止停車之地區，　　(B)
　　其目的事業主管機關對行為人可以處新台幣多少元之罰鍰？

　　(A) 3千元至10萬元　　　　　(B) 3千元至1萬5千元

　　(C) 1千元至5千元　　　　　　(D) 1千元至8千元

5. 依據「發展觀光條例」第50條之1規定外籍旅客辦理退還特定　　(B)
　　貨物營業稅，其辦法由交通部會同那個單位定之？

　　(A)外交部　(B)財政部　(C)經濟部　(D)行政院主計處

6. 依據法令，自然人文生態景觀區需設置：　　(D)

　　(A)領隊人員　(B)導遊人員　(C)領團人員　(D)專業導覽人員

7. 非旅行業者不得經營旅行業業務，但下列何者不在此限？ (B)

(A)代售航空運輸事業之客票

(B)代售日常生活所需陸上運輸事業之客票

(C)代辦出、入國境及簽證手續

(D)安排行程招攬旅客

8. 下列何種觀光產業之經營，須依規定向交通部觀光局繳納保 (D)
證金、註冊費並發給營業執照，始得營業？

(A)觀光遊樂業 (B)觀光旅館業 (C)旅館業 (D)旅行業

9. 為維持觀光地區及風景特定區之美觀，區內建物得由中央主 (B)
管機關實施規劃限制建物的：

(A)所有權 (B)色彩 (C)年限 (D)使用權

10. 定型化旅遊契約書範本是由那一個單位所訂定的？ (D)

(A)中華民國旅行業品質保障協會

(B)行政院消費者保護委員會

(C)財團法人消費者文教基金會

(D)交通部觀光局

11. 下列有關旅行業服務標章之敘述，何者錯誤？ (C)

(A)旅行業可以服務標章招攬旅客

(B)服務標章應依法申請註冊，並報請交通部觀光局備查

(C)旅行業可以服務標章名義簽訂旅遊契約

(D)旅行業申請註冊之服務標章，以一個為限

12. 下列何者不是申請旅行業註冊之必要文件？ (D)

(A)申請書 (B)公司登記證明文件

(C)公司章程 (D)營利事業登記證

13. 下列有關旅行業經理人之敘述，何者為是？ (A)

(A)應經訓練合格，領得結業證書，方可充任

(B)取得旅行業代表人2年以上之資格證明，即可充任

(C)觀光類科高等考試及格3年以上，即可充任

(D)觀光類科普通考試及格5年以上，即可充任

14. 綜合、甲種旅行業代客辦理出入國手續時，應向那一個單位請領專任送件人員識別證？ **(D)**

(A)內政部入出國及移民署　　(B)外交部領事事務局

(C)內政部警政署外事組　　(D)交通部觀光局

15. 綜合旅行業之實收資本額不得少於新台幣多少元？ **(D)**

(A) 300萬元　(B) 600萬元　(C) 1,200萬元　(D) 2,500萬元

16. 旅行業舉辦團體旅遊業務應投保責任保險，每一旅客意外死亡之最低投保金額為新台幣多少元？ **(A)**

(A) 200萬元　(B) 220萬元　(C) 250萬元　(D) 280萬元

17. 綜合旅行業以包辦旅遊方式辦理國外團體旅遊，如委由甲種旅行業代理招攬業務，請問應以何者之名義與旅客簽定旅遊契約？ **(A)**

(A)以綜合旅行業為名義，並由甲種旅行業副署

(B)以綜合旅行業為名義，甲種旅行業無庸副署

(C)以甲種旅行業為名義，並由綜合旅行業副署

(D)以甲種旅行業為名義，綜合旅行業無庸副署

18. 旅遊市場之航空票價、食宿、交通費用等係由何單位發表，供消費者參考？ **(D)**

(A)交通部觀光局

(B)行政院消費者保護委員會

(C)行政院公平交易委員會

(D)中華民國旅行業品質保障協會

19. 依發展觀光條例之規定，以下何者非屬觀光主管機關對旅行業之管理事項？ **(C)**

(A)旅行業受僱人員之管理　　(B)旅行業經理人之訓練

(C)旅行業營收之管理　　　　　(D)旅行業之發照

*20. 旅行業申請暫停營業或暫停經營時間，最長不得超過多久？　　(C)
　　(A)半年　(B) 9個月　(C) 1年　(D) 2年　　　　　　　　　　　　或
　　　　　　　　　　　　　　　　　　　　　　　　　　　　　　　(D)

21. 有關旅行業之經營管理事項，係屬何單位之權責？　　　　　　(B)
　　(A)縣市政府觀光主管單位　　　(B)交通部觀光局
　　(C)各地旅行業同業公會　　　　(D)中華民國旅行業品質保障協會

22. 94年11月26日揭牌成立之國家風景區管理處為何？　　　　　(B)
　　(A)雲嘉南濱海國家風景區　　　(B)西拉雅國家風景區
　　(C)北海岸及觀音山國家風景區
　　(D)大鵬灣國家風景區

23. 政府自民國幾年起，開放國人赴大陸探親？　　　　　　　　　(D)
　　(A) 60年　(B) 68年　(C) 72年　(D) 76年

24. 國內最大的「觀光遊憩建設 BOT 案」，位於：　　　　　　　(C)
　　(A)日月潭國家風景區　　　　　(B)阿里山國家風景區
　　(C)大鵬灣國家風景區　　　　　(D)澎湖國家風景區

25. 下列何者為交通部觀光局實施旅館定期檢查之對象？　　　　　(C)
　　(A)民宿　　　　　　　　　　　(B)一般旅館
　　(C)臺灣省之一般觀光旅館
　　(D)臺北市之一般觀光旅館

*26. 觀光客倍增計畫所列新興套裝旅遊路線及新景點中，「國家　　(A)
　　花卉園區」是設在何處？　　　　　　　　　　　　　　　　　或
　　(A)彰化縣田尾　(B)彰化縣溪州　(C)南投縣埔里　(D)南投縣國姓　(B)

27. 交通部編訂之觀光政策白皮書所列觀光供給面發展主軸有三，　(B)
　　下列何項政策不屬之？
　　(A)觀光內容多元化　　　　　　(B)觀光產業多角化
　　(C)觀光產品優質化　　　　　　(D)觀光環境國際化

28. 專任導遊人員離職時，應即將其執業證繳回原受僱之旅行業，　(A)

最長應於多久之內繳回交通部觀光局？

(A) 10日　(B) 7日　(C) 5日　(D) 3日

29. 旅行業對僱用之專任導遊人員負有督導管理之責。下列做法　(C)
何者不對？

(A)不可將該專任導遊人員支援其他非旅行業執行業務

(B)該專任導遊人員離職時，將其執業證收回繳還交通部觀光局

(C)該導遊人員離職時，同意他保留執業證

(D)請該專任導遊人員自行保管執業證

30. 導遊人員執業證應每年校正一次，依現行規定其執業證有效　(B)
期間為幾年？

(A) 2年　(B) 3年　(C) 4年　(D) 5年

31. 臺灣地區某民間團體利用其具有邀請大陸地區專業人士來臺　(C)
參訪之資格，居間介紹大陸人士來臺短期打工，行為人應被
處以何種刑責？

(A)沒收負責人財產

(B)處6個月以下有期徒刑、拘役或科或併科新台幣10萬元以下
罰金

(C)處2年以下有期徒刑、拘役或科或併科新台幣30萬元以下罰
金

(D)處3年以下有期徒刑、拘役或科或併科新台幣100萬元以下
罰金

32. 臺灣地區人民、法人、團體或其他機構得否與大陸地區人民、　(D)
法人、團體或其他機關（構）協商，簽署涉及臺灣地區公權
力事項的協議？

(A)可以自由簽署協議　　　　(B)須經立法院授權

(C)須經考試院授權

(D)須經行政院大陸委員會或各該主管機關授權

33. 臺商的兒子到大陸讀書，在何種條件下可以不受兵役法限制，回臺後再辦理再出境？　(C)

(A)凡是臺商子弟均可

(B)凡是向經濟部投資審議委員會報備的臺商子弟

(C)徵兵及齡前3年與父母均在大陸地區同住的臺商子弟

(D)徵兵及齡前1年與父母在大陸地區同住的臺商子弟

34. 臺灣地區與大陸地區人民關係條例有部分條文均有「主管機關」之規定，該等主管機關係指下列何者？　(D)

(A)財團法人海峽交流基金會　　(B)行政院

(C)外交部　　(D)各該業務主管機關

35. 臺灣地區一般人民進入大陸地區應經以下何種程序？　(A)

(A)一般出境查驗程序　　(B)向主管機關申請許可

(C)向主管機關申報　　(D)特殊出境查驗程序

36. 中國大陸習稱的「西紅柿」是指：　(B)

(A)柿子　(B)番茄　(C)火龍果　(D)紅毛丹

37. 大陸地區人民經許可入境，已逾停留、居留期限者，得採取以下何種處分方式？　(A)

(A)強制出境　　(B)處罰鍰

(C)處有期徒刑　　(D)令其申辦延長停留期限

38. 臺灣地區人民與大陸地區人民之民事法律關係，如有跨連臺灣地區與大陸地區者，依「臺灣地區與大陸地區人民關係條例」之規定，應適用何地區之法律？　(A)

(A)臺灣地區　　(B)大陸地區

(C)訴訟地區或仲裁地區　　(D)實際該行為地或事實發生地

39. 大陸地區人民來臺觀光，違規駕駛車輛肇事時，應依何地區法律規定賠償？　(B)

(A)大陸地區　　(B)臺灣地區

(C)大陸地區或臺灣地區皆可

(D)由當事人協議解決

40. 大陸地區人民之著作權在臺灣地區受侵害時，其告訴或自訴　(C)

之權利：

(A)比照外國人享有同等訴訟權利者為限

(B)與臺灣地區人民相同

(C)以臺灣地區人民在大陸地區享有同等訴訟權利者為限

(D)以其他國家人民在大陸地區享有同等訴訟權利者為限

41. 大陸地區人民為臺灣地區人民配偶，經許可在臺依親居留者，　(B)

居留期間可否工作？

(A)得在臺工作，不須申請許可

(B)得向行政院勞工委員會申請許可後，受僱在臺工作

(C)得向行政院大陸委員會申請許可後，受僱在臺工作

(D)不能在臺工作

42. 有關大陸船舶進入臺灣地區之規定，何者正確？　(C)

(A)須經國防部特准

(B)向財團法人海峽交流基金會申請

(C)經主管機關許可　　　　　(D)經內政部同意

43. 申請進入臺灣地區，應接受面談、按捺指紋之大陸地區人民為：　(C)

(A)來臺探親　　　　　　　(B)來臺探病

(C)大陸配偶　　　　　　　(D)來臺從事商務活動

44. 旅居國外1年之大陸地區人民進入臺灣地區，應經以下何種程　(B)

序？

(A)向交通部申請許可　　　　(B)向內政部申請許可

(C)向行政院大陸委員會申請許可

(D)向財團法人海峽交流基金會申請許可

45. 臺灣地區各級地方政府機關可否與大陸地區地方機關締結聯盟？　(D)

(A)須經立法院同意

(B)須經行政院大陸委員會同意

(C)須經內政部會商行政院大陸委員會，報請總統同意

(D)須經內政部會商行政院大陸委員會，報請行政院同意

46. 下列那項歷史性會談或協議，直接促成兩岸建立制度化溝通（協商）管道？　　　　　　　　　　　　　　　　　　　(B)

(A)金門協議　(B)辜汪會談　(C)香港會談　(D)澳門協議

47. 中國大陸有4個「直轄市」，目前那一個城市中臺商最多？　(C)

(A)北京　(B)天津　(C)上海　(D)重慶

48. 下列何者不在宜蘭縣境內？　　　　　　　　　　　　　(B)

(A)冷泉　(B)十三行博物館　(C)烏石港　(D)親水公園

49. 為協助解決近年赴大陸從事投資或任職的臺灣地區人民其子女在大陸地區之教育問題，那個單位與教育部自民國88年起每年暑假共同舉辦臺商子女返臺研習營活動？　　　(A)

(A)財團法人海峽交流基金會　(B)海峽兩岸交流協會

(C)中國大陸國務院對臺辦公室(D)經濟部

50. 兩岸遣返交接偷渡犯，多在那一地點？　　　　　　　　(B)

(A)金門料羅灣　(B)馬祖福澳碼頭　(C)澎湖　(D)小琉球

51. 老胡是北京大學教授，上個月他來臺灣從事文教交流，請問下列所述，那一項是他不能從事的行程？　　　　　(C)

(A)訪問親友　(B)遊覽　(C)經商　(D)開研討會

52. 港澳居民持當地之駕照，可不可以換發我國之駕照？　(D)

(A)香港可以，澳門不可　　　(B)香港不可，澳門可以

(C)香港澳門皆不可　　　　　(D)香港澳門皆可

53. 1995年中國大陸鼓吹要繼續貫徹「和平統一、一國兩制」的基本方針和「現階段發展兩岸關係、推進祖國和平統一進程」的8項主張。此8項主張是何人提出？　　　　　　　　(B)

(A)鄧小平　(B)江澤民　(C)胡錦濤　(D)錢其琛

54. 近來大陸對臺策略有所謂「三戰」,即「法律戰」、「心理戰」與下列何者? 　(C)

(A)軍事戰　(B)情報戰　(C)輿論戰　(D)資訊戰

55. 大陸及港澳人士攜帶之人民幣,超過多少金額須向海關申報? 　(A)

(A) 2萬元　(B) 3萬元　(C) 5萬元　(D) 10萬元

56. 金門、馬祖與大陸地區直接通商、通航之法律依據為何? 　(C)

(A)民用航空法　　　　　　(B)船舶法

(C)臺灣地區與大陸地區人民關係條例及離島建設條例

(D)金門馬祖與大陸地區實施小三通條例

57. 於澳門登記之民用航空器,在何種條件下,得飛行臺澳? 　(D)

(A)經行政院大陸委員會同意　(B)經向我國主管機關登記

(C)依臺澳交換航權規定　　　(D)經我國交通部許可

58. 港澳居民經許可進入臺灣地區後,如逾停留期限時,在治安機關逕行強制出境前,對該違規之港澳居民得作如何之處置? 　(A)

(A)收容並得令其從事勞務　(B)令其從事勞務

(C)永久不予許可入境　　　(D)處以罰鍰

59. 香港或澳門居民來臺灣,應持用何種證件入境? 　(B)

(A)可持香港或澳門護照直接入境

(B)應先取得我政府發給之入臺許可文件,持以入境

(C)在機場向境管人員出示回程機票後直接入境

(D)持中國大陸駐香港或澳門機構出具之證明文件入境

60. 港澳居民得否在臺灣地區應專門職業及技術人員考試? 　(D)

(A)依國籍法規定,未歸化中華民國國民前,不得應考

(B)依臺灣地區與大陸地區人民關係條例規定應考

(C)不得應考

(D)準用外國人應專門職業及技術人員考試條例應考

61. 依「香港澳門關係條例」第2條指出,所謂香港不包含那個地區? (C)

(A)香港島　(B)九龍半島　(C)水仔島　(D)新界

62. 臺灣地區與港澳間之司法互助,採取下列何種原則處理? (A)

(A)互惠原則　(B)不溯既往原則　(C)比例原則　(D)誠信原則

63. 香港或澳門居民受聘僱在臺灣地區工作,準用下列那一種規定辦理? (B)

(A)取得華僑身分香港澳門居民聘僱及管理辦法之規定

(B)就業服務法第5章至第7章有關外國人聘僱、管理及處罰之規定

(C)私立就業服務機構許可及管理辦法之規定

(D)臺灣地區與大陸地區人民關係條例之規定

64. 政府對1997年後之香港及1999年後之澳門,如何定位? (B)

(A)定位為「大陸地區」

(B)定位為有別於大陸其他地區之特別區域

(C)視同兩岸關係,適用臺灣地區與大陸地區人民關係條例之規定

(D)視同外國,適用我國與外國往來的相關規定

65. 下列何種旅行業者,不得辦理大陸地區人民來臺觀光業務? (D)

(A)成立5年以上之綜合或甲種旅行業

(B)為省市級旅行業同業公會會員

(C)經許可赴大陸地區旅行服務,經營滿1年以上年資

(D)最近5年曾發生依發展觀光條例規定受停業處分情事

66. 大陸地區人民申請來臺觀光時,若其曾來臺觀光有脫團或行方不明情形未滿多少年,主管機關得不予許可? (A)

(A) 5年　(B) 6年　(C) 8年　(D) 10年

67. 旅行業辦理大陸地區人民來臺觀光業務,應為每一位大陸旅 (B)

客投保責任險，其中證件遺失之損害賠償費用最低投保金額
是新台幣多少元？

(A) 1,000元　(B) 2,000元　(C) 3,000元　(D) 5,000元

68. 大陸旅行團來臺觀光入境後，隨團導遊若發現旅客有疑似感 　(A)
染傳染病者，以下處理方式何者為正確？

(A)就近通報當地衛生主管機關處理

(B)通報行政院衛生署　　　(C)通報當地警察局

(D)通報行政院大陸委員會

69. 開放大陸地區人民來臺觀光，係依據何法律？　(B)

(A)發展觀光條例

(B)臺灣地區與大陸地區人民關係條例

(C)香港澳門關係條例　　　(D)旅行業管理規則

70. 依據「大陸地區人民來臺從事觀光活動許可辦法」，大陸地 　(B)
區人民在香港或澳門居住幾年以上，且領有工作證明者，可
來臺觀光？

(A) 2年　(B) 4年　(C) 6年　(D) 8年

71. 人民幣可否在臺購買商品？　(B)

(A)可以　　　　　　　　(B)不可以

(C)在一定限額內可以　　(D)無規定

72. 領隊或導遊可否以自己名義代旅客辦理結購外幣現鈔？　(A)

(A)不可以　　　　　　　(B)可以

(C)一定金額以下可以　　(D)無規定

73. 旅行支票申報遺失，在何種情況下，可獲得理賠？　(C)

(A)旅行支票經購買人簽署，並副署

(B)旅行支票未經購買人簽署，亦未副署，而申報遺失之前尚
　未遭兌領

(C)旅行支票經購買人簽署，且未副署，而申報遺失之前已遭

兌領

(D)申報遺失之旅行支票係因賭博而交付他人

74. 受託申請護照，明知申請人係使用偽造、變造或冒用之照片，仍代為申請者，應負何種刑責？ (C)

　(A)處5年以下有期徒刑，拘役或科或併科新台幣50萬元以下之罰金

　(B)處5年以下有期徒刑，併科新台幣50萬元以下之罰金

　(C)處5年以下有期徒刑，拘役或科或併科新台幣10萬元以下之罰金

　(D)處5年以下有期徒刑，併科新台幣10萬元以下之罰金

75. 在國內之接近役齡男子及役男普通護照效期，以幾年為限？ (B)

　(A) 1　(B) 3　(C) 5　(D) 10

76. 香港或澳門居民經許可進入臺灣地區，應自入境之日起多少日內，向居住地警察機關申報流動人口登記？ (A)

　(A) 15　(B) 20　(C) 25　(D) 30

77. 因公免費核發之普通護照，其效期以幾年為限？ (C)

　(A) 1　(B) 3　(C) 5　(D) 10

78. 入境旅客對其所攜帶行李物品通關有疑義時，應如何通關？ (B)

　(A)經由綠線檯通關　　　　(B)經由紅線檯通關

　(C)委託航空公司人員代通關　(D)委託親友代通關

79. 有害生物、土壤或附著土壤之植物，非經中央主管機關核准，不得輸入或轉運。如未經核准，擅自輸入或轉運者，須負下列何種刑責？ (C)

　(A)處1年以下有期徒刑、拘役或科或併科新台幣15萬元以下罰金

　(B)處1年以下有期徒刑、拘役或併科新台幣15萬元以下罰金

　(C)處3年以下有期徒刑、拘役或科或併科新台幣15萬元以下罰

金

(D)處3年以下有期徒刑、拘役或併科新台幣15萬元以下罰金

80. 下列那一項事由，不適合申請停留簽證？

(A)觀光 (B)探親

(C)傳教弘法 (D)超過6個月之工作

(D)

(一)觀光資源概要（包括臺灣歷史、臺灣地理、觀光資源維護）

(二)試題說明：

① 本測驗試題為單一選擇題，請選出一個正確或最適當的答案，複選作答者，該題不予計分。

② 本科目共80題，每題1.25分，須用2B鉛筆在試卡上依題號清楚劃記，於本試題紙上作答者，不予計分。

③ 本試題禁止使用電子計算器。

④ 考試時間：1小時

1. 鄭經渡海伐清失敗，退守臺澎，曾以下述那一名稱成為臺灣的代名詞？　(C)

(A)東都　(B)東安　(C)東寧　(D)東明

2. 墾丁國家公園四重溪地區的「石門古戰場」和那一個歷史事件有關？　(A)

(A)牡丹社事件　(B)郭懷一事件　(C)噍吧哖事件　(D)林爽文事件

3. 清末臺灣北部主要出口的茶種為：　(C)

(A)紅茶、烏龍茶　　　　(B)包種茶、鐵觀音

(C)烏龍茶、包種茶　　　　(D)烏龍茶、鐵觀音

4. 位於今天臺北市植物園內的「布政使司文物館」（臺灣巡撫衙門），其成立的背景與何事有關？　(D)

(A)沈葆楨增設臺北府　　　　(B)丁日昌來臺視事

(C)中法戰爭　　　　(D)清廷設臺灣為行省

5. 臺灣巡撫劉銘傳創設的「西學堂」位於：　(D)

(A)安平　(B)淡水　(C)艋舺　(D)大稻埕

6. 臺北縣三峽（三角湧）成立了臺灣第一個農會，其主要背景是：　(C)

(A)荷據時期為發展農業、壓榨漢人而成立

(B)丁日昌在臺推廣茶葉經濟作物時所設

(C)日治時期推展農業改革的新農業組織

(D)為配合三七五減租政策的新農業組織

7. 具有「巨石文化」特質的臺灣史前文化是： (D)

(A)圓山文化　(B)牛稠子文化　(C)墾丁文化　(D)卑南文化

8. 鐵路是今日臺灣交通運輸的大動脈。關於臺灣鐵路的建設， (D)
下列敘述何者錯誤？

(A)最早由劉銘傳所修建

(B)劉銘傳任內完成了基隆到臺北段的鐵路

(C)臺北到新竹段的鐵路是由邵友濂所完成

(D)在乙未年割臺之前，西部鐵路已經可以從基隆到高雄

9. 目前臺灣所發現最早的人類化石於何處出土？ (B)

(A)臺北圓山　(B)臺南左鎮　(C)屏東鵝鑾鼻　(D)臺東卑南

10. 日治時期的臺灣總督府檔案資料，現在主要典藏在那一機構？ (D)

(A)行政院文化建設委員會　　(B)臺北市文獻委員會

(C)中央研究院臺灣史研究所　(D)國史館臺灣文獻館

11. 日治時期，以漢文創作的醫生作家，被稱為臺灣新文學之父的 (B)
人是：

(A)連橫　(B)賴和　(C)林獻堂　(D)蔡培火

12. 1930年代，臺灣總督府推動工業化，其具體的建設有： (A)

(A)日月潭發電廠　　　　　　(B)糖業試驗所

(C)農業試驗場　　　　　　　(D)臺灣拓殖株式會社

13. 1920年以「山童吹笛」入選帝展，1930年完成「水牛群像」雕 (D)
塑的臺灣藝術家是誰？

(A)李梅樹　(B)陳進　(C)陳澄波　(D)黃土水

14. 下列有關「臺北帝國大學」（今臺灣大學）的敘述，何者正確？ (B)

(A)讓臺人接受高等教育受到保障，與日人無異

(B)為了保障在臺日人接受高等教育而設

(C)限制臺人報考醫科　　(D)主要以法政科為主

15. 西元1922年臺灣新品種稻米培植成功，為臺灣稻米生產帶來 (D)
劃時代的進展。此一新品種稻米是：
(A)池上米　(B)三好米　(C)在萊米　(D)蓬萊米

16. 臺灣正式實施六年義務教育是在何時？ (B)
(A)日治初期　(B)日治末期　(C)光復初期　(D)民國57年

17. 戰後自香港傳入的「錫安山教會」，在臺灣的發展受人矚目。 (C)
臺灣的「錫安山」位於何地？
(A)高雄縣岡山一帶　　　　　(B)高雄縣美濃一帶
(C)高雄縣甲仙一帶　　　　　(D)高雄縣茄萣一帶

18. 民國38年6月，陳誠省主席進行幣制改革以穩定經濟，當時規 (C)
定以新台幣1元兌換舊台幣多少元？
(A) 1萬元　(B) 3萬元　(C) 4萬元　(D) 5萬元

19. 有一團日本觀光客來臺灣觀光，回程時想要購買戰後臺灣歷 (A)
史中關於二二八事件的影片。你會推薦他們那一部電影？
(A)悲情城市　　　　　　　　(B)小畢的故事
(C)熱帶魚　　　　　　　　　(D)汪洋中的一條船

20. 1960年代在美國經濟援助下，完成具灌溉、防洪、發電及給 (D)
水等綜合功能的水庫是：
(A)德基水庫　(B)翡翠水庫　(C)烏山頭水庫　(D)石門水庫

21. 原臺灣省議會在精省後，改制為臺灣省諮議會，並設臺灣民 (A)
主憲政發展史蹟館，該館位於何處？
(A)臺中縣霧峰鄉　　　　　　(B)南投縣中興新村
(C)臺北市博愛特區　　　　　(D)臺中市黎明新村

22. 政府為鼓勵出口，在1958年8月訂定美元對新台幣的固定匯率 (A)
為：
(A) 1：40　(B) 1：35　(C) 1：30　(D) 1：25

23. 臺灣自民國38年開始宣布戒嚴，直到何時才宣布解除戒嚴？ (D)

(A)民國58年　(B)民國64年　(C)民國70年　(D)民國76年

24. 下列那一座建築的年代最久遠？　　　　　　　　　　　　　　　(B)

(A)三峽祖師廟　(B)臺南孔廟　(C)北港朝天宮　(D)臺北行天宮

25. 「臺灣」一詞來自原住民語言「臺窩灣」，其原義是：　　　　　一律
給分

(A)平坦海灣　(B)濱海之地　(C)沙洲半島　(D)巨大島嶼

26. 清朝政府統治臺灣時期，曾將原住民族以「生番」、「熟番」　　(A)

加以分類，其標準為何？

(A)歸附納稅　(B)膚色身高　(C)漢語能力　(D)通婚與否

27. 要設計一套原住民部落之旅，出發地點為臺北，請問由北而　　(B)

南的行程設計，下列族群的排列何者正確？

(A)賽夏、邵、排灣、泰雅、鄒

(B)泰雅、賽夏、邵、鄒、排灣

(C)邵、泰雅、排灣、賽夏、鄒

(D)鄒、泰雅、賽夏、邵、排灣

28. 魯凱族與排灣族的共同特點為何？　　　　　　　　　　　　　　(C)

(A)母系社會　　　　　　　　　(B)父系氏族社會

(C)貴族社會

(D)分布區域同樣位於花東縱谷一帶

29. 臺灣各原住民族的名稱，在他們的語言中，大部分是什麼意思？　(A)

(A)人　(B)我　(C)最偉大的　(D)最勇敢的

30. 在臺灣各原住民中，最具社會嚴密階層制度的是：　　　　　　　(A)

(A)排灣族　(B)平埔族　(C)阿美族　(D)賽夏族

31. 臺灣原住民中，那一個族群的人數最多？　　　　　　　　　　　(B)

(A)泰雅族　(B)阿美族　(C)卑南族　(D)排灣族

32. 臺灣社會有所謂：「有番仔媽，嘸番仔公」的說法，反應了　　(A)

臺灣早期社會的何種現象？

(A)漢番通婚　(B)男子早逝　(C)女人當權　(D)夫妻不合

33. 已成為高雄地區重要休閒景點的壽山，在地質上主要是由何種物質組成？ (C)

(A)石英　(B)砂岩　(C)珊瑚礁　(D)火山碎屑

34. 下列那一個地名的命名與海岸地形有關？ (C)

(A)三灣　(B)淡水　(C)澳底　(D)南港

35. 為了保育稀有的錐狀泥火山地形，政府部門將其劃設為自然保留區，這個泥火山保留區是： (A)

(A)烏山頂泥火山　　　　　(B)小滾水泥火山

(C)鯉魚山泥火山　　　　　(D)養女湖泥火山

36. 位於臺北市的總統府及周邊政府機關，其類似歐式風格之建築係建造於： (C)

(A)荷蘭人時期　(B)清朝　(C)日治時代　(D)國民政府時代

37. 下列何者不是宜蘭特有的藝術文化資源？ (D)

(A)傀儡戲　(B)歌仔戲　(C)北管戲曲　(D)南管戲曲

38. 有關陽明山國家公園人文景觀資源的敘述，下列何者正確？ (A)

(A)竹子湖的梯田是人類在火山地區建造的人文景觀

(B)竹子湖海芋田是從日治時期開始種植，不斷改良，至今有成

(C)小油坑曾為臺灣最大採礦區，如今已劃設為遊憩區，禁止探採

(D)魚路古道大致沿著溪流、河川修建而成

39. 下列那一條古道是經東埔溫泉至花蓮玉里鎮，為最早橫貫中央山脈的越嶺古道，並已列入國家一級古蹟？ (B)

(A)草嶺古道　(B)八通關古道　(C)魚路古道　(D)合歡越嶺古道

40. 北臺灣以巴洛克建築聞名的老街是： (A)

(A)三峽老街　(B)金山老街　(C)深坑老街　(D)坪林老街

41. 我國最早興建天后宮的地方是： (D)

(A)臺南　(B)鹿港　(C)臺北　(D)澎湖

42. 下列那一處溫泉地設有溫泉博物館？　(A)
　　(A)北投　(B)礁溪　(C)四重溪　(D)知本

43. 臺灣地底分布著許多斷層，下列那一條斷層經過臺北盆地？　(C)
　　(A)新城斷層　(B)梅山斷層　(C)山腳斷層　(D)車籠埔斷層

44. 在墾丁附近可見到相對突出地表的大尖石山，這是屬於何種　(C)
　　地形？
　　(A)風成地形　(B)石灰岩地形　(C)假火山地形　(D)珊瑚礁地形

45. 臺灣的梅雨，主要是因為何種原因造成？　(D)
　　(A)劇烈的對流作用　　　　(B)低氣壓造成的氣旋雨
　　(C)高氣壓帶來的冷空氣　　(D)滯留鋒面徘徊

46. 臺灣最高的高山湖泊是：　(B)
　　(A)陽明山國家公園的夢幻湖　(B)雪霸國家公園的翠池
　　(C)玉山國家公園的嘉明湖　　(D)太魯閣國家公園的蓮花池

47. 臺灣出現焚風的地方通常都是在何種地形區？　(D)
　　(A)盆地　(B)台地　(C)迎風坡　(D)背風坡

48. 溫泉地熱的梯溫效應，大約每加深一百公尺，水溫增加幾度？　一律給分
　　(A) 2℃　(B) 3℃　(C) 4℃　(D) 5℃

49. 車籠埔斷層是屬於那一類斷層？　(B)
　　(A)正斷層　(B)逆斷層　(C)平移斷層　(D)轉形斷層

50. 綠島因有何種動物而被列為保護區，此並成為綠島的新興觀　(D)
　　光資源？
　　(A)綠蠵龜　(B)赤蝮蛇　(C)藍腹鷴　(D)梅花鹿

51. 在臺灣較容易見到下列那一種石灰岩地形？　(C)
　　(A)石灰華階地　(B)錐丘　(C)石筍　(D)殘丘

52. 澎湖群島的地形特色是島嶼頂部平坦而呈方山狀，造成這種　(D)
　　地形的主要原因是：
　　(A)風蝕作用　(B)溶蝕作用　(C)斷層作用　(D)火山作用

53. 「壺穴」在地形學上具有「幼期、上游、回春、急流、硬岩、多雨」等意義。在臺灣的那一條河川中，「壺穴」地形特別發達？ (A)

(A)基隆河　(B)濁水溪　(C)冬山河　(D)高屏溪

54. 墾丁國家公園有何種珊瑚礁地形？ (C)

(A)堡礁　(B)環礁　(C)裙礁　(D)桌礁

55. 火山地質地區容易產生下列何種溫泉？ (D)

(A)碳酸氫鈉泉　(B)食鹽泉　(C)重碳酸鐵泉　(D)硫磺泉

56. 下列何者不是紅樹林的種類？ (C)

(A)海茄冬　(B)水筆仔　(C)相思樹　(D)五梨跤

57. 下列何者是以保存地形景觀為主的自然保留區？ (C)

(A)關渡自然保留區　　　　(B)淡水河紅樹林自然保留區

(C)苗栗火炎山自然保留區　(D)哈盆自然保留區

58. 國際保育鳥類黑面琵鷺每年均會到臺灣何處溼地過冬？ (A)

(A)曾文溪口　(B)大甲溪口　(C)濁水溪口　(D)大安溪口

59. 下列有關阿里山「小火車」的敘述，何者正確？ (B)

(A)已列入世界文化遺產名冊

(B)日治時期為了開發阿里山林區而建造

(C)為了增加遊覽景點，火車行駛軌道呈「之」字形設計

(D)是國家公園珍貴的文化資產

60. 玉山被認為是臺灣的地標，也是臺灣的意象，下列有關玉山的敘述，何者錯誤？ (D)

(A)是濁水溪的源頭

(B)日本人稱其為「新高山」

(C)位於臺灣地殼上升軸線的地方

(D)是臺灣地理中心碑所在位址

61. 臺灣曾經利用溫泉來發電，其中以何處的發電潛力最大，但 (D)

是因具強酸、腐蝕力強而放棄？

(A)關子嶺溫泉區　　　　　　(B)知本溫泉區

(C)廬山溫泉區　　　　　　　(D)大屯溫泉區

62. 火車行經花蓮光復鄉的那一條河流時，是經由河底隧道通行，
而非通過河上的橋樑？　　　　　　　　　　　　　　　(C)

　　(A)秀姑巒溪　(B)木瓜溪　(C)馬太鞍溪　(D)花蓮溪

63. 臺灣的國家公園除了可分為特別景觀區、史蹟保存區、遊憩
區、一般管制區外，還有下列那一個分區？　　　　　　(D)

　　(A)自然保留區　　　　　　(B)自然保護區

　　(C)國有林保護區　　　　　(D)生態保護區

64. 搭車從臺北沿中山高速公路至臺中，一定不會經過的河流是：　(D)

　　(A)頭前溪　(B)大甲溪　(C)大安溪　(D)大肚溪

65. 有「臺灣第一街」之稱者為下列何者？　　　　　　　　(B)

　　(A)艋舺老街　(B)延平老街　(C)新化老街　(D)湖口老街

66. 依文化資產保存法規定，下列何者不屬於文化資產？　　(D)

　　(A)遺址　(B)自然地景　(C)古物　(D)珍奇動物

67. 下列那一洲為文明遺址聚集之處，且是目前世界遺產最多之
地區？　　　　　　　　　　　　　　　　　　　　　(B)

　　(A)亞洲　(B)歐洲　(C)美洲　(D)非洲

68. 興建於12至13世紀，為北歐第一座以磚砌成的歌德式建築教
堂為何？　　　　　　　　　　　　　　　　　　　　(A)

　　(A)羅斯基德大教堂　　　　　(B)聖方濟教堂

　　(C)聖雷米大教堂　　　　　　(D)亞琛大教堂

69. 依「國家公園法」劃設之「特別景觀區」是指：　　　　(D)

　　(A)自然演進生長，未經任何人工飼養、撫育或栽培之動物及
植物之地區

　　(B)為保存重要史前遺蹟、史後文化遺址，及有價值之歷代古

蹟而劃定之地區

(C)為供研究生態而應嚴格保護之天然生物社會及其生育環境之地區

(D)無法以人力再造之特殊天然景緻，而嚴格限制開發行為之地區

70. 臺灣櫻花鉤吻鮭被稱為國寶魚，下列何者為其特色？ (B)

 (A)成魚性喜溪底質為圓石和漂石的淺流、淺灘的環境

 (B)選擇在11月繁殖是為了避開颱風、洪水、暴雨的影響，為陸封型的迴游魚類

 (C)為本島森林溪流典型廣棲性魚類

 (D)人稱石貼仔

71. 在國家公園旅遊發生意外事故時，現場施救處理，以下列何項工作最優先？ (A)

 (A)現場人員第一時間之緊急簡易救難

 (B)避免災難再擴大或形成二次災難之現場處理

 (C)立即組成能支應現場施救之人員、設備及器材

 (D)準備後送或災難擴大形成之後續支援人力到達前之準備工作

72. 位於加拿大落磯山脈的國家公園，因擁有山峰、冰河、湖泊、瀑布等而屬於下列何類遺產？ (B)

 (A)文化遺產　(B)自然遺產　(C)無形遺產　(D)複合遺產

73. 梨山至武陵一帶，全臺最容易引發森林大火的樹種為何？ (B)

 (A)臺灣杉　(B)臺灣二葉松　(C)紅檜　(D)肖楠

74. 青楓、楓香等植物樹葉轉紅的主要原因為何？ (C)

 (A)水分減少　(B)土壤養分不夠　(C)溫度改變　(D)樹齡偏小

75. 下列那一種鳥類有「國慶鳥」之稱？ (C)

 (A)紅尾伯勞　(B)赤腹鷹　(C)灰面鵟　(D)八色鳥

76. 依行政系統區分，溪頭森林遊樂區的中央主管機關是： (D)

(A)內政部　　　　　　　　(B)交通部

(C)行政院退除役官兵輔導委員會

(D)教育部

77. 交通部觀光局所屬的參山國家風景區是指獅頭山、梨山與下　(B)
列何者合稱之？

(A)大武山　(B)八卦山　(C)火炎山　(D)涼山

78. 風景特定區設立的主要目標為何？　(B)

(A)資源保育為主，戶外遊憩為次

(B)戶外遊憩為主，保護及其他目的為輔

(C)具有生物代表性，提供教育研究為主

(D)保育野生動物

79. 溫泉法的主管機關為何？　(C)

(A)內政部　　　　　　　　(B)交通部

(C)經濟部　　　　　　　　(D)行政院環境保護署

80. 觀光遊憩資源規劃中所提的 E.I.A. 是指：　(B)

(A)環境資源分析　　　　　(B)環境影響評估

(C)經濟指標分析　　　　　(D)產業環境評估

■96年（華語、外語）領隊人員考試 領隊實務㈠試題

㈠領隊實務㈠（包括領隊技巧、航空票務、急救常識、旅遊安全
　　與緊急事件處理、國際禮儀）

㈡試題說明：

① 本測驗試題為單一選擇題，請選出一個正確或最適當的答案，複選作答
　　者，該題不予計分。
② 本科目共80題，每題1.25分，須用2B鉛筆在試卡上依題號清楚劃記，
　　於本試題紙上作答者，不予計分。
③ 本試題禁止使用電子計算器。
④ 考試時間：1小時

1. 對年長的客人特別關懷其每餐飲食的表現，是屬於服務的那
　　項構面？ 　　　　　　　　　　　　　　　　　　　　　　　（C）

　　(A)信賴性　(B)反應性　(C)情感性　(D)確實性

2. 大明出國旅行買了一支很貴的手錶，今天他在另一家店看到
　　完全一樣的手錶，卻便宜1500元。他一直問自己是否做了正
　　確的購買決策。請問大明正經歷何種情況？ 　　　　　　　　（C）

　　(A)購後症候群　(B)資訊封鎖　(C)認知失調　(D)知覺傷害

3. 甲君參加夢幻旅行社日本團，該團品質極佳。當他下次想要
　　去法國旅行時，推論夢幻旅行社的法國團也有相當好的旅遊
　　品質，甲君的此種反應稱為： 　　　　　　　　　　　　　　（B）

　　(A)判別　(B)類化　(C)趨力　(D)反應

4. 喜歡套裝行程及大眾觀光的旅客通常是傾向那種性格類型？ 　（B）

　　(A)冒險型　(B)依賴型　(C)活力型　(D)教育型

5. 導遊領隊帶團，對自由活動時間的較佳安排方式是： 　　　　（C）

　　(A)讓團員自行安排

　　(B)安全起見，旅館附近逛逛就好

　　(C)給予建議行程，但尊重客人意願

　　(D)趁機推銷自費行程

6. 領隊帶團於「中途過境、不轉機，但可下機」之情況下，帶　　（C）

領團員下機時，最重要的工作是告知團員：

(A)過境免稅店的位置　　　　　(B)當地代表性的紀念品

(C)索取過境卡 (transit card) 及調整當地時間，以免登機誤時遲到

(D)如何兌換當地貨幣

7. 領隊在導覽中，「手勢動作」最能表達某些訊息。但手勢中　　(A)

的手指各有其不同的意思表示，下列何者最不適宜？

(A)以食指對團員的面部作指示的手勢

(B)以拇指與食指作 OK 手勢

(C)以拇指作垂直上翹的手勢

(D)以食指與中指垂直上翹作 V 型手勢

8. 下列何者為領隊解說時最佳的用字遣詞方式？　　(A)

(A)儘量少用專有名詞，清晰明白

(B)用相同字詞重述要點

(C)多用專有名詞，展現專業

(D)使用抽象不易懂的比喻

9. 旅客經長途飛行後抵達目的地的當日，其行程應如何安排較好？　　(B)

(A)務必儘速至旅館進住並讓旅客休息睡覺

(B)依抵達之時間按當地作息時序排定，以便讓旅客儘早恢復
時差失調

(C)最好安排自由活動，以便利用時間睡覺

(D)當地之行程儘量緊湊一點

*10. 若搭乘中華航空經 AMS 前往法國，按申根約定申請簽證，應　　(C)
向下列那一國家申辦？　　　　　　　　　　　　　　　　　或
　　　　　　　　　　　　　　　　　　　　　　　　　　　(D)

(A)任何申根條約簽訂國家　　(B)費用最便宜之國家

(C)法國　　　　　　　　　　(D)荷蘭

11. 在遊輪公司產品的報價中，港口捐的費用是包含在何種項目中？　　(D)

(A)包含在遊輪整體報價之內

(B)港口捐是旅客上船之後由遊輪公司代收

(C)港口捐只向搭乘單趟的旅客徵收

(D)它不包含在整體報價中,而是外加的

12. 張氏夫婦攜二子前往美國旅遊,通關時應填寫幾張海關申報單? (A)

 (A) 1張　(B) 2張　(C) 3張　(D) 4張

13. 領隊在團體辦理住房時,對於房間的分配,下列何者不適當? (D)

 (A)年紀較大、行動不方便者儘量安排住較低樓層的房間

 (B)每次分配房間時,要注意同一家人或好友是否住在同一樓層或緊鄰

 (C)每次分配房間時,全團中是否有設備或大小相差太大者

 (D)因旅館房間,在抵達前就已設定,領隊不要去變更住房號碼

14. 領隊在巴黎進行市區觀光導覽時,應符合下列那一項? (B)

 (A)如領隊對於行程及景點很熟悉,則不須聘用導遊,自己導覽即可

 (B)依當地法令規定,聘請當地有執照的導遊進行導覽的工作

 (C)一定要聘用有執照的中文導遊做解說的工作

 (D)由公司決定,是否聘用當地導遊來解說

15. 對於習慣遲到的旅客,領隊應如何應付? (C)

 (A)隔一、二天後公開宣布凡遲到者要罰多少錢以示警惕

 (B)嚴重警告旅客,如因個人遲到導致整個行程延後,須負損害賠償責任

 (C)先關心旅客遲到的原因,甚至可以陪該旅客準時集合

 (D)先私下警示之,如屢勸不聽再以罰款方式警惕之

16. 旅館住宿離市區45分鐘車程,而領隊擬辦巴黎夜總會自費行程,此時有一家族四位老年人不願參加,試問領隊應如何處理較為恰當? (D)

 (A)勸服老人家陪同團體行程但不入場

(B)將老人家送至可逛街之地點俟夜總會結束後再接回旅館

(C)另僱計程車送回旅館

(D)先將團體送達夜總會再請遊覽車司機載送老人家回旅館

17. OAG (Official Airline Guide) 飛行時刻表，例如：E－5 may 7
0935 NRT 1745 CDG AF269 FCYB 767 2，其中最後一個數字
「2」代表何意？ (D)

(A)班機種類　(B)班機飛行日數　(C)餐點供應數　(D)停留站數

18. 下列有關實體機票中，CONJUNCTION TICKETS 之敘述，何者
不正確？ (C)

(A)該次行程超過一本以上的機票

(B)該行程超過四個航段

(C)屬於同一旅客所有，只有一個票號

(D)第一本機票的最後城市需寫在第二本機票的第一個位置

19. 由臺北搭機到檳城，數日後直接由吉隆坡搭機返回臺北，此
為下列何種行程？ (D)

(A) OW　(B) RT　(C) CT　(D) OJ

20. 已訂妥機位之旅客因機位超賣而無法登機，航空公司應支付
下列何種補償金？ (B)

(A) Cancellation Compensation

(B) Denied Boarding Compensation

(C) Downgrade Compensation

(D) Disembarkation Compensation

21. 依國際航空運輸協會 (IATA) 規範，下列那一組國家得被視為
同一國？ (C)

(A)荷、比、盧　(B)日、韓　(C)美、加　(D)紐、澳

22. 下列何者為航空公司給予團體領隊折扣機票的代碼？ (D)

(A) CA　(B) CB　(C) CD　(D) CG

23. 旅客寄存於國際機場海關保稅倉庫的物品稱為： (C)

 (A) Excess Baggage (B) Check-in Baggage

 (C) In-Bond Baggage (D) Unaccompanied Baggage

24. 下列何種情況，需填寫航空機票中「EQUIV.FARE PD」之欄位？ (D)

 (A)付款者與搭機者非同一人時

 (B)付款者與搭機者同一人時

 (C)付款國與行程出發國相同時

 (D)付款國與行程出發國不同時

25. 旅客持最後期限之有效機票搭機，但因班機客滿，航空公司 (C)
得以延長其有效期限至多幾天？

 (A) 14天 (B) 10天 (C) 7天 (D) 5天

26. 「Subject to Load Ticket」表示此機票的性質為： (D)

 (A)不限任何已定位的旅客機票

 (B)不限空位搭乘機票

 (C)可預約座位的機票 (D)限空位搭乘的機票

27. 機票上所謂的 NON-ENDORSABLE，是指： (C)

 (A)不可將機票轉讓給他人使用

 (B)不可以退票，否則會罰金或作廢

 (C)不可背書轉讓搭乘另一家航空公司

 (D)不可改變行程

28. 旅客因航空公司的 OVER-BOOKING，導致無法搭機回臺北， (B)
航空公司人員在該旅客的機票搭乘聯背後寫著 "ENDORSED
TO CI/SEL FRM KE/SEL"，意謂該旅客可以：

 (A)改搭韓航的班機回臺北 (B)改搭華航的班機回臺北

 (C)該旅客之機票升級，並改搭韓航之班機回臺北

 (D)該旅客之機票升級，並改搭國泰航空之班機回臺北

*29. 飲用葡萄酒時，應如何表示「不要幫我倒酒了」？　　　　　　　　(B)
　　(A)倒扣酒杯　　　　　　　　(B)出聲拒絕　　　　　　　　　　或
　　(C)手指輕遮杯緣示意　　　　(D)請服務生直接將杯子收走　　　(C)

30. 當餐廳服務生為您斟酒時，您應該如何做？　　　　　　　　　　(A)
　　(A)將杯子放在桌上　　　　　(B)雙手持杯接酒
　　(C)左手持杯接酒　　　　　　(D)右手持杯接酒

31. 被莎士比亞譽為「裝在瓶中的西班牙陽光」的酒是：　　　　　　(A)
　　(A)雪莉酒　(B)波特酒　(C)馬德拉酒　(D)甜苦艾酒

32. 下列那一種飲料最不適合作為西餐之餐後酒？　　　　　　　　　(D)
　　(A)雞尾酒 (Cocktail)　　　　(B)波特酒 (Port)
　　(C)香甜酒 (Liqueur)　　　　 (D)伏特加 (Vodka)

33. 下列有關「Cognac」的敘述，何者錯誤？　　　　　　　　　　　(C)
　　(A)一個城市的名字　　　　　(B)一種白蘭地酒的品牌
　　(C)代表 XO 級的白蘭地酒　　(D)代表品質佳的白蘭地酒

34. 西式餐宴中的開胃酒，下列何者不適合？　　　　　　　　　　　(D)
　　(A)雪莉酒　(B)金巴利　(C)苦艾酒　(D) Baileys 奶酒

35. 搭乘郵輪旅行，下列敘述何者不正確？　　　　　　　　　　　　(C)
　　(A)如票價已含服務費，不必考慮小費問題
　　(B)船艙等級愈高，位置也愈高，視野愈好
　　(C)無論何時進入餐廳用餐，都要穿著正式西裝或禮服
　　(D)通常餐飲都包括在票價內，以自助餐形式無限供應

36. 旅館的客房類型「DWB」是指：　　　　　　　　　　　　　　　(C)
　　(A)附有一張大床的雙人房　　(B)附兩張單人床的雙人房
　　(C)附有浴缸浴室及一張大床的雙人房
　　(D)附有浴缸浴室及兩張單人床的雙人房

37. 安排同行旅客在隔壁相連的房間住宿，內部無可相通的房門，　　(A)
　　英文稱之為：

(A) Adjoining Rooms (B) Connecting Room

(C) Corner Suite (D) Executive Suite

38. 會員制餐廳在「服裝準則」(Dress Code) 規定中，下列何者不是其所要強調的？　(D)

 (A)重視衣著的禮儀 (B)注重用餐的場合

 (C)尊重用餐的顧客 (D)表現財力的狀況

39. 參加音樂會或欣賞歌劇表演時，何時拍照較為適宜？　(A)

 (A)終場時 (B)表演開始時 (C)中場休息時 (D)表演中

40. 外出旅遊時，領隊及導遊均應提醒旅客保護財物，下列敘述何者恰當？　(C)

 (A)可委託較細心的團員代為保管

 (B)可委託領隊或導遊代為保管

 (C)建議將貴重物品存放旅館的保險箱

 (D)可委託遊覽車司機代為保管

41. 飛機即將迫降或其他危急時，旅客應如何自處？　(D)

 (A)先將貴重物品及證件收好，再扣緊安全帶

 (B)扣緊安全帶，全身用力抱頭，以防硬物撞擊

 (C)趕快移至主翼旁較安全的位子

 (D)扣緊安全帶，彎腰抱頭，身心完全放鬆，靜待下一步可能發生的狀況

42. 有關 OVERSEAS EMERGENCY ASSISTANCE 簡稱 OEA，下列敘述何者錯誤？　(B)

 (A)海外急難救助服務計畫

 (B)目前國內此項服務係透過與銀行組織的簽約合作

 (C)實際受惠對象是保險公司的保戶或信用卡持卡人

 (D) OEA 服務內容中，在法律方面包括有代聘法律顧問、協助遺體或骨灰運回等內容

43. 若遇巴士在路途中拋錨，下列何者為不當處置？　　　　　　　　(A)

　　(A)讓團員下車活動筋骨

　　(B)儘速通知當地代理旅行社 (LOCAL AGENT) 或巴士公司調派

　　　另車接替

　　(C)避免旅客不安，耐心安撫旅客

　　(D)請司機放置故障標示，以免後車追撞

44. 有關旅館發生火災時，下列敘述何者錯誤？　　　　　　　　　(D)

　　(A)根據統計資料，國內外旅館發生火災時，造成旅客傷亡最

　　　大因素是濃煙，被火燒死者卻是少數

　　(B)同一層樓僅出現少數煙，可以濕毛巾掩口鼻，外出尋找出路

　　(C)外出遇濃煙迎面吹來，應立即趴下，以貼地匍匐前進方式，

　　　沿著牆壁前行

　　(D)如當時已濃煙密佈，仍應先查看火源，再以濕毛巾掩著口

　　　鼻，儘速離開房間逃生

45. 行李意外報告單簡稱為：　　　　　　　　　　　　　　　　　(B)

　　(A) PTR　　(B) PIR　　(C) PAR　　(D) PLR

46. 我國海關規定，出境旅客攜帶人民幣以20,000元為限。如所帶　(B)

　　之人民幣超過限額時，雖向海關申報，仍僅能於限額內攜出；

　　如申報不實者，其超過20,000元部分，依法應如何處置？

　　(A)可以攜出　　　　　　　　(B)沒入

　　(C)存關　　　　　　　　　　(D)繳驗輸出許可證始准攜出

47. 我國海關規定入境旅客攜帶免稅物品，每人得攜帶酒1公升、　(C)

　　捲菸200支，但限年滿幾歲之成年旅客始得適用？

　　(A) 18歲　　(B) 19歲　　(C) 20歲　　(D) 21歲

48. 為了防止旅遊團體因為護照遺失以及相關事項之處理而延誤　　(A)

　　團體行程時，下列作法何者不適當？

　　(A)領隊或導遊人員最好收齊團員護照統一保管

(B)領隊或導遊人員最好保有團員之護照影本

(C)領隊或導遊人員最好多攜帶團員之照片

(D)領隊或導遊人員最好隨身攜帶相關單位之名冊、聯繫電話和地址

49. 帶團人員應如何提醒旅客，防範旅行支票被竊或遺失？　(C)

(A)交予帶團人員保管即可

(B)在旅行支票上、下二款均予簽名，確認旅行支票所有權

(C)在旅行支票上款簽名後，與原先匯款收據分開存放，妥予保管

(D)使用旅行支票時，以英文簽名，較為適用、方便

50. 導遊或領隊人員對於旅客所攜帶的現金，下列那一項處理方式最適當？　(B)

(A)建議旅客將所有的現金攜帶在身上

(B)建議旅客將不須使用的現金放在旅館的保險箱或保管箱

(C)建議旅客將不須使用的現金放在旅館的皮箱或行李箱

(D)建議旅客將所有現金隨著旅遊國家的不同隨時兌換成當地國錢幣

51. 團員在旅館內遭竊，帶團人員應如何優先處理？　(A)

(A)瞭解遭竊原因及內容，請求飯店協助報警處理

(B)應該是內賊，請求飯店處理

(C)懷疑同房旅客是否有可能，詢問同團旅客

(D)立刻回報公司主管

52. 帶團人員在選擇機位時，應如何選擇較為適當？　(B)

(A)前幾排座位靠窗　　　　(B)前幾排座位靠走道

(C)後幾排座位中間　　　　(D)後幾排座位靠窗

53. 機票上轉機城市前打「X」，一般表示需在多久內轉機？　(C)

(A) 8小時　(B) 12小時　(C) 24小時　(D) 48小時

54. 我國護照條例規定，護照持照人已依法更改中文姓名，持照　(B)
　　人依法應如何處理？

　　(A)不須換發新護照　　　　　　(B)應換發新護照

　　(C)原護照加簽更改後的中文姓名即可

　　(D)原護照增加中文別名即可

55. 旅客不幸在旅途中病故，帶團人員應如何緊急處理其遺體？　(D)

　　(A)由接待旅行社決定　　　　　　(B)由導遊決定

　　(C)由領隊決定

　　(D)遵隨家屬意見，或經家屬正式委託後方行處理

56. 團體遊程進行中若遇到航空公司機位不足時，下列那一項領　(C)
　　隊或導遊人員之認知或處理行為不適當？

　　(A)非為必要，不可以將團體隨意分散搭乘；若必須分散團員
　　　　則應安排副手幫忙

　　(B)若為航空公司超售機位引起機位不足，應力爭到底，不輕
　　　　易妥協

　　(C)若必須分散團員搭乘不同班機前往他國，不論機位人數多
　　　　寡，自己應安排於第一梯次

　　(D)若必須分散團員搭乘不同班機前往他國，應注意團體簽證
　　　　所可能引發的問題

57. 關於緊急事件處理與預防，下列敘述何者錯誤？　(C)

　　(A)緊急事件在旅遊過程中屬於特殊偶發的事件，一般很少發生

　　(B)猝死、心臟病突發之突發性緊急事件，可能嚴重危及團員
　　　　之人身安全

　　(C)機位不夠、車子未到等技術性緊急事件對團員安全危害不
　　　　大，對經濟損失影響也不大

　　(D)帶團旅遊以安全為首要，對於突發之緊急事件，要臨場鎮
　　　　靜、機智及經驗去處理

58. 依據航空運送約款之規定，航空公司對於不可抗力的事實，得不經預告就決定是否停飛或延期等。下列那一項不屬於此類不可抗力之事實？ (B)

　　(A)氣象條件　(B)班機調動　(C)罷工　(D)暴動

59. 旅遊中，因不可抗力事由，致無法履行原預定旅程，為維護團體安全及利益，旅行業得徵求旅客人數多少比例的同意後才可變更旅程，避免旅遊糾紛？ (B)

　　(A)二分之一　(B)三分之二　(C)四分之三　(D)五分之四

60. 旅客於旅行社安排之場所購物後，如發現所購物品有貨價與品質不相當或瑕疵時，得於一個月內請求旅行社協助處理。請問「一個月內」係自何時起算？ (C)

　　(A)團體出發之日　　　　　　(B)團體回國之日

　　(C)旅客受領所購物品之日

　　(D)旅客發現所購物品瑕疵之日

61. 有關國外旅遊定型化契約應記載事項，下列敘述何者錯誤？ (C)

　　(A)如未記載簽約地點，則以消費者住所地為簽約地點

　　(B)出發前旅客任意解除契約之賠償標準

　　(C)旅遊之行程與住宿餐飲等內容的記載，應以外國旅遊業提供者為準

　　(D)因旅行業過失，致旅客留滯國外之賠償標準

62. 為了使團體旅遊進行順利，關於領隊人員在簽證之業務方面應行注意之事項，下列作法何者不適當？ (D)

　　(A)確認團員簽證之取得符合行程需求次數之要求

　　(B)最好在所有團員簽證均核發下來之後再出發

　　(C)保留團體簽證之影本　　(D)替客人保管簽證

63. 依民法債篇旅遊條文規定，有關旅遊費用的增減或損害賠償等請求權，應於旅遊終了時起多久期間行使，否則此權利將 (C)

運動休閒餐旅產業概述

消滅？

(A)3個月內　(B)6個月內　(C)1年內　(D)1年半內

64. 旅行業舉辦團體旅客旅遊業務，依責任保險之規定，旅客家 屬前往海外或來我國處理善後所必需支出之費用為新台幣多 少元？ (A)

　(A) 10萬元　(B) 20萬元　(C) 30萬元　(D) 40萬元

65. 國外旅遊定型化契約第11條有關強制投保保險規定，乙方（旅 行社）若未依規定投保者，若發生意外事故或不能履約之情 形時，乙方應以主管機關規定最低投保金額幾倍計算其應理 賠金額？ (B)

　(A)二倍　(B)三倍　(C)四倍　(D)五倍

66. 一般壽險公司可在旅行平安保險中附加下列何種保險？ (B)

　(A)班機延誤險　(B)醫療保險　(C)行李遺失險　(D)護照遺失險

67. 旅行業舉辦團體旅行業務，應投保「履約保險」。籌設一家 綜合旅行社及同時增設一家分公司時，則其應投保的最低金 額總共為新台幣： (C)

　(A) 4千萬元　(B) 4千1百萬元　(C) 4千2百萬元　(D) 4千3百萬元

68. 海外旅行平安保險是由： (D)

　(A)旅客自行負責旅行社不必管

　(B)旅行社負責辦理投保

　(C)旅行社視前往旅遊地之危險情形，決定是否告知旅客投保

　(D)旅行社善盡義務告知旅客投保

69. 施行心肺復甦術 (CPR) 前，下列何種方法最適合評估成人呼 吸道是否暢通？ (A)

　(A)頭頸部極度伸直　　　　　(B)頭頸部極度曲屈

　(C)頭頸部中度伸展　　　　　(D)頭頸部中度曲屈

70. 下列何處來臺之旅客，通常其時差失調較為嚴重？ (C)

(A)澳洲　(B)德國　(C)美國　(D)印度

*71. 在嚴寒地區旅遊，凍瘡時，不可：

(A)將患部放入能忍受逐漸加熱的水中

(B)除去束縛物：如戒指、手錶等

(C)在患部熱敷　　　　　(D)揉搓或按摩患部

72.「林先生在旅遊時，都必須定時做運動，進行較劇烈的運動之前後，都會進食小甜食如糖果、方糖、小餅乾等，以防範低血糖發生」。若你是導遊或領隊人員，應該多加注意林先生的那些情況？

(A)預防隨時引起中風的可能性

(B)儘量安排鹹魚或其他醃製類食品

(C)防止林先生糖尿病病發引起休克

(D)注意林先生極大可能患有腎臟病

*73. 懷孕超過多少週以上者，搭機應經醫生開具證明同意始得搭乘？

(A) 20週　(B) 26週　(C) 30週　(D) 36週

74. 在泡溫泉時，下列那一注意事項不正確？

(A)溫泉水溫度大約在50℃左右最好，每次不宜超過15～30分鐘

(B)在泡溫泉時發生頭暈、心悸或呼吸困難等症狀時，最好停止泡湯

(C)泡溫泉時先做淋浴的動作，尤其冬天季節做完暖身再下水

(D)泡溫泉時會大量出汗，浴後應儘量補充大量水分

75. 旅行中有團員出現曬傷時，下列何種處置不適當？

(A)輕度曬傷以冷敷法處理

(B)假如起水泡必須使用敷料保護並送醫

(C)若有發燒症狀時，必須給予大量的水

(D)曬傷後應立即擦拭冷霜或乳液，以減輕疼痛

*76. 使用止血帶時，超過多久時間應暫時鬆綁？

(A) 10分鐘　(B) 20分鐘　(C) 30分鐘　(D) 1小時

77. 有關嚴重出血的處理，下列何者不適宜？　(C)

(A)立即以敷料覆蓋傷口，施加壓力設法止血

(B)病患若無骨折，抬高其傷處

(C)除去傷口的血液凝塊　　(D)覆蓋傷口，預防感染

78. 關於搭機注意事項的敘述，下列何者錯誤？　(B)

(A)飲食宜清淡

(B)長途飛行，為求機上良好睡眠，在機上應多喝紅酒、白酒

(C)每隔一段時間站起來走走，伸展四肢

(D)穿著輕便服裝

79. 旅遊中發現有心跳突然停止的旅客時，一定要儘速實施心肺　(B)
復甦術，若腦部缺氧超過幾分鐘後腦部細胞就會開始受損？

(A) 1～3分鐘　(B) 4～6分鐘　(C) 7～9分鐘　(D) 10～12分鐘

80. 關於經濟艙症候群的敘述，下列何者正確？　(C)

(A)只會發生在經濟艙　　　(B)只有搭飛機旅客會得到

(C)屬靜脈栓塞　　　　　　(D)屬動脈栓塞

㈠領隊實務㈡（包括觀光法規、入出境相關法規、外匯常識、民
　法債編旅遊專節與國外定型化旅遊契約、臺灣地區與大陸地區
　人民關係條例、香港澳門關係條例、兩岸現況認識）

㈡試題說明：

　①本測驗試題為單一選擇題，請選出一個正確或最適當的答案，複選作答
　　者，該題不予計分。
　②本科目共80題，每題1.25分，須用2B鉛筆在試卡上依題號清楚劃記，
　　於本試題紙上作答者，不予計分。
　③本試題禁止使用電子計算器。
　④考試時間：1小時

1. 下列何者不屬於觀光旅館業之業務範圍？　　　　　　　　　　　　(D)

　　(A)客房出租

　　(B)附設餐飲、會議場所之經營

　　(C)附設休閒場所及商店之經營

　　(D)安排遊程、招攬觀光旅客

2. 經營旅行業務，不需具備何種文件？　　　　　　　　　　　　　　(D)

　　(A)公司執照　　　　　　　　(B)營利事業登記證

　　(C)旅行業執照　　　　　　　(D)商業登記證明書

3. 依據「發展觀光條例」第2條名詞定義之規定，如果要指定陽　　　(A)
　　明山國家公園為「觀光地區」是由下列那個機關會商同意後
　　始可指定？

　　(A)交通部會商內政部同意

　　(B)交通部會商臺北市政府同意

　　(C)內政部會商交通部同意

　　(D)交通部會商陽明山國家公園管理處同意

4. 依據「發展觀光條例」規定，民間機構經營觀光旅遊業、觀　　　　(D)
　　光旅館業之租稅優惠，依下列何項法令之規定辦理？

　　(A)創投管理辦法　　　　　　(B)獎勵投資條例施行細則

(C)促進產業升級條例　　　　(D)促進民間參與公共建設法

5. 依據「發展觀光條例」，民間機構投資開發經營觀光旅遊業 | (C)
經核定者，中央觀光主管機關得協助之事項不包括下列何項？
(A)土地變更提供　　　　　　(B)銀行融資貸款
(C)人員招聘訓練　　　　　　(D)道路開發興建

6. 風景特定區計畫之擬訂及核定，除應先會商主管機關外，應 | (D)
依下列何法之規定辦理？
(A)文化資產保存法　　　　　(B)森林法
(C)國家公園法　　　　　　　(D)都市計畫法

7. 依據「發展觀光條例」規定，旅客對旅行業者若有旅遊糾紛 | (A)
所產生的債權，對下述何者有優先受償之權？
(A)保證金　(B)履約保證金　(C)責任保險　(D)意外保險

8. 就「發展觀光條例」所訂「自然人文生態景觀區」之定義， | (D)
下列何者不符其範圍？
(A)國家公園內之史蹟保存區　(B)福山植物園
(C)蘭嶼　　　　　　　　　　(D)石門水庫

9. 乙種旅行業在國內每增設一家分公司，須增資新台幣多少元？ | (A)
(A) 75萬元　(B) 175萬元　(C) 275萬元　(D) 375萬元

10. 旅行業委由旅客攜帶物品圖利者，依發展觀光條例規定的處 | (B)
罰，以下何者正確？
(A)處新台幣5千元以上2萬5千元以下罰鍰
(B)處新台幣1萬元以上5萬元以下罰鍰
(C)處新台幣2萬元以上10萬元以下罰鍰
(D)處新台幣3萬元以上15萬元以下罰鍰

11. 旅行業辦理何項業務時，應與旅客簽訂書面之旅遊契約？ | (C)
(A)代旅客購買運輸事業之客票
(B)代旅客向旅館業者訂房

(C)辦理團體旅遊　　　　　　　(D)代辦出國簽證手續

12. 旅行業繳納保證金之目的，主要在：　　　　　　　　　　　　(B)
 (A)協助旅行社紓困之用　　　　(B)保障與旅行業交易之安全
 (C)行政管理費用　　　　　　　(D)協助旅行社之推廣

13. 下列那一個單位是依法設立之觀光公益法人，處理所屬會員　　(C)
 旅遊糾紛？
 (A)臺灣觀光協會
 (B)中華民國旅行業全國聯合會
 (C)中華民國旅行業品質保障協會
 (D)中華民國消費者文教基金會

14. 依據旅行業管理規則第29條規定，旅行業辦理國內旅遊時，　(B)
 下列何者正確？
 (A)應派遣導遊人員服務　　　　(B)應派遣專人隨團服務
 (C)無須派遣專人隨團服務　　　(D)應安排團康活動

15. 綜合、甲種旅行業經營國人出國觀光團體旅遊時，國外接待　　(A)
 旅行業如有違約，致參團旅客權益受損，則應如何解決？
 (A)由國內招攬之旅行業負賠償責任
 (B)由國外接待旅行業負賠償責任
 (C)由旅客直接向國外接待旅行業求償
 (D)由旅客向國外接待旅行業之主管機關申訴

16. 有關外國旅行業在臺設立分公司或代表人，下列敘述何者錯誤？　(D)
 (A)在臺設立分公司，應向交通部觀光局申請核准(B)在臺設立
 分公司，應依公司法規定辦理認許
 (C)在臺設置代表人，應向交通部觀光局申請核准(D)在臺設置
 代表人，得對外營業

17. 在我國經營旅行業，其組織型態以何者為限？　　　　　　　　(D)
 (A)合作社　(B)社團法人　(C)財團法人　(D)公司

18. 觀光客倍增計畫之全國自行車道系統是由那一個部會負責統籌辦理？ 　(C)

籌辦理？

(A)內政部　　　　　　　　(B)交通部

(C)行政院體育委員會　　　　(D)行政院農業委員會

19. 政府那一年元旦開放金門、馬祖與大陸地區小三通？ 　(D)

(A)民國86年　(B)民國87年　(C)民國89年　(D)民國90年

20. 交通部觀光局每年元宵節舉辦燈會，始於民國幾年？ 　(B)

(A) 74年　(B) 79年　(C) 84年　(D) 89年

21. 臺灣目前行駛的慢速小火車已轉型為觀光功能，下列何線鐵 　(D)

路非屬交通部臺灣鐵路局經營？

(A)集集線　(B)平溪線　(C)內灣線　(D)阿里山線

22. 觀光客倍增計畫之目標與願景，下列敘述何者有誤？ 　(D)

(A)打造臺灣為「觀光之島」

(B)建設臺灣成為人人樂於安居之「桃花源」

(C)到2008年時，來臺旅客人數倍增到500萬人次

(D)觀光產業取代製造業為維繫臺灣經濟發展之主要產業

23. 參加領隊人員職前訓練，因下列那一項情形，被退訓後，於2 　(B)

年內不得參加該項訓練？

(A)請假天數超過3天者

(B)由他人冒名頂替參加訓練者

(C)缺課節數逾十分之一者

(D)品德操守違反倫理規範，情節重大者

24. 張三參加華語領隊人員考試及訓練合格後，即依法請領華語 　(C)

領隊人員執業證，則張三除可執行引導國人赴大陸旅行團體

旅遊業務外，亦可執行引導國人赴下列何地區之團體旅遊業務？

(A)香港、新加坡　　　　　　(B)新加坡、澳門

(C)香港、澳門　　　　　　　(D)香港、新加坡、澳門

25. 大陸地區人民在臺辦理結匯之每筆最高限額為多少等值美元？　(B)

(A) 5萬　(B) 10萬　(C) 20萬　(D) 50萬

26. 新台幣多少萬元以上之等值外匯收支或交易，應依規定填寫　(C)
申報書辦理申報？

(A) 10萬　(B) 20萬　(C) 50萬　(D) 100萬

27. 掌理外匯業務之主管機關為：　(B)

(A)財政部　　　　　　　　(B)中央銀行

(C)行政院金融監督管理委員會

(D)經濟部

28. 王先生從大陸攜帶物品入境，下列那一項在我國海關檢查標　(C)
準限量之內？

(A)農產品類共10公斤　　　(B)大陸酒6公升

(C)大陸菸5條（500支）　　(D)乾香菇3公斤

29. 國人出國前到外匯銀行結匯購買外幣現鈔應提示何種文件？　(B)

(A)機票　(B)身分證明文件　(C)信用卡　(D)悠遊卡

30. 如果您在國內遺失護照，而且在向外交部領事事務局辦理新　(C)
護照申請之後4小時內找到了舊護照，那麼您最遲必須在辦理
新護照申請之後多久內，向該局申請撤回辦理新護照的要求，
才可以繼續使用您的舊護照？

(A) 12小時　(B) 24小時　(C) 48小時　(D) 72小時

31. 在國內申請普通護照時，每本收費新台幣多少元？　(B)

(A) 1000元　(B) 1200元　(C) 2000元　(D) 2400元

32. 依規定，因有下列何種情形而申請換發護照，其護照所餘效　(D)
期未滿3年者，換發3年效期護照，但有特殊情形，經主管機
關同意者不在此限？

(A)持照人認有必要並經主管機關同意者

(B)持照人之相貌變更，與護照照片不符

(C)所持護照非屬現行最新式樣

(D)護照污損不堪使用

33. 我國駐外單位提供我國旅客等候機、車、船期間等基本生活 費用之臨時借款，金額最高以每人多少美元為限？ (C)

(A) 2000 (B) 1000 (C) 500 (D) 300

34. 下列何種身分人員之護照末頁應加蓋「持照人出國應經核 准」，及「尚未履行兵役義務」之戳記？ (C)

(A)國軍人員 (B)替代役役男 (C)役男 (D)接近役齡男子

35. 外國人來臺之停留效期如何計算？ (B)

(A)自抵臺當日起算　　　　(B)自抵臺翌日起算

(C)自抵臺當日或翌日由當事人自行決定

(D)自簽證核發當日起算

36. 機、船長或運輸業者，搭載未具有許可入國證件之乘客入境， 每件將被處新台幣多少元以上10萬元以下罰鍰，故航空公司 等運輸業者有權拒載無入國許可證件之乘客？ (A)

(A) 2萬元 (B) 1萬5千元 (C) 1萬元 (D) 5千元

37. 普通護照之效期為： (C)

(A) 6年 (B) 8年 (C) 10年 (D) 12年

38. 臺灣地區無戶籍國民或外國人，逾期停留或居留者，處新台 幣多少元以下罰鍰？ (A)

(A) 1萬 (B) 2萬 (C) 3萬 (D) 4萬

39. 外國人曾經逾期停留、居留或非法工作，再入國時將受到何 種處分？ (A)

(A)禁止其入國 (B)驅逐出國 (C)限令出國 (D)同意入國

40. 役男出境逾規定期限返國者，應受何種處罰？ (C)

(A)不予受理其當年出境之申請

(B)不予受理其次年出境之申請

(C)不予受理其當年及次年出境之申請

(D)列入梯次徵集對象前，均不予受理出境之申請

41. 大學男生寒暑假期間，經核准出國遊學，每次不得逾幾個月？　(C)

(A) 6個月　(B) 3個月　(C) 2個月　(D) 1個月

42. 入境旅客攜帶管制或限制輸入之行李物品，或應申報關稅者，　(B)
應經海關那一線查驗通關？

(A)綠線　(B)紅線　(C)藍線　(D)黃線

43. 旅客前往大陸地區旅遊，返臺時其所准許攜帶進入之中藥材　(A)
及中藥成藥不得超過新台幣多少元？

(A)新台幣1萬元　　　　　　　(B)新台幣2萬元

(C)新台幣3萬元　　　　　　　(D)新台幣5萬元

44. 下列那一地點可持用臺胞證入境停留？　(B)

(A)泰國　(B)香港　(C)蒙古　(D)琉球

45. 依外國護照簽證條例規定，我國之簽證，可區分為外交、禮　(C)
遇、居留及何種簽證？

(A)移民簽證　(B)落地簽證　(C)停留簽證　(D)觀光簽證

46. 國人赴澳大利亞觀光，應如何申請簽證？　(C)

(A)可以免簽證入境　　　　　(B)可以申請落地簽證

(C)須先在澳大利亞商工辦事處申請簽證

(D)先向外交部申請簽證

47. 下列那一個國家尚未對我國國民實施落地簽證？　(D)

(A)馬來西亞　(B)印尼　(C)泰國　(D)英國

48. 旅客從義大利赴非申根簽證國家旅遊後，想再進入義大利，　(C)
應採用何種簽證？

(A)可以免簽證入境　　　　　(B)可以落地簽證

(C)多次申根簽證　　　　　　(D)單次申根簽證

49. 國外旅遊團的導遊為了推銷行程表上未列出的自費活動，欲　(A)

將5天的行程壓縮在3天之內完成。則下列敘述何者正確？

(A)導遊不得以任何名義或理由變更旅遊內容，須依原訂行程
履行

(B)行程表中已載明「以外國旅遊業所提供之內容為準」，故
導遊有權修改行程

(C)導遊如欲變更行程，須經半數以上團員同意

(D)導遊只要行程表所列景點都帶到，參觀時間長短無妨

50. 旅遊途中，旅行社提供之服務未具備約定之品質，旅客因而　|(D)
終止契約時，旅客得為何種請求？

(A)重新安排未完成之旅遊　　　(B)重新安排全程旅遊

(C)請旅行社墊付費用送回原出發地，到達後附加利息償還

(D)請旅行社墊付費用送回原出發地，到達後無須償還並請求
賠償

51. 旅遊營業人在何種情況下，得變更旅遊內容？　|(D)

(A)機位未訂妥　(B)簽證未辦妥　(C)飯店未訂妥　(D)機場罷工

52. 因遊覽車故障，而替換車輛第二天上午才能抵達，領隊只好　|(D)
就近找飯店讓旅客先住下。此時旅行社應如何處理？

(A)向旅客收取因此增加的住宿及調車費用

(B)退還未參觀景點的門票費用，不負賠償責任

(C)退還全部旅遊費用

(D)就延誤行程時間部分依約賠償違約金

53. 在國外旅遊定型化契約書中，如果未記載簽約地點時，應以　|(C)
何地為簽約地點？

(A)旅行業之營業所　　　　　(B)實際簽約之地點

(C)消費者之住居所

(D)旅行業之總公司或其分公司之營業所

54. 對於申辦護照、簽證及代訂機位、旅館等事項，旅行社怠於　|(D)

履行其向旅客報告的義務時，旅客可以行使的權利不包括下列何者？

(A)拒絕參加旅遊　　　　　　(B)要求解除契約

(C)要求退還所繳所有費用　　(D)要求精神損害賠償

55. 旅遊途中，旅客不小心發生事故，致身體受傷，旅行社除應協助處理外，其所產生之醫藥費由誰負擔？　　(B)

(A)旅行社　(B)旅客　(C)旅行社與旅客　(D)領隊

56. 下列那一項記載於旅遊契約書中是無效的？　　(A)

(A)排除對旅行業履行輔助人所生責任之約定

(B)旅行業不得臨時安排購物行程

(C)旅行業不得委由旅客代為攜帶物品返國

(D)旅行業除收取約定之旅遊費用外，不得以其他方式變相或額外加價

57. 旅行業經營出國旅遊業務，依法應投保何種強制保險？　　(C)

(A)旅遊平安險　　　　　　(B)公共意外險

(C)履約保證保險及責任保險　(D)意外險

58. 旅行社於出發前三天，因當地國發生大暴動而通知旅客取消出團，則下列何者正確？　　(A)

(A)旅行社不負損害賠償責任

(B)旅客得請求賠償旅遊費用30%

(C)旅客得請求賠償旅遊費用100%

(D)旅客得請求加倍返還定金

59. 旅客王五參加甲旅行社舉辦之韓國主題樂園風情六日遊，出發當天起的太晚，無法於約定時間趕到約定地點集合，致未能出發，亦未能中途加入旅遊，因而視為解除契約，則甲旅行社得對其請求旅遊費用多少比例之損害賠償？　　(D)

(A) 20%　(B) 30%　(C) 50%　(D) 100%

60. 旅遊團通常有最低組團之人數。依交通部觀光局公布之「國外旅遊定型化契約範本」之約定，如果未能達到最低組團人數時，旅行業應如何處理？ (B)

(A)逕行解除契約

(B)於預定出發之7日前通知旅客解除契約

(C)逕行終止契約

(D)於預定出發之7日前通知旅客終止契約

61. 依照國外團體旅遊定型化契約之規定，因旅行社之過失致旅客遭當地政府羈押時，應如何賠償？ (D)

(A)全額旅遊費用　　　　　　(B)旅遊費用2倍

(C)旅遊費用5倍

(D)羈押期間每日新台幣2萬元

62. 旅客於旅遊活動開始後，中途離隊退出旅遊活動時，固然不得要求旅行業退還旅遊費用。但旅行業因旅客退出旅遊活動後，應可節省或無須支出之費用，原則上應如何處理？ (B)

(A)不必退還給旅客　　　　　(B)應退還給旅客

(C)由旅行業自行決定是否退還

(D)不必告知旅客就不必退還

63. 依照國外團體旅遊定型化契約之規定，旅行社於招攬旅客後，可否將旅客轉由其他旅行社承辦？ (C)

(A)可逕行將旅客轉讓

(B)經旅客口頭同意後，可將旅客轉讓

(C)經旅客書面同意後，可將旅客轉讓

(D)完全不可將旅客轉讓

64. 旅行社及其受僱人應以何等注意義務保管旅客之護照等旅遊證件？ (C)

(A)普通人注意義務　　　　　(B)自己注意義務

(C)善良管理人注意義務　　　　(D)一般人注意義務

65. 臺灣地區旅行業辦理大陸地區人民來臺從事觀光活動業務，　　(B)
應為每一位大陸地區旅客投保多少金額的因意外事故所致體
傷之醫療費用責任險？
(A)新台幣1萬元　　　　　　　(B)新台幣3萬元
(C)新台幣10萬元　　　　　　(D)新台幣100萬元

66. 大陸地區人民經何機關的許可，得在臺灣地區取得、設定或　　(D)
移轉不動產物權？
(A)財政部　(B)經濟部　(C)法務部　(D)內政部

67. 國人在大陸地區設有戶籍時，對其臺灣身分有何影響？　　　(B)
(A)臺灣地區身分不受影響　　　(B)喪失臺灣地區人民身分
(C)不得返回臺灣地區
(D)具有雙重身分，因而不受我政府保護

68. 臺灣地區與大陸地區人民關係條例所稱之「大陸地區」為：　　(B)
(A)我政府統治權所及之其他大陸地區
(B)臺灣地區以外之中華民國領土
(C)臺灣地區以外之中華民國領土及外蒙古
(D)臺灣地區以外之中華民國領土及港澳地區

69. 小芳暑假到大陸旅遊，不幸遭遇扒手，請問她應該向那個單　　(D)
位報案？
(A)武警　(B)解放軍　(C)保全人員　(D)公安

70. 2008年奧林匹克運動會確定由中國大陸取得主辦權，請問將　　(A)
在下列那一個城市舉辦？
(A)北京　(B)南京　(C)天津　(D)上海

71. 中國大陸方面所主張的「一國兩制」，最早係由下列何人提出？　(D)
(A)江澤民　(B)葉劍英　(C)胡錦濤　(D)鄧小平

72. 大陸地區臺商學校使用的教科書為：　　　　　　　　　　　(D)

(A)學校自行編撰的　　　　　(B)大陸同級學校使用的

(C)學校購自坊間的

(D)我教育部審定或編定的

73. 在三星堆出土的文物中，最著名的是：　　　　　　　　　　　　(A)

(A)銅面具　(B)陶器　(C)木乃伊　(D)漆器

74. 中華民國政府派駐在香港代表機構名稱為：　　　　　　　　　　(C)

(A)臺灣駐香港辦事處　　　　　(B)中華民國駐香港大使館

(C)中華旅行社　　　　　　　　(D)臺灣同鄉會

75. 臺商前往大陸投資，下列何種產業目前所占比例最高？　　　　　(A)

(A)電機電子業　(B)紡織業　(C)化工業　(D)金融保險業

76. 經小三通到金門之大陸旅行團可否轉赴臺灣本島？　　　　　　　(B)

(A)經申請許可後可以轉赴臺灣本島觀光

(B)不得轉赴臺灣本島觀光

(C)在許可停留期限內可以自由往返臺灣本島及金門

(D)團員有緊急事故可於申報後轉赴臺灣

77. 路環島屬於下列那一個區域？　　　　　　　　　　　　　　　　(C)

(A)中國大陸　(B)葡萄牙　(C)澳門　(D)香港

78. 香港人某甲來臺觀光，因旅費用罄，遂在定居於臺灣之同鄉　　　(A)

所經營之餐廳打工，為警方查獲，問主管機關應如何處置某甲？

(A)逕行強制某甲出境

(B)處某甲罰鍰，並強制其出境

(C)處某甲罰鍰，並准許其停留至原經許可之停留期間

(D)將某甲移送法院處理

79. 一般港澳居民經許可進入臺灣地區後，得否在臺灣地區登記　　　(C)

為公職候選人？

(A)在臺灣地區設有戶籍即得登記

(B)須在臺灣地區設有戶籍，且已有工作

(C)在臺灣地區設有戶籍滿10年，始得登記

(D)依國籍法規定，不得登記

80. 香港、澳門回歸中國後，港澳居民適用於那項法律？　　(C)

(A)臺灣地區與大陸地區人民關係條例

(B)陸海空軍刑法

(C)香港澳門關係條例

(D)動員戡亂時期臨時條款

(一)觀光資源概要（包括世界歷史、世界地理、觀光資源維護）

(二)試題說明：

　①本測驗試題為單一選擇題，請選出一個正確或最適當的答案，複選作答者，該題不予計分。

　②本科目共80題，每題1.25分，須用2B鉛筆在試卡上依題號清楚劃記，於本試題紙上作答者，不予計分。

　③本試題禁止使用電子計算器。

　④考試時間：1小時

1. 法國的高鐵 TGV 是世界最進步的鐵路系統之一，是於那一年通車？　　(C)

　　(A) 1961年　(B) 1971年　(C) 1981年　(D) 1991年

2. 在西洋建築史中，下列何種建築風格最晚風行？　　(B)

　　(A)哥德式　(B)洛可可式　(C)文藝復興式　(D)仿羅馬式

*3. 影響歐洲歷史甚鉅的十字軍東征，發生於何時？　　(C)或(D)

　　(A) 9世紀　(B) 10世紀　(C) 11世紀　(D) 12世紀

4. 1889年，法國為了舉辦世界博覽會興建了下列何者？　　(C)

　　(A)水晶宮　(B)亞伯特音樂廳　(C)鐵塔　(D)羅浮宮

5. 發表「夢的解析」，主張潛意識主宰人類活動的心理學家是：　　(B)

　　(A)達利　(B)佛洛伊德　(C)左拉　(D)霍伯桑

6. 世界上首先採用公尺、公斤十進位制的國家是：　　(D)

　　(A)美國　(B)英國　(C)德國　(D)法國

7. 世界名著的格林童話是那一國的童話故事？　　(D)

　　(A)美國　(B)英國　(C)丹麥　(D)德國

8. 成功地將蒸汽機運用在火車上的人是：　　(B)

　　(A)愛迪生　(B)史蒂文生　(C)牛頓　(D)華生

9. 下列那一位是「東方見聞錄」的作者？　　(B)

　　(A)鄭和　(B)馬可波羅　(C)利馬竇　(D)達爾文

10. 現今公認古埃及最偉大的建築物是： (C)

(A)金字塔、競技場　　　　　(B)神廟、競技場

(C)金字塔、神廟　　　　　　(D)下水道、競技場

11. 首先完成環球一週的航海家是下列那一位？ (B)

(A)鄭和　(B)麥哲倫　(C)達伽瑪　(D)哥倫布

12. 1962年，美國人卡森撰寫「寂靜的春天」一書，是代表何種 (D)
意識的抬頭？

(A)民權意識　(B)民族意識　(C)和平意識　(D)環保意識

13. 英文中的 Tomato，據研判是起源於下列那一個語言？ (A)

(A)阿茲特克的印地安語　　　(B)日本語

(C)漢語　　　　　　　　　　(D)日耳曼民族的語言

14. 巧克力引入歐洲，據研究和那一件事有關？ (A)

(A)西班牙探險家科提斯 (Hernando Cortes) 從墨西哥引進

(B)達爾文小獵犬號的航行

(C)達伽瑪繞行非洲好望角，抵達印度洋

(D)鄭和下西洋

15. 聯合國成立於： (C)

(A) 1943年　(B) 1944年　(C) 1945年　(D) 1946年

16. 水門事件的醜聞迫使尼克森總統黯然下台。「水門」是什麼 (C)
地方？

(A)水電工常聚集的場合　　　(B)紐約時報的辦公室

(C)華盛頓首府的民主黨辦公室

(D)華盛頓郵報的辦公室

17. 美國歷史上任期最長的總統是： (A)

(A)小羅斯福　(B)老羅斯福　(C)威爾遜　(D)杜魯門

18. 下列那一個美洲文明的黃金時代是6至8世紀之間，此後即逐 (B)
漸衰落？

(A)印加　(B)馬雅　(C)阿茲特克　(D)印度

19. 柬埔寨著名的世界遺產－吳哥窟，建於那一個君主時期？　　(C)

(A)拔婆跋摩一世　　　　　　　　(B)闍耶跋摩二世

(C)蘇利耶跋摩二世　　　　　　　(D)闍耶跋摩七世

20. 下列那一個國家未曾統治過菲律賓？　　(D)

(A)西班牙　(B)美國　(C)日本　(D)法國

21. 電影「國王與我」所描述的泰國國王是：　　(B)

(A)拍難高昭育華（三世皇，1824-1851）

(B)蒙固（四世皇，1851-1868）

(C)朱拉隆功（五世皇，1868-1910）

(D)哇栖拉兀（六世皇，1910-1925）

22. 印度著名的泰姬瑪哈陵 (Taj Mahal)，建於那一個王朝？　　(A)

(A)莫臥兒王朝 (Mughal Dynasty；西元1526-1857年）

(B)笈多王朝 (Gupta Dynasty；西元330-1453年）

(C)貴霜王朝 (Kushan Dynasty；西元45-250年）

(D)孔雀王朝 (Maurya Dynasty；西元前321-184年）

23. 將佛教真言宗傳入日本，並成為日本真言宗開山祖的是：　　(C)

(A)最澄　(B)法然　(C)空海　(D)日蓮

24. 傳說中的第一代日本天皇是：　　(D)

(A)推古天皇　(B)天照大神　(C)崇神天皇　(D)神武天皇

25. 日本明治維新時，擬定憲法的領導人物是誰？　　(D)

(A)片崗健吉　(B)大久保力通　(C)木戶孝允　(D)伊藤博文

26. 1947年印度半島脫離英國獨立，分裂為印度和巴基斯坦，其　　(A)
分裂最主要的原因為：

(A)宗教因素　(B)政治因素　(C)經濟因素　(D)種族因素

27. 印尼峇里島上的居民，大多信奉什麼宗教信仰？　　(D)

(A)佛教　(B)伊斯蘭教　(C)天主教　(D)印度教

28. 為了表示對儒學的尊崇，現存於中國及臺灣的前代孔廟，往往在廟前立有石碑一方，該石碑所鐫通常為何？　　　(C)

(A)一人之下，萬人之上　　　　(B)至聖先師

(C)官員人等至此下馬　　　　(D)有教無類

29. 中國歷史上，「罷黜百家，獨尊儒術」者為：　　　(C)

(A)秦始皇　(B)齊桓公　(C)西漢武帝　(D)魏文侯

30. 目前在安陽殷墟出土商周青銅器中最大的一件是：　　　(D)

(A)鉞器　(B)銅鼓　(C)獸面紋壺　(D)司母戊鼎

31. 史稱周公制禮作樂，此處「禮」的精神所指為何？　　　(A)

(A)區別貴賤、尊卑、君臣、長幼

(B)養成人人有禮貌的風俗

(C)重申統治者對善良風俗的注重

(D)塑造富而好禮的社會

32. 西域傳入了許多樂器到中國，在唐代時龜茲樂在中土尤為流行，龜茲在現在的那一省？　　　(B)

(A)甘肅　(B)新疆　(C)青海　(D)雲南

33. 孔子與孟子並稱「孔孟」，後世並尊稱孟子為亞聖。今亞聖廟在中國的那一省？　　　(A)

(A)山東　(B)河北　(C)安徽　(D)浙江

34. 道教是中國本土所孕育出的宗教，早期道教的形成淵源為何？　　　(A)

(A)民間巫術與黃老崇拜的混合物

(B)莊周學說　　　　(C)戰國陰陽家言

(D)周代敬天的傳統

35. 清末西方餐飲隨著通商口岸的日增而在中國沿海城市普及開來，當時上海一地稱西餐為何？　　　(B)

(A)洋味　(B)大菜　(C)洋食　(D)西食

36. 印度教有四大階級，其中主要促進東南亞「印度教化」的是：　　　(A)

(A)婆羅門 (Brahmins)：祭司、學者、占星家

(B)剎帝利 (Kshatriyas)：武士

(C)吠舍 (Vaishyas)：商人

(D)首陀羅 (Shudra)：奴隸

37. 萬里長城的主要關口，由東往西排列依序為： (D)

(A)山海關→嘉峪關→雁門關→居庸關

(B)山海關→雁門關→居庸關→嘉峪關

(C)山海關→嘉峪關→居庸關→雁門關

(D)山海關→居庸關→雁門關→嘉峪關

38. 在中國四川所發現之最重要古人類遺址為： (A)

(A)三星堆文化遺址　　　　(B)半坡文化遺址

(C)藍田猿人遺址　　　　　(D)河姆渡文化遺址

39. 中國境內何民族目前仍使用象形東巴文？ (A)

(A)納西族　(B)布依族　(C)白族　(D)傣族

40. 曾經是中國明清時期的金融中心，現被列為世界文化遺產的 (B)
城市為：

(A)西安古城　(B)平遙古城　(C)麗江古城　(D)開封古城

41. 中國雲貴高原的昆明市和臺灣的臺北市緯度相同，但氣溫上 (C)
卻有明顯差異，其主因是：

(A)距海遠近　(B)洋流因素　(C)地形因素　(D)地質構造

42. 秦嶺是我國地理上的重要分界，下列那種農穫現象是以秦嶺 (D)
為界線？

(A)二穫區、三穫區　　　　(B)高粱、小米

(C)春麥、冬麥　　　　　　(D)水稻、小麥

43. 有關中國各地特殊交通工具之敘述，下列何者錯誤？ (C)

(A)蒙古戈壁－駱駝　　　　(B)滇西縱谷－索橋

(C)青藏高原－藏野驢　　　(D)黃河中游－羊皮筏

44. 羅浮宮是世界知名的博物館，館藏豐富，但是下列那一件繪 (C)
畫作品不是羅浮宮的收藏品？
(A)達文西的「蒙娜麗莎的微笑」
(B)米勒的「拾穗」
(C)達文西的「最後的晚餐」
(D)大衛的「拿破崙一世加冕典禮」

45. 米開朗基羅是文藝復興時期最具代表性的藝術家之一，他所 (B)
繪製的「創世紀」與「最後的審判」是在那一座教堂裡面？
(A)巴黎的聖母院　　　　　　　(B)梵蒂岡的西斯丁教堂
(C)佛羅倫斯的聖瑪麗亞大教堂
(D)倫敦的西敏寺

46. 歐洲許多節慶活動皆成為城市觀光的主要吸引力。下列那一 (C)
個活動與其城市組合有誤？
(A)西班牙旁羅那的奔牛節　　(B)德國慕尼黑的啤酒節
(C)荷蘭阿姆斯特丹的仲夏節　(D)英國愛丁堡的藝術節

47. 歐洲許多教堂（例如：巴黎聖母院）皆採用一種石柱整齊豎 (B)
立、向上高高伸展，附柱的線條與肋稜相接並在頂棚交叉，
直達天棚的雄偉氣息。這是下列那一種建築型式的特色？
(A)羅馬式　(B)哥德式　(C)巴洛克式　(D)希臘式

48. 14至16世紀的文藝復興運動，造就歐洲在繪畫、雕刻、建築 (D)
等藝術創作的繁榮。文藝復興肇始於那一個國家？
(A)希臘　(B)法國　(C)西班牙　(D)義大利

49. 加拿大是英法雙語系統的國家，大部分講法語的人口分布在 (B)
下列那一個地區？
(A)紐芬蘭　(B)魁北克　(C)安大略　(D)曼尼托巴

50. 「三溫暖(sauna)」的沐浴方式，起源於歐洲的那一個國家？ (D)
(A)英國　(B)義大利　(C)瑞典　(D)芬蘭

51. 斯拉夫民族中，共同性最高的文化特性是： (B)

(A)文學　(B)語言　(C)宗教　(D)法令

52. 城市之發展，常與河流有密切的關係。義大利的羅馬，有下 (D)
列那一條河流流貫其間？

(A)波河　(B)西西里河　(C)亞諾河　(D)臺伯河

53. 瑞士是歐洲使用語言最多的國家之一，在瑞士主要使用的語 (C)
言有四種：德語、法語、義大利語及那一種語言？

(A)英語　(B)拉丁語　(C)羅曼斯語　(D)荷蘭語

*54. 歐洲面積最大的國家是： 一律
給分

(A)英國　(B)法國　(C)德國　(D)芬蘭

55. 下列那一項是希臘建築的主要特徵？ (C)

(A)拱門　(B)斗拱　(C)列柱廊　(D)圓頂

56. 法國巴黎聞名全球的紅磨坊歌舞表演，是下列那一種舞蹈的 (C)
起源？

(A)芭蕾舞　(B)弗朗明歌舞　(C)康康舞　(D)拉丁舞

57. 亞斯文大壩興建後在其上游形成了世界最大的人工湖，不少 (A)
文化古蹟因此永沒湖底，此湖名為：

(A)納瑟湖　(B)羅多夫湖　(C)尼亞沙湖　(D)維多利亞湖

58. 歐洲盛產葡萄酒，其境內有些產地的地名已經成為高級葡萄 (C)
酒的代名詞。香檳區位於那一個國家？

(A)葡萄牙　(B)西班牙　(C)法國　(D)義大利

59. 西亞的約旦河注入何處？ (D)

(A)紅海　(B)地中海　(C)黑海　(D)死海

60. 非洲三大產油國是指那三國？ (C)

(A)阿爾及利亞、利比亞、突尼西亞

(B)利比亞、奈及利亞、突尼西亞

(C)利比亞、阿爾及利亞、奈及利亞

(D)奈及利亞、突尼西亞、摩洛哥

61. 東京、大阪、橫濱、名古屋為日本四大城市，其人口多寡順　(B)
序排列為：

(A)東京、大阪、橫濱、名古屋

(B)東京、橫濱、大阪、名古屋

(C)東京、大阪、名古屋、橫濱

(D)東京、橫濱、名古屋、大阪

62. 印尼經濟發展的核心區為：　(A)

(A)爪哇　(B)婆羅洲　(C)蘇門答臘　(D)摩鹿加

63. 白尼羅河與藍尼羅河在那一個城市交匯後，以下即稱為尼羅河？　(B)

(A)開羅　(B)喀土穆　(C)亞斯文　(D)坎帕拉

64. 澳洲被譽為「騎在羊背上的國家」，與下列何者有關？　(D)

(A)該地所產的羊毛占世界產量的1/2

(B)該國經濟來源全來自羊產品

(C)美麗奴為當地原生種動物

(D)該地人口稀少，牛、羊數量遠高於人口數

65. 非洲人口最多的國家是：　(A)

(A)奈及利亞　(B)南非　(C)埃及　(D)象牙海岸

*66. 亞洲那一個國家的憲法上規定男子一生都要出家一次？　一律
給分

(A)寮國　(B)馬來西亞　(C)泰國　(D)緬甸

*67. 亞洲那一流域不是古文明之發源地？　一律
給分

(A)黃河流域　(B)印度河流域　(C)恆河流域　(D)兩河流域

*68. 鹹水湖是指湖水鹽度超過多少以上？　一律
給分

(A) 0.5%　(B) 1%　(C) 1.5%　(D) 5%

69. 墨西哥至巴拿馬之間如同陸橋，溝通南、北美洲。此種地理　(D)
現象稱為：

(A)海峽　(B)半島　(C)岬角　(D)地峽

70. 落山風的形成主要是因為下列何種因素？　(A)

 (A)高山阻擋　(B)盆地效應　(C)台地阻隔　(D)縱谷效應

71. 歐洲又稱為「基督教世界」，境內有許多藝術價值極高的教　(A)

 堂。下列那一座教堂與其座落城市的配對有誤？

 (A)莫斯科的聖保羅教堂　　　　(B)倫敦的西敏寺

 (C)巴黎的聖心堂　　　　　　　(D)威尼斯的聖馬可教堂

72. 下列那一個是東歐中唯一由回教徒所組成的國家？　(A)

 (A)阿爾巴尼亞　(B)塞爾維亞　(C)拉托維亞　(D)羅馬尼亞

73. 行政院為推動生態旅遊政策，將那一年訂為「生態旅遊觀光年」？　(B)

 (A) 2001　(B) 2002　(C) 2003　(D) 2004

74. 至2005年為止，登錄世界遺產名錄最多的類型為何？　(A)

 (A)文化遺產　　　　　　　　　(B)自然遺產

 (C)複合遺產　　　　　　　　　(D)口述及無形遺產

75. 依據「國際自然資源保育聯盟」明定國際認定國家公園標準　(A)

 面積必須達到多少面積以上？

 (A) 1,000公頃　(B) 500公頃　(C) 200公頃　(D) 100公頃

76. 世界上最早成立的國家公園是：　(B)

 (A)優勝美地國家公園　　　　　(B)黃石國家公園

 (C)班芙國家公園　　　　　　　(D)育空國家公園

77. 臺灣觀賞螢火蟲活動最佳的森林遊樂區在何處？　(A)

 (A)富源森林遊樂區　　　　　　(B)雙流森林遊樂區

 (C)滿月圓森林遊樂區　　　　　(D)知本森林遊樂區

78. 臺灣規模頗大的咖啡園位於下列那一個森林遊樂區內？　(C)

 (A)武陵森林遊樂區　　　　　　(B)溪頭森林遊樂區

 (C)惠蓀森林遊樂區　　　　　　(D)富源森林遊樂區

79. 臺灣淡水河口附近的紅樹林成為重要的生態觀光遊憩區的原　(C)

 因為何？

(A)生物種類繁多　　　　　　　(B)臺灣唯一的紅樹林

(C)近乎全球分布最北的紅樹林

(D)招潮蟹保護區

80. 觀光遊憩承載量的區分可分為四種，下列何者不屬於其中之一？　(B)

(A)經濟承載量　(B)文化承載量　(C)社會承載量　(D)實質承載量

通識叢書
運動休閒餐旅產業概述

作者◆郭秀娟

發行人◆王學哲

總編輯◆方鵬程

主編◆葉幗英

責任編輯◆吳素慧

美術設計◆吳郁婷

出版發行：臺灣商務印書館股份有限公司

台北市重慶南路一段三十七號

電話：(02)2371-3712

讀者服務專線：0800056196

郵撥：0000165-1

網路書店：www.cptw.com.tw

E-mail：ecptw@cptw.com.tw

網址：www.cptw.com.tw

局版北市業字第 993 號

初版一刷：2009 年 4 月

定價：新台幣 350 元

運動休閒餐旅產業概述／ 郭秀娟著. --初
版. -- 臺北市 ： 臺灣商務, 2009.04
　　面 ；　公分

參考書目：面
ISBN 978-957-05-2334-8(平裝)

1. 旅遊業管理　2.餐旅業　3.餐旅管理

992.2　　　　　　　　　　　97020455